선생님과 함께하는
하루 미술 여행

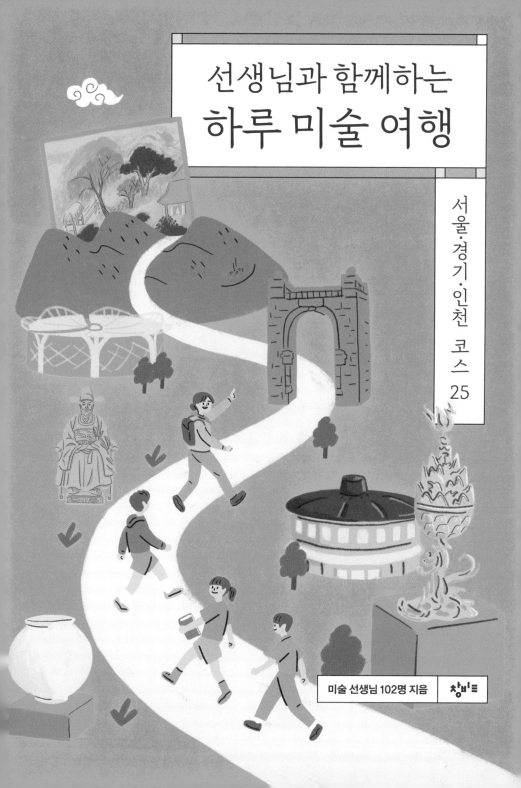

선생님과 함께하는
하루 미술 여행

서울·경기·인천 코스 25

미술 선생님 102명 지음

창비

백남준아트센터와 순두부

미술 교사 모임이었다. 젊음마저 부지런해 매달 모임을 하면서도 언제나 나눌 말이 많아 수다로 가득 채우던 모임이 있었다. 한번은 수업 이야기를 핑계로 일상의 어려움과 소소한 속상함을 나누고, 또 한번은 인근 미술관이나 혼자선 게을러 찾지 않던 곳을 함께 찾아다니며 수다를 떨던 모임이었다. 아직도 한 해에 두어 번은 만나는, 처음을 같이 한 25년도 넘은 미술 교사 모임으로 걱정거리가 달라졌을 뿐 여전한 수다에 옛이야기도 덧보태져 달콤한 커피 향도 잊을 만치 이야기가 풍성한 모임 덕분이었다. 백남준아트센터를 처음 찾았던 기억은.

　경기 서부 지역에 살아서 용인까지 찾아가 미술관을 들른다는 건 제법 귀찮은 일이었다. 하지만 혼자는 부지런하지 않을 마음을 모임은 가능하게 한다. 그래서 처음 가 본 백남준아트센터는 순두부로 기억에 남는다. 갓 지은 따끈한 미술관이었지만 이상하게도 나누고픈 수다를 참고서는 조용히 관람한 후 미술관 인근의 맛집이라는 순두붓집에 가서야 맘껏 떠들며 이야기 나눈 기억이 더 짙게 남아 있다. 그래서인지 순두부의 맛도 미술관의 신선함도 제빛을 발하는 건 아니나 이 둘이 함께 묶여 기억의 한자리에 남아 있다. 이미지는 그렇게 만들어지는 것 같다.

좋아하는 사람과 미술관 나들이를 가든, 부모로서 아이들에게 문화적 혜택이나 감성적 새로움을 선사하기 위해 미술관에 가든 미술관과 미술 작품은 그 나름의 기억으로, 이미지로 추억의 한 켠에 남게 된다. 그리고 그 기억은 단지 미술관 하나, 미술관에서 본 미술 작품 몇 가지의 기억만으로 남지는 않는다. 그날의 날씨, 함께했던 사람, 피곤한 정도나 개인의 기분 상태 등이 뒤섞여 미술관에서 만나는 미술 작품들에 덧칠되어 기억에 저장된다. 나에게 '백남준아트센터' 하면 미술 교사 모임에서 그곳에 함께 방문했던 일과 연이어 자리를 옮겼던 정원 넓은 순두붓집의 고소함이 함께 떠오르니 말이다.

교육적 목적이든 가족 나들이든 미술관은 미술관 방문 자체로만 준비되기보다 하나의 여정, 길과 길에서 만나는 또 다른 무엇들이 함께 엮이며 준비된다. 『선생님과 함께하는 하루 미술 여행』은 흩어져 있는 미술관이나 박물관을 하나의 여정으로 엮어 학생들, 자녀들과 함께 방문하면 효과적이지 않을까 하는 생각에서 기획한 책이다. 해서 미술관이나 박물관에 대한 상세한 소개나 안내이기보다 미술관과 박물관, 역사 유적이나 맛집, 지역의 자연환경 등을 함께 포함하는 여행이자 산책, 즐거운 경험이 될 수 있는 여정에 대한 안내가 되도록 미술 선생님들의 눈으로 엮어 보았다. 이제 고소한 기억을 만드는 여정에 나서 보자.

기획 팀을 대표하여 박만용 씀

차례

서울 편

경기·인천 편

서울 편

근현대 역사를 따라
예술의 발자취를 좇다

김선호·백수연·심예율·이은하·황세현

이야기 가득한
덕수궁 돌담길을 걸으며

시청역 2번 출구로 나오면 바로 보이는 대한문(大漢門)은 덕수궁의 정문으로 우리나라의 옛 모습을 그대로 간직하고 있는 건축물이다. 바로 옆에는 매끈한 유리가 돋보이는 현대적인 외관의 서울시청 본청 건물이 있는데 이렇게 전통과 현대가 공존하는 매력 덕분에 매년 수많은 관광객들이 이곳을 찾는다. 덕수궁을 둘러싸고 있는 돌담은 궁궐을 보호하는 벽이지만 아주 높지 않고 나지막하여 위압적이기보다 편안한 느낌을 준다. 덕수궁 돌담길을 걸은 연인은 헤어진다는 이야기는 오래전부터 전해 오는

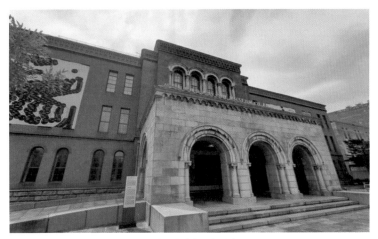

▲ 서울시립미술관 전경

속설이지만 당연히 사실무근이다. 상대에게 마음이 식은 연인들의 헤어질 핑계가 아니었을까? 아름다운 덕수궁 돌담길은 죄가 없다.

나무가 우거져 시원한 길을 따라 걷다 정동교회가 보이는 곳에서 방향을 틀어 언덕을 오르다 보면 서울시립미술관이 보인다. 커다란 3개의 아치로 된 정문은 우직해 보이면서도, 자세히 살펴보면 화려하고 세밀한 장식이 지루함을 덜어 주는 모습이다. 우리가 이곳을 찾았을 때는 전시관 2층에서 기획 전시인 '80 도시 현실'과 늘 만날 수 있는 상설 전시인 '영원한 나르시시스트, 천경자'가 관람객을 맞이하고 있었다.

'80 도시 현실'은 이름 그대로 1980년대 우리나라를 그린 전시이다. 참혹한 전쟁의 그늘을 뒤로하고 한강의 기적을 몸소 경험

한 우리나라는 서구 자본주의 문화를 정면으로 맞이했다. 급격한 도시화가 이루어지고 소비주의가 확산되면서 도시는 높아지고, 빨라지고, 낯설고, 화려한 진보를 맞았지만 아이러니하게 사람들은 소외되어 갔다. 이상국, 서용선, 박인철 등 당시 화가들은 이러한 현실을 비판적인 눈으로 바라보며 그들이 보고, 듣고, 느끼고, 경험한 것들을 화폭에 그대로 재현해 냈다.

'영원한 나르시시스트, 천경자'는 그 이름에 걸맞게 천경자 (1924~2015) 작가의 자기애적인 탐색과 독자성을 엿볼 수 있는 전시였다. 작품 대부분이 작가 천경자가 여성으로서 느끼는 한 (恨)과 사랑을 주제로 하는데, 그녀의 자화상은 마치 멕시코의 프리다 칼로(1907~1954)를 연상시킨다. 모든 작품을 관통하여 그녀가 진정으로 주목한 것은 바로 작가 자신, 즉 '나(myself)'라고 하겠다.

그녀는 그림을 그린 것뿐만 아니라 글을 쓰기도 했는데 해당 전시의 '자유로운 여자' 섹션에서는 『사랑이 깊으면 외로움도 깊어라』(1984)를 포함한 다수의 수필을 선보이고 있었다. 그녀는 "바람 위에 인생이 떠 있을지도 모른다."라고 말하며 자신의 인생을 바람에 비유했다. 그녀가 일평생 마주한 다양한 장애물 앞에서 고꾸라지지 않았던 이유는 자신이 바람이었기 때문 아닐까. 관람을 마치고 전시장을 나서는 길, 어디선가 시원한 바람이 불어왔다.

아름다움과 역사가 깃든
정동길에서 만난 곳

서울시립미술관 앞 야외에 설치된 조각을 감상하고 덕수궁 길로 들어서자 고풍스러운 교회 건물이 보인다. 푸르른 나무 사이로 고딕 양식의 아치형 창문이 달린 교회당은 붉은 벽돌로 촘촘히 쌓여 있다. 색의 대비와 어우러지는 주변 자연 경관의 조화는 소박하고 간결한 아름다움을 자아낸다. 서울시 중구 정동에 있는 정동제일교회는 1885년에 선교사 아펜젤러가 설립한 우리나라 최초의 개신교회로 교회 내 예배당이 1977년 사적으로 지정되었다.

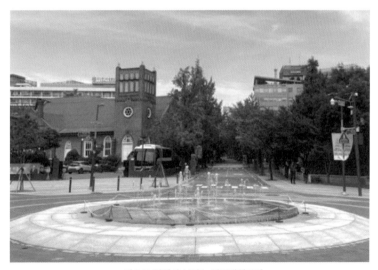

▲ 덕수궁 길에서 보이는 정동제일교회

이곳은 아름다운 건축 양식뿐만 아니라 개화 운동의 중심지이자 민족의식 고취 등에 공헌한 역사적 공간이다. 이승만 대통령, 서재필 박사, 한국 최초의 여성 의사 박에스더, 주시경 선생 등 한국 개화기에 큰 영향을 미친 인물들이 이곳에서 예배를 드리며 미래를 준비했다. 3·1 운동 당시에는 예배당 오르간 뒤에서 비밀리에 독립 선언서를 등사하는 등 항일 활동의 거점이 되었으며, 유관순 열사의 장례식이 거행된 기념비적인 장소이기도 하다. 한국 개신교회 건축의 모범인 정동제일교회는 역사 속 숭고함을 여전히 간직하고 있다.

정동길을 따라 걸으면 조선 시대 말부터 서구 열강의 영향을 받은 다양하고 이국적인 건물을 만나게 된다. 그중 우직하고 다정한 인상을 풍기는 건물이 바로 신아기념관이다. 지하 1층, 지상 2층 규모로 지어진 철근 콘크리트 건물로, 돌출된 아치형 출입구와 양옆으로 이어지는 투박하고 짧은 계단이 매력적이다. 당시 외국인 고문관들이 임시 숙소 겸 사무실로 사용했다가 1930년대 미국의 미싱 회사 싱거(SINGER)의 한국 지부로 사용되었는데 광복 후 1967년 신아일보사가 매입하면서 1975년 3, 4층을 증축해 지금의 모습이 되었다.

이곳은 근대 건축물로서 가치를 인정받아 근대 문화유산으로 지정되었고 2008년 등록 문화재가 되었다. 한편『신아일보』는 우리나라 최초의 상업 신문으로 신문이 상품의 가치를 갖도록 종합지 최초로 다색도 컬러 인쇄를 도입해 컬러 지면을 구성하고

▲ 신아일보사의 사옥이었던 신아기념관

독창적인 레이아웃을 선보였다고 한다. 그러나 1980년대 언론사 통폐합 소용돌이가 몰아친 역사의 현장 속에서 경향신문사에 흡수되어 허무하게 사라졌다. 그러나 여전히 정동길을 찾는 사람들에게 신아기념관은 각자의 일과 일상, 쉼을 위한 공간이 되어 새로운 시간의 간행물로서 자리를 지키고 있다. 근대의 향기를 느끼며 이 거리를 함께 둘러보는 것은 어떨까?

계절을 걷는 낭만의 궁궐,
덕수궁

덕수궁 입구인 대한문을 지나 넓은 흙길을 따라가면 동양에서 서양으로 시간 여행을 한 것 같은 기분이 든다. 지구 한쪽을 건물로 떼어 낸 듯한 모습인 덕수궁. 덕수궁은 선조, 광해군, 인조

가 사용했던 궁궐이자 을미사변 이후 고종이 환궁하여 대한 제국의 황궁으로 사용했던 곳이다. 조선 황실의 격변기를 함께한 궁궐이면서 시대의 변화를 품고 있는 다채로운 매력이 있는 곳이라 많은 사람들이 찾아온다.

석조전으로 가는 길, 입구로부터 가장 뒤편에는 정관헌이 자리 잡고 있다. 덕수궁이 지구를 떼어 낸 모습이라면 이 정관헌은 지구를 한데 모아 놓은 것 같다. 정관헌은 동서양의 양식을 모두 갖춘 건물로 팔작지붕으로 만들어졌으나 난간은 고대 그리스 신전의 건축 양식이다. 이 난간을 전통 문양으로 조각하고 전통 색감으로 다채롭게 꾸며 놓았다. 이곳은 1900년대 건립된 것으로 추정되는데 조선 역대 왕의 어진을 봉안했던 장소이다. '고요히 바라보다'라는 뜻을 지닌 정관헌(靜觀軒). 나라의 운명이 풍전등화 같았던 그때, 이곳을 거닐며 고종은 무슨 생각을 했을까?

정관헌에서 조금 앞길로 나오면 '한쪽으로 치우치지 않은 바른 성정'이라는 뜻의 중화전(中和殿)이 있다. 중화전을 중심으로 오른쪽은 전통 한옥 형태의 궁궐이 자리 잡고 있고 오른쪽에는 유럽풍의 석조 건축물인 석조전이 있다. 이 둘을 번갈아 바라보며 동서양 건축 양식의 조화로움을 감상했다.

드디어 중화전 앞의 석조전에 도착했다. 석조전(石造殿)은 자주 근대 국가를 염원했던 대한 제국의 대표적인 서양식 건물이다. 엄격한 비례와 좌우 대칭이 돋보이는 신고전주의 양식으로 지어졌다. 석조전은 지층, 1층, 2층 총 3개의 층으로 구성되어 있는데,

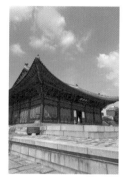 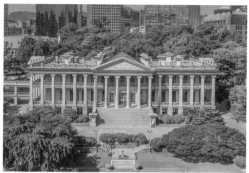

▲ 덕수궁의 조화로운 건축 양식, 전통식의 중화전과 서양식의 석조전

1층과 2층은 지금도 예약을 통해서 관람할 수 있다. 1층 공간은 대한 제국 황실의 공적인 업무를 보던 공간인 접견실, 대식당 등의 재현실과, 대한 제국의 정치, 외교, 의례 등에 관한 전시실로 구성되어 있다. 대한제국역사관을 관람하니 황제가 쓰던 공간을 낱낱이 파헤쳐 보는 느낌이라 마치 대한 제국 시대에 들어온 것만 같았다. 석조전은 미소 공동 위원회 회담 장소와 UN 한국 임시 위원회 사무실 등 나라의 중대사에 활용되기도 했으니 감회가 새로웠다.

중화전에 걸터앉아서 덕수궁을 이리저리 살펴보노라면 전통한옥의 단아함과 유럽풍인 석조전의 매끈한 색감 그리고 물에 비친 태양의 모습이 마치 날씨를 품고 있는 것 같다. 특히나 덕수궁을 8월에 만나면 여름에서 가을을 걸어서 지나갈 수 있다.

한편 덕수궁에서 한 블록만 건너면 조금 동떨어져 있는 중명전(重明殿)이 보인다. 덕수궁 내부에 있지 않다 보니 많은 사람들

이 잘 모르고 지나쳐 가지만 이곳은 결코 그냥 지나쳐서는 안 되는 공간이다. 1905년 11월 을사늑약이 이곳에서 불법적으로 체결되었으며 이후 을사늑약의 부당함을 알리기 위해 헤이그 특사를 파견한 곳도 바로 여기 중명전이다. 중명전 내부로 들어가면 을사늑약의 현장을 그대로 재현해 놓은 장면을 볼 수 있고 헤이그 특사에 관한 퀴즈도 풀 수 있다. 이렇게 덕수궁의 모든 순간을 이번 여행을 통해 한껏 거닐며 아름답기로 손꼽히는 공간이면서도 아픈 역사를 지닌 이 공간을 많은 이가 제대로 알고 느껴보았으면 하는 바람이 생겼다.

공감으로 이어지는 국토와 국민, 국토발전전시관

시청역이나 서대문역 5번 출구로 나와 쌀박물관, 농업박물관을 지나쳐 5분 남짓 걸어가다 오른쪽으로 꺾으면 보이는 건물이 국토발전전시관이다. 가볍게 걸어갈 수 있는 근처 거리에 이화박물관과 배재학당역사박물관이 있는데, 쌀박물관과 농업박물관을 차례로 방문하는 교육을 주제로 한 또 다른 테마 여행을 진행해도 좋겠다.

국토발전전시관은 비스듬한 사선의 필로티 구조로 건물 전면부가 통유리로 마감되어 있다. 전면 유리가 하늘을 반사하여 건

물은 초록빛으로 빛난다. 근현대적 분위기의 건축물로 빼곡한 정동길에서 홀로 현대적인 건축 요소를 갖추어 외관이 더욱 눈에 띈다. 내부에는 인터랙티브 아트에 버금가는 이색적인 체험 공간들이 관람객의 발길을 사로잡는다.

4층으로 구성된 각 전시관은 국토 발전을 주제로 국토 발전사, 교통 인프라, 세계 속의 건설, 지도로 보는 건축으로 나누어 다양한 관점에서 국토 발전을 깊이 있게 다루고 있다. 곳곳에 마련된 관람객 참여 미디어 공간을 통해 어린이, 청소년과 함께 국토 발전에 대한 이해를 높일 수 있다. 다소 지루하게 느껴질 수 있는 '국토 발전'이라는 주제를 새롭고 다양한 체험 활동으로 재해석함으로써 관람객에게 색다른 경험을 제공한다는 점이 이곳의 매력이다.

4층 국토세움실은 한국 전쟁 이후 1950년대부터의 대한민국의 국토 개발 계획과 정책 및 발전사를 시기별로 전시한 곳이다. 국토 발전의 역사와 미래를 한눈에 볼 수 있는 미디어 테이블을 시작으로 국토 종합 계획, 도시와 주택 개발 등을 소개함으로써 국토 발전이 우리 삶과 밀접하게 관련되어 있음을 알 수 있다. 이곳의 '도시 발전 타임 맵 가상 현실'은 증강 현실(Augmented Reality, AR) 기술을 기반으로 한 디지털 체험 공간이다. 비치된 태블릿을 해당 지역에 비추면 발전된 도시와 그에 관한 설명을 AR로 만날 수 있다.

3층 국토누리실은 우리 실생활과 밀접하게 관련된 대중교통,

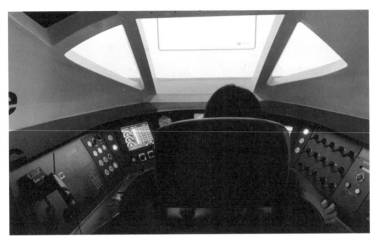

▲ 해무 430X 운행 체험

도로, 철도 등 국가적 대형 인프라를 중심으로 국토의 유기적인 변천 과정을 전시한 공간이다. 관람 동선에 따라 왼편의 '대중교통의 발전'부터 관람하면 옛 추억에 빠져들며 1980년대 교통수단과 관련 소장품을 볼 수 있다. 또한 '해무 430X 시뮬레이션' 체험 공간에서는 기관사가 되어 KTX의 속도를 뛰어넘는 차세대 고속 열차 해무 430X를 4분 30초 동안 시운전할 수 있는 즐거운 경험을 선사한다.

2층에는 국토동행실과 국토그린나루가 있다. 국토동행실은 세계와 함께 발전하는 우리 국토, 세계 속의 대한민국 건설 역사와 기술을 볼 수 있는 공간이다. 우리 기업이 건설에 참여한 세계적인 랜드마크인 두바이의 부르즈 할리파, 싱가포르의 마리나 베이 샌즈, 말레이시아의 페트로나스 트윈 타워 등의 모형을 감상

할 수 있다.

국립지도박물관과 공동으로 기획한 '지도 위에 그려진 우리 국토' 전시는 1층 기획 전시실에서 관람할 수 있다. "현대 지도는 어떻게 발전해 왔을까?"라는 질문에 답을 찾아보는 자리이다. 우리 국토가 포함된 현대 기록을 통해 과거와 현재, 미래의 대한민국 국토 발전에 대한 인식을 전환할 수 있다. 또한 기존의 종이 지도를 대체하고 일반인이 지도를 보다 효율적으로 사용할 수 있게 한 'On Map'을 체험하며 지형도와 영상을 중첩한 지도를 확인하고 미래 지리 정보의 혁신까지 생각해 보는 의미 있는 시간을 보낼 수 있다. 이렇게 풍성한 공간들을 돌며 체험 활동에 적극 참여하다 보면 어느새 국토 역사 흐름에 대한 생각이 정리됨은 물론, 미래의 국토를 어떤 식으로 발전시키고 혁신해야 하는지 상상하게 된다.

서울의 중구를 한 바퀴 돌았던 이번 코스는 아름다운 예술의 경지를 만나는 공간, 가슴 아픈 역사가 깃든 공간, 우리나라의 발전을 엿볼 수 있는 공간을 모두 한 번에 체험할 수 있어 더욱 뜻깊었다. 예술성과 역사성을 한데 지닌 이번 코스를 따라 근현대 역사 속을 함께 산책해 보았으면 한다.

꿀팁이 가득한 여행 코스

이번 여행은 과거와 현대를 아우르는 서울시립미술관에서 시작하여 대한민국의 근현대 역사를 보여 주는 정동길의 예술적 면모까지 살펴보도록 구성했어요. 특히 아름다운 덕수궁에서 만끽하는 근대의 자취가 이 코스의 핵심입니다.

테마	근현대 역사와 함께 예술의 발자취를 만나다
난도	◆◆◇
추천 계절	늦여름, 가을
만남의 장소	시청역 10번 출구

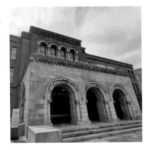

과거와 현대를 아우르는 미술관
서울시립미술관

서울 근현대사의 자취를 간직한 정동에 자리한 미술관으로 르네상스식 옛 대법원 건물과 현대식 건물이 조화를 이루고 있어요. 매년 '예술가의 런치 박스'를 운영해요. 예술을 눈으로 보고 맛으로 즐기는 프로그램이니 꼭 신청해 보세요. 매월 마지막 주 수요일 '문화가 있는 날'에는 전시 관람비가 반값으로 할인된답니다.

◆ 서울특별시 중구 덕수궁길 61
◆ https://sema.seoul.go.kr ⓞ @seoulmuseumofart
◆ 매주 월요일, 1월 1일 휴관, 평일 10:00~20:00, 주말 11~2월 10:00~18:00, 3~10월 10:00~19:00

🚶 ➤➤ 도보 3분

신아기념관 지하의 브런치 & 와인 바
오드하우스

이곳은 예전에 미싱 회사이기도 했고 신문사 별관으로도 사용된 전통이 느껴지는 곳이라 색다른 분위기에서 식사할 수 있어요. 와인과 캐쥬얼 다이닝, 점심 저녁 식사가 1~5만 원 정도의 가격이에요. 식당 내부에서 신아일보에 대한 전시를 관람할 수도 있답니다.

◆ 서울특별시 중구 정동길 33 신아기념관 G층
◆ ⓞ @odd_haus
◆ 매일 영업, 휴무 영업 시간 인스타그램 확인

🚶 ➤➤ 도보 2분

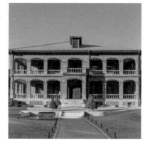

가슴 아픈 역사의 현장
덕수궁 중명전

중명전은 덕수궁 대화재 이후 황제가 임시 거처로 사용한 공간이에요. 주로 신료들이나 일본 관료를 접견하는 장소로 이용되다 이곳에서 1905년 11월 을사늑약이 체결되었어요. 여기서 헤이그 특사 관련 퀴즈도 풀고 우리 역사를 알아 가 봐요.

◆ 서울특별시 중구 정동길 41-11
◆ https://www.deoksugung.go.kr
◆ 매주 월요일 휴일, 화~일 09:30~17:30

🚶 ➤➤ 도보 7분

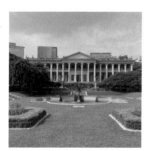

오얏꽃이 핀 근대 국가의 상징
석조전과 대한제국역사관

석조전은 일제가 덕수궁 일대를 공원화할 당시 미술관으로 사용되다가 이후 대한 제국의 역사적 의미를 되찾고자 석조전을 원형대로 복원하여 지금은 일부가 대한제국역사관으로 쓰여요. 홈페이지에서 '석조전 대한제국역사관 전시실' 관람 해설을 예약하고 관람해 보세요.

◆ 서울특별시 중구 세종대로 99
◆ https://www.deoksugung.go.kr/c/schedule/info/SB
◆ 매주 월요일 휴일, 화~일 09:30~17:30

🚶 ➤➤ 도보 7분

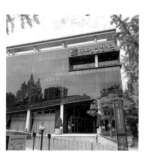

국토의 역사 속을 걷는 곳
국토발전전시관

이동 동선이 꽤 기니 짐은 1층의 물품 보관소에 맡기는 게 좋아요. 안내 데스크에서 오디오 가이드를 대여한 뒤, 4층부터 내려오면서 살펴보세요. '크로마키 포토존' 체험 공간에서 세계적 건축물을 배경으로 사진을 촬영한 뒤 이메일로 사진을 보낼 수 있으니 추억도 만들어 보세요.

◆ 서울특별시 중구 정동길 18
◆ https://www.molit.go.kr/molitum ⓘ @museum_official
◆ 매주 월요일, 1월 1일, 설날 추석 연휴 휴관,
　화~일 09:30~17:30

종로구
부암동

1 석파정
서울미술관
석파정

2 환기미술관

3 윤동주문학관

4 청운문학도서관

부암동 자연 속,
미술과 문학의 컬래버

박수빈·이승인·이예진·진미리

전통과 현대를 연결하는
타임 슬립의 입구

석파정 서울미술관의 모던한 외관이 품은 미술 작품들을 감상하고 4층에 다다랐다. 무엇이 있는지 알고 있었지만 실제 눈앞에 펼쳐진 공간은 경이롭다 못해 당혹스러울 지경이었다. 시간을 거슬러 올라가는 타임 슬립의 서사가 이미 미술관 입구에서 시작되었음을 비로소 깨닫는 순간이었다.

　'물과 구름이 감싸안은 집'이라는 석파정(石坡亭)의 오묘한 수식어가 상상력의 한계를 깨트리며 이 장소가 간직한 역사적 이야기에 귀 기울이게 만든다. 한때 '왕이 사랑한 정원'이었으며 현재는

서울시 유형 문화재로 지정된 석파정은 미술관의 가장 높은 곳에서 자연 속에 전개되어 다른 차원으로 관람객을 안내한다.

인왕산 바위산 기슭에 자리 잡은 석파정은 자하문 터널을 나와 큰 도로 옆에 있지만 오가는 이들에게는 보이지 않아 그 존재를 모르는 이들이 많다. 그 안에 신라 삼층 석탑과 여덟 채의 건물, 650여 년의 세월을 지내 온 노송과 코끼리 바위라 불리는 거대한 너럭바위 등 인왕산의 웅장함을 품고 있는 비밀의 정원이 있으리라 누가 상상할 수 있을까. 그러니 이곳에 '흐르는 물소리 속에서 단풍을 바라보는 누각(유수성중관풍루流水聲中觀楓樓)'이라는 별칭을 붙여 정자를 지은 것은 너무나 자연스러운 미적 본능이었을 것이다. 이 정자에 조선 말 흥선 대원군의 호를 따 '석파'라는 이름이 붙여진 사연을 들여다보면 흥선 대원군의 성품과 그의 정치 행보를 이해할 수 있으리라.

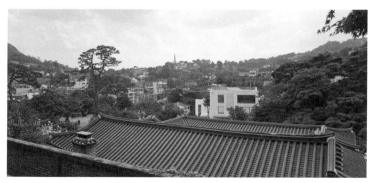

▲ 석파정에서 바라본 부암동 일대

석파정은 조선 철종 때 영의정을 지낸 김흥근이 지어 1837년부터 사용하던 별서(別墅)였다. 별서는 잠깐 와서 쉬는 별장과 달리 오랜 기간 생활하는 가옥을 말한다. 『매천야록梅泉野錄』에 따르면 흥선 대원군이 이곳에 반하여 김흥근에게 수차례 매매를 제안했으나 그가 이를 재차 거절하자 하루만 빌려 달라고 청했다. 김흥근이 마지못해 허락하자 흥선 대원군은 아들인 고종을 이곳에 행차하도록 하여 하룻밤을 묵게 했다. 임금이 묵고 가신 곳에 신하가 살 수 없다 하며 김흥근의 소유를 포기하게 한 계략으로 이곳은 흥선 대원군의 예술 활동 장소이자 고종의 임시 거처로 사용되었다. 흥선 대원군은 자신의 호까지 바꿔 가며 이 거대하고 위엄 있는 바위들로 둘러싸인 풍경에 깊은 애정을 드러냈다. 이후 굴곡진 역사의 흐름에서 석파정의 소유주와 용도는 거듭 바뀌었고, 5년에 걸친 허가 기간과 2년의 공사 끝에 2012년, 현재의 미술관이 자리 잡을 수 있었다.

현대적 예술 공간을 지나 그 끝에 만난 전통 공간의 예스러움과 고즈넉함으로 마음이 평화로웠다. 그런데 거기서 그치지 않고 웅장한 자연의 감동을 극대화한 석파정 서울미술관 동선에서 마음이 벅차오른 까닭은 무엇이었을까. 미술관이라는 공간에서 시간을 거슬러 타임 슬립을 한 듯한 묘한 경험에서 온 아찔함 때문 아니었을까 헤아려 볼 뿐이다.

한 사람의 일생을 오롯이
따라가는 미술관

특정 작가의 작품과 삶의 자취를 담은 미술관은 흔치 않다. 수준
높은 작품을 다수 확보해야 할 뿐 아니라 작가의 삶 또한 예술의
경지에 이르러야 하기 때문이다. 여기 이러한 조건을 두루 갖춘
한 작가와 그의 미술관을 소개하려 한다. 한국 전쟁 이후 황폐해
진 미술계에 추상 미술의 씨앗을 뿌리고 한국적 추상의 아름다
움을 세계에 알린 김환기(1913~1974)가 그 주인공이다.

 환기미술관은 작가의 어린 시절부터 동경 유학 시절과 파리,
뉴욕에서의 삶을 따라가며 작품뿐 아니라 편지, 저서, 달 항아리
등의 유품을 제시하며 그의 과거를 안내한다. 한국 추상 미술의
선구자라 불리면서도 평생 혼신을 다해 붓을 잡았던 김환기에게
예술은 여전히 현재 진행형이다. 우리나라 현대 회화사의 미래
는 그가 밝혀 주었다 해도 과언이 아닐 것이다. 어느 시인의 시
구절처럼 '한 사람'을 만난다는 것이 그의 일생 속 우주를 만나
는 것이라면, 김환기라는 그 어마어마한 우주를 만날 수 있는 장
소가 바로 환기미술관이다.

 1992년 개관한 환기미술관은 건축 재료와 조명의 형식, 관람객
의 동선 등 미술관을 구성하는 요소를 고심하여 설립되었다. 작
가와 그의 작품에 대한 세심한 배려가 엿보인다. 미술관은 본관,
별관, 달관의 3개 동으로 나뉘어 있는데, 정겨운 마당을 지나 본

▲ 환기미술관 입구

관 입구에 들어서면 따스한 햇빛이 관람객을 맞는다. 이곳은 간
접 일광이 들게 하고 층고를 높게 하여 3미터 이상의 대작이 많
은 작가의 작품이 더욱 돋보이게끔 설계되었다. 또한 정원 뒤편
오붓한 인상의 달관에는 김환기의 작업실을 재현해 기념관 역할
을 하는 '수향산방'이 있다. 이곳을 둘러보노라면 한 명의 작가가
지닌 우주 같은 인생이 다가오는 듯 마음이 뭉클해진다. 1974년
홀로 남은 그의 아내 김향안은 "한 사람이 사라졌을 뿐인데 온
우주가 텅 빈 것 같다."라는 심경을 남긴다. 김환기라는 '한 사람'

이 펼쳐 놓은 우주를 담은 환기미술관 안에서 관람객은 작가와 마음껏 대면하고 마음의 대화를 나눌 수 있으리라 기대한다.

문학으로 이어지는
청운 골짜기

윤동주문학관이라는 건축 공간은 특별한 사연을 지녔다. 이곳은 2012년 인왕산 자락에 버려져 있던 청운 수도 가압장을 문학관으로 탈바꿈한 곳으로, 가압장에 있던 물탱크의 기능에 윤동주의 시「자화상」에 등장하는 우물의 이미지를 결합하여 설계되었다고 한다. 윤동주의 하숙집이 인근 서촌에 있었던 점도 이곳에 문학관이 들어서는 데 맞춤한 조건이 되었다. 윤동주의 소박하고 겸손한 시어처럼 그의 이름을 딴 문학관도 그를 닮은 듯 작은 공간에서 사색과 울림을 전한다. 특히 '닫힌 우물'이라 불리는 제 3전시실은 폐기된 물탱크 원형을 보존한 공간으로, 이곳에 마련된 윤동주의 일생을 담은 영상물은 관람객을 더 깊이 사색할 수 있는 분위기로 이끈다.

옥외 전시 공간으로 나와 '시인의 언덕로'를 산책하며 청운공원 쪽으로 향하다 보면 자연스레 골짜기 아래로 이어진 계단을 만나게 된다. 멋들어진 기와지붕에 매료되어 나무 계단을 내려가다 보면 만나는 곳이 청운문학도서관, 그 기와지붕 집이다. 도

서관에 기와지붕이라니! 그 생경한 외관에 이끌려 내부로 들어 가면 기와를 바라보며 시, 소설, 수필 등 다양한 문학 서적을 볼 수 있는 운치 있는 열람실이 나온다. 1층 야외로 올라가면 고즈 넉한 한옥의 대청마루와 툇마루에서 여유롭게 독서를 하거나 쉴 수 있다. 연못 위의 정자는 옛 선비의 풍류를 떠올리기에 모자람 이 없다.

　부암동 일대의 인왕산은 진경산수화에 자주 등장했던 아름다 운 바위산의 경관과 경사 지형으로 있는 고개와 골짜기마다 수 줍게 숨은 듯한 문화 공간과 식당, 카페를 발견하는 재미가 있 는 곳이다. 오랫동안 군사 보호 구역과 개발 제한 구역으로 지정

▲ 윤동주문학관 로비에 전시된 관련 서적들

되어 있기에 녹지가 풍부하고 옛 정취가 묻어나서 마치 내가 진
경산수화 속 인물이 된 듯한 느낌을 준다. 예술과 문학을 느긋이
즐기고 싶은 이들에게는 그 어떤 곳보다 휴식이 되어 줄 장소일
테다.

꿀팁이 가득한 여행 코스

이번 여행은 진경산수화에 자주 등장하는 인왕산 자락 푸른 골짜기와 웅장한 바위 고개 사이에서 보석 같은 문화 공간을 찾아보았어요. 미술관의 규모가 커서 시간이 꽤 걸릴 수 있으니 시간을 잘 배분하세요.

테마 진경산수를 품은 문화 공간을 만나다

난도 ◆◇◇

추천 계절 봄, 가을

만남의 장소 경복궁역 3번 출구 또는 부암동주민센터

홍선 대원군의 별서를 품은 미술관

석파정과 석파정 서울미술관

현대 미술 전시의 비중이 높지만 테마가 있는 전통 미술 전시도 진행해요. 지하 1층부터 지상 3층까지 전시가 이루어지고 4층이 바로 석파정이에요. 석파정은 하루에 1회만 입장할 수 있고 입장 마감 시간도 전시실보다 1시간 빠르니 참고하세요.

◆ 보수 공사 및 전시 준비로 2024년 2월 26일부터 추후 공지일까지 휴관

 도보 6분

한국 현대 미술의 거장
김환기 작가를 기리는 곳

환기미술관

김환기 작가의 아내인 김향안 선생이 남편의 아름답고 감동적인 예술 세계를 널리 알리고자 설립한 미술관이에요. 총 3개의 전시실이 있는데 추천 동선은 본관에서 도슨트의 설명을 듣고, 별관의 기획 전시를 관람한 뒤 수향산방으로 향하는 것입니다. 도슨트 진행 시간은 요일마다 차이가 있으니 홈페이지에서 확인하고 일정을 계획하세요.

◆ 서울특별시 종로구 자하문로40길 63
◆ http://whankimuseum.org ⓞ @whankimuseum
◆ 보수 공사로 2024년 2월 1일부터 추후 공지일까지 휴관

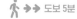 도보 5분

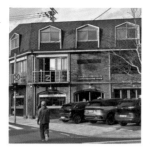

1990년부터 한결같이 커피를 즐기는 곳
클럽에스프레소

환기미술관에서 내려와 윤동주문학관에 가기
전 들르기 좋은 카페예요. 직접 블렌딩한 원두로
다양한 종류의 드립 커피를 맛볼 수 있고 산양
유로 만든 음료, 전통차도 즐길 수 있어요. 30년
이 넘은 진한 커피와 시간의 향을 맛보세요.

◆ 서울특별시 종로구 창의문로 132
◆ https://www.clubespresso.co.kr
　🅞 @clubespresso_1990
◆ 명절 당일 휴무, 09:00~21:00

🚶 ➤➤ 도보 5분

윤동주의 시를 닮은
소박한 사색의 공간
윤동주문학관

관내 전시 공간으로 3개의 전시실이 있고 옥외
전시 공간으로 휴식 공간과 산책로가 있어요.
매년 가을에는 윤동주 문학제가 열리는데 시화
공모전, 창작 음악제 등 풍성한 이벤트가 있으
니 기억했다가 참여해 보세요.

◆ 서울특별시 종로구 창의문로 119
◆ https://www.jfac.or.kr/site/main/content/yoondj01
　🅞 @jfac_yoondongju
◆ 매주 월요일, 1월 1일, 설날·추석 연휴 휴관,
　화~일 10:00~18:00

🚶 ➤➤ 도보 7분

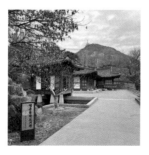

문학 특화 한옥도서관
청운문학도서관

서울 시민이면 회원 가입 후 책을 빌릴 수도 있
답니다. 골짜기 안쪽에 있어서 폭포와 한옥을
담은 멋진 사진을 찍을 수 있어요. 도서관 근방
이 급경사의 좁은 길이 많고 주차 공간이 협소
해서 대중교통을 이용하는 것이 좋아요.

◆ 서울특별시 종로구 자하문로36길 40
◆ 매주 월요일, 1월 1일, 설날·추석 연휴 휴관,
　화~목 10:00~21:00, 토, 일 10:00~19:00

역사의 숨결을 간직한 서촌에서 미술관을 만나다

안서빈·김현아·이예진·김유림

예술가들의 창작터, 통의동 보안여관

경복궁을 기준으로 서쪽에 있는 청운효자동, 통인동, 체부동, 옥인동 일대의 지역을 묶어 서촌이라 부른다. 조선 시대부터 이어진 옛 골목길을 그대로 간직한 서촌에는 조선의 왕가와 예술가, 근대 문학가 들이 머물렀던 흔적이 지금도 남아 있다. 경복궁역에 내려 서촌을 걷다 보면 겸재 정선의 예술적 원천이었던 인왕산의 웅대한 암석이 가장 먼저 우리를 반긴다. 이 인왕산 자락을 따라 서촌으로 향하면 세종마을과 시인 이상의 집, 윤동주 시인의 하숙집 등 역사적인 장소들을 마주할 수 있다.

36

푸른 은행나무가 길게 수놓인 경복궁의 서쪽 문 영추문을 걷다 보면 건너편에 첫 번째 목적지인 통의동 보안여관이 보인다. 조선 시대 관료들이 출입하던 영추문의 길 건너인 통의동 일대는 화가 이중섭과 구본웅, 시인 이상 등 수많은 예술가가 머물던 문화와 예술의 동네이다. 2007년부터 문화 예술 공간으로 운영 중인 통의동 보안여관은 1942년부터 2005년 약 60년 동안 문학가와 예술가 들이 장기 투숙을 하면서 창작 혼을 불태운 역사가 있는 공간이다. 지킬 보(保), 편안할 안(安), 즉 머무는 사람들을 편안하게 지킨다는 의미를 담은 보안여관은 단순히 잠을 청하는 여관의 의미를 넘어 근대 문학과 예술의 맥을 이은 공간으로서 그 의의가 크다. 문학사적으로 귀중한 사료인 시 전문지 『시인부락』(1936)은 김동리, 김달진, 오장환 등과 같은 근대 문학가들이 함께 장기 투숙한 이곳 보안여관에서 탄생했다.

통의동 보안여관은 크게 여관으로 운영됐던 구관과 새로 지어진 신관으로 나뉜다. 과거 문학가를 비롯한 많은 예술가들이 시대와 예술을 고민하며 창작을 쌓아 나갔던 이 공간은 현재 갤러리와 책방, 카페가 있는 복합 문화 공간이 되었다. 보통 오래된 건물이 새롭게 재탄생하면 과거의 흔적을 찾기 어려운 경우가 많은데, 보안여관은 과거의 영광을 고스란히 간직하고 있다는 점에서 특별하다. 오래된 건물의 골조와 나무 기둥, 서까래는 시대와 세월을 그대로 담고 있어 이 공간에 들어서면 오래전 이곳에 머물던 이들의 숨결이 스쳐 가는 듯한 느낌이 든다.

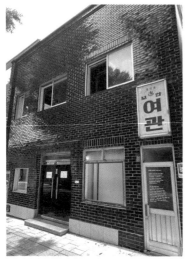

▲ 옛 모습을 간직한 보안여관 구관　　　　▲ 새로 지어진 신관의 모습

　구관 2층으로 올라가면 신관과 연결된, 과거와 현재를 이어 주는 다리를 만날 수 있다. 신관 지하 1층과 2층은 '아트스페이스 보안'으로 지난 10여 년간 1백여 회의 전시와 퍼포먼스가 펼쳐진 전시 공간이다. 지하 2층의 아트스페이스 보안에는 옛 토목건축의 구조와 양식을 알 수 있는 유구(遺構)에 대한 설명이 있는데, 놀랍게도 이곳은 추사 김정희의 집터로 보고된 곳이라 한다. 이러한 유적을 통해 실무를 담당하는 관리들을 비롯한 중인 계층이 궁과 가까운 곳인 서촌에 많이 거주했음을 알 수 있었다.

　아트스페이스를 지나 지상으로 올라가면 카페 '33마켓'이 자리하고 있고 2층에서는 '보안책방'을 만날 수 있다. 보안책방은 전면이 큰 유리창으로 트여 있어 건너편 경복궁 담장과 은행나무

가 어우러지는 멋진 풍경을 감상할 수 있는 곳이다. 계절에 따라 다른 빛깔로 수놓이는 은행나무를 볼 수 있는 이 창가에는 바깥 구경을 하는 강아지 '연두'가 있다. 마지막으로 3, 4층에는 보안 여관의 전통을 이어 '보안스테이'가 운영되고 있다. 암울한 시대를 고민하며 끝없이 사유하던 근대 지식인들의 보안여관은 여전히 살아 있는 문화 공간으로 작동하며 명맥을 이어 가고 있다.

백송터를 품은 서촌 골목길 속 작은 정원, 그라운드시소 서촌

보안여관 옆 한적한 서촌 골목길을 따라 걷다 보면 아트스페이스, 아트사이드갤러리, 갤러리시몬, 대림미술관 등을 만난다. 통의동이 왜 요즘 뜨는 예술의 동네인지 자연스레 알게 된다. 그중에서도 다닥다닥 붙어 있는 주택가 사이 밑동만 남은 커다란 나무와 함께 벽돌로 지어 올린 세련된 베이지색의 건물을 마주하는데, 바로 복합 문화 공간인 그라운드시소 서촌(이하 그라운드시소)이다. 그라운드시소는 미디어 아트 전시로 유명한 미디어앤아트가 전시 브랜드로 문을 연 공간으로 서촌을 시작으로 성수, 명동에도 자리를 잡았다. 그중에서도 서촌의 그라운드시소는 동네의 분위기와 역사를 자연스럽게 품고 있는 따뜻한 공간이다.

'도심 속 작은 정원'이라고 소개할 만큼 독특하면서도 의미 있

는 이곳의 건축 이야기를 빼놓을 수 없다. 그라운드시소는 우리나라에서 가장 크고 아름다워 천연기념물로 지정되었던 백송이 있던 곳에 자리 잡았다. 백송은 1990년 태풍으로 고사되었는데 그 터를 없애거나 방해하지 않으면서 주변과 어울리게 건물을 설계하여 2020년 서울시 건물상 최우수상으로 선정된 곳이다.

백송터를 지나 자연스럽게 이어지는 1층 필로티 구조의 중정은 작은 연못과 푸른 식물들로 서촌을 지나가는 사람들에게 휴식 공간과 함께 반대편으로 쉽게 이동할 수 있는 지름길을 제공한다. 중정 안에서 위쪽을 바라보면 동그랗게 뚫려 있는 하늘을 마주할 수 있는데, 벽돌로 지은 건축물의 중앙이 하늘을 향해 원형으로 뚫려 있어 벽돌 우물, 즉 '브릭웰(brickwell)'로 이름 지었다고 한다.

그라운드시소의 주건축 재료인 벽돌은 예전부터 사용해 오던 건축 자재이다. 흔히 벽돌을 사용한 건축은 한 층 한 층 벽돌을 쌓아 올린 구조를 상상하게 되지만 이 건물은 남다르다. 벽돌의 배치와 쌓는 방법을 다양화하여 단조롭지 않으면서 세련된 건축을 완성한 것이다. 벽돌 한 장을 세 장으로 잘라 사용해 얇은 벽돌들 틈새로 빛이 실내로 자연스럽게 비치고, 강관(강철로 만든 관)에 벽돌을 꿰는 독특한 시공법을 처음 적용하여 벽돌로 박공(박공지붕의 옆면 지붕 끝머리에 '∧' 모양으로 붙여 놓은 두꺼운 널빤지) 형태의 천장을 만들었다. 이로써 시간에 따라 다르게 들어오는 햇빛을 맞이할 수 있게 되었다.

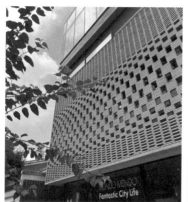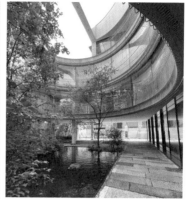

▲ 그라운드시소의 외관과 중정

장소와 건축에서 모두 의미 있는 그라운드시소는 전시와 아트 숍을 함께 운영하고 있다. 'ground seesaw'라는 의미에 맞게 보고(see) 나서 본 것(saw)을 다시 떠올리게 하겠다는 차별화된 전략으로 대중적이면서도 흥미로운 다양한 전시를 기획한다. 첫번째 전시회인 '유미의 세포들 특별전'을 시작으로 '요시고 사진전', '레드룸', '어노니머스 프로젝트', '문도 멘도'까지 그라운드시소는 전통적인 회화 전시보다 웹툰 속 세계를 전시로 끌어들이거나 영상과 사진을 접목한 전시, 디지털 일러스트레이터의 전시 등 미술사적 지식을 갖추고 있지 않더라도 누구나 편안하게 관람하고 즐길 수 있는 전시를 제공하여 일반인도 쉽게 전시장에 올 수 있게 문턱을 낮추었다.

지상 1층 입구에서 시작된 동선은 전시가 본격적으로 펼쳐지는 2층에서 4층까지 원형의 건축 공간을 따라 자연스럽게 이어

진다. 각층의 전시장에서 유리를 통해 중정을 바라볼 수 있어 전시를 보는 중간중간 따스한 채광과 함께 자연을 바라보면서 여유로움을 만끽할 수 있었다. 가장 꼭대기인 4층에 들어서자 다른 층과 달리 따뜻한 공기가 몸을 감싸안는 듯했는데, 4층의 천장이 박공지붕 형태로 설계되어 벽돌 사이사이마다 유리를 통해 쏟아진 햇살의 따스함이 전달된 것이었다. 전시를 모두 보고 다시 1층 출구로 내려오면 자연스럽게 전시와 관련된 아트 숍을 만날 수 있다.

그라운드시소는 독특한 건축물 그 자체로도 화제가 되었지만 서촌의 동네들을 두루 활성화했다는 점에서 그 의미가 크다. 전시를 관람한 뒤 중정을 따라 나오면 백송터 주변 카페에서 여유롭게 커피를 즐길 수도 있으며, 그라운드시소와 연계된 수많은 서촌의 맛집으로 자연스럽게 발길이 향한다. 남녀노소 모두 가볍게 보고 즐기기에 맞춤한 공간이다.

복합 문화 공간의 정수, 세종문화회관으로

좁은 골목길 사이를 오가며 보안여관과 그라운드시소를 차례로 관람한 뒤 경복궁을 왼편에 두고 아래로 쭉 걸어 내려온다. 도심 속 탁 트인 하늘 아래 충무공 이순신 장군상과 세종 대왕상이 자

리 잡은 광화문 광장과 만나는 순간이다. 세종문화회관은 이 광장 앞에 있는 서울시의 대표 문화 예술 기관이다.

세종문화회관은 서울의 상징적인 도시 축인 세종로에 지어졌기에 장소가 주는 상징성과 기념비적 의미가 매우 크고 중요하다. 따라서 서울시에서는 세종문화회관 착공 당시 새롭게 지을 기관의 건축 양식에 대해 매우 고심했다. 서울 중심에 짓는 시민들을 위한 대규모 종합 예술 기관인 만큼 우리나라의 정체성이 돋보이도록 설계해야 했기에 건축가는 한국의 옛 건축 양식을 현대적 감각으로 재해석했다. 이러한 변용은 건물 배치뿐만 아니라 외관 전체에서 보이기에 건물 안으로 들어가기 전, 건물 곳곳에 녹아든 한국의 전통 요소들을 살펴보는 일이 꽤 흥미 있고 유익할 것이다.

먼저 건물 배치 측면에서 살펴보면 위에서 내려다보았을 때 쉽게 발견할 수 있는데, 바로 'ㄷ'자 배치이다. 이는 조선 시대 때 많이 지어진 주택 배치 유형으로 ㄷ자집 모양에서 비롯한 것이다. 이를 토대로 회관을 정면에서 보면 오른편엔 대극장, 왼편엔 미술관이 있으며, 중앙에는 너른 계단과 함께 뒤편으로 이어지는 건물이 하나 놓여 'ㄷ'자 모양을 완성하는 것을 알 수 있다.

두 번째로는 목조 건축 양식의 3요소라고 할 수 있는 기단, 기둥, 지붕의 모양이 석조 건축물에도 반영되어 있다는 점이다. 기단은 지면에서 몇 칸 오르는 계단 위에 건축한 모습에서 확인할 수 있고, 열 지어 세워진 기둥은 아래로 갈수록 불룩해졌다가 이

▲ 우리의 전통 미감이 반영된 세종문화회관

내 다시 좁아지는 미감의 배흘림기둥을 적용한 것으로 보인다. 지붕의 처마를 연상케 하는 곳에서는 서까래가 추상화된 형상으로 장식되어 있다. 그뿐만 아니라 지붕과 기둥 사이에는 하중을 전달하는 역할을 하는 공포의 모습도 확인된다. 이것들은 건축 안에서 역학적 기능에 더해 상징성을 담은 장식적 기능을 담당하는 요소로 차용되었다고 해석해야 할 것이다.

마지막으로는 열주 뒤 떡살 무늬 창살이 벽면 장식으로 가득 채워져 있는 것과 통일 신라 시대 동종(銅鐘)에 장식되던 비천상이 양측 벽에 부조 기법으로 표현된 것을 찾아볼 수 있다. 이처럼 세종문화회관 건축물에는 우리나라의 문화적 정체성을 보여 주는 미감이 구석구석 서려 있다.

예술의 영역을 확장하는
세종미술관

건물 외관을 찬찬히 살펴 감상한 뒤 마침내 우측 건물에 위치한 미술관으로 향한다. 세종문화회관 세종미술관은 1관과 2관으로 나뉘어 있는데 개관 후 꽤 최근까지는 두 관이 분리되어 사용되었으나, 2015년 4월에 리모델링을 하면서 연결 통로가 개설되었다. 이전보다 공간을 넓찍하게 활용할 수 있게 되면서 작품 수가 많은 대형 전시와 대형 작품 설치, 미디어 아트 전시 등 시민들을 위한 다양한 전시를 기획할 수 있게 되었다. 하지만 국립중앙박물관과 국립현대미술관, 리움미술관 등 미술 작품 및 문화재 분야에 주력하는 거대 전시 기관과 달리 세종문화회관은 미술뿐만 아니라 연극, 뮤지컬, 클래식 음악 공연 등 여러 복합장르의 예술을 한데 아우르는 기관이기에, 미술관에 주어진 공간상 상설 전시 유치가 어려워 기획 전시 위주로 운영된다.

세종미술관의 전시 성격을 알아보기 위해 그동안 진행했던 기획전들을 살펴보니 전시 주제의 범주가 매우 넓고 다양함을 알 수 있었다. 예를 들어 칸딘스키와 말레비치, 야수파, 팝 아트, 여성주의 미술, 이중섭, 금니사경 등 미술사적으로 중요한 사조와 작가, 작품을 다루는 한편 라이프 사진전이나 일러스트, 셀럽들이 사랑했던 가방과 신발을 전시하기도 하고 WHO 사무총장과 이태석 신부를 기리는 목적으로 관련 미술 작가 75명을 초대해 특

▲ 세종문화회관의 실험적인 미술 전시 '싱크 넥스트'

별 전시를 개최하는 등 색다른 주제들을 시도하기도 했다. 우리가 갔을 때도 스니커즈 신발의 역사를 다루는 '스니커즈 언박스드 서울'이라는 기획전이 진행 중이었는데, 이는 일종의 패션 전시로 꽤 실험적이었다. 이처럼 세종미술관은 단지 미술사적 가치를 지닌 작품 전시에만 그치지 않고 예술의 영역을 확장하며 다양한 취향을 가진 대중들과 소통하려는 모습이 인상적이다.

전시 감상을 마친 뒤 연결된 지하 통로를 따라 나가면 시민들을 위한 여러 휴게 쉼터를 만날 수 있다. 식당가 구역인 '광화문 아띠'에는 여러 맛집이, 열린 공간인 '세종 라운지'에는 베이커리 카페, 책마당(작은 도서관) 등이 자리하고 있어 전시 관람전 대기 시간을 보내거나 감상 뒤 여운에 잠기기에 좋다. 세종문화회관은 건축적 양식으로나 장소적 위치로나 서울시를 넘어 우리나라의 역사적 중요성을 지니는 복합 문화 공간이다. 또한 폭넓은 예술 영역을 아우르는 전시를 기획하기에 학생들과 계획을 잘 세워 함께 방문한다면 풍성한 경험을 할 수 있으리라 생각한다.

서촌 일대를 거닐다 보면 마치 과거와 연결된 듯한 묘한 감정이 은은하게 마음을 울린다. 수많은 사람이 이 좁은 골목을 지나다니며 저마다의 값진 삶을 살았겠지. 차곡차곡 쌓인 오래된 돌담, 여전히 좁은 골목, 한때는 아름다웠던 죽은 나무의 터 등 지나온 시간의 흔적들은 우리의 상상력을 자극하기에 충분하다. 게다가 각양각색의 매력을 자랑하는 미술관들이 골목골목 자리 잡고 있으니 누가 서촌 여행을 마다하겠는가? 이 매력적인 서촌 골목으로 들어와 새롭게 쓰일 역사의 순간을 함께하길 권한다.

꿀팁이 가득한 여행 코스

이번 여행은 과거와 현대가 공존하는 개성 있는 복합 문화 공간을 둘러볼 수 있는 코스로 짜 보았어요. 전시 일정을 고려하여 보안여관과 그라운드시소, 대림미술관, 세종문화회관을 함께 방문해 보세요.

테마 역사와 공존하는 복합 문화 공간을 만나다
난도 ◆◆◇
추천 계절 봄, 가을
만남의 장소 경복궁역 3번 출구

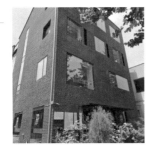

예술가들을 위한
현재 진행형 보금자리
보안여관

과거 예술가들에게 보금자리 역할을 했던 보안 여관은 현재 매력 있는 복합 문화 예술 공간으로 자리 잡았어요. 전시 공간은 '통의동 보안여관' 1~2층과 신관인 'Boan 1942' 지하 1~2층이에요. 'Boan 1942' 1층에는 마켓&카페, 2층에는 책방, 3~4층은 예술가들을 위한 숙박 공간이 있어요. 길 건너 경복궁 돌담길을 바라보며 옛 정취도 느껴 보세요.

◆ 서울특별시 종로구 효자로 33
◆ https://b1942.com ◎ @boan1942
◆ 매주 월요일 휴무, 화~일 12:00~18:00

도보 3분

트렌디한 영감을 주는 전시 플랫폼
그라운드시소 서촌

평범한 전시가 지겨워졌다면 그라운드시소를 눈여겨보세요. 감각적인 전시 공간에 대중적이면서도 흥미로운 전시가 기획되어 있어요. 둥근 수평 창으로 들어오는 밝고 따스한 자연광을 만끽하며 1층부터 4층까지 알차게 구성된 전시를 보다 보면, 기분 좋은 에너지가 생겨요. 출구에 있는 아트 숍에 들르는 것도 잊지 말기!

◆ 서울특별시 종로구 자하문로6길 18-8
◆ https://groundseesaw.co.kr ◎ @groundseesaw
◆ 매월 첫째 주 월요일 휴관, 화~일 10:00~19:00

 도보 6분

캐나다 퀘벡식 프렌치 레스토랑
퀴진 라끌레

그라운드시소 서촌에서 자하문로7길 쪽으로
길을 건너가면 골목골목 재미있는 식당들이 많
아요. 점심 메뉴로 따뜻한 감자튀김과 맛있는
수제 버거를 맛보고 싶다면 퀴진 라끌레를 추천
해요.

◆ 서울특별시 종로구 자하문로7길 36 1층
◆ ⓞ @cuisine_la_cle
◆ 매주 월요일 휴무, 화~일 11:30~22:00

🚶 ➜➜ 도보 17분

공연과 전시 문화의 상징
세종문화회관과 세종미술관

세종문화회관은 우리나라의 대표적인 공연 장
소로 오래 사랑받아 왔어요. 세종미술관은 영
역을 넘나드는 색다른 전시들이 기획 전시로 운
영되니 미리 정보를 알아보고 갈 것을 추천해
요. 미술관만 둘러보기보다 연결된 통로를 통해
라운지로 가서 휴식하거나, 공연 등 또 다른 문
화생활을 함께 즐겨 보세요.

◆ 서울특별시 종로구 세종대로 175
◆ https://www.sejongpac.or.kr ⓞ @sejongmuseum
◆ 전시, 공연에 따라 관람 정보 확인 필요

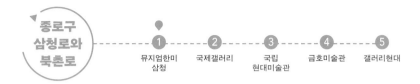

종로구
삼청로와
북촌로

1 뮤지엄한미
삼청

2 국제갤러리

3 국립
현대미술관

4 금호미술관

5 갤러리현대

전통과 현대를 품은
종로 옆 미술관

권민경·정윤정·최수영

뮤지엄한미
삼청으로 가는 길

광화문에서 마을버스 11번을 타고 경복궁 옆 소격동의 갤러리들과 뉴트로 감성의 상점들을 지나 종점인 삼청공원에 내렸다. 북악산 기슭에 자리한 삼청동, 소격동이라는 지명은 도교의 옥청(玉淸)·상청(上淸)·태청(太淸)에서 비롯한 이름으로, 삼청 성신들을 모아서 안치한 삼청전과 그들의 제사를 주관하던 소격서가 있었던 것에서 유래했다고 한다. 유래를 듣고 나니 고려와 조선의 정기를 품은 범상찮은 동네에 들어섰다는 기분이 들었다. 숲속의 청량한 공기를 마시며 고즈넉한 골목으로 몇 걸음 들어가

니 마당을 품은 담백한 자태를 지닌 뮤지엄한미 삼청(이하 뮤지엄한미)을 만날 수 있었다.

한미사진미술관이 2022년에 삼청동으로 본관을 옮기고 '뮤지엄한미'라는 이름으로 옷을 갈아 입었다. 사진은 미술 장르 중 가장 늦게 도입된 영역인데, 우리나라에서는 그 발전사가 미약했다. 이곳이 생기면서 우리나라 사진 문화사의 체계화가 이루어지고 사진 문화가 크게 발전하였다.

뮤지엄한미가 사진 전문 미술관으로서 특별한 점은 미술관 설계에서도 찾을 수 있다. 사진은 그 특성상 빛과 열에 약해 영구 보존이 어려운데, 약품을 냉장하는 기술을 응용한 개방형 냉장 수장고를 도입하여 귀중한 사진들을 안전하게 500여 년 동안 보관할 수 있게 되었다. 또한 수장고를 투명 유리로 제작하여 보관 기간 중에도 전시가 가능하다고 한다. 나아가 현대 사진이 미디어와 결합해 새로운 장르로 넘나드는 것을 고려하여 대형 스크린과 최첨단 음향 시스템을 두루 갖추었다. 다양한 사진 기록물을 영상과 미디어 작품 등과 함께 입체적으로 현장감 있게 감상할 수 있다. 첫 개관전은 '한국 사진사 인사이드 아웃 1929~1982'이었다. 근현대 한국 사진사 120년을 정리한 1,000여 작품을 보여 주는 이 전시에서 사진 전문 미술관으로서의 설계가 단연코 빛났다.

내부 전시를 다 보았다면 야외 공간인 후원으로 올라가 보자. 뮤지엄한미는 한국 현대 건축 1세대 대표 건축가 김수근의 제자

▲ 뮤지엄한미 물의 정원에 설치된 유영호 작가의 <Bridge of Song>

이자 저명한 건축가 민현식의 작품으로, 건축가가 추구하는 '비
움의 구축'이 어떻게 구현되었는지 직관할 수 있는 곳이다. 중정
인 물의 정원을 중심으로 세 건물이 주변 공기의 흐름을 품고 서
로 순환하면서 교감하는 건축의 멋을 느낄 수 있다. 유영호 작가
의 〈Bridge of Song〉(2022)도 한몫을 톡톡히 한다. 나지막한 돌계
단을 둘러 오르면 곳곳에서 벤치와 풀꽃들의 아름다움을 만끽할
수 있고, 옥상에서는 삼청동 계곡물이 흐르는 정겨운 마을 풍경
을 감상할 수 있으니, 전시 관람 후 여유롭게 주변 경치와 분위
기를 즐겨 보길 바란다.

국제스러운
국제갤러리: K1, K2, K3

경복궁 담장을 벗 삼아 걷다가 멀리서 노란 건물의 지붕 위를 걸어가는 빨간 티셔츠를 입은 사람이 보이면 그곳이 바로 국제갤러리이다. 국제갤러리는 3개의 건물로 구성되어 있으며 하나하나의 건물 외관이 독특하다. 조나단 보로프스키의(1942~) 작품 〈지붕을 걷는 여자〉가 설치된 본관 K1 건물은 최근 복합 문화 공간으로 리모델링되었다. 1, 2층은 카페와 레스토랑, 3층에는 웰니스 센터로 운영되고 있어 전시를 감상하며 다른 즐거움도 맛볼 수 있다.

K1 전시실 옆문으로 나와 미술관 옆 작은 정원을 지나면 K2가 나타난다. 그 안쪽으로는 국제갤러리 30주년을 기념해 건축된 K3 전시 공간이 있다. 이 건축물은 미국의 건축 사무소 SO-IL이 설계한 것으로, 겸재 정선이 비온 후 인왕산에 올라 안개 낀 도성을 그린 〈장안연우長安烟雨〉라는 작품과 도자기의 형태에서 영감을 받아 설계한 건물이라고 한다. 커다란 큐브 형태의 콘크리트 전시장과 지하 다목적 공간으로 내려가는 원통형 엘리베이터 등으로 구성되어 있는데 그 외벽 전체를 거대한 금속 그물망으로 감싼 독특한 건축물이다. 52만 개의 금속 원형 고리와 그림자가 건물의 각진 형태를 감싸안은 유기적인 곡선 형태로, 주변 소격동 분위기와 묘한 조화를 이루고 있다.

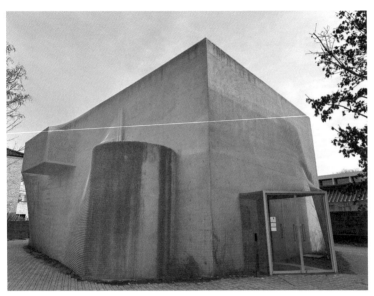

▲ '그물코 안개'로 감싸안은 듯한 국제갤러리 K3의 전경

국제갤러리는 1982년에 개관하여 40년간 동시대 미술의 주요 흐름을 이끌어 온 한국의 대표 화랑으로 개관 초창기부터 안젤름 키퍼, 알렉산더 콜더, 줄리안 오피, 애니시 커푸어 등 해외 유명 작가의 전시 및 주요 작품을 국내에 소개하는 데 큰 역할을 해 왔다. 국내 미술계에 박서보, 하종현과 같은 작가들의 단색화 붐을 일으켰고, 그 외 양혜규, 문성식 등 젊은 작가들을 발굴하여 세계 미술 시장에 알리는 데 결정적인 역할을 하는 중요한 화랑이다. 누군가가 현대 미술의 흐름을 알고 싶어 한다면, 주저 말고 국제갤러리에 가 보라고 추천할 것이다.

도시와 역사, 동시대 미술이 호흡하는
국립현대미술관 서울

고즈넉한 삼청동과 북촌 골목을 걸어 나와 경복궁 옆 큰길로 들어서면 인왕산과 북악산 정기를 품은 국립현대미술관 서울의 모습이 보인다. 서울, 덕수궁, 과천, 청주 4개관 중 하나인 국립현대미술관 서울은 현대와 전통 모두를 어우르는 문화적·역사적 공간인 종로에 위치하며, 현시대의 감각과 문제의식을 담은 동시대 예술을 다채로운 방식으로 다루는 우리나라에 유일한 국가 미술관이다.

미술관 앞에 도착하니 먼저 다양하게 구성된 큰 규모의 미술관 공간이 눈에 들어왔다. 옛 국군 기무 사령부 본관의 일부를 그대로 유지한 빨간 벽돌 건물의 전시동, 개방적인 통로 건물을 따라 이어진 종친부 건축과 앞마당, 곳곳에 탁 트인 야외 마당까지, 미술관의 여러 공간과 건축을 둘러보는 것만으로도 다양한 재미와 이야깃거리를 즐길 수 있었다.

에스컬레이터를 타고 내려간 전시동 지하 1층에서 보이는 서울박스는 개인적으로 가장 좋아하는 이곳의 비밀 공간 중 하나이다. 높은 천장과 가까이 있는 가로로 긴 창문 너머 보이는 종친부 건물과 하늘의 풍경이 액자에 걸린 한 폭의 그림 같은 재미를 준다. 천천히 시간을 들여 뒤편 종친부 앞마당을 산책하고, 디지털정보실에서 전문 자료를 열람하는 것도 추천한다.

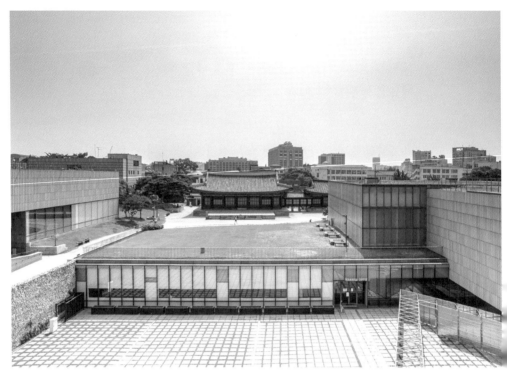

▲ 낮게 지어 주변과 조화를 이루는 국립현대미술관 서울

다채로운 매력의 공간 탐방을 마무리하고 전시를 관람하기 위
해 다시 전시동으로 들어왔다. '확장과 연결'로 열린 미술관을 지
향하며 다원 예술, 영상, 퍼포먼스 등 다양한 동시대 미술을 다
루고 있는 이곳은 매년 '올해의 작가상', 'MMCA 현대차 시리
즈', '이건희컬렉션' 등의 대규모 기획전과 더불어 현시대의 미술
을 이끌어 가는 국내외 저명한 미술가들의 전시를 선보여 늘 새
로운 기대와 설렘을 준다. 우리가 방문했던 2023년 9월 중순에는
'정연두-백년 여행기(MMCA 현대차 시리즈 2023)', '김구림', '백 투
더 퓨처: 한국 현대 미술의 동시대성 탐험기', '게임사회' 전시가

진행되고 있었다. 두 층 높이의 넓고 높은 공간에 설치된 인터랙티브 키네틱 작품, 빈백에 누워 감상하는 세 개 화면의 영상 작품, 관객이 직접 참여할 수 있는 게임기 형식의 작품 등은 이곳의 넓은 공간적 특징을 적극 활용하여 몰입감 있게 작품을 감상할 수 있게 했다.

마지막 전시를 보고 나오는 길, 미술관 벽면에 걸린 다양한 교육 및 문화 프로그램 포스터가 눈에 띄었다. 학생들과 함께하면 좋을 것 같아 홈페이지에 들어가 보니 아동, 청소년, 성인 들을 위한 다양한 교육프로그램이 운영되고 있었다. 전시와 연계한 참여 프로그램을 비롯하여 온라인 감상 자료 배부, 교사 워크숍, 학교로 대여해 주는 찾아가는 미술관 체험 키트까지! 미술관 교육으로 활용할 수 있는 자료와 프로그램이 풍부해 수업과 연계해 봐야겠다는 생각이 들었다. 야외 영화 상영, 강연 및 심포지엄, 미술관 장터, 연주회 등 기존의 미술관 공간을 넘어선 다양한 장르가 어우러진 문화 프로그램들이 진행되고 있어 많은 시민들이 취향껏 즐길 수 있는 열린 예술 공간이구나, 다시 한번 감탄했다. 이곳은 알면 알수록 더 잘 이용할 수 있는 도심 속 예술 놀이터이다.

동시대 미술의 장,
금호미술관

국립현대미술관 서울 관람을 마치고 나와 5분 거리의 금호미술관으로 향했다. 금호미술관은 재능 있는 예술인을 발굴해서 키운다는 취지에서 설립된 곳이다. 2000년대 중반부터는 이천 금호창작스튜디오, 공모 프로그램 금호영아티스트 등을 운영하여 젊은 작가들의 전시 공간으로서도 열려 있다는 이미지를 획득했다. 그래서 금호미술관 하면 젊은 작가, 익숙하지 않음, 새로움, 동시대 등의 키워드가 떠오른다.

몇 걸음 만에 미술관에 도착하니 외관 전면 유리에 현재 전시 중인 '다중 시선'의 포스터가 붙어 있었다. 3층으로 올라가 위에서부터 내려오면서 지하 1층까지 전시를 관람했다. 우리 사회에 나타나는 현대 문명의 징후에 주목하여 시각 예술을 통해 동시대 감각과 정서를 탐구하는 8명 작가들의 다양한 시선이 돋보인 전시였다. 디지털화되면서 빠르게 흐르는 현대 사회와 그 안에서 살아가는 개인 존재의 영역에 대해 작가 각자가 느끼고 나누고 싶은 정서가 잘 드러나 있었다. 금호미술관의 외관은 화강암으로 이루어져 단단하고 클래식한데 그 안에서 이루어지는 전시는 젊고 동시대적이며 실험적이면서도 디자인, 건축 등 다양한 분야에 열려 있다는 점이 흥미로웠다.

오래된 미래
갤러리현대

오늘의 마지막 코스는 금호미술관 바로 옆에 있는 갤러리현대이다. 갤러리현대는 현존하는 가장 오래된 갤러리로 1970년에 현대화랑으로 시작해 1987년에 현재 자리로 이전한 뒤 갤러리현대로 명칭을 바꿔 지금까지 이어지고 있다. 1970년대의 현대화랑은 바로 옆의 금호미술관처럼 동시대 작가들의 현대 미술 작품을 활발하게 전시하는 공간이었다고 한다. 그 작가들이 성장하면서 자연스럽게 지금의 갤러리현대는 근현대 거장들, 해외의 인정받는 작가들의 전시를 볼 수 있는 갤러리가 되었다. 국립현대미술관 서울로 가던 길에 학고재와 국제갤러리도 지나쳐 왔는데, 문득 1980년대 순차적으로 이 길에 개관한 국제갤러리, 갤러리현대 등에 전시를 보러 오면 그 중간에 기무사 건물을 지나가게 되었을 텐데, 그때 이 거리의 분위기는 어땠을까 하는 생각이 들었다. 상반되는 성격과 목적의 건축물이 한 지역에 함께했던 시절의 소격동과 사간동 일대가 궁금해졌다.

전시장 안에는 사라 모리스(1967~)의 전시가 열리고 있었다. 들어서자마자 오른쪽 반 층 아래의 작품에 가장 먼저 시선을 빼앗겼고 그 앞에서 마침 도슨트가 작품에 대한 설명을 시작하고 있었다. 인쇄한 듯한 그녀의 작품이 사실은 특수 페인팅으로 일일이 수작업한 것이라는 도슨트 설명을 듣고 작품을 다시 보니

작업 중인 작가의 모습을 그려 볼 수 있었다. 직업병 중 하나가 전시를 관람하면서 수업에 활용할 수 있는 것들을 무의식중에 찾는 것이어서, 모리스의 색감과 기하학적인 화면, 작가만의 참신한 표현 기법을 어떻게 하면 수업에 녹여 낼 수 있을지 다양한 상상을 해 보았다.

갤러리현대의 내부 구조 중 가장 인상적인 곳은 지하와 1층이 뚫려서 생긴 층고가 높은 벽면이었다. 이 벽면에 걸린 큰 규모의 작품은 아래와 위에서 다 감상할 수 있게 되어 느낌이 새로웠다.

덧붙여 국립현대미술관 서울에서 이동하는 또 다른 코스로 서울공예박물관과 열린송현녹지광장에 가 볼 것을 추천한다. 예전

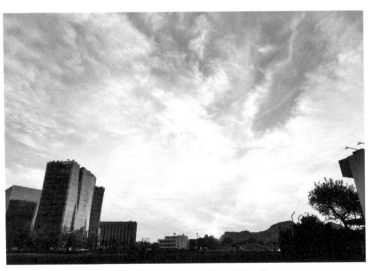

▲ 서울공예박물관에서 바라본 인왕산 노을

풍문여고 건물을 리모델링한 서울공예박물관은 탁 트인 잔디밭과 건물 안팎에 실제 사용할 수 있게 배치한 공예 작가들의 멋스러운 가구 작품들을 보는 재미가 있다. 기획 전시의 질은 물론이고 정성스럽고 세련된 상설 전시실과 공예도서실만 봐도 충분하고, 무엇보다 북적이지 않고 여유롭게 우리 전통과 현재의 공예를 감상하고 배울 수 있다는 점이 가장 매력적이다. 서울공예박물관 맞은편에는 100여 년 만에 담장을 허물고 모습을 드러낸 열린송현녹지광장이 펼쳐져 있는데 때마다 다채로운 행사가 펼쳐지니 참여해 봐도 좋다.

긴 전시를 보고 나온 해 질 녘, 서울공예박물관 잔디밭에서 열린송현녹지광장 쪽을 바라보니 복잡한 서울 도심 한복판에 시원하게 트인 시야 사이로 붉게 물드는 인왕산 노을이 우리의 눈을 사로잡았다. 마음도 함께 사로잡혀 시간 가는 줄 모르고 한참을 바라보았다. 계획했던 일정과 뜻밖의 일정 모두가 흥미로웠던 하루였다. 종로 일대의 미술관을 둘러볼 때는 현재 진행 중인 전시를 미리 검색해 길을 나선 후, 취향과 날씨, 그 날의 분위기에 따라 코스를 선택해 보자. 누구든지 자신만의 무궁무진한 미술관 코스를 만들어 낼 수 있을 것이다.

☀ ✳ ✿ 꿀팁이가득한여행코스 ♣ ✦ ✗

이번 여행은 전통과 현대가 공존하는 종로구 삼청동, 소격동, 계동 일대의 미술관들을 코스로 소개해 보았어요. 종로 골목길 곳곳을 여유롭게 거닐며 맘에 드는 미술관과 풍경을 발견해 보세요.

테마 전통과 현대를 품은 미술관을 만나다
난도 ◆◆◇
추천 계절 모든 계절
만남의 장소 3호선 안국역, 경복궁역

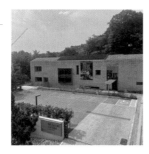

사진과 다양하게 만나는 시간
뮤지엄한미 삼청

뮤지엄한미 삼청은 사진 전문 미술관으로 사진과 관련한 다양한 책도 볼 수 있어요. 또한 사진 작가들이 참여하는 아카데미 강좌를 소수 정예로 운영해요. 참여한다면 수준 높은 강좌에 만족할 거예요. 또한 옥상에 올라가면 삼청천 계곡물 소리와 함께 아기자기한 골목길 풍경을 감상할 수 있어 좋아요.

◆ 서울특별시 종로구 삼청로9길 45
◆ https://museumhanmi.or.kr ⓘ @museumhanmi
◆ 매주 월요일 휴관, 화~일 10:00~18:00

 🚶 ➤➤ 도보 6분

삼청동의 역사와 함께하는 맛
삼청동수제비

삼청동의 역사와 떼려야 뗄 수 없는 삼청동수제비는 1982년 영업을 개시한 이래 늘 문전성시인 맛집이에요. 삼청동의 터줏대감인 수제비 맛집으로 깔끔한 멸치 육수에 얇게 떼어 낸 수제비가 일품이랍니다.

◆ 서울특별시 종로구 삼청로 101-1
◆ https://www.삼청동수제비.kr
◆ 연중무휴, 월~일 11:00~20:00

 🚶 ➤➤ 도보 6분

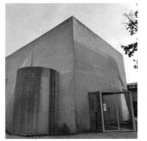

복합 문화 공간으로 즐기는 미술관

국제갤러리

K1은 복합 문화 공간으로 리모델링해 1층 갤러리, 카페, 2층 레스토랑, 3층 피트니스 클럽을 운영해요. 특히 1층 카페는 경복궁 담장을 바라보며 커피를 즐길 수 있는 운치 있는 공간으로, 그래픽 디자이너 김영나의 신작 벽화로 장식한 내부 인테리어가 돋보여요.

- ◆ 서울특별시 종로구 삼청로 54
- ◆ https://www.kukjegallery.com 📷 @kukjegallery
- ◆ 연중무휴, 월~토 10:00~18:00, 일 10:00~17:00

 🚶 ➡➡ 도보 3분

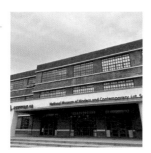

직장인도 즐길 수 있는 미술관

국립현대미술관 서울

이곳의 특징은 월요일에도 운영한다는 점! 더 많은 사람이 미술을 향유하도록 수, 토요일에는 야간에도 운영해요. 야간 개장일과 매월 마지막 수요일에는 만 24세 이하 및 만 65세 이상은 무료 관람이에요. 홈페이지에서 원하는 영상과 정보를 쉽게 찾을 수 있어 더욱 유용해요.

- ◆ 서울특별시 종로구 삼청로 30
- ◆ https://www.mmca.go.kr 📷 @mmcakorea
- ◆ 1월 1일, 설날, 추석 휴관,
 일~화, 목, 금 10:00~18:00, 수, 토 10:00~21:00

 🚶 ➡➡ 도보 2분

오늘의 작가들과의 만남

금호미술관

금호영아티스트가 3월에서 6월 사이에 1, 2부로 나누어 전시를 열고, 해당 작가들과 소통할 수 있는 '아티스트 토크'를 진행하고 있어요. 선착순이니 관심이 있다면 일정을 확인하고 참여해 보세요.

- ◆ 서울특별시 종로구 삼청로 18
- ◆ http://kumhomuseum.com 📷 @kumhomuseumofart
- ◆ 매주 월요일 휴관, 화~일 10:00~18:00

용산구
한남동

1 리움미술관

2 페이스
갤러리

3 리만머핀
갤러리

4 우사단길
이슬람교
서울중앙성원

이태원에서 만난
건축과 예술의 아름다움

강지수·이유나·신혜윤·최은영

현대 예술과 전통 미술의 기막힌 만남,
리움미술관

최근 세계적인 갤러리가 이태원에 보이는 관심이 뜨겁다. 대사관을 비롯한 고급 주거 단지가 밀집해 있고, 리움미술관을 비롯한 다양한 문화 공간이 자리 잡고 있어 이태원 지역은 다양한 예술을 풍성하게 즐길 수 있는 곳으로 자리매김하고 있다. 감각적이고 이색적인 볼거리가 풍부한 이태원에서 예술을 백배 즐기러 떠나 보았다.

한남동 언덕길을 오르다 보면 예술과 건축 그리고 자연이 조화를 이루는 한 건축물을 만나게 된다. 한강이 내려다보이는 남산

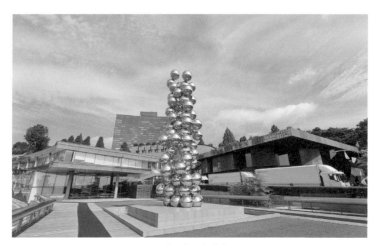

▲ 리움미술관 전경

자락에 있는 리움미술관은 그 지형적 아름다움을 기반으로 빌딩들이 즐비한 서울 도시 속에서 예술을 통한 쉼으로 우리를 초대한다.

1965년 설립된 삼성문화재단은 소중한 우리 문화유산을 보전하고 대중에게 알리고자 노력한 끝에 2004년 리움미술관을 개관했다. 삼성 그룹의 창업주이자 미술 애호가인 이병철 회장의 성 'Lee'와 미술관(Museum)의 'um'을 결합하여 만들어진 '리움(Leeum)'은 전시와 교육, 미술품 보존과 같은 전문 연구를 각 분야에서 꾸준히 이어 나가고 있다. 수준 높은 소장품을 전시하고 기획전을 여는 것뿐만 아니라 다양한 학술 행사와 교육 프로그램을 진행하며 명실상부한 우리나라 대표 미술관으로 자리 잡았다.

리움미술관은 개관 전부터 화제가 되었다. 이곳은 총 3개의 건

물로 구성되어 있는데 세계적인 건축가 3인이 각각 한 동씩 맡아 설계하면서 세계적인 이목을 끌었다. 각기 다른 매력을 지닌 세 건물은 자연과 함께 어우러져 볼 때마다 새로운 기분이 든다.

첫 번째 건물인 'MUSEUM 1'은 스위스 건축가 마리오 보타 (1943~)의 작품이다. 테라코타 벽돌로 우리나라 도자기의 아름다움을 형상화했다. 이곳에는 선사 시대부터 조선 시대까지의 서예, 도자기, 금속 공예품 등 120여 점의 한국 고미술품이 전시되어 있다. 국보가 36점, 보물이 96점에 이르렀을 정도로 수준 높았던 소장품의 전시에서는 고미술에 대한 창업주의 남다른 애정이 느껴질 뿐 아니라 우리나라 미술에 대한 자부심을 짐작할 수 있다. 엘리베이터 탑승 후 4층에서 1층으로 내려오며 관람이 진행되는데 4층 고려청자, 3층 분청사기와 조선백자, 2층 회화, 1층 금속 공예, 불교 미술품순으로 한국 예술의 아름다움을 만나 볼 수 있다.

두 번째 건물인 'MUSEUM 2'는 프랑스 건축가 장 누벨(1945~)의 작품으로 세계 최초로 부식 스테인리스 스틸과 유리를 사용하여 지었다. 현대 미술품 상설 전시 공간으로 한국 근현대 미술부터 세계 미술 문화를 주도하는 동시대 작가의 최신작까지 망라하여 만날 수 있다.

세 번째 건물인 'MUSEUM 3'은 네덜란드 출신 건축가 렘 콜하스(1944~)의 작품으로서 아동교육문화센터로 활용되고 있다. 일상에서 쉽게 만날 수 없는 블랙 콘크리트를 사용한 박스형 구

조는 공중에 떠 있는 듯한 미래 건축 공간을 구현하고 있다. 이곳은 작품을 감상하는 공간일 뿐만 아니라 다음 세대의 창의력 증진을 위한 교육 시설로서 어린이 워크숍에서 성인 대상의 정기 강좌에 이르기까지 다양한 교육 프로그램을 운영하고 있다.

리움미술관은 곳곳에서 다양한 작품을 발견할 수 있다. 입구로 향하는 바닥에서 만날 수 있는 작품은 미야지마 타츠오(1957~)의 〈경계를 넘어서〉이다. 숫자 1부터 9까지가 점멸되어 바뀌는 LED 기판이 곳곳에 있어 변화와 관계, 영원 등의 개념에 대해 생각해 보게 한다. 주차장 위에 있는, 콜하스가 설계한 야외 조각 정원에서도 크고 작은 작품을 만날 수 있다. 우리가 방문했을 때는 아니쉬 카푸어(1954~)의 작품과 로랑 그라소(1972~)의 작품을 볼 수 있었다. 야외 조각 정원의 전시 작품은 일정 기간을 두고 교체하니 전시장을 방문할 때 잊지 않고 감상하길 바란다.

전시를 관람하고 나오다 보면 부속 시설은 지나치기 쉽다. 하지만 그곳에도 작가들의 손길이 녹아 있으니 잘 살펴보자. 입장할 때 가장 먼저 만나는 로비 공간에서는 전통 건축의 모습을 담은 목재 구조물을 통해 '한국적인 것'이 무엇인지 보여 주고 있다. 또한 아트 상품 스토어에서 문승지, 이광호 등 6명의 가구 디자이너가 리움미술관을 위해 특별히 제작한 가구 미니어처와 30여 명의 한국 공예 작가가 만든 작품을 선보이는 것에서도 한국의 다양한 작가를 알리려는 모습이 돋보인다.

리움미술관은 현재 활발하게 활동하고 있는 국내외 작가를 꾸

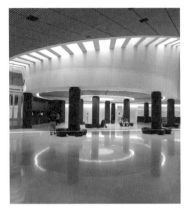

▲ 리움미술관의 로비 공간과 천장

준히 발굴하는 데도 앞장서고 있다. 2023년 성황리에 진행된 김범 작가의 〈바위가 되는 법〉 전시에서 알 수 있듯이 작가의 예술성을 깊이 있게 이해할 수 있도록 작품을 자유롭게 구성하고 배치하며 작가의 작품성을 우선하는 분위기를 조성해, 관람객들이 작가의 작품 세계에 온전히 빠져들도록 돕는다. 이처럼 리움미술관은 전통과 현대를 공존시키고 국제 미술 동향을 섬세하게 파악함으로써 동시대가 함께 호흡할 수 있게 한 열린 공간이다. 시대와 함께 대중과 함께 교감을 이루는 것이 리움미술관의 가장 중요한 역할이라 말하고 싶다. 앞으로도 시대와 장르를 초월한 융합 미술관으로서 리움의 행보를 기대한다.

알쏭달쏭 현대 미술의 문이 활짝 열리는
페이스갤러리

아르네 글림처(1938~)가 1960년에 설립한 페이스갤러리는 국제
적인 해외 갤러리 중 가장 먼저 한남동에 자리를 잡으며 화제를
모았다. 이곳은 20세기부터 21세기를 대표하는 동시대 예술 작
품을 선보이는 갤러리로 역사적 중요성을 놓지 않으면서도 현대
예술의 흐름을 읽어 내며 꾸준히 작가를 발굴하고 있다. 초기 추
상 표현주의와 라이트 아트 예술가를 지원하며 독특한 미국 예
술 문화를 조성해 왔다. 현재 런던과 제네바, 뉴욕을 포함하여 전
세계에 8개의 지점을 운영하고 있다.

　이곳은 총 3층으로 구성되어 있는데 1층과 2, 3층이 구분되어
독특한 전시 동선을 경험할 수 있다. 1층 공간의 검은 바닥과 기
둥, 하얀 벽면은 작품에 오롯이 집중할 수 있는 환경을 제공한다.
외부로 나와 2, 3층으로 연결되는 계단을 올라가면 또 다른 분위
기가 조성된다. 흰 벽과 원목 바닥재는 동양적인 미감을 자아낸
다. 3층 전시실은 테라스와 연결되어 있다. 외부로 연결된 테라
스에는 미국 출신 예술가 키키 스미스(1954~)의 작품이 상설 전
시되어 있다. 이 작품은 외부 이태원 공간과 어우러져 조화를 이
루는 것은 물론 예술의 흐름을 만들어 가는 이태원로 중심에 내
가 서 있는 듯한 만족감을 선사한다. 검은색의 벽돌과 한 면을
가득 채운 통창, 중정을 중심으로 구성된 갤러리 공간이 인상적

▲ 국제적인 해외 갤러리인 페이스갤러리

인데 웅장하면서도 세련된 이미지를 전달한다.

　페이스갤러리는 전시뿐만 아니라 연구 활동도 꾸준히 이어 가고 있다. 많은 예술가들과 협력하여 500권 이상의 책을 출판하였다. 지금도 가장 영향력 있는 예술 작가를 대중에게 선보이며 현대 미술의 최전선에서 전 세계 관람객과 예술적 비전을 공유하여 각광받는다. 이곳을 찾는 관람객들은 '예술은 곧 경험'이라는 갤러리 대표의 모토와 함께 다양한 형태로 미술을 체험하고 느낄 수 있다.

예술의 정의를 깨부순
예술 공간

한강진역에서 이태원역 방향으로 걷다 보면 이색적인 디자인의 건물을 만나게 된다. 바로 리만머핀갤러리이다. 라셸 리만(1959~)과 데이비드 머핀(1962~)이 1996년 설립한 곳으로 현재 서울, 뉴욕, 홍콩, 런던, 팜비치에서 갤러리를 운영하며 전 세계 다양한 현대 미술 작가의 작품을 소개하고 있다. 우리나라에는 2017년 서울시 종로구 안국동에서 문을 열고 4년 만에 이곳으로 확장 이전해 왔다.

▲ 이색적인 리만머핀갤러리 외관

리움미술관과 가까이 있는 이 건물은 2015년 '젊은 건축가상'을 수상한 SoA가 담당하여 현대적인 건축물로 재탄생시켰다. 외부 파사드에 비정형의 폴리카보네이트 솔리드 시트를 종이를 접은 듯한 오리가미 디자인으로 시공해 독특한 입면을 연출했다. 건물의 외벽 사이로 부분부분 보이는 건축물의 구조는 숨어 있는 현대 미술을 생동감 있게 찾으려는 호기심을 상징하는 것 같다. 역동적인 외관과 달리 내부는 흰색 벽면에 원목 바닥재와 프레임을 써서 따뜻하고 온화한 인상을 준다.

일반적인 갤러리가 계단을 외부나 모서리에 배치하는 것에 비해 리만머핀갤러리는 계단을 중앙에 배치하여 전시장을 분할하고 밀도 높은 공간 연출을 보여 준다. 전시 공간은 2층으로 구성되어 있는데 1층 중간에 있는 나무 계단을 올라가면 2층 전시 공간으로 이어진다. 바닥, 벽, 천장이 나무로 뒤덮여 있어 몰입도 높은 분위기를 자아낸다. 2층의 오피스 공간과 전시 공간은 적절하게 분리되어 감상자의 시선이 작품에 머무를 수 있게 돕는다.

작가들의 예술적 실험과 창조적인 힘을 보여 주고자 하는 리만머핀갤러리는 한국을 대표하는 현대 미술 작가 서도호(1962~), 이불(1964~) 등이 전속 작가로 활동 중이다. 리만머핀갤러리가 서울에서 진행한 첫 전시로 콜롬비아계 미국인인 래리 피트먼(1952~)의 작품을 선택한 것에서 알 수 있듯 이곳은 언제나 동시대에 가장 중요한 예술가의 작품을 선보였다. 국제적인 작가들을 새로운 지역에 적극적으로 소개해 이곳이 현대 미술을 위한

갤러리임을 명확하게 드러내며 자신의 정체성을 분명히 각인시킨 것이다.

종교와 문화가 조화롭게
살아 숨 쉬는 이태원

이태원 지역을 걷다 보면 높은 경사의 오르막길과 계단을 쉽게 마주친다. 높은 오르막과 계단을 보면 당황스러울 수도 있는데 지나치지 않고 올라가 보면 이태원에서만 느낄 수 있는 이국적 풍경을 만날 수 있다. 이태원역 3번 출구로 나와 우사단길을 걷고 있으면 아랍어 가득한 간판과 히잡과 터번을 두른 외국인들을 쉽게 만날 수 있다. 한국의 골목길에서는 쉽게 접할 수 없는 모습이라 마치 해외여행을 온 것 같은 새로움과 보는 재미가 있다.

좁고 가파른 골목길을 미로 찾기 하듯 걷다 보면 이슬람 양식의 건축물을 만날 수 있다. 바로 이슬람교 서울중앙성원이다. 이곳은 이슬람 국가와 원만하게 교류하기 위해 설립되었다. 1969년 5월 한국 정부가 토지 약 1,500평을 한국 이슬람교에 기부하고 사우디아라비아를 포함한 이슬람 국가가 건립 비용을 지원함으로써 이루어졌다.

이슬람교 서울중앙성원 1층에는 한국 이슬람교 중앙회 사무실과 회의실이 있고 2층은 남자 예배실, 3층에는 여자 예배실이 있

다. 일반인도 예배실 내부에 들어갈 수 있지만 예배 중인 사람 앞에서 카메라 셔터를 누르는 등 예배에 방해되는 행동을 하지 않도록 주의해야 한다. 또한 이슬람 성원은 특히 복장 규율이 엄격하다. 짧은 원피스나 민소매 셔츠 등은 피해야 하며 노출을 최소화한 의상을 입고 입장해야 하는 등의 규칙이 있으니 방문하기 전에 숙지하자.

지대가 높은 만큼 시야가 확 트여 사원 입구에 올라서면 서울 전 지역이 한눈에 들어온다. 사원까지 올라오는 길은 고되고 힘들지만 멋진 풍경이 눈앞에 펼쳐지니 마치 선물같이 느껴진다. 사원 앞 벤치에 앉아 이슬람 양식의 건축물을 감상하고 서울 풍경을 바라보는 것만으로도 이태원 미술 여행의 여독이 가시는 듯했다.

용산 지역은 이태원과 경리단길에 이어 용리단길 등으로 상권이 커지면서 젊은 층이 많이 찾아오고 있다. 마치 해외여행을 온 것처럼 이국적인 분위기를 풍기는 이태원 지역은 다양한 문화가 공존하며 새로운 문화 플랫폼이 되어 가고 있다. 오늘 다녀온 리움미술관, 페이스갤러리, 리만머핀갤러리에서 제공하는 전시는 현대 예술의 흐름을 빠르게 이해하고 예술을 풍부하게 즐길 수 있으니 꼭 한번 다녀오길 추천한다.

감각적인 건축과 저마다의 특색을 살린 골목 풍경, 빠르게 변화하는 예술계의 흐름을 일상에서 경험하는 것은 아마도 우리가 삶을 조금 더 특별하게 즐길 수 있는 방법이 아닐까? 건물과 건

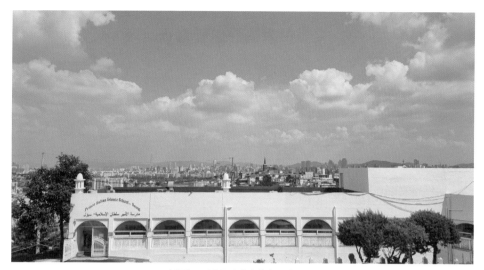

▲ 이슬람교 서울중앙성원에서 보이는 서울 풍경

물 사이에 감각적이고 이색적인 볼거리가 가득한 '걷기 좋은 동
네'인 이태원에서 건축과 예술의 아름다움을 만끽하길 바란다.

✸ ✳ ✿ 꿀팁이 가득한 여행코스 ♣ ✦ ✕

이번 여행은 이태원의 미술과 건축의 아름다움을 찾아가 보았어요. 리움미술관, 페이스갤러리, 리만머핀갤러리를 답사의 중심에 두고, 우사단길은 지역 행사가 있을 때 방문해 보세요.

테마 건축과 예술을 만나다

난도 ◆◆◇

추천 계절 봄, 가을

만남의 장소 한강진역 1번 출구

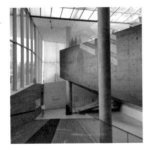

과거와 현재를 통해 바라보는 미래
리움미술관

국보와 보물, 미술 작품뿐만 아니라 유명한 현대 미술 작가의 전시도 만나볼 수 있어요. 홈페이지에 전시 안내 활동지가 업로드되어 있으니 전시를 관람할 때 함께 활용해 보세요. 상설 전시는 무료이고 특별 전시는 유료이니 관람에 참고하세요.

◆ 서울특별시 용산구 이태원로55길 60-16
◆ https://www.leeum.org ◎ @leeummuseumofart
◆ 매주 월요일, 1월 1일, 설날, 추석 휴관,
　화~일 10:00~18:00

🚶 ➤➤ 도보 3분

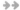

이태원로에 꽃피운 현대 미술의 장
페이스갤러리

뉴욕을 비롯한 전 세계 8곳에 있는 국제적인 갤러리의 서울 지점이에요. 현장 전시뿐 아니라 온라인에서도 전시가 활발하게 열리니 홈페이지에 들어가서 각국의 전시 정보를 확인해 보세요. 집에서도 현대 미술을 만날 수 있어요.

◆ 서울특별시 용산구 이태원로 267
◆ https://www.pacegallery.com ◎ @pacegallery
◆ 매주 일, 월요일 휴관, 화~토 10:00~18:00

🚶 ➤➤ 도보 3분

화덕으로 구운 쫄깃한 피자의 맛
부자피자 1호점

이태원 지역에는 좁은 골목길을 따라 카페, 베이커리, 상점이 곳곳에 있어요. 그중 부자피자 1호점은 22가지의 다양한 피자가 있고, 화덕에서 직접 구워져 나와 도우의 식감이 풍부해요. 늘 사람이 많아 입장을 기다려야 하니 대기 앱으로 방문을 예약한 뒤 시간에 맞춰 가세요.

◆ 서울특별시 용산구 이태원로55가길 28
◆ ⓘ @buzzapizza
◆ 매주 월요일 휴무, 화~일 11:30~22:30

🚶 ➤➤ 도보 6분

예술적 몰입을 위한 공간
리만머핀갤러리

동시대 미술 중 가장 영향력 있는 작가와 작품을 발 빠르게 발굴하여 전시하는 곳이에요. 현대 미술의 흐름을 빠르게 알고 싶다면 전시 정보를 메일로 받아 확인해 보세요.

◆ 서울특별시 용산구 이태원로 213
◆ https://www.lehmannmaupin.com/ko
◆ ⓘ @lehmannmaupin
◆ 매주 일, 월요일 휴관, 화~토 11:00~19:00

🚶 ➤➤ 도보 8분

다양한 문화가 공존하는 우사단길
이슬람교 서울중앙성원

이국적인 풍경으로 색다른 재미를 느낄 수 있는 곳이지만 높은 경사로의 길을 걸어야 하기 때문에 편한 복장과 신발로 방문하는 것이 좋아요. 해 질 녘 우사단길 루프톱 카페에서 일몰을 감상한다면 이곳의 진짜 모습을 발견할 수 있을 거예요.

◆ 서울특별시 용산구 우사단로10길 39
◆ https://www.koreaislam.org
◆ 방문 가능 시간 10:30~17:00

용산구
용산동

1 국립중앙박물관
상설 전시실

2 국립중앙박물관
기획 전시실

3 아모레퍼시픽
본사

4 아모레퍼시픽
미술관

전통 미술과 동시대 미술의 크로스오버

김수지·박유정·배수연·진미현

살아 숨 쉬는 우리 문화를 만나는 국립중앙박물관 상설 전시관

한여름 뙤약볕에 국립중앙박물관으로 출발했다. 이 더위에 미술 여행이라니 걱정도 되었지만 이촌역 2번 출구 방향에서 박물관 나들길이 실내로 이어지는 데다 무빙워크가 설치되어 있어 수월하게 으뜸홀에 도착했다. 날씨가 괜찮으면 거울못 앞에 앉기도 하고, 돌로 만든 전시물을 모아 둔 석조물 정원에서 미르폭포 쪽으로 느긋하게 한 바퀴 돌며 전통 조경을 봐도 좋지만 한여름이라 쉬이 포기하고 전시장으로 들어갔다.

▲ 거울못에서 바라본 국립중앙박물관

　　동관에서는 상설 전시가, 서관에서는 특별 전시가 진행되고 있었는데 특별 전시는 입장 시간이 정해져 있어 상설 전시부터 살펴보기로 했다. 상설 전시에서도 주기적으로 전시물이 교체되니 올 때마다 새롭고, 매번 눈에 띄는 것이 달라져 사실 몇 번이고 방문해도 좋은 곳이 이곳 국립중앙박물관이다. 방학이라 어린이 관람객들로 북적였는데 외부에서 진행하는 전시 해설 프로그램이 꽤 많이 운영되고 있는 것 같았다. 아이들과 함께한다면 건물 내의 어린이 박물관도 참 좋은데 사전 예약이 필수이고 체험 위주여서 인기가 많아 관람이 늘 치열한 편이다. 상설 전시관은 정

기 해설뿐 아니라 전시실별 해설이 운영되기도 하고 다양한 교육 프로그램이 많기에 미리 시간을 파악해 두고 활용하면 좋다.

전시관에 입장해서 순서대로 선사·고대관부터 꼼꼼하게 보다 보면 어느 순간 지치는 경우가 많아 어느 정도 목표를 정해서 집중도를 조정해야 한다. 물론 시대별 관람도 의미 있지만, 한 번에 모든 전시물을 살피기에는 그 규모가 커서 욕심을 조금 내려 두고 보고 싶은 것을 사전에 어느 정도 정해 가는 것이 효과적으로 감상할 수 있는 방법이다. 또한 대표 유물 해설을 신청하면 약 1시간 정도의 시간으로 알차게 감상할 수 있다.

우리는 1층 전시관은 여러 번 관람했던 터라 비교적 최근에 변화를 준 3층 도자공예관과 2층 사유의 방을 조금 더 집중해서 살펴보았다. 사유의 방은 삼국 시대 6세기 후반과 7세기 전반에 제작된 우리나라의 국보 반가 사유상 두 점이 나란히 전시된 공간으로, '두루 헤아리며 깊은 생각에 잠기는 시간'이라는 글귀가 우리를 맞이해 주었다. 어두운 복도를 지나면 넓은 공간에 두 불상이 나타나는데, 이전에는 한 번씩 번갈아 가며 전시하던 것을 함께 전시하여 일반적인 전시 방법보다 더 가깝게 다가가서 볼 수 있게 한 것이 특징이다. 바라보는 것만으로 상상력을 넓혀 주는 공간으로 연출해 무척 매력적이었다. 불상 주위를 빙 둘러 가며 볼 수 있는 동선이라 감상 후에 우리는 불상의 신비한 미소뿐 아니라 뒤태와 발바닥에 대한 이야기도 나누며 즐거워했다.

그 인기를 반영하듯 근처에 반가 사유상 캐릭터 인형 '반가'

와 '사유'가 설치되어 있어 사람들이 흥미롭게 다가갔다. 캐릭터 안내판에는 이들이 사람 없는 새벽에 유물들과 대화를 나눈다는 스토리 설명이 덧붙여져 있어 재미있었다. 이렇게 서사를 살리면 유물도 캐릭터도 더욱 친근하게 다가오는 법. 특히 국립중앙박물관은 한국의 미를 잘 살린 다양한 굿즈로도 유명하다. 입구에 있는 숍은 규모가 크고 다양한 기념품들을 함께 볼 수 있으며, 석탑 근처에 있는 숍은 아기자기한 소품 위주로 전시되어 젊

▲ 다양한 상품으로 인기를 끄는 뮤지엄 숍

은 취향을 반영해 구경하는 재미가 있다.

도자공예관에서는 전시 중간중간 시구절로 감수성을 더하며 전시 디자인에 더욱 신경 쓴 것이 느껴졌다. 청자실에서는 고려청자의 비색에 몰입할 수 있었고, 분청사기-백자실에는 달 항아리만을 위한 전시 공간도 마련되어 있어 그 단아함에 잠시 빠져들기도 했다.

전시를 관람하다 지치면 2층 으뜸홀 카페나 3층 사유공간 찻집에서 잠시 휴식을 취하면 된다. 특히 2층 으뜸홀 카페에 앉으면 남산과 남산타워의 풍경이 한눈에 들어오는데 그 모습이 퍽 아름다웠다.

다양한 주제를 선보이는
국립중앙박물관의 기획 전시관

최근 기획 전시관의 특별 전시는 워낙 인기가 많아 시간대별로 인원수를 조정하니 사전 예매가 필요하다. 사람들이 이렇게 미술관에 많이 온다고? 신기할 정도로 많은 사람이 있었다. 상설 전시관의 맞은편이 기획 전시관인데 매표소가 따로 있다. 건물 내부로 들어가 티켓을 확인받고 시간에 맞춰 입장할 수 있었다. 우리가 본 전시는 '영국 내셔널갤러리 명화전'으로 한국과 영국의 수교(1883년) 140주년을 기념하여 영국 내셔널갤러리 소장 명화를 국내 최초로 공개하는 전시였다.

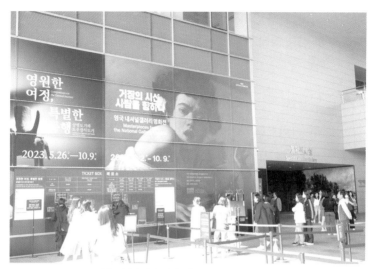

▲ 기획 전시관에서 열린 '영국 내셔널갤러리 명화전'

라파엘로, 티치아노, 카라바조, 푸생, 벨라스케스, 반 다이크, 렘브란트, 고야, 터너, 컨스터블, 토머스 로런스, 마네, 모네, 르누아르, 고갱, 반 고흐와 같은 거장들의 작품으로 르네상스 시기부터 인상주의 회화까지 미술사 서적에 등장하는 많은 작품을 볼 수 있었다. 전시 중간의 영상이나 설명 글이 적당하여 따로 오디오 설명을 듣지 않아도 괜찮았다. 오디오 가이드도 이해하기 쉽게 해설되어 있어서 미술을 잘 모르더라도 작품을 이해하는 데 큰 어려움이 없었다. 너무 길지도 짧지도 않은 전시관으로 대부분의 작품을 기억할 수 있을 정도의 적당한 규모였다. 박물관과 멀지 않은 곳에 전쟁기념관(상설 전시 외에도 특별 전시실에서 미술 전시 진행), 국립한글박물관 등이 있으니 추가로 둘러봐도 좋겠다.

아름다움을 소통하다
아모레퍼시픽미술관

이촌역에서 한 정거장을 지나 신용산역에 도착해 출구로 빠져나가다 보면 화려한 조명이 등장한다. 곧이어 아모레퍼시픽 본사 건물 지하 1층과 실내로 이어지는 길이 보인다. 아모레퍼시픽 건물은 외부에서 보면 정사각형으로 알루미늄 핀이 건물을 감싸는 독특한 모습인데 멀리서 바라보면 흰색 커튼 같은 느낌이 들기도 한다. 영국의 건축가 데이비드 치퍼필드(1953~)가 백자 달 항아리에서 영감을 얻어 건물 전체를 커다란 달 항아리로 설계했다고 한다. 특히 한옥의 중정을 연상시키는 건물 속 정원은 박물관에서 관람한 내용을 바탕으로 감상하면 더욱 좋다. 이 사옥은 2018년 한국건축문화대상을 받았는데 건축이 브랜드와 소통하면서 브랜드가 더욱 진화하기를 바랐던 치퍼필드의 철학이 여기에 스며들어 있었다. 모든 이가 자신만의 아름다움을 발견하고 실현하는 삶을 누리는 미래를 만들어 가겠다는 이 회사의 지향 가치가 잘 구현된 모습이 아닐까.

건물 앞에는 주변 환경과 회사의 비전을 고려하여 설치된 덴마크의 예술가 올라푸르 엘리아손(1967~)의 작품 〈Over deepening〉(2018)이 거울과 수반 너머 무한히 확장되는 공간을 표현하고 있다. 사옥의 지하 1층부터 3층까지는 시민들에게 개방되어 기업이 강조하고 있는 연결성과 소통을 보여 준다. 개방된

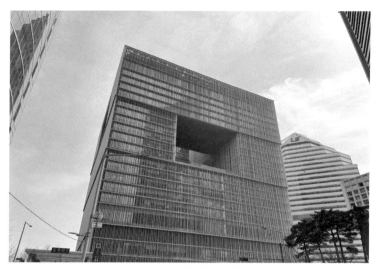

▲ 아모레퍼시픽 본사 전경

공간에는 여러 맛집이 있는데, 우리는 건강한 식사를 만드는 브런치 카페 '몰'에서 만족스러운 점심을 먹으며 다시 미술관을 관람할 에너지를 얻을 수 있었다.

1층으로 올라가니 넓은 광장 같은 공간 중앙에 안내 데스크가 있고 미술관 매표소가 보인다. 천장이 유리로 되어 있어 바라보고 있기도 좋고 앉아서 쉴 수 있는 의자도 있어 잠시 쉼을 자청했다. 미술관 표를 사서 다시 지하 1층으로 내려갔다. 티켓을 확인받고 전시장에 들어갈 수 있었다. 우리가 관람한 전시는 '현대미술 소장전'으로 근사한 작품들이 많이 있어 그 자체로도 좋았지만 넓은 미술관 공간 덕분에 작품을 더욱 집중해서 볼 수 있었다. 거대한 크기의 작품들을 충분히 소화할 수 있는 단순하고 세

련된 공간이 작품의 에너지를 너 잘 표현해 주었다.

전시된 작품은 대부분 2000년 이후에 제작된 것으로, 말 그대로 동시대 여러 장르의 작품들이었다. 전시장 입구에 있었던 리처드 아트슈와거의 느낌표 형태 입체 조형물부터 안드레아스 구르스키의 사진 작품, 같은 형태를 다른 색으로 겹쳐 그려 그래픽 사진 같았던 안네 임호프의 유화 작품, 거대한 텍스트가 펼쳐진 바바라 크루거의 작품, 우주 지형학 지도처럼 보이는 린 마이어스의 심리적 풍경화 등 새로운 방법으로 표현한 각자의 주제가 흥미로웠다. 넓은 공간이 주는 여유로움과 각자의 속도에 맞추어 감상할 수 있는 편안함이 확보되어 좋았다. 자체 앱을 통해 오디오 가이드를 무료로 제공하고 있어 앱을 다운받아 활용하면 더 깊이 있게 감상할 수 있다.

전시를 보고 다시 1층으로 내려와 마지막으로 들러야 할 곳을 찾았다. 바로 미술관에서 진행하는 프로젝트 중 하나인 에이피랩(apLAP, Amorepacific Library of Art Project)이었다. 여기는 전시 관련 자료를 볼 수 있는 전문 도서관인데, 아모레퍼시픽미술관에서 개최한 전시의 도록뿐만 아니라 시간과 장소를 뛰어넘어 전 세계의 전시를 살펴볼 수 있는 도록이 있다고 해서 기대가 컸다. 그런데 우리가 방문했을 때는 임시 휴관 중이어서 발길을 돌려야 했다. 이 아쉬움은 다음에 또 이곳을 방문하게 하는 힘이 되지 않을까.

국가에서 운영하는 공립 박물관과 기업에서 운영하는 사립 미

술관을 두루 둘러보니 차이점과 장단점이 눈에 들어오기도 했다. 하지만 그게 무엇이든 이처럼 다양한 방식으로 보물 창고 속 우리의 전통 미술 문화를 꺼내 보여 준다는 점, 동시대 작가들의 생생한 작품을 함께할 수 있게 해 준다는 점이 감사할 따름이었다. 충만한 시간이었다.

꿀팁이가득한여행코스

이번 여행은 우리나라 미술 역사의 흐름을 볼 수 있는 국립중앙박물관과 다양한 시설이 한 건물에 있는 아모레퍼시픽미술관을 중심에 두었어요. 즐길 거리가 많아 다른 장소로 이동을 최소화한 코스입니다. 여건이 되면 전쟁기념관, 갤러리가비, 라휜갤러리도 방문해 보세요.

테마 미술의 어제와 오늘을 만나다
난도 ◆◇◇
추천 계절 모든 계절
만남의 장소 이촌역 2번 출구

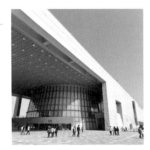

역사와 문화가 살아 숨 쉬는 곳
국립중앙박물관 상설 전시관

동관 1, 2, 3층으로 이루어진 상설 전시관은 총 7개의 관과 39개의 실로 구성되어 있고 시대와 주제별로 다양하게 접근할 수 있어요. 홈페이지에 추천 코스, 큐레이터와의 대화, 대표 유물 해설, 전시관별 해설, 외부 교육 기관의 해설 등의 다양한 전시 안내가 있으니 이를 활용해 보세요.

◆ 서울특별시 용산구 서빙고로 137
◆ https://www.museum.go.kr
🅘 @nationalmuseumofkorea
◆ 1월 1일, 설날, 추석 휴관
　매년 4월, 11월 첫째 월요일(상설 전시관 정기 휴실일),
　일~화, 목, 금 10:00~18:00, 수, 토 10:00~21:00

🚶 ➡➡ 도보 1분

다양한 주제 전시의 향연
국립중앙박물관 기획 전시관

서관 1층의 기획 전시관은 외국의 유물이나 새로 발견된 중요 유물처럼 상설 전시에서 다루지 못한 특정 주제를 조사·연구하여 그 결과를 전시해요. 특별 전시는 주로 유료로 진행되고 전시에 따라 예매가 필요하니 사전에 확인하세요.

◆ 서울특별시 용산구 서빙고로 137
◆ 전시에 따라 관람 정보 확인 필요

🚶 ➡➡ 대중교통 10분

일상 속 아름다움과 열린 공간의 지향

아모레퍼시픽 본사

지하철 4호선 신용산역에서 실내로 연결되어 있어 날씨에 상관없이 이동이 편리하고 접근성이 좋아요. 지하 1층부터 지상 3층까지 개방하고 있어요. 식당과 카페들이 많으니 취향껏 방문해 보세요.

◆ 서울특별시 용산구 한강대로 100
◆ https://www.apgroup.com

🚶 ➜➜ 도보 1분

신선한 브런치의 세계

브런치 카페 뭍

신선한 재료를 쓰는 샌드위치와 샐러드가 주메뉴인 브런치 카페예요. 샌드위치 콤보로 금액을 추가하면 스프를 맛볼 수 있어요. 지하 1층에 있어 여기서 요기를 하고 미술관으로 가면 딱 좋아요.

◆ 서울특별시 용산구 한강대로 100 지하1층 B101-2호
◆ ⓘ @mut_sandwich
◆ 명절 휴무, 월~일 10:00~20:00

🚶 ➜➜ 도보 3분

아름다움과 소통하는 곳

아모레퍼시픽미술관

지하 1층에 있지만 지하철역에서 바로 연결되지는 않고 1층 매표소를 통해 다시 입장해야 해요. 전시 도록을 찾아볼 수 있는 라이브러리에 이피랩도 꼭 방문해 보세요.

◆ 서울특별시 용산구 한강대로 100, 지하 1층
◆ https://apma.amorepacific.com ⓘ @amorepacificmuseum
◆ 매주 월요일, 1월 1일, 설날·추석 연휴 휴관,
 전시 교체에 따른 임시 휴관 확인 필요, 화~일 10:00~18:00

경의선숲길 따라
도전하고 실험하는
예술을 만나다

홍성미·정지혜·이채윤·김은경

미술의 새로운 실험,
그 최초의 진원지를 찾아서

늦여름, 오랜만에 찾은 홍대입구역은 유명 브랜드의 현란한 광고들로 장식되어 있었다. 인디 문화의 성지였던 과거 홍대 거리에서 큰 변화가 있었음을 새삼 체감하며 7번 출구로 나와 대안공간 루프를 찾아 걷기 시작했다.

　각종 옷과 액세서리를 파는 가게들이 있는 골목을 지나다 보니 익숙한 무괴수미트의 모습이 오랜만에 만난 친구처럼 반갑게 느껴졌다. 이곳을 기준으로 바로 옆 골목을 조금 걷다 보면 짙은 회색의 콘크리트 건물이 나타난다. 바로 대안공간 루프가 있는

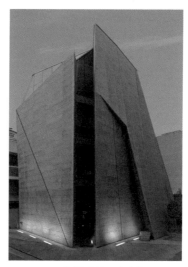

▲ 대안공간 루프의 전경

곳이다.

대안공간 루프는 1999년 서울 홍대 지역에 생긴 국내 최초의 '대안 공간'으로, 유망한 젊은 작가들에게 전시 공간과 전시와 관련한 제반 사항을 지원하고 있다. 다양성과 실험, 그리고 예술로 이어진 문화적 공동체를 만들고자 하는 바람을 지닌 공간으로 오랜 시간 그 명맥을 이어 가며 예술적 과정과 실천을 통해 문화적 권위를 추구하기보다는 공동체와 대중을 지향한다. 더불어 현실 사회 문제에 참여하는 예술 단체로 기능하고자 하는 바람을 담은 곳이기도 하다.

우리가 방문했을 때는 주한독일문화원 주관으로 작가 페터 간의 전시가 열리고 있었다. 현대 음악 작곡과 연주, 사운드 설치에 관

한 한국–독일 예술가들의 교류 프로젝트 전시였다. 실험적인 사운드 아트를 중심으로 각종 영상과 사진, 디지털 악보 등이 지상 1층과 지하 1층에 전시되어 있었다. 이는 독일의 나치 정부와 연관된 지역의 생생한 소리를 음악적으로 구성하여 독일의 역사와 정치적 맥락을 은유적으로 전달하는 매체 실험적인 내용이었다. 우리는 이 전시를 보며 '이걸 어떻게 학생들에게 이해시킬 수 있을까, 어떻게 수업에 연계할 수 있을까'를 함께 고민했다.

각종 소셜 미디어에 미술 전시회에 간 인증 사진을 올리는 것이 하나의 의식이자 놀이로 자리 잡게 된 요즘, 미술관과 미술 작품이 단지 인증용의 단편적 시각 이미지로만 소비되는 현상을 어떻게 바라볼지 수업 시간에 종종 학생들에게 이야기하곤 한다. 그리고 작품이 이런 인증 사진의 배경으로 소비되기보다는 작가가 왜 작품을 제작하는지, 작품을 통해 관람객에게 어떤 의미를 전달하고 싶어 하는지 그 의도를 알아주기를 바라는 마음 또한 학생들에게 들려준다.

학생들이 대안공간 루프에서 전시하는 다양하고 깊이 있는 실험적 결과물들을 이해하려면 동시대에 대한 통찰력과 시각적 문해력이 있어야 한다. 그리고 이런 전시를 감상하도록 돕는 매개자로서 역량을 갖추는 것이 미술 교사들의 임무임을 절감하기도 했다.

개발과 변화 속에서도 예술적 실험과 공동체적 가치를 변함없이 지켜 나가는 대안공간 루프를 보며 앞으로의 행보에 계속 관심을 기울여야겠다고 생각했다.

끊어진 철길에서 도심 속 푸른 쉼터로
경의선숲길

대안공간 루프에서 산울림소극장 쪽으로 7분 정도 걸어가면 와우교 아래로 녹음이 가득한 산책로가 펼쳐진다. 이곳이 바로 경의선 노선 중 가좌역에서 용산역까지의 구간을 지하화하면서 지상에 남겨진 철길을 따라 만들어진 경의선숲길이다. 우리가 갔던 8월 말에는 능소화와 유럽 수국이 군데군데 피어 있고 강아지풀을 닮은 수크령이 가득하여 한창 가을을 준비하는 늦여름의 정취를 물씬 느낄 수 있었다.

경의선은 서울과 평안북도 신의주를 연결하는 약 500킬로미터의 철길이었다. 1904년 러일 전쟁 중 군사 목적으로 착공하여 1906년부터 열차는 철길을 달렸다. 1911년에 압록강 철교가 완공되면서 부산에서 만주까지 한 번에 갈 수 있게 되었고, 일제 강점기에는 강제 노역과 수탈의 길로 쓰였다. 한국 전쟁으로 1951년에 철길이 끊기면서 분단의 아픔까지 껴안고 세월이 흘렀다. 경의선은 경부선과 함께 우리나라를 관통하는 종관 철도로 물류 운송의 중추 역할을 해 왔다. 홍대 번화가를 가로질러 화물 열차가 하루에도 몇 번씩 지나다녔다는 것을 상상이나 할 수 있을까?

2007년 경의선 운행이 중단되고 다음 해에 단선이었던 경의선을 복선화하는 사업의 결과로 가좌역부터 용산역까지의 구간이

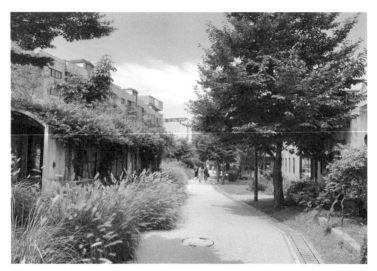
▲ 산책하기 좋은 경의선숲길

지하화되었다. 그러고서 이제 더는 사용하지 않게 된 철길을 공원으로 바꿔 나가기 시작했다. 2016년에 완성된 6.3킬로미터에 이르는 숲길은 경의선 열차가 그랬듯 도심을 가로질러 사람들이 오가는 통로로써 활기를 불어넣고 있다.

경의선숲길은 계절마다 새로운 꽃을 볼 수 있는 조경으로 유명하지만 그중 홍대입구역부터 와우교 사이의 구간은 경의선책거리로도 유명하다. 이곳은 시민들에게 책 한 권의 가치를 적극적으로 전하자는 취지에서 조성되어 경의선숲길의 주요 볼거리로 꼽힌다. 다양한 공연과 체험 활동으로 인문학, 문학, 예술 체험의 장이 되었으나 2023년 여름 이후 새 단장에 들어갔다. 우리가 방문했을 때는 다행히 책거리의 흔적이 남아 있어서 책에 대해 이

런저런 이야기도 함께 나눌 수 있었다. 이 길이 이번에는 어떤 이야기를 가지고 다시 시민들을 찾아올지 기대된다.

경의선숲길에 얽힌 이야기를 하나둘 나누며 15분 정도 걷다 보면 다음 목적지인 화인페이퍼 갤러리와 챕터투가 있는 연남동에 다다른다. 경의선숲길 연남동 구간은 봄에는 벚꽃, 가을에는 은행나무가 아름다워 날씨가 좋은 계절이라면 언제라도 방문하기 좋다. 유명한 맛집과 카페가 모여 있어 먹거리를 즐기고 산책을 해도 좋을 곳이다.

'II' 문 보이시나요? 이 문으로 들어오세요!
2장을 여는 문

챕터투(CHAPTER II)는 국내외의 미술가, 기획자 들을 지원하기 위해 출범한 비영리 미술 공간이다. 챕터투의 'II'는 문의 형태를 상징하며 2장 혹은 2막으로 들어가는 행위를 의미한다. 앞서 방문한 대안공간 루프와 마찬가지로 도전과 혁신이라는 목적이 뚜렷한 젊은 전시 공간으로, 유망한 작가들의 참신한 시도와 새로운 시각이 조명되도록 노력해 온 곳이다.

우리가 방문했던 때는 박이도 작가의 전시 '천 개의 정원'이 진행되고 있었다. 꽃은 예술가에게 불변의 소재로 끊이지 않고 반복되어 사용되었지만 밀랍을 주재료로 사용하여 꽃을 표현한 점

이 새롭게 느껴졌다. 밀랍은 미술가의 작업실에서 습작용 마케트(조각에서 스케치 역할을 하는 밀랍 혹은 점토로 만들어진 도형)나 소조 작품을 만들 때 주물을 뜨기 위한 보조 재료로 이용될 뿐 실제로 미술 작품의 외관을 감싸고 드러나는 존재는 아니다. 박이도 작가의 해석으로 밀랍으로 표현된 꽃은 마치 새로운 필터를 통해 세상을 보듯이 다가왔다. 익숙한 시점에서 바라보았던 꽃송이들에 밀랍이 반투명하게 겹쳐져서 두께와 질량이 느껴졌으며, 그 미묘한 색감과 질감이 새로운 시각적 경험을 할 수 있게 해 주었다.

챕터투 맞은편에는 북 카페 스프링플레어가 함께 운영되어 문

▲ 북 카페 스프링플레어

화 공간으로서 챕터투의 면모를 보여 준다. 스프링플레어는 일상을 예술(art)로 만드는 삶의 기술(art)을 담은 책을 주로 소개한다. 작가들의 작품집과 수필이 많았고 소소한 일상의 파편을 콜라주 또는 스크랩하는 방식으로 엮은 책도 진열되어 있었는데 역시 공간의 정체성을 보여 주는 선정이라는 생각이 들었다.

홍대 골목 안쪽에 자리한 고즈넉한 이 공간이 작가들에게는 새로운 예술 활동을 여는 2막이, 관람객에게는 새로운 예술 활동을 접하는 문이 되어 활짝 열려 있었다.

예술이란? 자신만의 조형 세계로
세상을 노래하는 것!

챕터투에서 나오자마자 바로 왼쪽 골목으로 꺾어 들어가 서른 걸음이나 걸었을까? 작고 예쁜 정원을 품고 있는 화인페이퍼 갤러리를 마주할 수 있었다. 갤러리 입구로 가려면 정원을 오른쪽으로 끼고 쭉 걸어가야 했다. 입구를 통해 들어가 처음 마주한 공간에는 4인용 정도의 테이블과 책꽂이가 있었고 잔잔한 음악이 흘러나와 조용하고 아늑한 분위기를 자아냈다. 갤러리 이름에 'paper'가 들어간 것으로 보아 종이와 관련된 작품들이 많을 것으로 추측했다.

갤러리 입구로 들어가는 순간 머리가 닿을 듯 낮은 천장과 한

두 사람이 지나다닐 정도로 좁은 통로 사이로 감각적인 평면 회화 작품이 펼쳐져 있었다. 그 통로를 지나면 5개의 공간이 연결된 전시 공간이 나왔는데 회화뿐 아니라 사진, 조각, 영상 등 다양한 매체의 작품을 전시하고 있어 지루하지 않게 전시를 관람했다.

화인페이퍼 갤러리는 종이를 만드는 화인페이퍼·화인특수지에서 운영하는 갤러리로, 종이의 재료적 특성과 잠재력을 활용한 창조적인 작업물을 선보이는 작가들의 작품을 전시하고 있다. 우리가 관람하러 갔을 때는 민경, 서정배, 황지현 작가의 'unfamiliar, monologue. room'이 전시 중이었다. 세 작가는 기혼 여성, 기혼 여성이자 어머니, 미혼 여성이라는 저마다 다른 환경에서 마주한 경험을 강렬하게 때론 묵묵하게 저마다의 조형 언어로 표현하고 있었다.

특히 서정배 작가는 자신의 불안과 우울, 외로움과 고독을 느끼는 이유에 관해 언어로 정리할 수 없는 이미지(image)로 표현한 독백(monologue)이라고 본인 작품을 설명했는데, 나는 작가의 드로잉-애니메이션이 꽤 흥미로웠다. 흰 바탕에 검은색 선만으로 표현된 애니메이션은 드로잉에만 집중할 수 있게 하는 큰 요소였고, 예상하지 못한 형태의 변화들과 선의 움직임이 천천히 책을 읽듯 서사적으로 와닿있다.

갤러리를 나오며 국내외 현대 작가들의 실험적이고 도전적인 예술 동향에 대해 간단하게 토론하였다. 특히 오늘 만난 사운드

▲ 서정배의 <Insomnia-Dream>

▲ 좁은 통로 사이의 평면 작품들

아트, 재료와 매체의 탐구가 만들어 낸 낯설지만 새로운 예술의 가능성과 한계점을 생각해 본 것이다. 더 나아가 우리는 미술 교사이기에 교사의 지도로 이루어지는 전통적인 미술 교육에서 벗어나 학생 개개인의 창작과 실험에 집중할 수 있는 수업 설계와 그것의 현실적인 부분에 관해서도 이야기 나누었다. 다음에는 몇몇 학생들과 함께 둘러보고 그들의 생각도 들어 보고 싶어졌다. 새로 접한 예술적 시도에 충만감을 얻고 집으로 돌아가기 위해 어둑해진 하늘을 뒤로하고 홍대입구역 7번 출구를 향해 걸었다.

✴ ✳ ✿ 꿀팁이 가득한 여행 코스 ♣ ◆ ✕

이번 여행에서는 예술의 새로운 실험과 도전 정신을 만날 수 있도록 코스를 꾸렸어요. 걷기 좋은 날 경의선숲길을 따라가며 현대 작가들의 다양한 작품을 만나 보세요.

테마	실험하고 도전하는 예술을 만나다
난도	◆◆◇
추천 계절	봄, 가을
만남의 장소	홍대입구역 7번 출구

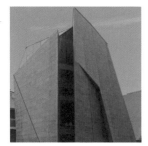

미술의 새로운 실험,
진원지를 찾아서
대안공간 루프

루프는 동시대 이슈를 실험적 방법으로 다루는 현대 예술가를 지원하고, 작품에 내재된 현실 문제를 관람객과 공유하고 있어요. 다양한 전시가 있으니 홈페이지를 통해 알아보고 가세요.

◆ 서울특별시 마포구 와우산로29나길 20
◆ http://altspaceloop.com ⑤ @alternativespaceloop
◆ 매주 일, 월요일 휴관, 화~토 10:00~19:00

🚶 ➔➔ 도보 7분

끊어진 철길에서 도심 속 푸른 쉼터로
경의선숲길

경의선의 폐철길을 따라 조성된 공원이에요. 조경이 잘 되어 있어 계절별로 풍경을 즐기기 좋아요. 주변에 독립 서점, LP 판매점, 편집 숍 등이 있으니 산책하며 구경해 보세요.

◆ 서울특별시 마포구 와우산로37길 35(경의선책거리)

🚶 ➔➔ 도보 12분

우리 또 보겠지? 맛있으니까!
또보겠지 떡볶이집

이곳은 늘 대기가 있어요. 매장에 있는 명부에 인원과 주문할 메뉴를 적고 기다리면 돼요. 버터 갈릭 감자튀김과 볶음밥은 꼭 먹어 보세요.

◆ 서울특별시 마포구 양화로19길 22-25 2층
◆ 매주 월요일 휴무, 화~토 11:30~21:00
　(휴식 시간 화~금 15:00~16:30)

 🚶 ➔➔ 도보 6분

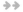

달콤 쌉싸름한 초콜릿의 매력
로스팅마스터즈

카카오 열매를 볶아 초콜릿을 직접 만드는 수제 초콜릿 가게로 카카오 산지에 따라 다른 맛을 내는 초콜릿을 맛볼 수 있어요. 대표 메뉴는 멜팅 초코예요. 초콜릿과 커피 둘 다 마시고 싶다면 멜팅 초코에 커피 샷을 추가해 보세요.

◆ 서울특별시 마포구 동교로27길 44
◆ https://roastmaster.co.kr
　🔲 @roma_roasting.masters
◆ 연중무휴, 월~일 08:00~21:00

🚶 ➤➤ 도보 1분

이 문으로 들어오세요!
2장을 여는 문
챕터투

유파인드메드에서 운영하는 비영리 전시 공간이에요. 작가로서 사회에 첫발을 내딛는 젊은 미술가에게 창작과 전시 기회를 제공하고 있어요. 갤러리 바로 옆에 카페와 맞은편에 서점을 함께 운영하고 있으니 두 곳 모두 둘러보세요.

◆ 서울특별시 마포구 동교로27길 54
◆ http://chapterii.org 🔲 @chapterii_
◆ 매주 일요일 휴관, 월~금 10:00~18:00,
　토 12:00~18:00

🚶 ➤➤ 도보 1분

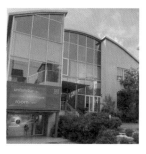

자신만의 조형 세계로
노래하는 예술
화인페이퍼갤러리

전시 기간이 짧은 편이기에 진행 여부를 미리 확인하고 방문하세요. 근처에 산책하기 좋은 조용한 골목길이 있으니 날씨 좋은 날에 오기를 특히 추천해요.

◆ 서울특별시 마포구 연남로길 30 1층
◆ https://finepapergallery.com 🔲 @finepaper_gallery
◆ 매주 일, 월요일 휴관, 화~토 12:00~19:00

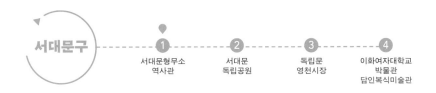

서대문구

1 서대문형무소
역사관

2 서대문
독립공원

3 독립문
영천시장

4 이화여자대학교
박물관
담인복식미술관

공간을 기억하는
다양한 방식

김희정·안지선·이예진·이현경

스스로 만든 붉은 벽돌의 감옥,
서대문형무소역사관

서울역이나 광화문에서 곧게 뻗은 길로 두세 정거장이면 올 수 있어 대중교통으로 다녀오기 좋고 특별한 날이 아니라도 가 볼 만한 도심 속 공간. 일상에서 자연스럽게 역사가 담긴 공간을 기억하며 우리나라 미술품들의 소중한 가치를 알아 가는 방법을 소개하기 위해 길을 나섰다.

독립문역 4번 출구로 나오면 바로 서대문독립공원의 광장이 보인다. 안산과 인왕산이 마주한 그 사이에 있는 서대문형무소역사관은 과거에 강제와 억압의 장소였다는 것이 믿기지 않을 만큼

한적한 분위기로 현재는 동네 주민의 휴식처이자 등산객들의 만남의 장소가 되었다. 1908년 일제에 의해 경성감옥으로 개소되어 항일 독립운동가들이 투옥된 식민지 근대 감옥으로 쓰였고, 해방 이후 1987년까지도 서울구치소로 근현대사의 아픔을 함께했던 곳이다. 서울구치소가 1986년 의왕시로 이전하면서 1998년 지금의 서대문형무소역사관으로 모습을 바꾸어 개관했다.

현재는 정문과 담장, 망루, 전시관(보안관청사), 9옥사, 중앙사, 10, 11, 12옥사, 여옥사, 격벽장, 사형장, 시구문 등만 남아 있고 철거된 수용소의 흔적은 일부 바닥에 있는 벽돌로 그 터만 볼 수 있다. 건물과 담장 군데군데 한국 전쟁 때의 포탄 흔적도 있다. 그야말로 시대의 아픔을 고스란히 간직한 건물이라 하겠다. 이곳의 벽돌은 요즘 벽돌보다 1.3배 정도 큰데, 벽돌을 만들 때 당시 마포 공덕동에 있던 경성형무소의 수감자들을 강제로 동원하여 제작했다고 한다. 자신이 갇힐 감옥의 벽돌을 만들며 수감자들은 무슨 생각을 했을까. 벽돌의 한 면에 새겨진 '서울 경(京)' 자는 경성형무소에서 만들었다는 표시인데 형무소 안팎을 거닐다 보면 심심치 않게 발견할 수 있었다.

서대문형무소는 건물 구조를 통해 이곳이 어떻게 통제와 억압의 공간으로 기능했는지 알 수 있다. 먼저 전시관 건물은 1923년 지어진 건물로 지하에는 조사실을 재현해 놓았고, 1층에는 역사적 기록물과 유물을, 2층에는 실제로 수감되었던 사상범 수형 기록 카드 4,800여 장을 전시해 두었다. 중앙사와 10, 11, 12옥사는

▲ '서울 경(京)' 자가 새겨진 벽돌　　　　　▲ 중앙사에서 바라본 옥사

부채꼴 형태의 파놉티콘(간수가 중앙에서 자신을 드러내지 않고 모든 죄수를 감시할 수 있는 모양) 구조로 감시에 최적화되었다. 곧게 뻗은 세 갈래의 복도와 양쪽 복도에 빼곡히 자리 잡은 두꺼운 문에서 어쩐지 한기가 느껴진다.

　형무소 뒤편의 개울에서 내려오는 습기를 줄이기 위해 1층과 교육 및 종교 장소인 2층에는 환기구가 있다. 이렇게 주변 환경을 고려하여 환기구까지 낸 건물이지만 정작 옥사 안에는 배수나 냉난방 시설이 없었다. 3·1운동에 참여해 수감된 소설가 심훈은 어머니께 보내는 편지에 "날이 몹시도 더워서 풀 한 포기 없는 감옥 마당에 뙤약볕이 내리쪼이고 주황빛 벽돌담은 화로 속처럼 달고 방 속에는 똥통이 끓습니다. 밤이면 가뜩이나 다리도 뻗어 보지 못하는데 빈대 벼룩이 다투어 가며 진물을 살살 뜯습니다."라고 표현할 정도로 매우 열악한 환경이었다.

마지막으로 격벽장은 수감자들의 운동 시설이라고 하지만 여러 개의 칸막이 벽돌 벽으로 좁고 짧은 복도를 만들고 전체 틀은 옥사와 같이 부채꼴로 중심을 높게 만든 파놉티콘 구조로 설계해 복지를 가장한 또 다른 억압의 장소로 쓰였다. 서대문형무소역사관은 수많은 항일 운동가와 반독재 민주화 운동가의 고통과 애환을 담고 있는 민족 운동의 성지로서 역사적 공간이다. 가슴이 묵직해지는 오묘한 감정과 감사한 마음을 안고 독립문으로 향한다.

우리는 당신의 역사를 기억합니다

2009년 재개장한 서대문독립공원은 후손에게 자주독립 정신을 고취하기 위하여 독립문, 독립관, 서대문형무소, 3·1독립선언기념탑 등이 유기적으로 연결되도록 공원 내 배치에 심혈을 기울였다. 이곳에서 가장 인상적인 것을 고르라면 풋 프린팅이라 할 것이다. 자신이 걸어온 인생을 담은 발의 형상은 잘 만들어진 어떠한 조형물보다 진실하게 다가온다.

서대문구는 2010년부터 2019년까지 매년 서대문독립민주축제를 통해 독립 민주 지사의 풋 프린팅 동판을 제작했는데 이를 모아 길을 조성했다. 이 길을 걸으면서 동판에 새겨진 그들의 발 모양과 함께 신념이 담긴 문구를 읽으며 마음이 절로 숙연해진다.

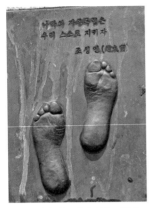 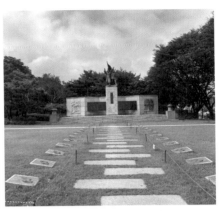

▲ 조성인 애국지사의 풋 프린팅　　　▲ 풋 프린팅으로 마련된 산책로

"고문당하는 거 그게 무서우면 독립운동 못 하지."(이병희), "통한의 역사에서 교훈을 얻어 오늘과 내일에 대비하자."(김영관) 등의 문구는 이들이 살아왔던 개인의 삶과 우리가 겪어 왔던 역사가 맥을 같이하기에 더욱 숭고한 정신을 느낄 수 있다. 평생을 독립을 위해 뛰어다니던 이들의 발바닥은 대부분 거칠거나 종이처럼 구겨져 주름진 모습이었다. 발이 온전치 않거나 발가락이 4개인 것도 있었다. 풋 프린팅에 새겨진 발을 손으로 어루만져 보면 울퉁불퉁하게 느껴지는 것도 있지만 어떤 것은 생각보다 가냘픈 모양과 왜소한 크기여서 놀라기도 했다. 그것을 직접 만져 보면서 굴곡졌던 그분들의 삶이 고스란히 느껴지기도 했고, 이 작은 발로 그토록 강인한 삶을 살아왔던 그분들의 의지가 생생하게 전해지는 듯해 가슴이 저릿저릿했다.

예술은 죽어 가는 것과 사람들에게 잊혀 가는 것을 기억하고

되살리는 일이라고 한다. "독립운동의 역사와 정신을 잊지 않고 기억해야 한다."라는 이종열 지사의 신념이 담긴 풋 프린팅은 오늘을 살아가는 우리에게 시사하는 바가 크다.

당당한 독립국의 시작과 상징, 독립문

서대문독립공원에 발을 내딛는 순간, 공원 한쪽 곁을 지키고 있는 독립문에서 눈을 뗄 수 없었다. 돌로 성벽을 쌓듯 우리 식으로 지은 것 같지만 19세기 서양 고전주의의 엄정하고 간명한 건축 양식의 절제미도 드러내어 발길을 멈추게 하는 것. 독립문 중앙의 아치형 구조는 파리 개선문의 아치를 모방한 것이다. 그렇다면 독립문은 왜 파리 개선문을 본떠 만들었을까. 문은 기본적으로 '시작'과 '성공'을 상징한다. 과거 유럽 건축에서 문이 중요했던 까닭은 국가나 군주의 정치적·종교적인 권위를 표현하고 성공을 널리 과시하기 위해서였다고 한다. 개선문은 과거의 영광을 재현하는 기억의 매개체가 되어 시민들은 개선문을 볼 때마다 자존심의 상징으로 여길 것이다. 그렇다면 조선이 국호를 대한 제국으로 바꿀 즈음에 독립문을 만들고자 했던 것은 대한 제국의 시작과 성공을 기원하고, 대한 제국이 당당한 독립국임을 대내외적으로 알리기 위해서였을 테다.

▲ 독립문과 개선문

　독립문은 앞에서 언급한 바와 같이 개선문을 모델로 삼아서 서
재필의 주도하에 1898년에 완공했다. 재료는 가장 쉽게 구할 수
있는 화강암으로 성벽을 쌓듯 올렸는데 정부와 국민이 한마음으
로 모은 자금으로 건립했다는 점에서 의의가 크다. 특히 독립문
건립과 함께 독립공원을 만들어서 국민들이 모여 집회를 열고
토론할 수 있는 장소를 마련한 점은 당시로는 매우 획기적인 일
이었다.

　독립문의 위치는 그 자체로 중요한 역사적 의미가 있다. 독립문
은 대한 제국이 자주독립국임을 알리기 위해 중국 사신을 맞이하
던 영은문을 허물고 그 자리에 건립했다. 하지만 1979년 11월 성
산대로 건설로 인해 원래 위치에서 70미터 떨어진 지금의 독립공
원 자리로 옮기게 되었다. 도시 계획을 설계할 때부터 문화재를
어떻게 보존하고 활용할지 충분히 논의하는 것이 얼마나 중요한
지 보여 주는 대목이다.

서대문독립공원을 재개장하면서 시민들의 접근성을 높이고자 그동안 독립문 주위를 둘러싸고 있던 낡고 녹슨 철제 펜스를 걷어 낸 점은 주목할 만하다. 시민들이 독립문에 자유롭게 접근하며 시간의 흐름을 직접 체험할 때, 자주독립 정신을 후손에게 전해 주기 위해 만든 이 공원의 공적인 가치는 더욱 빛날 것이다.

우리나라의 가장 오래된 학교 박물관, 이화여자대학교박물관

영천시장에서 171번 버스를 타고 10여 분을 가면 이대역 정류장에 도착한다. 스타벅스 1호점을 비롯한 다양한 카페들, 관광객과 학생들로 붐비는 거리를 지나면 이화여대 정문이 보인다. 정문 근처에서 사진을 찍는 사람들 뒤에는 이화의 상징인 배꽃 부조가 있다. 일부 외국 관광객 사이에서 평면 위에 음각과 양각으로 얕은 조각을 한 아름다운 배꽃 부조를 떼어 가면 부자가 된다는 소문이 돌아 곳곳에 훼손된 부조를 도예과 학생들과 교수님들이 부지런히 보수했다는 웃지 못할 이야기도 전해진다.

정문을 지나 조금 걷다 보면 왼편에 정갈한 비례미를 드러내는 이화여자대학교박물관이 있다. 현재 이 건물은 100주년 기념 신축 건물로 1991년 서울특별시 건축상 동상을 수상했다. 정면의 기단부, 몸통부, 상단부의 3단으로 된 모습은 이 학교의 석조 고

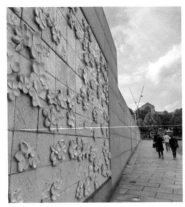
▲ 이화여대 정문의 배꽃 부조

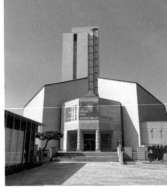
▲ 이화여자대학교박물관 전경

딕 건물 양식의 고유성을 살리는 동시에 과거의 역사를 바탕으로 새롭게 탄생한다는 의미를 지닌다. 또한 박물관을 하늘에서 보면 다섯 개의 배꽃잎처럼 보이는 구조가 이화여자대학교의 정체성을 담고 있다. 내부는 홀(Hall)형 전시장 구조로써 중앙 전시 홀을 중심으로 각각의 전시장이 둘러싸여 있는데, 천창에서 내려오는 빛에 의해 이런 구심성의 표현이 배가되는 듯하다.

이화여자대학교박물관은 1935년에 개관한 국내 최초의 대학 박물관이다. 한국 전쟁 동안에는 유엔군과 외교 사절단에 한국 문화를 꾸준하게 알리는 교육적, 외교적 역할을 했고 부산행 피난길에도 임시 교사(校舍)인 필승각까지 문화재를 가져가서 일반인에게 관람하게 한 기록도 있다. 우리 문화유산을 기억하고 지키고자 했던 노력은 현대까지 이어져 문화체육관광부 주관 최우수 대학 박물관으로도 여러 차례 선정되었다. 교수, 졸업생 등에

게 기증받은 유물과 작품이 국보 2점, 국가 지정 문화재 22점 외 23,000여 점으로 그 규모가 방대하다. 선사 시대부터 현대에 이르기까지 회화, 도자기와 목공품 서화, 민속자료 등을 다양하게 수집하여 주제와 기획에 따라 전시하고 있다. 대표적인 유물로는 국보로 지정된 청자 순화4년명 항아리와 백자 철화 포도무늬 항아리를 꼽을 수 있다.

청자 순화4년명 항아리는 고려 성종 12년(993)에 만들어진 것이다. 태조 왕건을 위한 태묘의 제1실에서 향을 피우던 항아리로 그의 장인 최길회가 제작했다는 뚜렷한 기록이 바닥에 새겨져 있어 사료적 가치가 높은 작품이다. 백자 철화 포도무늬 항아리는 예로부터 장수와 풍요의 상징인 포도무늬를 산화철로 그려 넣은 18세기 조선백자이다. 여백의 미, 균형 잡힌 기형이 가히 걸작이다. 유려한 농담 조절과 필치의 회화성으로 보아 당대 일류 화원이 그렸음이 분명하다.

지하 1층으로 내려가면 담인복식미술관이 있다. 이화여대 의류학과 장숙환 교수가 어머니인 담인 장부덕 님의 유품을 바탕으로 수집한 개인 소장품 5,000여 점을 기증받아 1999년 개관한 곳이다. 기증품은 조선 시대 왕실과 사대부 계층에서 사용되었던 것이 대부분으로 그 당시 상류 사회의 세련되고 우아한 멋과 아름다움을 엿볼 수 있다. 해마다 조선 시대의 실생활과 관련된 흥미로운 주제로 전시가 기획되니 시간을 내어 둘러보아도 좋을 것이다.

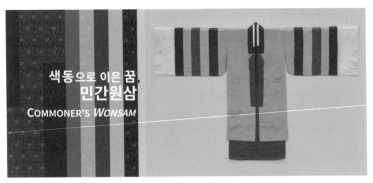

색동으로 이은 꿈,
민간원삼
COMMONER'S *WONSAM*

▲ 담인복식미술관에서 소장·전시 중인 조선 시대 원삼

 박물관을 나오면 석재와 유리, 철골로 이루어진 거대한 협곡 같은 ECC(Ewha Campus Complex)가 한눈에 들어온다. 강의실, 열람실, 영화관, 공연장, 서점 등 학교생활에 필요한 시설들이 있는 복합 공간으로 프랑스 건축가 도미니크 페로(1953~)가 설계하여 2008년에 완공했다. 기존의 지형을 유지하면서 주변 건축과 조화를 이룰 수 있도록 언덕 아래 지하 6층 구조로 설계하여 옥상을 통행로이자 정원으로 누릴 수 있다. 유리 커튼 월로 벽을 만들어 지하임에도 실내에 자연광이 가득 들어온다. 지하수가 건물을 순환하여 냉난방 에너지를 줄이는 친환경 기술도 돋보인다. 학교의 지형과 고즈넉한 분위기를 존중하는 미감과 미래적이고 친환경적인 기술이 접목되어 현대적인 건축물이 유서 깊은 장소에 자연스럽게 녹아들었다.

 ECC를 나온 뒤 중앙 도서관 쪽을 지나 올라가면 숲속에 한옥이 한 채 있다. 유관순 열사를 비롯한 많은 학생 독립운동가들이

공부했던 장소 이화학당을 재현한 이화역사관이다. 건물과 기획 전시, 교육실을 통해 우리나라의 근현대사를 기억하고 교육하는 곳으로 누구나 무료로 입장하여 관람할 수 있다. 서대문독립 공원과 서대문형무소기념관을 살피고 이곳에 오면 역사 속 많은 분들께 빚을 진 느낌을 받는다. 모진 고문에 청춘을 희생한 그들도 여느 꿈 많은 청년과 다르지 않았으리라는 점에서 공간과 전시가 더욱 와닿았다.

　이번 여행에서 방문한 곳들은 아픈 역사를 기록한 공간이기도 하지만 그 토대를 바탕으로 세월을 더해 가며 건축, 미술 작품, 공원 등으로 아름답고 새로운 환경으로 변모하고 있다. 역사를 기억하고 되살리는 다양한 방식을 만날 수 있는 서대문구로 문화 공간 여행을 떠나 보기를 추천한다.

꿀팁이가득한여행코스

이번 여행은 우리나라 근현대사를 담은 건축과 공공 미술을 감상하고 유물까지 관람할 수 있도록 구성했어요. 서대문형무소역사관, 독립문, 이화여자대학교박물관을 답사의 중심에 두고 인근 대학가도 방문해 보세요.

테마 역사의 기억을 담은 공간을 만나다
난도 ◆◆◇
추천 계절 봄, 가을
만남의 장소 독립문역 4번 출구

민족 운동의 성지
서대문형무소역사관

서대문형무소역사관 무료 해설 안내 앱을 활용하는 것이 관람에 큰 도움이 되니 이어폰을 챙겨 가세요. 스마트폰 암호부를 들고 임무에 나와 있는 대로 서대문형무소역사관을 둘러보며 실감형 콘텐츠 '1937'을 체험할 수 있으니 꼭 한 번 해 보세요.

◆ 서울특별시 서대문구 통일로 251
◆ https://sphh.sscmc.or.kr ⓞ @sphh1908
◆ 매주 월요일, 1월 1일, 설날, 추석 휴관.
 화~일 3~10월 09:30~18:00, 11~2월 09:30~17:00

🚶 ▶▶ 도보 3분

역사 교육의 현장
서대문독립공원

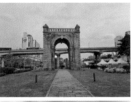

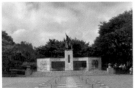

서대문형무소역사관에서 나와 독립문을 마주보는 방향으로 서대문독립공원에 들어서면 3·1독립선언기념탑 진입로 양쪽으로 독립지사의 풋 프린팅 동판이 좌우로 30개가 놓여 있어요. 접근을 제한하는 펜스가 아쉽지만 걸으면서 문구를 읽고 발 모양을 살펴보며 그분들의 마음을 느껴 보는 시간을 가져 보세요.

◆ 서울특별시 서대문구 통일로 247
◆ 연중무휴

🚶 ▶▶ 도보 5분

서대문형무소앞종합시장
독립문영천시장

영천시장은 근처 서대문형무소와 시대의 아픔을 함께한 곳이기도 해요. 수감자들의 가족이 수감자에게 사식으로 넣어 줄 떡을 사거나 수감자가 옥에서 풀려날 때 먹일 두부를 사기 위해 이곳을 찾았다고 해요. 지금은 꽈배기, 떡볶이 등 맛깔나는 간식으로 유명해요. 시장 중심 통로에서 대로변과 이어지는 골목과 주택가로 이어지는 골목들이 보여요. 통로 안쪽의 '도깨비손칼국수'와 '베트남시장쌀국수'는 가성비, 가심비 모두 충족되는 맛집으로 베트남 커피도 꼭 맛보길 추천해요.

◆ 서울특별시 서대문구 통일로 189-1
◆ https://blog.naver.com/yc_mk
　🅞 sijangyc_official
◆ 연중무휴

🚶 ➡➡ 대중교통 20분

역사와 시간을 넘나드는 곳
이화여자대학교박물관

도슨트 해설을 미리 무료로 신청할 수 있어요. 대표적인 유물들은 제목 밑에 있는 큐알 코드를 인식하면 AI 도슨트의 작품 설명 영상을 볼 수 있으니 이어폰을 챙겨 가세요. 대표 유물인 청자 순화4년명 항아리와 백자 철화 포도무늬 항아리는 상설 전시에 없을 때도 있으니 이것을 보려면 확인하고 가야 해요.

◆ 서울특별시 서대문구 이화여대길 52
◆ https://museum.ewha.ac.kr 🅞 ewhaunivmuseum
◆ 주말, 공휴일 휴관, 평일 09:30~17:00,
　매월 마지막 수요일 09:30~19:00

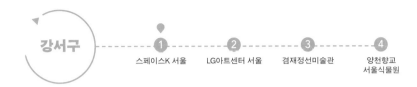

강서구

1 스페이스K 서울

2 LG아트센터 서울

3 겸재정선미술관

4 양천향교
서울식물원

건축과 미술,
자연 속에서 두루 즐기기

양혜진·윤정은·이은지·임해인

현대 건축과의 만남,
스페이스K 서울과 LG아트센터 서울

서울 문화 예술의 중심지를 꼽으라면 대부분 고궁과 미술관, 공연장이 많은 중구와 종로구 일대를 먼저 떠올릴 것이다. 그러나 새로 개발된 마곡 지구가 있는 강서구 역시 전통과 현대가 잘 어우러진 곳으로 문화·예술·역사 관련 볼거리가 풍부하다. 더위가 한풀 꺾인 9월의 어느 날, 미술 교사 넷이 강서구 일대를 둘러보기 위해 모였다.

새롭게 조성된 연구·상업 지역답게 마곡 지구 거리에는 높은 건물들이 즐비하다. 첫 목적지인 스페이스K 서울은 서울식물원

과 이어지는 녹지축과 지하철 5호선을 따라 형성된 상업 지구축이 만나는 지점인 한다리문화공원 내에 있다. 미술관은 보행자들이 여러 방향에서 오갈 수 있도록 길을 내주며 공원 한편에 비켜서서 자리하고 있다. 미술관 건물은 흔히 볼 수 있는 규격화된 모습과 달리 나지막한 언덕의 형상이었다.

스페이스K 서울은 2020년 코오롱그룹에서 공공 기여 형식으로 설립한 미술관으로 마곡 지구에 문화적 활기를 불어넣고 있다. 큐레이터 인터뷰를 통해 미술관이 국내외에서 유망한 신진, 중견 작가를 발굴해 대중에게 소개하는 방식을 취하고 있는데 현대 미술 저변 확대를 위해 진심을 다하고 있음을 알 수 있었다. 또한 미술관은 작가와의 대화, 런치 아트 투어, 미술관 요가 등 특색 있는 프로그램으로 시민들과 소통하며 '새로운 공공장소로서의 미술관(museum as a new public space)'으로 자리매김하고 있다.

미술관의 건축 및 설계는 조민석 건축가가 맡았으며 이 결과물로 2021년 제44회 한국건축가협회상을 수상했다. 미술관 내부의 특징은 '전시 공간의 가변성'이다. 전시실의 천장고는 3.3미터에서 최대 9.2미터까지 점진적으로 높아진다. 전시장 내부는 기둥이 없는 무주 공간이며 천장에 2.5미터 간격으로 조명 설치가 가능하여 전시 성격에 따라 융통성 있게 활용한다고 한다. 실제로 진행 중인 전시에서 평면과 입체, 소형부터 대형까지 다양한 작품들이 공간과 조화롭게 어우러지는 모습을 확인할 수 있었다.

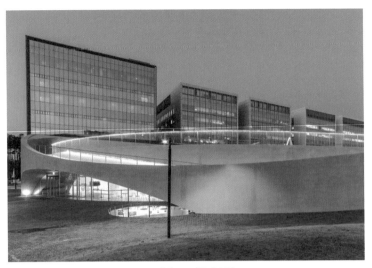

▲ 스페이스K 서울의 전경

 미술관의 또 다른 건축 특징은 활 모양의 '호(arc)'이다. 세 개의 녹지 언덕과 하나의 미술관 건물이 그리는 네 개의 호는 통로를 만들고 보행자를 자연스럽게 미술관 입구가 있는 공원 중앙으로 이끈다. 27미터 길이의 거대한 아치는 건축물의 얼굴인 동시에, 그 하부는 미술관의 입구 역할을 한다. 지상에서 자연스럽게 이어지는 경사로를 따라 올라가니 아치의 상부인 옥상에서 공원 일대를 조망할 수 있었다. 자신의 존재를 과하게 드러내지 않고 납작 엎드려 등을 내준 건물을 보며 만약 미술관이 주변의 다른 건물들과 비슷하게 지어졌다면 어땠을지 상상해 보았다. 지금과 같은 비움에서 오는 배려는 느끼기 어려웠을 테다. 옥상에서 주변 녹지와 하늘을 바라보며 편안하게 휴식을 즐기는 사람들의

모습에서 건축가의 의도가 실현되는 것이 느껴졌다.

　두 번째로 탐방한 LG아트센터 서울(이하 LG아트센터)은 LG와 서울시가 마곡 지구에 LG사이언스파크를 조성하면서 공공 기여 시설로 건립한 복합 문화 공간이다. 일본의 세계적인 건축가 안도 다다오(1941~)가 설계하여 더욱 화제가 되었다. 다다오는 장소성과 지역성을 고려한 건축 설계, 건물의 노출 콘크리트 마감, 건물에 어울리는 극적인 자연 요소를 도입하는 것으로 유명하다. 1995년에 건축계의 노벨상이라 불리는 프리츠커상을 받았으며 빛의교회, 물의교회, 우리나라 원주의 뮤지엄산, 제주의 본태박물관을 비롯해 세계 곳곳의 뛰어난 건축물들을 많이 설계했다.

　LG아트센터에는 세 가지 주목할 만한 건축 요소가 있다. '스텝 아트리움(Step Atrium)', '게이트 아크(Gate Arc)', '튜브(Tube)'가 그것이다. 마곡나루역 출입구인 지하 2층에서 건물 3층까지 연결된 계단이 스텝 아트리움이다. 이곳 천장에는 스무 송이의 꽃이 피어났다가 지길 반복하는 설치 미술 작품 〈메도우Medow〉(2022)가 있었다. 천장이 높아 깊은 공간감을 느낄 수 있었고 콘크리트로 마감된 벽과 꽃이 대비되어 환상적인 분위기를 자아냈다.

　1층에는 안내 데스크가 있는데 사람들이 주로 모이는 장소이다. 게이트 아크는 그곳에 있는 가로 70미터, 높이 20미터에 앞으로 13도 기울어진 거대한 곡선 벽을 가리킨다. 이 게이트 아크의 곡선미로 건물 내부는 여느 노출 콘크리트 건물과 달리 우아한 인상을 풍겼다.

▲ 스텝 아트리움　　　　　　▲ 게이트 아크　　　　　　　▲ 튜브

　마지막으로 본 튜브는 높이 13.8미터, 길이 80미터의 터널로 서울식물원과 LG사이언스파크를 연결하는 통로이다. 튜브는 예술, 과학, 자연 등 성격이 다른 공간을 사방으로 연결하는 역할을 한다. 대략적인 모양은 알고 갔지만 튜브에 들어선 순간 감탄이 절로 나왔다. 우리가 늘 보아 온 수직·수평의 공간이 아닌 비스듬히 기울어진 타원형의 곡면으로 이루어진 공간이었기 때문이다. 시원하게 쭉 뻗은 공간은 나무를 얇게 깎은 무늬목 합판으로 마감되어 동시에 아늑함도 느껴졌다. 튜브를 만들기 위해 곡면으로 세심하게 거푸집을 만들고 콘크리트 반죽을 다섯 차례에 걸쳐 나누어 붓고 말리는 과정을 거쳤다고 하니 가히 건축이 종합 예술이라 불리는 이유를 짐작할 수 있었다. 두 현대 건축물을 통해 주변과 조화롭게 어울리는 건축의 조용한 힘, 상식을 뛰어넘는 창의적 공간으로서의 건축이 주는 즐거움을 느낄 수 있었다.

진경산수화 따라 걸으며
겸재정선미술관으로

양천향교역 1번 출구로 나오면 '양천로 겸재 정선'이라는 표지판
이 보인다. 담벼락과 버스 정류장에 그려진 정선의 작품을 감상
하며 미술관으로 향했다. 서울 강서구 가양동 일대는 우리나라
고유의 산수화인 진경산수화를 창안한 겸재 정선(1676~1759)이
65~70세 때 양천 현령으로 근무한 지역이다. 겸재정선미술관은
그러한 연유로 이곳에 세워졌다. 미술관 입구에 들어서면 〈독서
여가도讀書餘暇圖〉 속 정선의 모습을 한 동상이 우리를 맞이한다.

미술관 2층 자료실에서는 수준 높은 영인 복제본을 통해 정선
의 생애와 작품 세계에 관한 상세한 정보를 얻을 수 있다. 자료
실은 시대순으로 구성된 5개의 주제로 이루어져 있으며, 진경산
수화가 탄생하여 완성되는 과정을 잘 보여 준다. 진경(眞景)이란
말 그대로 '참된 경치'를 의미한다. 옛사람들에게 '진(眞)'이란 눈
에 보이는 외형만이 아니라 그 안에 담긴 기운까지 온전히 포함
하는 것이었다. 그래서 정선의 진경산수에는 화가가 실제 경치
를 보면서 느낀 기운과 감흥까지 생생하게 담겨 있다.

자료실의 작품들이 복제본이라 하여 그 감동이 적지는 않았다.
실물 크기의 〈금강전도金剛全圖〉(1734)는 손바닥 크기로 보았던
교과서 도판과 비교할 수 없을 만큼 느낌이 사뭇 달랐다. 구름처
럼 아슬아슬하게 서 있는 바위산을 우러르다 암산 사이에 위치

한 장안사에 잠시 눈길을 내려놓았다. 필선이 모여 만든 만폭동과 향로봉을 따라 오르다 보면 어느덧 정양사까지 시선이 가 닿는다. 여행자가 되어 작품 구석구석을 훑으며 화가의 눈길과 마음이 닿았던 세상을 상상해 보았다. 정선은 금강산을 여행하며 느낀 것을 눈앞에 보이는 그대로 그리지 않았다. 하늘에서 금강산 전체를 내려다보는 시점을 선택하여 수많은 봉우리가 모여 이루어 내는 그 장엄한 기운을 하나의 화폭 안에 모두 담아냈다.

정선을 이해하기 위한 또 다른 귀중한 작품은 바로 〈경교명승첩京郊名勝帖〉(1741~1759)이다. 정선은 1740년 초가을에 양천 현령으로 부임했다. 그의 평생의 벗 사천 이병연(1671~1751)이 한양에서 시를 써 보내면 양천의 정선이 그림으로 화답했던 아름다운 우정을 엮어 낸 시화첩이 바로 〈경교명승첩〉이다. 화첩 서른세 폭에는 한강 일대의 아름다운 경치를 그린 걸작들이 줄지어 있다. 입구에 있던 〈독서여가도〉도 여기에 실린 것이다.

마침내 자료실에서 〈인왕제색도仁王霽色圖〉(1751)를 마주하였다. 이는 정선의 대표작인 동시에 자랑스러운 조선 후기 우리 문화의 정신을 함축하는 걸작이다. 인왕산을 생생히 구현한 〈인왕제색도〉는 그가 얼마나 하염없이 인왕산을 바라보았으며, 몽당붓이 무덤을 이룰 때까지 얼마나 그리고 또 그렸는지 그 시간을 아득히 가늠해 보게 한다. 〈인왕제색도〉는 정선이 이병연의 쾌차를 기원하는 절박한 심정으로 혼신의 힘을 다해 그려 낸 작품이다. 비 갠 후 검게 젖은 인왕산이 뿜어내는 압도적인 기운과 비

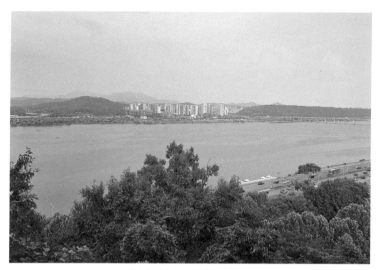

▲ 정선이 바라보던 소악루에서의 능선

장한 감정은 400년여 흐른 지금까지도 큰 울림을 준다.

자료실을 지나 원화 전시실에 이르면 정선의 귀중한 원화들을 만나 볼 수 있다. 천 원권 지폐 뒷면에 있어 우리에게 친숙한 〈계상정거도溪上靜居圖〉(1746)와 유사한 구도의 〈계산서옥도溪山書屋圖〉(18세기), 현재의 동작나루 일대를 그린 〈동작진도銅雀津圖〉(18세기) 등의 작품을 감상할 수 있다. 또한 미술관은 진경문화체험실과 겸재느린우체통, 작은 도서관, 겸재예술학교 등 관람객을 위한 다양한 체험의 기회도 제공하고 있다.

미술관에서 정선의 작품을 감상한 후, 200미터가량 떨어진 곳에 있는 궁산근린공원의 소악루에 올라 정선이 수없이 그렸던 바로 그 한강의 파노라마 풍경을 바라보는 즐거운 경험을 해 보

기를 추천한다. 북한산과 도봉산의 능선과 한강의 윤슬을 바라
보며 진경산수화의 의미를 뇌새겨 본다면 비로소 겸재정선미술
관 답사의 마무리로 아름답지 아니할까.

자연과 인간이 공존하는 곳,
양천향교 그리고 서울식물원

겸재정선미술관을 나와 야트막한 산자락과 도시 변두리 사이로
난 길을 걷다 보니 어느 순간, 지금까지와는 전혀 다른 풍경이
눈앞에 나타났다. 마치 시간의 흐름이 이곳만 비껴간 것 같았다.
유교적 전통을 간직한 채 오랜 세월 그 자리를 묵묵히 지켜온 양
천향교와 처음으로 만난 순간이었다.

조선은 유교를 보급하기 위해 수도인 한양에 성균관과 사학을,
각 군현에 지방 교육 기관인 향교를 세웠다. 양천향교는 태종 11
년(1411년) 양천현의 향교로 건립되었다. 이후 이곳이 서울특별
시로 편입되면서 오늘날 서울에 남은 유일한 향교가 되었다.

규모는 생각보다 크지 않았다. 전주향교처럼 장대한 규모를 상
상하고 왔다면 실망할 법도 하다. 하지만 평지가 아닌 산비탈에
자리 잡은 향교는 분명 그만의 독특한 매력을 지닌다. 산세를 따
라가며 자연의 품에 폭 안기듯 들어앉은 건축물은 재료와 색, 형
태 그 무엇 하나 주변 풍광을 거스르지 않는다. 자연과의 조화를

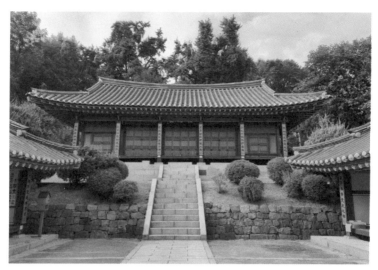

▲ 양천향교의 명륜당과 동재, 서재

중시한 우리 선조의 가치관이 고스란히 느껴지는 대목이다.

향교는 크게 교육을 담당하는 명륜당(明倫堂) 영역과 문묘에 해당하는 대성전(大成殿) 영역으로 이루어진다. 유생들은 기숙사인 동재(東齋)와 서재(西齋)에서 숙식하고, 강의실인 명륜당에 올라 인륜(人倫)을 밝히는 공부에 매진했다. 엄격한 좌우 대칭과 수직적 위계를 보여 주는 건물 배치가 바르고 곧은 유교적 선비 정신과 무척 닮아 있다.

명륜당을 뒤로하고 돌계단을 오르면 대성전 영역으로 들어가는 내삼문이 있다. 하지만 대성전은 공자를 비롯해 중국과 우리나라 역대 성현들의 위패를 모신 곳으로 매년 봄, 가을에 열리는 석전제와 매달 음력 1일, 15일에 열리는 분향례 때만 개방된다고

한다. 아쉬움을 달래고자 명륜당으로 돌아와 툇마루에 잠시 걸터앉았다. 손끝에 스미는 툇마루의 온기를 느끼면서 고개를 드니 처마 끝에 펼쳐지는 하늘이 유독 파랗다.

양천향교에는 있는 그대로의 자연과 조화를 이루고자 했던 선조들의 정서가 담겨 있다. 그렇다면 오늘날의 우리는 자연과 어떻게 조화를 이루며 살고 있을까. 이런 생각을 하며 가장 현대적인 자연을 만나 볼 수 있는 서울식물원으로 발걸음을 옮겼다.

마곡 도시 개발 지구 일대에 조성된 서울식물원은 국내 최초의 공원 속 식물원이다. 강서구에 와서 서울식물원 방문을 빠트리면 서운하다 할 정도로 이곳은 손꼽히는 명소로 자리매김했다. 마곡의 빌딩 숲 사이에서 시작된 인공의 자연은 50만 4,000제곱미터에 달하는 면적을 자랑하며 한강 바로 앞까지 이어진다.

서울식물원은 4개의 구역으로 이루어진 야외 공원과 세계 12개 도시 식물을 모아놓은 실내 온실을 두루 갖추고 있다. 그뿐만 아니라 식물문화센터 안에는 상설 전시관과 기획 전시실, 식물 전문 도서관, 기프트 숍, 식당과 카페테리아 등이 있어 서울식물원을 찬찬히 즐겨 보는 것만으로도 하루를 알차게 보낼 수 있다.

"날도 추운데 따뜻한 피톤치드 한잔 어때?" 서울식물원을 소개하는 어느 기사 글의 제목이 생각난다. 빽빽한 도심 속에서 생활하는 이들에게 편안하게 거닐 수 있는 자연이 바로 곁에 있다는 것은 커다란 선물이 아닐 수 없다. 오늘날 자연은 그렇게 사람들의 생활 방식에 어울리는 형태로 새롭게 재구성되고 있다. 어쩌

▲ 서울식물원의 실내 온실

면 아무리 문명이 발달해도 우리 마음속 한구석에는 자연을 그리워하는 본능이 깊이 각인되어 있는지도 모르겠다.

LG아트센터 서울과 겸재정선미술관 사이에 위치한 서울식물원은 어디에서 코스를 시작하든 도보로 경유하기에 안성맞춤인 장소이다. 만약 여행에 오롯이 하루를 할애하기 힘들다면 나만의 테마를 만들어 보는 것도 좋은 방법이다. 현대 건축과 우리의 전통 건축을 비교해 보는 재미, 조선의 미술과 건축을 함께 감상하며 선조들의 삶을 상상해 보는 재미 등 무엇을 테마로 잡더라도 한나절 즐거운 시간을 보내기에 부족함이 없다. 근처에 궁산공원 둘레길과 서울식물원이 있어 자연을 함께 만끽하기에도 그만이다. 강서구는 이 모든 것을 품은 매력적인 장소이다.

꿀팁이 가득한 여행 코스

이번 여행은 전통과 현대가 잘 어우러진 서울 강서구에서 미술을 만끽할 수 있도록 코스를 짜 보았어요. 취향에 맞는 미술관과 LG아트센터 서울을 답사의 중심에 두고, 서울식물원도 함께 방문해 보길 추천해요.

테마	과거와 오늘을 넘나드는 건축과 미술을 만나다
난도	◆◆◇
추천 계절	봄, 가을
만남의 장소	마곡역 3번 출구, 마곡나루역 2번 출구

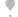

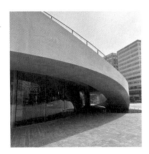

참신한 현대 미술을 소개하는 곳

스페이스K

국내외 신진, 중견 작가를 소개하는 현대 미술관이에요. 참신한 전시와 더불어 SNS의 사진 명소인 건물을 감상해 보세요.

◆ 서울특별시 강서구 마곡중앙8로 32
◆ https://www.spacek.co.kr
◆ 매주 월요일 휴관, 화~금 10:00~18:00

🚶 ➤➤ 도보 7분

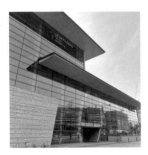

개성 있는 문화 예술 공간

LG아트센터 서울

세계적인 건축가 안도 다다오가 설계한 신비로운 건축물 내부를 거닐어 보세요. 셀프 오디오 투어로 건축물에 대한 설명을 들을 수 있고 작품 전시를 볼 수 있으니 이어폰을 준비하세요! 공연뿐 아니라 어린이와 청소년, 성인을 대상으로 한 다양한 건축 및 공연 프로그램도 마련되어 있어요.

◆ 서울특별시 강서구 마곡중앙로 136
◆ https://www.lgart.com 📷 @lgartscenter
◆ 매주 월요일 휴관, 화~일 10:00~23:00

🚶 ➤➤ 도보 15분

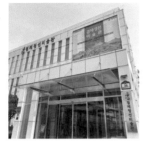

진경산수화 따라 걷기
겸재정선미술관

미술관 홈페이지에서 사전 예약을 하면 도슨트 해설(11시, 14시)을 들을 수 있어요. '강서 두루두루 스탬프 투어' 팸플릿을 수령하여 8개의 도장을 모아 보세요. 서울도보해설관광 홈페이지에서 '양천로에서 만나는 겸재 정선 이야기' 코스(2시간~2시간 30분) 예약이 가능해요.

◆ 서울특별시 강서구 양천로47길 36
◆ https://culture.gangseo.seoul.kr ⊙ @gyumjae_artmuseum
◆ 매주 월요일 휴관, 1월 1일, 설날, 추석 휴관,
　평일 10:00~18:00, 주말, 공휴일, 동절기 10:00~17:00

🚶 ➤➤ 도보 5분

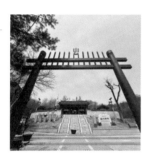

서울에 남아 있는 유일한 향교
양천향교

1981년에 전면으로 복원되어 서울특별시 기념물로 지정되었어요. 현재 대성전, 명륜당, 전사청, 동재, 서재, 내삼문, 외삼문과 부속 건물 등이 남아 있어요. 실천 예절, 한시, 서예 및 문인화 등 배울 수 있는 많은 프로그램이 있으니 홈페이지에서 확인해 보세요.

◆ 서울특별시 강서구 양천로47나길 53
◆ https://hyanggyo.net
◆ 매주 월요일 휴무, 화~일 10:00~17:00

🚶 ➤➤ 도보 10분

도심 속의 자연 그 자체
서울식물원

온실과 야외 공원을 두루 갖춘 공원 속 식물원이에요. 유료로 운영되는 주제원과 무료로 즐길 수 있는 열린 숲, 호수원, 습지원의 4개 구역으로 나뉘어요. 강서구 답사 코스의 중간에 위치하여 도보로 이동하며 경유하기 좋아요.

◆ 서울특별시 강서구 마곡동로 161
◆ https://botanicpark.seoul.go.kr
⊙ @seoulbotanicpark_official
◆ 매주 월요일 휴관, 화~일 09:30~18:00

자연과 하나 되는
예술의 발자취를
탐색하다

고다솜·이주현·오민주·조은선

북한산의 웅장함과 고요함을 느끼는
사비나미술관

연신내에서 버스를 타고 신도초중교입구에서 내렸다. 서울의 복
잡한 빌딩 숲을 벗어나면 진짜 푸른 숲과 산의 풍경이 나타난다.
그 끝자락에 북한산의 웅장함과 고요함을 느낄 수 있는 사비나
미술관이 있다. 사비나미술관은 1996년 3월 개관하여 현재까지
다양한 장르의 융합적 전시, 체험 프로그램, 아카데미, 세미나 등
의 문화 예술 활동이 이루어지는, 은평구의 보석 같은 공간이다.
　사비나미술관의 핵심은 다른 장르와의 융합형 전시에 있다. 이
는 다른 미술관과 비교되는 특징 중 하나로, 융합형 전시는 미술

관 설계 과정에 잘 스며들어 있을 뿐 아니라 AA프로젝트를 통해 결과물로 남아 있다. 미술가와 건축가가 협업한 AA프로젝트(Art&Architecture)는 수개월의 워크숍을 통해 건물의 공간과 빛, 구조와 동선을 연구하여 진행되었다. 삼각 형태의 5층 건물인 사비나미술관은 콘크리트 벽면을 감싸며 실내로 들어오는 자연 채광이 주변의 자연과 어우러지게 만들어졌다. 관람객은 전시 공간이라 생각하지 못한 곳, 복도나 계단 같은 곳에서 예상치 못한 작품을 만나 신선한 충격을 느낄 수 있는데, 이는 이 미술관이 관람객에게 주는 선물이기도 하다.

삼각 형태의 건물인 사비나미술관은 한 층의 높이가 꽤나 높다. 이를 통해 웅장한 느낌을 주면서, 관람객이 크기가 큰 작품을 이리저리 둘러보며 능동적으로 감상할 수 있다. 노출 콘크리트와 드러나 있는 배관은 현대적인 느낌을 물씬 풍긴다. 건물의 양쪽으로 계단이 있어서 다른 방향으로 올라가고 내려오며 전시를 두 방향으로 관람할 수 있다. 미술관 곳곳에 놓여 있는 벤치는 작품 관람을 더 깊이 있게 하는 데 도움을 준다. 아마도 웅장하고 고요한 이 공간을 느끼는데 충실할 수 있도록 곳곳에 벤치를 놓아둔 것이 아닐까 하는 생각이 든다.

옥상으로 올라가면 사비나미술관의 진가를 느낄 수 있다. 파랗고 구름이 가득한 하늘과 그 뒤로 보이는 북한산이 고스란히 느껴진다. 2층, 3층, 4층의 액자 속 작품을 보다가 옥상에 올라가면 내 눈앞의 풍경에 자연스럽게 액자가 만들어지는 경험을 할 수

▲ 예술가와 건축가의 협업, AA프로젝트　　　▲ 사비나미술관 옥상 전경

있다. 옥상으로 나가 계단을 한 번 더 올라가면 나도 모르게 360
도 돌며 하늘과 산과 땅을 둘러보게 된다. 서울에서 이런 자연을
느낄 수 있다니! 하며 입이 떡 벌어지고 만다.

교통·통신과 장묘 문화가 발달한
북한산의 큰 숲 '은평구'

은평구는 서울시 북서부에 자리한 자치구로 삼면이 북한산, 봉
산, 앵봉산 등의 산으로 둘러싸여 있다. 그린벨트의 비율이 높아
서 서울임에도 종로나 마포, 강남 등 중심부와는 다르게 대도시
적인 특성보다 자연 친화적인 특성이 짙은 곳이다. 버스에서 내
리면 청명한 하늘 아래 둥글게 올라간 처마선들이 겹겹이 쌓인
정갈한 한옥들이 눈앞에 펼쳐진다. 버스 안에서 펼쳐졌던 도시

풍경과 대비되는 이곳은 북한산을 배경으로 나지막한 집들이 옹기종기 모여 있는 은평한옥마을이다. 한옥마을 입구에 들어서면 제일 먼저 보이는 은평역사한옥박물관. 그 앞에는 '시자석' 또는 '동자석'이라고 불리는 석상들이 손을 모은 채 서로 바라보고 있다. 대여섯 살 아이의 키 정도인 시자석은 '심부름을 하는 아이'라는 뜻으로 단순화된 인체 형상과 온화한 얼굴이 특징이다. 어서 오라는 듯 반갑게 우리를 맞아 주었다.

은평한옥박물관 2층의 은평역사실을 둘러보면 은평구의 옛 모습을 볼 수 있다. 은평구는 한양 도성과 10리가량 떨어진 곳으로 과거 한양과 개성을 잇는 주요한 길목이었고, 이곳을 거쳐 중국으로 갔다. 그렇기에 이곳은 파발꾼들, 사신 행렬, 말을 타고 역참을 이용한 사람들로 북적거렸다. 조선 제1대로인 의주대로의 첫 번째 길목이었던 은평구에는 교통·통신 기능을 하던 역(연서역)과 군사 정보를 전하는 파발 제도(금암참)가 운영되었다. 은평구의 역촌동은 역에서 유래되었고 구파발은 과거 파발이라는 뜻으로, 오늘날 행정 구역의 명칭에도 조선 시대 역참 제도의 흔적을 찾을 수 있다. 역에서는 마패를 통해 말을 빌릴 수도 있었다.

2층에서는 마패와 말을 길들이고 장식하는 데 필요한 도구인 마구를 볼 수 있다. 역과 참과 관련된 소장품뿐 아니라 파발 제도를 체험할 수 있는 프로그램도 마련되어 있다. 전시장 중앙에서는 왕이 되어 어명을 내리거나, 걸어 다니는 보병과 말을 타는 기병을 선택하여 걷거나 말을 타고 어명을 전하는 온라인 게임

을 할 수 있다. 중간중간 참에서 잠을 자거나 식사를 할 수 있어 역참 제도가 무엇인지 생생하게 배울 수 있다.

은평구는 교통의 요지일 뿐 아니라 장묘 문화가 발달한 곳이기도 하다. 은평 뉴타운이 개발되면서 5,000여 기에 이르는 무덤이 발굴·조사되었다. 한양 도성 안의 인구가 15만가량임에도 그동안 서울에서는 조선 시대 무덤이 거의 발견되지 않았다. 조선 시대에는 한양 도성과 도성 사방 10리인 성저십리(城底十里)에 무덤을 짓지 못하게 했기 때문이다. 도성 밖 10리에 걸쳐 있는 지역을 매장이 금지된 곳이라는 뜻에서 금장 지역이라고 하는데, 금장 지역 바로 바깥 동네가 한양 도성 서북구인 진관내·외동이기 때문에 집단 매장지로 많이 이용되었다고 전해진다. 전시실 벽면에서는 발굴 당시와 유물들의 사진, 설명 등을 볼 수 있다. 전시실 바닥은 유리로 되어 있는데 아래에는 발굴 당시 현장의 모습과 무덤의 모양, 인골 노출 모습, 구슬이나 청동기 등이 매장된 모습을 생생하게 복원해 놓은 모습을 확인할 수 있다.

발굴된 분묘 중 유물이 출토된 분묘는 1,993기에 달한다. 출토된 유물은 조선 시대에 많이 사용된 백자와 분청사기, 청동 숟가락이나 방울, 금속이나 옥으로 만든 액세서리 등이다. 유물 중에서 가장 기억에 남은 것은 달걀 3개이다. 보통 진귀한 것을 부장 용구로 사용하는데 달걀은 진귀함과는 거리가 먼 일상적인 음식인 데다 이것이 깨지지 않고 현재까지 전해졌다니 매우 신기했다. 달걀을 부장품으로 넣은 이유는 정확히 알 수 없으나 죽

▲ 은평 역사실 광경

은 이가 사후에도 풍요롭게 살기를 바란 마음 때문이 아니었을까? 아니면 달걀은 생명의 근원이라는 상징성을 갖고 있기에 죽은 이가 또 다른 생명으로 환생하길 바랐기 때문이었을까? 이유가 무엇이든 옛사람들의 재치와 장례 문화를 엿볼 수 있는 중요한 유산임은 분명하다.

자연과 조화를 이루는
한옥을 만나다

"한옥은 한국인이 살아온 집이다. 과거에서 현재로 그리고 미래

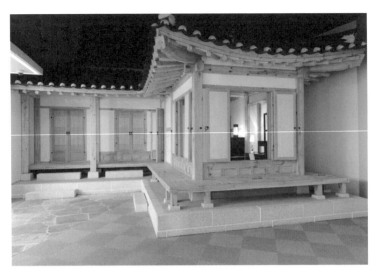

▲ 실제 한옥이 전시된 은평역사한옥박물관 내부

로 이어질 한국인의 삶터이자 살림집이 바로 한옥이다. 그러므로 한옥을 그저 수십, 수백 년 전 지어진 전통 가옥으로 한정해서는 안 된다." 한옥전시실에 들어가자마자 만난 이 글은 한옥에 대한 편견을 깨부순 강렬한 문장이었다. 한옥을 그저 옛날 사람들이 살던 집이라고만 생각했는데, '자연과 조화를 이루는 정신'을 바탕으로 자연과 일체감을 느끼는 삶터라면 그것이 어떤 형태든 우리 시대의 한옥이 될 수 있겠구나, 깨달을 수 있었다.

전시장으로 들어가면 한옥을 짓는 과정에서 필요한 목재나 석재 등의 재료와 대목 공구가 전시되어 있다. 한옥이 어떻게 만들어지는지 과정별로 보여 주며, 목재를 이음 맞춤으로 연결하여 한옥을 만들 수 있는 공간도 마련되어 있다. 실제 크기의 한옥도

전시되어 있어 한옥을 실감하고 그 예술성도 느낄 수 있었다.

전시를 보고 옥상의 계단을 통해 한옥 전망대로 가 보았다. 전망대에서는 북한산의 봉우리들과 한옥마을의 전경을 조망할 수 있다. 옥상에서 한옥을 보니 팔작지붕의 곡선 형태가 더 두드러져 산봉우리들과 하나인 듯 넘실대고 있다. 맑은 날에 가면 푸른 하늘과 북한산의 용출봉, 낮은 한옥들이 한데 어우러져 더욱 아름답게 보인다. 이것이 자연과 건축의 조화로구나. 서구에서 유래된 모더니즘 건축은 철골 구조와 콘크리트 등을 활용한 박스형의 높은 건축으로, 지역 사회의 자연적 속성과 관련 없이 일률적으로 만들어진 것이 특징이다. 이러한 건축물을 짓기 위해 사람들은 도시를 평평하게 만들고 산림을 파괴했다. 우리나라에서도 근대 산업화 이후 박스형의 모더니즘 건축물이 보편화되었다. 계속해서 새롭고, 효율적이고, 현대적인 것을 갈구하는 현대인에게 한옥은 자연과 인간이 공생하는 법을 알려 주는 것 같다.

전망대 뒤쪽으로 가면 건물 옥상이 산기슭과 연결된 곳이 나오는데 그곳엔 용출정이라는 정자가 있다. 팔작지붕과 맞배지붕, 누마루와 툇마루로 이루어진 정자는 한옥의 다양한 모습을 발견하게 한다. 이곳에서 마을 주민들이 모여 더위를 식히고 있었다. 조선 시대의 선비들 역시 자연 풍경이 멋진 정자에서 더위를 식히며 서화를 즐겼을 것을 생각하니 절로 웃음이 나왔다. 친환경적 특성을 유지하면서도 편리성을 보완한 현대 한옥의 아름다움과 지혜로움을 몸소 체험하는 여유로운 시간이었다.

고즈넉한 한옥의 정취 속에서 바라보는 예술, 삼각산금암미술관

셋이서문학관과 맞닿아 있는 삼각산금암미술관은 그동안 우리가 다녔던 미술관의 분위기와는 사뭇 달랐다. 북한산의 옛 이름인 '삼각산'과 검은 바위가 있는 이 마을의 한자식 표기인 '금암'이 합쳐진 이름의 한옥 속 미술관이다. 최근의 모던한 인테리어의 미술관이 아닌 따뜻한 한옥 집 그 자체이며, 이에 옛 정취를 마음껏 느낄 수 있다.

입구에 들어서면 예술 작품이 주는 아우라보다는 어딘지 알게 모르게 느껴지는 따뜻함, 그리움, 포근함 등의 정서가 먼저 우리를 사로잡는다. 한옥 미술관인 만큼 신발을 벗고 안으로 들어가야 한다. 앉아서 조용히 신발을 벗고 자연스레 고즈넉한 풍경과 작은 마당을 바라보면 처마 밑 풍경이 바람을 타고 내는 은은한 소리가 들려온다. 오랜만에 느끼는 편안함 속에서 그동안 잊고 지냈던 안정과 여유로움을 만끽한다. 그리고 옛 삶의 모습을 잠시나마 상상해 본다.

지하 1층과 지상 2층 규모의 전시관이지만 그다지 크거나 넓지 않다. 그러니 관람 시간이 오래 걸리지 않는다. 은은한 옛 향기와 함께 가장 먼저 눈에 띄는 것은 낮은 천장이다. 높고 단단한 콘크리트 건물과 천장에 익숙해진 우리에게, 나무로 짠 낮은 천장과 지붕은 무척 신선하다. 그렇기 때문에 걸음을 옮길 때마다 혹

▲ 한옥 안에서 작품을 관람하는 삼각산금암미술관

여 부딪힐까 고개가 숙어지기도 하고 궁금한 마음에 계속 위를 올려보기도 한다.

1층 전시실은 한옥의 고전적인 공간인 옛날 안주인이 머물던 안방과 바깥주인이 쓰던 사랑방, 그리고 대청마루로 구성되어 있다. 이 공간 속에 작품들이 어우러져 새로운 느낌을 준다. 말 그대로 방 위에 작품이 자연스레 위치한다. 따라서 매우 가까이 서서 작품을 관찰할 수 있고 행여나 작품에 닿지 않도록 이리저리 피해 다니며 이동해야 하는 재미와 긴장감도 있다. 2층으로 올라가면 다양한 작품들의 기획 전시와 더불어 대들보와 서까래를 노출한 멋스러운 박공지붕을 엿볼 수 있다. 고즈넉한 한옥 공간과 작품들, 이를 비추는 조명 속에서 색다른 매력을 느꼈다.

마지막으로 지하로 내려가면 이색 체험과 교육 프로그램, 전시 관련 영상 관람 등을 진행하는 공간을 만난다. 우리가 방문했을 때도 비디오 영상이 재생되고 있었는데, 앞에 마련된 의자에 조용히 앉아 감상해 보았다.

종교를 넘은 우리 마음의 정원, 진관사

북한산 서쪽에 있는 진관사(津寬寺)는 고려 제8대 임금 현종이 자신을 구한 진관 대사를 위해 창건한 대한 불교 조계종 직할 사찰이다. 서울 근교의 4대 명찰 중 하나로 손꼽히는 진관사는 천 년의 세월을 지나온 고찰로 우리 민족의 소중한 문화유산을 간직하고 있으며, 아름다운 자연환경과 더불어 찾아오는 이들에게 휴식과 위안을 주는 마음의 정원이다.

사찰로 들어가는 길에는 차도와 보도 둘 다 있는데 보도의 길 표지판을 따라 완만한 언덕길을 찬찬히 걸어가다 보면 북한산에서 내려오는 맑고 청량한 계곡 물소리가 귓속을 울린다. 계곡물 소리는 사찰에 들어가기 전 마음속 시끄러운 번뇌와 고민들을 하나씩 씻겨 내는 듯하다.

작은 돌다리 극락교를 건너 해탈문으로 들어서면 본격적으로 진관사의 모습이 펼쳐진다. 늠름한 모습의 대웅전, 가족과 이웃

의 평안을 비는 명부전, 진심으로 기도를 올리면 한 가지 소원이 반드시 이루어지는 나한전 등 크고 작은 사찰 건물들이 있어 저마다의 바람을 품은 불자들이 예불을 드린다. 건물과 건물 사이를 걷다 보면 길옆으로 좁은 물길을 볼 수 있다. 산속에서 내려오는 물이 건물 옆에 만들어진 이 물길로 내려오며 사찰을 둘러싸고 있다. 푸르른 산속에 자리한 사찰 건물들 사이를 지나는 이 작은 물길은 진관사를 방문한 이들의 마음을 평안하게 해 주며 유유히 흘러간다.

독립운동과 오래된 태극기 그리고

고려 현종 2년(1011)에 건립된 진관사 전각 대부분은 한국 전쟁을 겪으면서 폭격으로 소실되었다. 이후 진관사를 복원하고자 하는 여러 스님들의 노력으로 점차 지금의 모습을 갖추어 갔다. 일제 치하 불교계에서는 다양한 형태의 독립운동을 전개했는데 진관사는 이러한 투항의 본거지가 되었다. 3·1운동 이후 사찰들은 법회를 통해 모아 온 모금을 임시 정부에 전달했고 진관사는 전국의 사찰들과 연계하여 독립신문과 호소문을 발행하여 국민들에게 배포하는 등 갖은 노력을 다했다.

특히 이곳의 태극기는 일장기 위에 그려진 것으로 유명하다. 2009년 진관사 보수 작업 중에 불단과 기둥 사이의 벽면에서 십

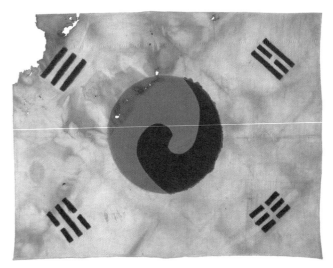

▲ 오랜 역사를 품은 진관사 태극기

수 점의 독립신문과 당시 저항의 흔적과 관련된 유물들이 발견
되었다. 이 유물들은 검게 그을리고 모서리가 탄 태극기로 감싸
여 있었는데 이는 진관사에서 활동하던 독립운동가 백초월 스님
이 일제의 삼엄한 감시 아래 벽면에 숨겨 두었을 것으로 추정된
다. 태극기를 잘 살펴보면 붉은 천을 동그랗게 꿰맨 일장기에 먹
으로 태극의 파란 부분인 음방을 그리고, 네 귀퉁이에 건곤감리
4괘를 새겨 놓았음을 발견할 수 있다. 이는 일제의 강제 점령에
서도 꺾이지 않았던 우리 민초들의 강한 저항 의지를 나타낸다.

3·1운동 당시 독립 단체에서 실제 사용했던 것으로 보이는 이
태극기의 가운데 태극 문양은 우리가 알고 있는 태극 문양과 다
소 차이가 있는데, 1883년 고종이 태극기를 국기로 제정했으나

그 제작법을 구체적으로 명시하지 않았기 때문이다. 이 태극기는 태극기 변천사 연구의 좋은 자료로, 은평역사한옥박물관 2층에 전시되어 있다. 또한 광복절과 삼일절에 은평구 거리 곳곳에 현대의 태극기와 함께 게양되고 있다.

오늘 은평구에서 만난 곳들은 우리 역사와 문화를 담은 보물 상자라 하겠다. 고즈넉한 분위기와 소박한 자연환경 속에서 예술의 아름다움을 한껏 느껴 더없이 만족했다. 일상에서 휴식이 필요하다면 이곳으로 발걸음을 옮겨 보자. 우리의 역사를 느끼고 새로운 통찰을 얻는 경험이 다시 나를 걷게 하는 힘이 되어 줄 테니.

꿀팁이 가득한 여행 코스

이번 여행은 자연 속에 전통과 현대가 조화롭게 공존하는 은평구로 떠납니다. 은평역사한옥박물관과 삼각산금암미술관을 중심에 두고 코스를 짜 보았어요. 근처에 한옥 식당과 카페가 있으니 관람 뒤 여유도 즐기고 천년 고찰 진관사도 둘러보며 조상님의 정기도 느껴 보세요.

테마 자연과 함께 전통 공간을 품은 예술을 만나다

난도 ◆◆◆

추천 계절 가을

만남의 장소 지선버스 7720번 신도초중교입구

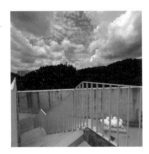

북한산의 웅장함과
고요함을 느낄 수 있는

사비나미술관

서울 끄트머리에 웅장한 북한산의 기운이 스며 있는 사비나미술관은 주변 환경을 고려하여 지형과 하나 되는 건물을 설계한 것으로 유명해요. 사비나미술관의 진가를 느끼려면 옥상 공간에 꼭 가 보길 추천해요.

◆ 서울특별시 은평구 진관로 93
◆ https://www.savinamuseum.com
◎ @savinamuseum
◆ 매주 월요일 휴관, 화~일 10:00~18:00

🚶 ➤➤ 대중교통 15분
　　　 도보 30분

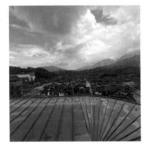

한옥의 고즈넉함을 느낄 수 있는

은평역사한옥박물관

은평한옥마을 입구에 있고 은평구의 역사와 문화, 한옥의 특징에 대해 배울 수 있는 미술관이에요. 유아부터 성인까지 전통과 관련된 다양한 교육 프로그램이 있으니 활용해 보세요. 꼭대기 테라스에서 한옥 마을의 경치를 전체적으로 조망할 수 있답니다.

◆ 서울특별시 은평구 연서로50길 8
◆ https://museum.ep.go.kr ◎ @eunpyeong_museum
◆ 매주 월요일, 1월 1일, 설날·추석 연휴 휴관,
　 화~일 09:00~18:00

🚶 ➤➤ 도보 5분

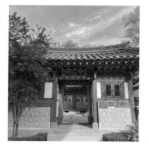

↠

옛 한옥에서 바라본 예술
삼각산금암미술관

현대적인 건물에서 잠시 눈을 돌려 우리의 전통
건물인 한옥을 바라볼까요? 그동안 봐 온 미술
관과는 달리 이곳은 전통 한옥과 다양한 현대
미술 작품이 한데 어우러진 색다른 공간이랍니
다. 여유를 갖고 천천히 감상하길 추천해요.

◆ 서울특별시 은평구 진관길 21-2
◆ https://museum.ep.go.kr/experience/artgallery.asp
◆ 매주 월요일, 1월 1일, 설날·추석 연휴 휴관,
　화~일 10:00~18:00

🚶 ↠ 도보 3분

↠

진관사 입구의 쉬어 가는 자리
카페 물다움

진관사로 들어가기 전에 잠시 쉬어 가며 목을
축여 보세요. 커피류뿐만 아니라 전통차, 수제
차, 단팥죽, 호박죽 등도 있어 취향대로 골라 먹
을 수 있어요. 주전부리로는 크로플과 구운 떡
등이 있어요. 속을 따뜻하게 채우고 진관사로
발걸음을 옮겨 보아요.

◆ 서울특별시 은평구 진관길 34
◆ 연중무휴, 월~일 09:00~18:00

🚶 ↠ 도보 3분

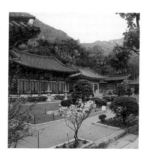

↠

북한산 봉우리 속 천년 고찰
진관사

고려 시대 건립되어 천년의 역사를 지니고 있는
마음의 정원 진관사. 오전이라면 연신내역에서
진관사까지 오가는 셔틀버스를 이용하면 좋아
요. 진관사를 좀 더 깊이 있게 경험하고 싶다면
템플 스테이를 신청해 보세요. 1박 2일과 반나
절 프로그램, 개인형, 단체형 등 다양한 산사 문
화 프로그램이 있어 북한산의 수려한 풍광과 아
름다운 사찰 문화를 체험할 수 있어요.

◆ 서울특별시 은평구 진관길 73
◆ http://www.jinkwansa.org
◆ 연중무휴

'지붕 없는 미술관' 성북동에서 만난 우리 예술

최경미·김송희·강진영·박희주

우리 것의 아름다움을 머금은 최순우옛집

한성대역에서부터 성북동 길을 따라 10분 정도 올라가다 보면 좁은 골목길을 마주하는데 그 골목을 들어서자마자 고즈넉한 한옥이 보인다. 바로 최순우옛집이다. 이곳은 국립중앙박물관 제4대 관장이자 미술사학자인 혜곡 최순우(1916~1984) 선생이 살았던 가옥이다.

최순우 선생은 작품 전시와 유물 수집 활동, 그리고 문화재 보존 처리 등을 통해 미술사학 분야 진흥에 힘썼으며 대표적인 저서『무량수전 배흘림기둥에 기대서서』(1994),『나는 내 것이 아름

답다』(1992) 등을 통해 대중에게 우리의 역사와 문화가 지닌 가치를 널리 알렸다. 또한 한국 문화재에 대한 인식이 전혀 없던 1970년대에 '한국 미술 5000년전(展)' 등 해외 순회 전시를 열어 우리 문화재의 정체성과 우수성을 세계에 알리는 노력도 아끼지 않았다. 선생은 한국의 전통문화와 예술을 늘 사랑했고 우리의 문화유산을 지키고자 했다.

최순우옛집은 사실 2000년대 초, 성북동 일대에 다세대 주택 건축 붐이 일면서 재개발 위기에 놓였는데 이를 두고 볼 수 없었던 시민들의 내셔널트러스트 운동을 통해 보존되었다. 내셔널트러스트 운동은 시민들의 자발적인 자산 기증과 기부를 통해 보존 가치가 높은 자연환경과 문화유산을 확보하여 시민의 소유로 영구히 보전하고 관리하는 시민운동을 의미한다. 옛집은 이렇게 시민들의 모금으로 매입되었으며 보수·복원 후 2004년부터 일반인에게 개방되면서 우리나라 최초의 시민 문화유산이 되었다.

옛집 곳곳에서 우리 것의 아름다움에 대한 선생의 애정을 느낄 수 있었다. 먼저 사랑방 양옆에 걸려 있는 두 개의 현판을 보자. 앞뜰에서 보이는 사랑방 현판에는 최순우 선생이 이사 오던 해 자필로 쓴 '杜門卽是深山(두문즉시심산)'이란 문구가 있다. 이는 "문을 닫으면 이곳이 곧 깊은 산중이다."라는 뜻으로, 번잡한 세상일을 잊고 생각을 가다듬으며 고요하게 머물러 유유히 지내겠다는 그의 마음이 드러난다. 뒤뜰로 나와 사랑방을 바라보면 보이는 현판에는 단원 김홍도의 글씨를 판각한 '午睡堂(오수당)'

▲ 최순우 선생의 사랑방

이라는 문구가 있는데 이는 '낮잠 자는 방'이라는 뜻이다. 건물의 이름과 글귀를 현판에 새김으로서 집의 정신과 가치관을 담고자 한 옛 선조들의 멋을 최순우 선생도 이어 간 것이다.

최순우 선생이 글을 쓰고 생활한 사랑방에는 단정하고 간결한 옛 목가구와 달 항아리가 그가 사용하던 당시 모습 그대로 놓여 있다. 정갈한 방은 마치 옛 선비의 방을 보는 듯한 느낌을 주는 데 실제로 최순우 선생은 옛 선비들의 가구 배치에 따라 가구를 놓고 생활했다고 한다. 아마 우리의 옛 문화재를 가장 본래의 모습대로 두고 싶었던 마음이 아니었을까.

사랑방과 안방에는 최순우 선생이 좋아했던 용(用) 자 창살의 미닫이문이 있다. '쓸 용(用)' 자를 닮아 '용자살'이라고 불리는데, 선생은 이를 두고 "쾌적한 비례의 아름다움을 갖추었으며 면

의 분할에서 오는 쾌적한 시각의 아름다움으로는 몬드리안의 그것을 뛰어넘는다."라고 했다. 유리로 된 미닫이문은 뒤뜰의 정원 풍경을 방 안으로 끌어들이고, 그 위에 더해진 용(用) 자의 적갈색 창살이 그 풍경을 격자로 분할하면서도 고즈넉한 안채 내부와 외부 자연을 자연스럽게 연결해 마치 하나의 예술 작품처럼 느껴졌다.

마지막으로 한옥의 중앙에 있는 앞뜰과 뒤뜰의 정원에서도 '우리 것'에 대한 그의 사랑이 엿보인다. 뜰의 식물들은 모두 우리 산과 들에서 흔히 볼 수 있는 꽃과 나무로 최순우 선생이 손수 심고 가꾸었다고 한다. 다년간 해외 순회를 다니면서 장미, 튤립 등 서양의 화려한 꽃과 나무를 구할 수 있었음에도 우리 것만을 고집했던 것이다. 뒤뜰 한편에는 자연석의 둥근 탁자와 의자가 있는데 여기에 앉아 차를 마시며 선생이 직접 모은 수석과 석물, 한국적인 식물들, 장독대와 어우러진 한옥의 경치를 천천히 눈에 담아 보길 추천한다. 옛집을 자연스럽게 느끼고 싶다면 책을 읽거나 한옥의 계절감을 배경 삼아 사색에 잠기는 등 조금 머물러 가는 공간으로 방문해도 좋겠다.

의생활의 풍요를 비는 선잠제의 역사 속으로
성북선잠박물관

최순우옛집을 나와 나지막한 한옥들이 곳곳에 숨어 있는 골목길을 지나다 보면 어느새 알루미늄 재질의 촘촘한 그물망이 덮인 것 같은 독특한 외관의 박물관을 마주하게 된다. 2022년 대한민국 공공건축상 우수상을 받았다는 성북선잠박물관의 외관은 비단의 씨줄과 날줄을 형상화한 형태이다. 선잠이 무슨 뜻인지 궁금해하던 찰나 매표소 옆에 마련된 알록달록한 도장들에 눈길이 간다. 우리 전통 비단 문양과 금박 문양으로 된 도장으로 책갈피를 만드는 체험이다. 책갈피 뒷면에는 낯설었던 단어들의 뜻이 적혀 있다. 선잠(先蠶)은 '먼저 선(先)', '누에 잠(蠶)'으로 이루어진 단어로, 누에치기를 처음 가르쳐 준 양잠의 신을 의미한다. 여기서 양잠(養蠶)이란 누에를 키워 고치를 생산하는 일이다. 우리가 잘 알다시피 누에는 명주실을 뽑아내는 곤충으로 뽕잎을 먹고 자란다. 누에를 처음으로 키우고 인간에게 그 방법을 가르쳐 준 양잠의 신을 서릉씨라 불렀는데 이분을 모시고 누에치기의 풍요를 바랐던 제사를 지내는 것을 선잠제라고 한다.

왕이 선농제(임금이 농사짓는 법을 처음 가르쳤다고 하는 신농과 후직에게 풍년을 기원하며 지낸 제사)를 주관했다면 왕비는 선잠제를 주관했다. 선잠제는 선잠단이라는 신성한 공간에서 지냈다. 선잠단은 조선 시대 초부터 지금까지 성북동에 자리 잡고 있다. 선잠단

▲ 성북선잠박물관의 독특한 외관　　　　▲ 관원들이 대행하던 선잠례의 모습

에서는 여러 차례 선잠제를 지내며 누에치기를 장려하고 풍년을 기원했다. 하지만 1908년 일제는 조선의 국가 제사를 대거 축소했고 선잠단지는 개인에게 팔아 버렸다. 1961년에는 도로 건설로 선잠단의 절반이 훼손되었던 것을 2016년 발굴 조사를 거쳐 2020년에 축소된 형태로나마 재현해 냈다.

　선잠단지는 우리 조상들이 의생활을 중요하게 인식했음을 상징하는 장소로 사적으로 지정되어 있다. 성북선잠박물관은 이러한 선잠단과 선잠제의 역사적 가치를 알리고자 건립된 성북구 최초의 공립 박물관이다. 양잠의 풍요를 기원하는 의례에 음악, 노래, 무용이 결합한 소중한 문화유산인 선잠제와 아름다운 한국 전통 의생활에 관해 전시하고 있다.

　1층의 제1전시실은 '터를 찾다'라는 주제로 양잠을 처음 가르친 선잠과 선잠제, 선잠단을 살펴볼 수 있는 곳이다. 선잠단의 과거와 현재까지의 복원 과정을 만날 수 있다. 2층의 제2전시실에

서는 '예를 다하다'라는 주제로 선잠제의 내용과 친잠 의례의 역사를 닮은 『친잠의궤親蠶儀軌』(1767)를 소개하는 모형과 유물을 관람할 수 있다. 친잠례란 왕비가 누에치기의 모범을 보이는 의식을 뜻한다. 조선에서는 국왕의 친경(親耕)과 더불어 왕비의 육잠(育蠶)도 중요하게 여겨 관원들이 대행하는 선잠제와는 별도로 왕비가 주관하는 친잠례를 시행했다. 조선 시대 때 국가 제사는 국왕 이하 남성들이 주관했지만, 선잠제는 유일하게 여성이 주체가 되었던 의식이라는 점에서 의미가 깊다. 3층의 제3전시실에서는 '풍요를 바라다'라는 주제로 전통 의생활의 이해를 돕는 직조, 복식, 자수 관련 소장품 전시가 열린다.

한편 박물관 곳곳에는 선잠과 관련된 동화책부터 전문 서적까지가 잘 비치되어 있다. 초등학생을 위한 친환경 의상 제작하기, 성인을 위한 우리나라 복식 문화 강의 등 다양한 교육 및 체험 프로그램이 있으니 참여하면 선잠을 보다 잘 이해할 수 있을 것이다. 지금은 터만 남아 있지만 "뽕나무가 잘 크고 살찐 고치로 좋은 실을 얻게 해 주십시오."라고 한 왕비들의 기원을 여전히 간직한 듯한 선잠단지. 매년 5월에는 선잠단지에서 선잠 제례가 재현되니 특히 이 무렵 방문하면 더욱 풍성한 볼거리를 만날 수 있을 테다.

성북동 예술가들의 흔적과 가치를 전하는
성북구립미술관

선잠박물관을 나와 옛 정취가 물씬 풍기는 골목골목을 지나면 성북구립미술관을 발견할 수 있다. 성북동은 예로부터 수많은 예술가가 모여 시대, 자연, 문화에 대한 담론을 나누며 근현대 한국 미술의 꽃을 피워 낸 장소로 지금도 그 모습을 잘 보존하고 있어 정겹다. 이러한 성북동에 설립된 성북구립미술관은 자치구 최초의 공립 미술관으로서 1본관 3분관 체계로 이루어져 있다. 성북동 본관과 거리 갤러리를 비롯하여 최만린미술관, 성북예술창작터, 성북어린이미술관 꿈자람 등 각각이 특색 있는 공간으로 근현대 미술과 함께 다양한 빛깔의 예술을 즐길 수 있다.

본관인 '성북구립미술관'에서는 윤중식, 서세옥, 최만린 등 성북동을 예술적 터로 삼아 활동해 온 수많은 한국 근현대 예술가들의 가치를 보존하는 전시를 진행한다. 활동하던 당시의 사진과 영상으로 구성된 아카이브 섹션이 있어 격동의 시대를 살아오면서 작가가 느끼고 표현한 시대적 감성과 예술적 활동들을 살펴볼 수 있다.

전시를 다 보았다면 미술관 바로 앞에 있는 '거리 갤러리'로 나가 보자. 성북구립미술관 거리 갤러리는 한국을 대표하는 현대 미술가들의 다채로운 설치 작품을 지속하여 선보이는 공공 미술 프로젝트로서 거리를 걸으며 작가의 작품들을 관람할 수 있다.

▲ 예술혼이 살아 숨 쉬는 성북구립미술관

첫 번째 분관 '성북예술창작터'는 성북구에서 활동하는 동시대 작가들의 역량을 키워 주는 역할을 하며, 이곳에서 지역 문화 활성화를 위한 다양한 협업이 이루어진다. 이어지는 두 번째 분관인 '최만린미술관'은 한국의 대표적인 조각가 최만린이 30년간 거주했던 정릉 자택을 성북구에서 매입해 조성한 공간이다. 최만린이라는 한 작가에게 헌정하는 미술관이라는 점이 특별하며 60년 가까이 펼쳐 온 최만린의 작품 세계뿐만 아니라 그 당시의 사회상과 미술계를 십분 느끼고 이해할 수 있다. 세 번째 분관 '성북어린이미술관 꿈자람'은 최초의 공립 어린이 미술관으로 미술의 조형 요소를 즐겁게 경험하고 새로운 감각으로 직접 느

껴 보는 열린 미술관이다. 다양한 프로그램을 운영하고 있어 어린이뿐 아니라 가족 단위의 체험 장소로도 안성맞춤이다.

이처럼 한국 근현대 미술의 발자취를 따라 성북동을 거닐며 우리는 근현대 미술의 시대적 감성과 독자적 예술 세계 모두를 느낄 수 있었다. 이외에도 성북동은 화가 장승업의 집터, 간송미술관, 운우미술관 등 한국 예술을 이끌어 온 예술가들의 집터이자 미술관이 한국의 미를 잘 보존하고 있어 '지붕 없는 미술관'이라고 불린다. 보수 공사를 마치고 다시 문을 연 간송미술관도 함께 관람한다면 성북구라는 예술의 터 안에서 더욱 풍성한 볼거리를 체험할 수 있을 것이다.

❋ ✳ ✿ 꿀팁이 가득한 여행 코스 ♣ ◆ ✕

이번 여행은 '지붕 없는 미술관'이라 불리는 성북동에서 한국의 미를 보고 느낄 수 있게 구성해 보았어요. 최순우옛집과 성북구립미술관을 중심으로 상황에 맞게 코스를 조정하길 추천합니다.

테마 성북구에서 지붕 없는 미술관을 만나다

난도 ◆◇◇

추천 계절 봄, 가을

만남의 장소 한성대입구역 5번 출구

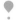

한국의 미를 담은 한옥
최순우옛집

한국적인 아름다움에 대한 애정이 남달랐던 최순우의 가옥으로 4월은 상설 전시, 9~10월은 기획 전시가 있는 편이에요. 세밀화, 전시 기획 수업 등 다양한 행사와 프로그램을 진행하니 내용을 확인 후 방문해 보세요. 학생 25명까지 체험 수업을 진행할 수 있어요.

◆ 서울특별시 성북구 성북로15길 9
◆ http://www.choisunu.com ⓞ @choisunu_house
◆ 매년 12~3월, 일, 월요일 휴관, 화~토 10:00~16:00

🚶 ➤➤ 도보 5분

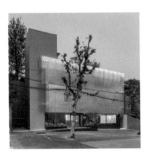

선잠단과 선잠제의
역사적 가치를 알리는 곳
성북선잠박물관

성북동에는 조선 왕조 500년 동안 같은 자리를 지켜 온 선잠단 터가 있어요. 그 가치를 이어받아 이곳에서는 선잠과 관련된 유물을 수집·보존하고 연구하며 다양한 전시와 교육 프로그램을 선보이고 있어요. 특별히 가을에 진행되는 성북동문화재야행 기간에는 무료 관람 및 야간 개장을 실시한답니다. 이때 성북동 내 문화 공간들이 다양한 행사를 진행하니 놓치지 마세요.

◆ 서울특별시 성북구 성북로 96
◆ http://museum.sb.go.kr ⓞ @seonjam_museum
◆ 매주 월요일, 1월 1일, 설날·추석 연휴 휴관,
　화~일 10:00~18:00

🚶 ➤➤ 도보 6분

어머니의 손맛이 그리울 때 찾는 곳
성북동집

25년째 성북동에서 손칼국수를 팔고 있는 맛집
이에요. 메뉴는 만두, 칼만둣국, 칼국수 등이며
한우 사골로 육수를 내어 국물 맛이 깊고 면이
쫄깃해요. 두부로 만든 담백한 만두가 특히 일
품이랍니다.

◆ 서울특별시 성북구 성북로24길 4
◆ 매주 월요일 휴무, 화~일 10:30~20:00

🚶 ➡➡ 도보 1분

근현대 예술을 소개하는 화가의 벗
성북구립미술관

이중섭, 송영수 등 우리나라 근현대 미술을 대
표하는 화가를 중심으로 매년 전시를 열어요.
전시 연계 감상 프로그램 등 교육 프로그램도
다양하게 있어요. 문화가 있는 날 마지막 주 수
요일에는 특정 번호 입장객에게 엽서와 연필을
증정하는 등 종종 현장 이벤트를 진행하니 확인
해 보세요.

◆ 서울특별시 성북구 성북로134
◆ https://sma.sbculture.or.kr ◎ @seongbukmuseum
◆ 매주 월요일, 1월 1일, 설날, 추석 휴관.
　화~일 10:00~18:00

🚶 ➡➡ 도보 1분

이태준의 시간이 스며 있는 곳
수연산방

이곳은 일제 강점기 때 소설가인 상허 이태준의
가옥으로 수연산방은 이곳의 당호라고 해요.
「달밤」, 「돌다리」 등의 작품이 이곳에서 창작되
었지요. 한옥의 정취를 만끽하며 단호박 빙수와
전통차를 드셔 보세요.

◆ 서울특별시 성북구 성북로26길 8
◆ ◎ @sooyeonsanbang
◆ 매주 월, 화 휴무, 최대 2시간 이용 가능. 11:30 영업 시작

동대문의 과거와 현재를 거닐다

김예진·송민경·엄지인·육휘영

동대문구의 역사 속으로
동대문역사관에서 동대문디자인플라자까지

동대문역사문화공원역에 내리면 만날 수 있는 현대적인 건축과 공원으로 조성된 복합 문화 공간, 바로 동대문디자인플라자이다. 이곳을 제대로 즐기려면 실내뿐만 아니라 어울림광장에 있는 유명한 연예인들의 포토존, 잔디 언덕, 동대문역사관으로 가기 위해 거치는 근사한 공원을 만끽해야 한다. 그러니 날씨가 좋다면 그사만큼 금 싱침화이다.

여행의 출발점인 동대문역사문화공원역의 1번 출구로 나와 마주하는 곳이 어울림광장이다. 이곳은 지하 2층으로, 옛 동대문운

동장의 역사와 한양 도성의 흔적을 발견할 수 있는 동대문역사관으로 향하기 위해서는 그 앞 곡선 모양의 계단(일명 '동굴 계단'으로, 뉴욕 타임스에서 반드시 가 봐야 할 곳으로 선정했던 계단)을 올라 지상으로 가야 한다.

지금의 동대문디자인플라자는 예전의 동대문운동장(서울운동장, 개항 이후 일제가 설립)이 있었던 자리이다. 그보다 훨씬 더 이전에는 조선 시대 군사들의 무예 훈련이 이루어졌던 병조 소속 관서인 훈련원과 다수의 군사가 주둔했던 하도감, 한양 도성의 성곽 시설인 수문 등 여러 시설물이 있었던 곳이다. 우리가 여행하는 이곳 한양의 동쪽은 도성 안에서 고도가 가장 낮은 지역이기에 적이 침입하기 쉬웠고, 이를 방어하기 위해 이 일대에 다수의 방어 시설물과 군영을 설치했다고 한다. 조금 전에 지나온 어울림광장에는 동대문디자인플라자 내 아트 홀에서 발견되었던 하도감 실제 터가 재배치되어 있다.

개항 이후에는 신식 군대의 창설과 한일 신협약 체결로 훈련원과 하도감이 폐지되었고, 그 터에 일제가 동양 최대 규모의 경성운동장을 건립했다. 경성운동장은 해방 후 1945년에 서울운동장으로 이름을 바꾸고 1985년에 동대문운동장으로 다시 이름을 바꿨다. 명실상부한 한국 근현대 스포츠의 메카로 운영되다가 2008년에 철거되었다. 이후 2009년 동대문디자인플라자를 건설할 당시에 일제가 경성운동장을 건립하는 과정에서 파손됐거나 사라졌을 것이라 짐작했던 한양 도성의 성벽과 수문, 건물터, 관련 유

▲ 동대문역사관 전시실 광경

물 등이 발굴되었는데, 이들을 고스란히 관람하고 체험할 수 있
는 공간으로 마련한 곳이 바로 동대문디자인플라자 동쪽에 위치
한 동대문역사관이다.

동대문역사관은 크게 4개의 주제로 구성되어 있다. 첫 번째 전
시 공간의 주제는 '훈련원과 하도감'으로, 훈련원과 하도감의 역
사를 엿볼 수 있는 투구, 검, 방망이 등의 유물을 관람할 수 있다.
한쪽에서는 동대문디자인플라자를 건설할 당시 유물을 발굴했
던 상황을 간접적으로 체험할 수 있는 공간과 무인들의 무술 동
작을 따라 해 볼 수 있는 증강 현실(AR) 화면이 마련되어 있다.
두 번째 전시 공간에서는 한양 도성의 배수구 역할과 방어 기능
을 담당했던 오간수문과 이간수문의 구조를 소개하고 있으며,

세 번째 공간에서는 발굴 조사를 통해 재현된 수문의 기와 보도 위를 걸어 볼 수 있다. 마지막 전시 공간에서는 유구(옛날 토목건축의 구조와 양식을 알 수 있는 실마리가 되는 자취)와 유물의 발굴과 복원에 대한 주제를 다루면서 여러 도자기와 철기 유물 등을 전시한다. 전시장을 거니는 동안 경험할 수 있는 또 하나의 재미는 휴대폰에 설치한 앱을 실행하면 전시실 바닥에서 해당 위치의 과거 모습을 증강 현실로 감상할 수 있다는 점이다. 또한 동대문 역사관 바깥 바로 옆에는 동대문축구장 부지에서 발굴된 고적이자 조선 전기 건물지의 구조를 알 수 있는 유구를 전시한 야외 전시장이 펼쳐져 있으니 이를 꼭 돌아보기 바란다.

이 일대의 역사와 유물을 살펴본 뒤 달라진 현재의 모습을 본격적으로 즐기고 탐구하는 시간을 가졌다. 우리가 여행하는 동대문디자인플라자(이하 DDP)는 디자인 관련 각종 행사가 이루어지는 '아트 홀', 상시 개최되는 전시관인 '뮤지엄', 그리고 아트 숍과 디자인 체험 공간으로 활용되는 '디자인 랩' 등으로 구성되어 있다. 이 모든 공간을 품고 있는 것이 바로 건축가 자하 하디드(1950~2016)의 역작이자 세계 최대 3차원 비정형 건축물인 DDP인 것이다. 여성 건축가로서는 최초로 프리츠커상을 받으며 2012년 런던 올림픽 해양관과 구겐하임공연예술센터 등 세계적인 프로젝트를 진행했던 하디드는 곡선과 곡면을 건축 언어로 사용하여 자연과 어우러지는 해체주의 건축물인 DDP를 만들어 냈다.

▲ DDP 건축 외부 패널　　　　　　　　　　▲ DDP 건축 내부 계단

　이번 여행에서 이 거대한 건축물을 제대로 탐방할 기회가 있었다. DDP 뮤지엄의 투어 데스크에서부터 출발하는 '건축 투어 프로그램'에 참여하면 이곳에 적용된 현대의 건축 기술과 세부 공간의 독특하고 창의적인 특색을 자세한 설명과 함께 속 깊이 들여다볼 수 있다. 기둥과 벽이 없이 세워진 구조인 캔틸레버(한쪽 끝은 고정되고 다른 끝은 받쳐지지 않은 상태로 있는 구조)의 역학적인 원리를 몸으로 체험하거나, 곡률이 모두 다른 외장 패널에 숨겨진 비하인드 스토리, 정문이 존재하지 않는 건축이 담고 있는 의미, 친환경 시스템을 갖춘 변기의 비밀 등을 알고 이해하면 더욱 흥미진진한 시간이 될 것이라 보장한다. 투어에서는 야외의 이간수문, D-숲, 빈 케이 장소로도 사용되는 디자인둘레길을 경유하며 공간을 구성하는 재료와 공법까지도 꼼꼼하게 살펴본다. 투어를 마치면 다시 뮤지엄으로 돌아오는데, 우리는 이어서 전

시를 돌아보았다.

 DDP에서 진행하는 상설 전시로는 '미디어 아트 갤러리'를 즐길 수 있으며 뮤지엄의 전시 1관과 2관에서는 매년 다양한 기획 전시가 진행된다. 대표적으로 앤디 워홀, 알렉산드로 멘디니, 박수근, 앙리 카르티에 브레송 등의 거장들을 만나는 큰 규모의 전시가 있었으며, 우리가 방문한 당시에는 두 번째 해외 순회 전시인 '럭스: 시·적·해·상·도'가 진행 중이었다. 세계적인 작가 카스텐 니콜라이, 피필로티 리스트 등 여러 아티스트 팀이 동시대 기술을 활용해 보이지 않는 빛과 소리인 비물질적 요소를 새로운 미디엄으로 창작하는 실험적 작품을 선보였다. 크게 네 주제

▲ 미디어 아트 갤러리의 모습

로 구성된 이 전시는 자연의 평온한 순간을 포착한 '명상적인 풍경', 지각을 넘어서 일상적인 것에서 신성한 아름다움을 발견하는 '새로운 숭고', 기술로 간결함과 단순함을 전하는 '기술적 미니멀리즘', 자기 성찰과 휴식의 기회를 제공하는 '안식처'에 대해 다루었다. DDP가 갖춘 공간적 조건은 빛과 소리, 그리고 개방적인 동시에 폐쇄적인 분위기를 살려 감상자로 하여금 대상에 몰입할 수 있도록 한다. 이 전시에서 우리가 가장 오랫동안 머물렀던 〈유니컬러〉(2014)라는 작품은 거대한 디지털 색면을 연속적으로 배열하여 점차 빠른 속도로 움직이며 감상자에게 회색 화면으로 보이도록 하는 착시 효과를 일으킨다. 화면 앞에 배치된 의자에 앉아 이를 보고 있노라면 자연스럽게 사색에 잠기게 된다.

한양도성박물관에서
조선을 거닐다

DDP 뮤지엄을 나와 동대문역사문화공원과 흥인지문을 거쳐 한양도성박물관으로 향했다. 동대문역 사거리를 지나기 전에 점심 식사를 할 수 있는 곳이 많으니, 허기를 채우고 여유 있게 산책을 즐기면서 이동하면 좋다. 대략 15분을 걷다 보면 한양도성박물관에 닿는다. DDP에서 한양 도성의 역사 한 편을 엿보고 왔으니, 한양 도성의 면면을 본격적으로 살펴볼 준비가 되어 있던

▲ 압도적인 한양도성박물관의 외관

참이었다.

　서울의 성곽인 한양 도성은 일부 훼철되기도 했지만 지형과 한 몸으로 지어진 그 모습 그대로 오늘날까지 잘 남아 있다. 1396년에 축조되어 지금까지 도시와 공존하고 있는 한양 도성의 그 길고 긴 역사를 망라하여 면면을 들여다볼 수 있는 곳이 바로 이 한양도성박물관이다. 박물관의 외관은 하이테크 건축 양식과 닮아 있어 흡사 퐁피두 센터를 연상시킨다. 박물관의 내부에는 상설 전시실과 기획 전시실이 층마다 구분되어 있는데, 2층의 기획 전시실 옆에는 한양 도성에 관한 자료를 열람할 수 있는 자료실과, 한양 도성 교육 프로그램이 진행되는 학습실이 있다.

자료실에는 다양하고 많은 자료들이 비치되어 있으며 쾌적하고 따뜻한 분위기 속에서 공간을 즐길 수 있다. 상설 전시실에 들어서면 가장 먼저 한양 도성을 한눈에 볼 수 있는 축소 모형과 영상을 감상할 수 있으며, 디지털 순성 체험 코너에서 한양 도성을 곡면으로 둘러볼 수 있다. 또한 성벽에 새겨진 기록을 간직한 탁본을 감상하며 도성과 함께한 역사의 흐름을 헤아려 볼 수도 있다. 두 번째 상설 전시실에서는 한양 천도와 도성 축조 등 도성의 탄생부터 성문에 관한 이야기, 도성 안팎의 사람들의 삶의 모습을 애니메이션, 모형, 지도 등 다양한 방식으로 풀어낸다. 특히 조선 시대에 성문을 관리하면서 일어난 흥미진진한 이야기를 익살스러운 만화 영상으로 소개하는데, '어른이'들도 빠져들 만큼 흥미진진하다. 마지막 상설 전시실에는 일제 강점기라는 수난과 근대화를 겪으며 훼손된 도성을 어떠한 과정을 통해 발굴하고 복원했는지 살필 수 있는 오랜 흑백 사진들이 자리하고 있었다. 훼손과 복구는 우리 근현대사의 한 축이 아닌가 생각해 보았다.

동대문구의
과거와 현재를 바라부다

한양도성박물관의 출구에서 나온 그 길로 돌아서면 한양 도성

순성길에 오를 수 있다. 한양 도성 순성길은 총 6개의 코스로 각각 인왕산 구간, 백악 구간, 낙산 구간, 흥인지문 구간, 남산 구간, 숭례문-정동 구간이며, 우리가 오른 곳은 낙산 구간에 해당한다.

낙산 구간은 혜화문에서 시작하여 낙산공원, 한양도성박물관, 흥인지문에 이르는 구간으로 우리는 이를 거슬러 올라갔다. 한양도성박물관 출구의 뒤쪽으로 오르막길이 뻗어 있는데 이는 성벽의 안쪽 길로 내부 순성길에 해당한다. 낙산 구간은 구간 전체가 성 바깥에서도 걸을 수 있도록 조성되어 있어 외부 순성길을 통해 한양 도성의 웅장함을 실감하며 걸을 수 있다. 성벽 바깥이 아닌 내부 순성길로 걷다 보면 바로 옆 마을의 예쁘고 오밀조밀한 카페들을 구경하며 오를 수 있어 또 다른 재미가 있다. 성벽을 따라가니 도중에 꽤 비탈진 구간이 있지만 그다지 헐떡이지 않고 가뿐히 오를 수 있다.

15분쯤 올라가다 보면 성벽 바로 안쪽에 있는 이화마을이 내려다보인다. 곧 마주치는 이화마을 표지판을 따라 왼쪽으로 방향을 돌리면 마을에 들어서게 된다. 오래된 주택과 낙후된 골목이 많았던 이화마을은 2006년부터 정부의 도시 예술 캠페인의 일환으로 진행된 미술 프로젝트를 통해 건물의 외벽뿐만 아니라 마을 곳곳의 전봇대, 돌담, 계단 등이 예술 작품으로 변모했다. 여러 자원봉사자의 참여로 예쁘게 꾸며진 이화마을은 현재 관광객의 소음, 쓰레기 투기 등의 문제로 벽화가 많이 철거되어 10여

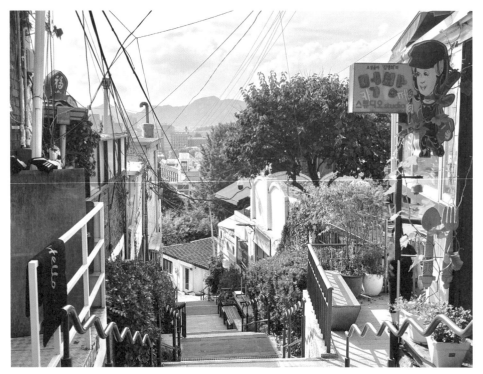

▲ 정겨운 이화마을 골목길

년 전 풍경에 비해 묵묵하고 고요하지만, 남아 있는 벽화가 여전히 아늑한 분위기를 자아낸다. 외국인 관광객들과 젊은 청년들역시 꾸준히 이 마을을 찾아와 아름다운 벽화를 감상한다. 잠시숨을 돌려 이화마을 안의 전망 좋은 카페에 들어가 마을 전체가내려다보이는 테이블에 앉아 있노라면 한양 도성 안에 있었던옛 마을의 모습을 상상하고 떠올려 보게 된다.

꿈 같은 디디심 후 미을을 힌 바귀 돌아 나와 닉산4실도 맣아여 마침내 오늘의 마지막 코스인 낙산공원에 이르렀다. 낙산은낙타의 등처럼 생겨 낙타산이라고 불리기도 했는데, 1960년대

도시화로 주택이 밀집하여 본래 모습이 사라졌다가 복원 공사 이후 그 일대가 공원화되었다. 낙산공원은 서울의 몽마르트르 언덕이라 불릴 정도로 내려다보이는 야경과 노을이 황홀한 곳이다. 이곳 낙산에서 서울 전경을 바라보며 오늘 여정을 마무리하였다. 이 여행지를 밟아 갈 누군가가 동대문의 역사와 마주하며 새로운 보람을 느끼고 성장하기를 몹시 기대한다. 나 역시도 공간에 담긴 오래된 이야기와 함께 오늘의 금쪽같은 시간을 오래도록 간직하고 싶다.

꿀팁이가득한여행코스

이번 여행은 동대문 지역 예술의 중심지인 DDP
와 역사를 거슬러 올라가 보는 동대문역사관,
한양도성박물관, 이화마을을 거쳐 서울의 전
경을 바라볼 수 있는 낙산공원에서 마치도록
구성했어요. 오늘의 예술과 디자인을 즐기는
DDP와 동대문의 과거를 살피는 한양도성박물
관이 이 코스의 핵심이에요.

테마 동대문의 과거와 현재를 만나다

난도 ◆◆◇

추천 계절 봄, 가을

만남의 장소 동대문역사문화공원역 1번 출구

동대문운동장과
도성의 흔적을 간직한 곳
동대문역사관

동대문역사문화공원의 조성 과정에서 발굴된
유물을 자세한 설명과 함께 살펴볼 수 있어요.
몸을 움직이며 이해하는 다양한 체험 공간이 마
련되어 있으니 과거의 모습을 입체적으로 재미
있게 공부해 보세요.

◆ 서울특별시 중구 을지로 281
◆ https://museum.seoul.go.kr/scwm/ddmHistory/
 ddmExhGuide.jsp
◆ 매주 월요일, 1월 1일, 설날, 추석 휴관,
 화~일 10:00~18:00

🚶 ➤➤ 도보 6분

건축가의 철학을 그대로 담은
DDP 건축 투어 프로그램

투어 동선에 따라 DDP의 건축 기술, 건축의 특
징, 내부 공간의 설계, 야외에 남겨진 이간수문
까지 도슨트의 상세한 설명을 들을 수 있어요.
9명 이상 단체 예약이 가능하며 50분쯤 소요돼
요. 당일 취소 및 노쇼를 할 경우 추후 예약에
불이익이 생길 수 있으니 주의하세요.

◆ 서울특별시 중구 을지로 281
◆ https://www.ddp.or.kr/?menuno=782
◆ 매주 월요일, 1월 1일, 설날·추석 휴무

🚶 ➤➤ 도보 6분

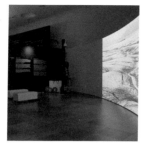

거대한 공간 안의 감각적인 전시
DDP 뮤지엄

전통문화뿐만아니라 세계적인 디자인 트렌드를 만나고 즐길 수 있는 전시가 상시 개최되는 곳이에요. 감각적이고 조형적인 공간에서 뿜어져 나오는 분위기 덕분에 더욱 황홀하게 작품을 감상할 수 있어요. 뮤지엄 옆으로 이어지는 디자인 둘레길을 따라 다양한 체험 전시를 즐길 수 있으니 꼭 한번 걸어 보세요.

- ◆ 서울특별시 중구 을지로 281
- ◆ ◎ @ddp_seoul
- ◆ 매주 월요일 휴관, 화~일 10:00~18:00,
 전시에 따라 관람 정보 확인 필요

🚶 ➡➡ 도보 12분

바삭하고 든든하게 채우는 한 끼
경양카츠

맛있게 든든히 배를 채울 수 있는 돈가스집이에요. 내부는 좁은 편이지만 음식이 정갈하게 나오고 쾌적해서 좋아요. 모든 메뉴가 맛있고 바삭한 튀김과 든든한 돼지고기가 여행의 즐거움을 더해 준답니다.

- ◆ 서울특별시 종로구 종로52길 3 1층
- ◆ ◎ @kyungyang_ddm
- ◆ 연중무휴, 월~일 11:00~20:30

🚶 ➡➡ 도보 7분

도성의 역사를 한눈에 보는 곳
한양도성박물관

한양도성의 세세한 역사를 한눈에 확인할 수 있어요. 기획 전시에 관한 정보는 서울역사박물관 홈페이지에서 확인할 수 있으니 방문 전에 활용하세요.

- ◆ 서울특별시 종로구 율곡로283 서울디자인지원센터 1~3층
- ◆ https://museum.seoul.go.kr/scwm/NR_index.do
 @seoulmuse_scwm
- ◆ 매주 월요일, 1월 1일 휴관, 화~일 09:00~18:00

성동구

1 뚝섬미술관

2 갤러리에이앤씨
성수

3 서울숲
언더스탠드에비뉴

4 PFS:MOF

서울숲 속의
문화 예술 산책

박경은·강지원·김민정·최승우

뚝섬역 3번 출구에서 시작하는
산책의 첫걸음

빽빽한 도심 속, 푸르른 녹음과 도시의 문화를 함께 느낄 수 있는 곳이 있다. 유명한 맛집과 카페가 모여 있는 거리, 소풍을 온 가족들과 연인들이 누워 있는 한적한 공원, 그리고 다양한 전시와 예술 작품을 경험할 수 있는 곳, 바로 성동구 성수동이다. 서울숲을 중심으로 한 성수동의 문화 공간은 뚝섬역과 서울숲역을 아울러 형성되어 있다. 그중 성수동을 대표하는 뚝섬미술관부터 산책의 코스가 시작된다. 뚝섬미술관은 뚝섬역 3번 출구 바로 옆에 있다. 미술관 앞에서 지하로 뻗어 있는 계단을 바라보니 전시

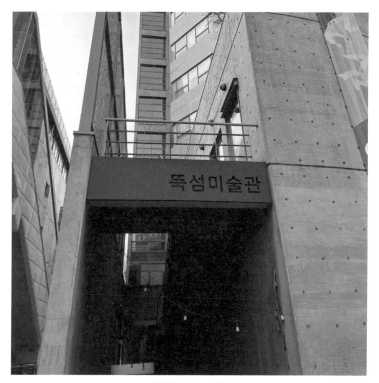

▲ 지하철역 옆 뚝섬미술관

에 대한 기대감과 설렘이 한층 더 커졌다. 계단을 내려가면 보이는 출입구 옆에는 대기실과 물품 보관함이 자리 잡고 있어 미술관에서 전시 관람객의 편의성을 고려한 점이 눈에 띈다.

커다란 문을 열고 전시장 안에 들어가면 가장 먼저 우리를 반겨 주는 건 전시와 관련된 기념품이다. 전시 분위기에 어울리는 연필, 엽서, 스마트 톡 등 다양한 제품들이 판매되고 있어 자신의 취향에 맞는 것을 골라 볼 수 있다. 기념품을 보며 오늘 감상할

전시에 대해 가볍게 생각해 본 뒤 본격적으로 감상을 시작했다.

우리가 갔을 때 진행하고 있었던 전시는 다양한 평면 작품과 설치 작품을 통해 관람객 스스로 자기 내면에서 느껴지는 행복, 분노, 슬픔 등의 감정을 마주하고 직접 표현해 보게 하는 내용이었다. 관람객과 공감각적으로 소통하는 현대 예술을 경험하며 뚝섬미술관이 추구하는 예술의 방향을 엿볼 수 있었다.

뚝섬미술관만의 두드러진 점은 두 가지로 요약할 수 있다. 첫째, 전시 공간이다. 누군가는 뚝섬미술관의 전시 공간이 협소하다고 생각할 수도 있겠지만 이러한 공간 속에서 작품과 관람객은 천천히 조화를 이루는 시간을 만끽할 수 있다. 더불어 전시실마다 작품에 어울리는 음악이 재생되어 전시의 분위기를 한 단계 더 높여 주고, 작가의 이야기도 함께 전달함으로써 관람객이 다양한 감각을 느낄 수 있도록 한다. 둘째, 관객 참여이다. 뚝섬미술관에서는 매해 다양한 전시를 기획하고 있는데 그 대부분이 관객 참여가 가능한 인터랙티브 아트(Interactive art)의 특징을 지니고 있다. 따라서 개개인이 가진 미술에 대한 깊이감과 무관하게 있는 그대로 작품을 감상할 수 있으며, 이는 관람객의 관점과 해석에 따라 작품의 의미가 달라지는 최근 전시 유행과도 방향성을 함께한다.

이렇게 놀이와 공감이 바탕이 된 예술 작품 속에서 보내는 여유로운 시간은 관람객들이 다시금 전시장을 찾게 하는 뚝섬미술관의 매력이 아닐까 싶다.

골목길에 미술관이!
갤러리에이엔씨 성수

뚝섬이란 곳은 우리에게 서울 속 관광 명소로 익히 알려져 있다. 요즘 유명한 '서울숲'으로 말이다. 하지만 이곳 뚝섬에는 숨겨진 미술 갤러리들이 많이 있다. 그중 한 곳이 지금 소개할 갤러리에이앤씨 성수(이하 에이앤씨)이다. 에이앤씨는 뚝섬역과 서울숲역 사이 주택가에 자리한 소규모 갤러리로, 오전에 뚝섬미술관을 관람한 후 여운을 달래기 딱 좋은 곳이다.

▲ 골목길 속 미술관, 갤러리에이앤씨 성수

일반적으로 미술관의 전시를 보기 전에 작가와 작품에 대해 조사한 후 관람하지만, 에이앤씨는 작은 규모의 주택 단지 속에 위치한 갤러리인 만큼 관람객에게 특별한 준비를 요구하지 않는다. 그래도 뭔가 준비해야겠다면 편안한 마음과 함께 골목길에 있는 소규모 전시관은 어떤 전시를 주로 할까 궁금해하는 작은 호기심을 챙겨 가라고 말하고 싶다.

관장은 이곳 에이앤씨를 상업 중심의 갤러리라고 소개하고 있지만 사실은 마을 사람들과 소통하려는 목적으로 만들었다고 한다. (상업 목적의 갤러리는 따로 운영한다고.) 그래서 관람료 없이 누구나 쉽게 볼 수 있는 오픈 갤러리로 운영하고 있다. 이러한 관장의 마음을 아는지, 뜻이 맞는 작가들도 기회가 될 때 팔을 걷어붙이고 전시 활동에 참여하여 다양한 행사를 진행한다. 이는 자신의 작품을 소개하는 동시에 미술에 관한 관심은 끌어올리고 전시에 대한 부담감은 낮추기 위한 노력이 아닐까. 전시는 가장 익숙한 평면 회화 작품부터 갤러리 공간 전체를 활용하는 퍼포먼스 작품까지 근현대의 예술을 망라해 이루어진다. 계절마다 방문해 본다면 때마다 새로운 추억을 쌓을 수 있을 것이다.

소규모 갤러리는 규모가 큰 미술관처럼 다양한 작품을 함께 볼 수는 없지만 그만큼 한 작품을 집중해서 볼 수 있다는 장점, 많은 에너지를 쏟지 않고 편안한 마음으로 관람할 수 있다는 장점이 있다. 이러한 이유로 이곳만이 아니라 주변에 위치한 작은 갤러리들도 함께 관람해 보기를 추천한다. 다만 에이앤씨 같은 소

▲ 역동적인 서울숲 군마상

규모 갤러리들은 A4 크기 정도의 작은 간판으로 자신을 소개하고 있으니 주변을 잘 살피며 찾아야 한다. 숨은 현지 맛집을 찾는 느낌이라고 생각한다면 더욱 재미있지 않을까?

전시 관람이 끝난 후에 살짝 지친 몸을 쉬어 가기 딱 좋은 곳이 있다. '성수' 하면 대표적으로 떠오르는 곳, '서울숲'이다. 유명 카페와 맛집이 모여 있는 거리를 지나 서울숲에 들어서면 경마군상이 반겨 주는데 속도감이 느껴지는 동세와 구도가 일품이다. 경마군상이 이곳 서울숲에 있는 이유는 1954년부터 1989년까지 뚝섬 승마장에서 경마장을 운영했던 순간을 기념하기 위함이란다. 강렬한 인상을 주는 경마군상을 지나면 익스트림 스포츠를 즐길 수 있는 X게임장과 소풍을 즐기기 안성맞춤인 서울숲

가족마당이 나온다. 특히 서울숲 가족마당은 넓은 잔디밭이 펼쳐져 있어 도심에서 여유를 느낄 수 있는 최적의 장소이다. 드넓은 하늘과 푸릇푸릇한 잔디로 탁 트인 광장을 보며 휴식을 취했다면 바로 옆 예술 공원으로 크고 작은 공공 미술 작품들을 만나러 가 보자. 봄의 꽃과 여름의 잎, 가을의 단풍과 겨울의 눈이 함께하는 예술 공원과 조각 공원은 자연과 인간이 함께 만들어 내는 색다른 예술을 계절마다 감상할 수 있다.

숲을 나오면 보이는 공익 문화 공간인 언더스탠드 에비뉴는 아시아 최대의 ESG('Environment', 'Social', 'Governance'의 머리글자를 딴 단어로 지속 가능한 발전을 위한 철학을 담음) 플랫폼으로 다양한 사회 공헌 프로젝트가 이루어지는 곳이다. 작은 소품 숍과 옷 가게, 음식점, 전시 등 수시로 바뀌는 팝업 스토어에서 아기자기한 작품들을 감상하며 몽글몽글한 감성을 충전해 보자. 맛있는 점심을 먹고 자유로운 시간을 보내기에 좋은 공간이다.

트렌드와 문화, 전통이 존재하는
PFS:MOF

성수동 특유의 소소하고 감성적인 골목 사이, 'PFS'가 새겨진 멋진 외벽이 보인다. PFS:MOF는 여성 패션 브랜드 '피그먼트'의 플래그십 스토어이자 갤러리 겸 복합 문화 공간이다. 갤러리 건

물은 층별로 5개의 공간으로 나뉘는데 층마다 콘셉트와 특징이 두드러지고 다양한 분야가 공존해 관람의 재미가 배가된다. 건물에 들어서서 가장 먼저 마주하는 곳은 카페이다.

1층 카페에서 음료를 구매하면 각 공간의 다른 층에서도 마실 수 있는데 층 곳곳에 테이블과 의자가 비치되어 있기에 공간을 좀 더 찬찬히 탐닉하며 여유롭게 관람할 수 있다. 카페 바로 옆 공간에는 벽 한 칸을 넓은 통창으로 만들어 밖 공간과 연결되는 듯한 기분이 드는 전시 공간을 구성하고 있다.

2층으로 올라가면 브랜드 피그먼트의 의상과 함께 공간의 중심을 채우는 큰 테이블로 된 디스플레이 공간이 있는데 퍽 인상적이었다. 이를 중심으로 테이블과 벽면 의자가 있어 힘들었던 답사의 여정을 잠시 쉬어 갈 수 있다. 특히 가운데 공간에는 의상을 만들 때 쓰는 작업 지시서가 매달려 있어 제품에 관한 호기심을 자극했다.

3층 공간에는 이항성 작가의 작품이 전시되어 있다. 전통적인 색감과 이미지의 판화 작품과 도자기 들이 공간 곳곳에 끼워진 듯한 구조는 큐브 모양으로, 마치 고대 유적지를 탐방하는 것 같은 기분이 들었다.

4층으로 올라가면 색다른 느낌의 공간을 만날 수 있다. 전체가 팔레트 구조물로 구성된 트렌디한 공간이다. 공간 속 가벽과 바닥을 모두 팔레트로 만들고 한쪽 벽면에 지퍼 형상의 공간을 구성하는 것으로 의류 브랜드의 현대적인 감각을 십분 발휘하고

있다. 공간과 어울리게 전시 또한 신진 작가의 작품들로 선보이고 있으며 작품 판매도 이루어진다. 현대 예술가 장미셸 바스키아가 떠오르는 거친 느낌의 공간에 팔레트 사이사이로 빛이 들어와, 테이블에 앉아 있으면 어둠과 빛의 대비 속에서 전시를 보는 즐거움이 더해진다.

마지막 5층은 업사이클링 공간이다. 공간 모두 가설 구조물로 되어 있고 마치 공사판 현장에 온 것과 같아 신선함을 느낄 수 있었다. 콘크리트 건축 자재 같은 공사장 폐기물과 함께 업사이클링 작품이 전시되어 있는데, 버려진 포대 자루의 재료를 사용하여 만든 의상을 마네킹과 함께 전시해 놓음으로써 마치 런웨

▲ 5층 업사이클링 전시

이 현장에 있는 것 같은 기분이 들었다. 건축, 의류, 공간 등을 총체적으로 망라한 예술 전시 속에 트렌드와 문화 전통이 함께해 이 공간이 재미있고 더욱 의미 있었다는 감상에 잠겨 보았다.

현대 예술에서 전시 공간은 더 이상 화이트 큐브 속에 국한되지 않는다. 휴식을 취하러 간 숲 안에서, 주택가 골목 곳곳에서 체험과 놀이를 동반하며 오감을 느끼는 복합체적인 성격으로 나타나고 있다. 성수동을 거닐며 곳곳에서 만난 작품들은 예술과 문화가 일상에서 우리와 함께 존재한다는 것을 알려 주었다. 그러한 의미로 성수동은 남녀노소 모두 다양한 예술과 문화를 함께 즐길 수 있는 훌륭한 복합 문화 공간이다. 가족, 친구, 연인과 이곳을 즐겨 보기를 권한다.

꿀팁이가득한여행코스

이번 여행은 일상에서 예술과 동행하며 여유를 느낄 수 있게 코스를 꾸며 보았어요. 뚝섬미술관과 서울숲의 조각 공원을 답사의 중심에 두고, 성수동 골목길의 숨은 갤러리들을 함께 방문해 보세요.

테마	서울숲 옆 미술관을 산책하다
난도	◆◇◇
추천 계절	봄, 가을
만남의 장소	뚝섬역 3번 출구

현대 예술의 공감각적 경험

뚝섬미술관

관람객이 참여하고 공감하고 소통하는 현대 예술을 선보이는 미술관이에요. 지하 1층 공간에 전시장 입구와 기념품 숍, 매표소가 함께 있어요. '인사이드미', '로그아웃', '여행갈까요' 등 다양한 테마를 넓은 공간에서 체험하고 새로운 형태의 전시를 경험할 수 있어요.

◆ 서울특별시 성동구 아차산로 33, 지하 1층
◆ https://ttukseommuseim.modoo.at
 🅾 @ttukseom_museum
◆ 연중무휴, 평일 11:00~20:00, 주말 10:00~20:00

🚶 ➡➡ 도보 6분

gallery An'C

예술 마을을 꿈꾸는 작은 미술관

갤러리에이앤씨 성수

주택가에 있는 소규모 갤러리에요. 작은 간판을 따라 지하로 내려가면 현대 예술가들의 개성 있는 작품을 만날 수 있어요. 관객 참여 예술, 퍼포먼스, 조각, 평면 등 다양한 영역의 예술을 체험하고 즐길 수 있는 곳이랍니다.

◆ 서울특별시 성동구 왕십리로8길 15, 지하 1층
◆ https://blog.naver.com/artartart0 🅾 gallery_anc
◆ 매주 월요일 휴관, 화~금 11:00~18:00,
 주말 10:00~18:00

🚶 ➡➡ 도보 15분

자연과 예술이 하나 되는 곳
서울숲

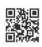

35만 평 크기인 서울숲에는 조각 공원과 예술 공원 외에도 곳곳에 미술 작품들이 있어요. 특히 봄의 꽃 축제와 계절마다 열리는 음악, 마임, 버스킹, 전시, 영화제 등의 축제가 유명하니 방문 전 홈페이지를 확인하고 가면 좋아요.

◆ 서울특별시 성동구 뚝섬로 273
◆ parks.seoul.go.kr ⓞ @seoul_parks_official
◆ 연중무휴

🚶 ✦✦ 도보 1분

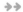

트랜디한 팝업 스토어가 모인 곳
언더스탠드에비뉴

서울숲 맞은편에 자리하여 작은 소품 가게와 옷 가게, 음식점, 전시 등이 열리는 곳이에요. 아이돌 이벤트나 주말 플리 마켓도 열려 볼거리가 많아요. 분식집이 있어 점심을 먹고 간식을 들고 다니며 구경하기에도 좋답니다.

◆ 서울특별시 성동구 왕십리로 63
◆ www.understandavenue.com
 ⓞ @understand_social
◆ 연중무휴, 월~일 10:00~20:00

🚶 ✦✦ 도보 6분

미술과 패션이 어우러진 곳
PFS:MOF

여성 패션 브랜드 피그먼트의 플래그십 스토어이자 갤러리 겸 복합 문화 공간이에요. 현재는 성수와 용인, 두 곳에서 운영 중이에요. 성수점 1층에는 카페가, 2층에는 브랜드의 의상이, 3~5층에는 전시가 이루어지고 있어요. 오프라인에서 만난 피그먼트의 옷과 작가의 작품들 모두 홈페이지에서 구매할 수 있답니다.

◆ 서울특별시 성동구 왕십리로6길 4-8, 1~5층
◆ ⓞ @pfs_mof__official
◆ 연중무휴, 월~일 10:30~20:00

강남·
서초구

1 예술의전당
2 송은
3 에스파스
루이비통 서울
4 파티클

동시대 미술의
최신 트렌드가
궁금하다면

한혜성·박슬기·김정윤·조유미

도심 속 힐링 복합문화공간,
예술의전당

생각보다 사람들로 붐비지 않았던 일요일 오전, 도심 속 자연과
어우러진 예술의전당에서 이번 여행을 시작했다. 푸름이 가득한
우면산을 배경으로 건물 전면을 감싸고 있는 공연 전시 포스터
들은 시작부터 오늘의 일정에 대한 기대감과 설렘을 주기에 충
분했다.

지하 1층 입구에 들어서면 전시장과 공연장으로 자연스럽게
연결되는 로비, 비타민스테이션을 만나게 된다. 왼편으로 들어가
엘리베이터를 타면 한가람미술관으로, 오른쪽으로 꺾어 들어가

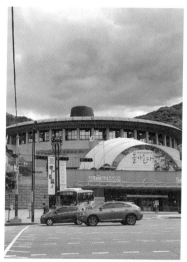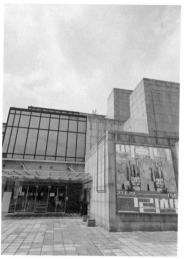

▲ 예술의전당과 한가람미술관의 전경

면 오페라관, 서예관 등과 연결된다. 직진하면 만나는 에스컬레이터는 한가람디자인미술관으로 연결되는데, 특히 햇살이 들어오는 유리 천장을 따라 올라가는 에스컬레이터는 공간과 전시에 대한 설렘을 더해 주었다.

우리가 방문했던 기간에 한가람미술관에서는 각기 다른 네 전시가 열리고 있었다. 특히 1, 2관에서 진행 중인 20세기 거장 라울 뒤피의 대형 회고전, '라울 뒤피: 색채의 선율'은 많은 관람객들을 맞이하고 있었다. 맞은편 한가람디자인미술관에서는 『구름빵』 백희나 작가의 '그림책전'이 어린이 관람객들의 사랑을 듬뿍 받고 있었는데 어린이를 배려한 기획자의 감각과 원화 전시만의 감동을 느낄 수 있었다.

연달아 전시장을 관람하니 다리가 뻐근해졌다. 잠시 휴식을 취하려고 서예박물관으로 향하는 계단을 올라가 보았다. 오페라하우스와 음악당 사이에 자리 잡은 쉬어 가기 좋은 분수 광장을 만나 반가웠다. 나무 그늘 밑 벤치에 앉은 사람들, 분수 앞에 돗자리를 깔고 앉아 음악에 따라 움직이는 분수 쇼를 즐기는 사람들과 함께 쉬다 보면 바쁜 일상 속 스트레스도 다리의 뻐근함도 스르르 사라진다. 예술의전당에서의 관람을 마치고서는 국립예술단체 공연 연습장 뒤 대성사로 이어지는 길을 걸었다. 이곳은 아는 사람만 아는 숨은 명소로 산속 둘레길을 걷는 느낌을 준다. 봄에는 벚꽃이, 가을엔 단풍이 길동무가 되어 주는 특별한 경험을 할 수 있으니 놓치지 않았으면 한다.

도산대로의 숨은 소나무, 송은

택시를 타고 다음 답사지인 압구정으로 넘어가 보자. 도산대로 수많은 빌딩 중 한눈에도 범상치 않은 느낌을 주는 날카로운 삼각형 콘크리트 외관의 건물이 보인다. 건축 분야에서 가장 권위를 인정받은 프리츠커상을 수상한 건축 듀오, 자크 헤르조그(1950~)와 피에르 드 뫼롱(1950~)의 작품, 송은이다. 이곳은 다양한 기획전과 컬렉션을 통해 동시대 미술과 대중을 연결하는 역

할을 해 온 송은문화재단이 2021년 청담에 새롭게 둥지를 튼 공간이다. '숨어 있는 소나무'라는 설립자의 호에서 영감을 받아 목판 거푸집을 사용해 콘크리트 외벽을 제작했다. 국내에서 가장 긴 한 판으로 된 유리 창문, 그래픽 디자이너 듀오 슬기와 민이 제작한 층별 안내 타이포그래피 등 하나하나가 예술인 이곳에 많은 사람들이 건축물 그 자체만을 보기 위해서 찾아오고 있다.

전시실은 지상 3층과 지하 2층으로 이루어져 있는데 이곳은 관람객들이 현대 미술에 쉽게 접근할 수 있도록 무료입장과 전문 도슨트 운영을 고수하고 있다. 사옥을 옮긴 직후에는 신사옥의 건축적 특징을 이야기하는 것으로 도슨트 투어가 시작되었는데 시간이 지남에 따라 작품 설명에 대한 비중이 커져, 이 공간을 사랑하는 관람객의 한 사람으로서 건축 투어를 따로 마련하면 좋겠다는 바람을 가져 보았다.

미니멀리즘을 보여 주는 1층에서는 로비의 커다란 통유리로 연결된 정원과 외부와의 소통을 위해 마련된 듯한 정원의 작은 길, 줄에 매달린 조명 작품에 이르기까지 배치된 모든 것이 흥미를 잡아끈다. 1층에서 2층으로 이어지는 나선형 계단을 오르다 보면 난간 아래로 지하 2층 전시 공간이 보이고 2층을 오르는 계단은 좌석으로 꾸며져 맞은편 벽을 통해 영상 작품을 볼 수 있는 멋스러운 공간을 만날 수 있다. 우리가 방문한 날에는 류성실 작가의 '체리장 시리즈'를 볼 수 있었는데 동시대 사회 문화 현상을 작가의 시선으로 풀어낸 독특함이 흥미로웠다.

▲ 지상 2층 전시관

▲ 삼각형 모양의 송은 외관　　　▲ 지하 1층 전시관

　여기서 이어지는 웰컴 룸은 사옥이 지어지기까지 건축가가 사용한 재료, 공법, 설계 등을 설명하는 공간으로 활용되기도 하고 참여 작가들의 활동을 깊이 있게 알 수 있도록 도록을 전시하기도 한다. 2층 전시장을 지나 벽 전체에 통유리가 설치된 복도를 따라 3층으로 올라가면 또 다른 전시 공간을 만날 수 있는데 전시에 따라 다양하게 공간을 나눠 관람객들이 작품에 깊이 빠져들 수 있게 안내하는 느낌을 주었다.

　3층 관람을 마친 뒤에는 엘리베이터를 타고 지하 2층으로 내

려오도록 안내받는데 몇 개의 기둥으로 이루어진 넓은 지하 전시장에는 인공조명 없이 1층으로 뚫린 구멍을 통해 들어오는 자연 채광만을 사용한 점이 인상적이다. 이곳을 마지막으로 도슨트 투어는 끝이 나지만 이후에도 자유롭게 이 공간을, 작품들을 관람할 수 있다. 참, 마지막으로 건물을 나서기 전 꼭 살펴보아야 할 곳이 있다. 주차장 진입구와 지하 화장실로 가는 길에 붙은 휘황찬란한 정사각형 은박 외벽이 그것이다. 하나하나 장인의 손으로 붙인 것이라고 하니 꼭 놓치지 않길. 우리는 한동안 바라보았다.

명품 거리에서 만나는 현대 미술, 에스파스 루이비통 서울

송은의 이벤트에 참여하여 받은 아이스크림을 입에 물고 명품 브랜드 매장으로 가득 찬 청담동 거리를 걸었다. 바람에 휘날리는 듯 매우 독특한 형태의 건축물이 눈에 들어왔다. 캐나다 출신의 미국 건축가 프랭크 게리(1929~)가 한국적 아름다움에서 영감을 받아 설계한 루이비통 메종 서울(Louis Vuitton Maison Seoul)이다.

직원의 안내에 따라 엘리베이터를 타고 도착한 건물 4층의 전시관은 루이비통 재단 미술관(Fondation Louis Vuitton)의 컬렉션 소장품을 전시하는 공간인 '에스파스 루이비통 서울(Espace Louis

Vuitton Seoul)'이다. 매번 다른 주제와 작가의 전시가 열리는데 우리가 방문한 날에는 신디 셔먼(1954~)의 사진전 '온 스테이지 파트 투(On Stage-Part II)'가 열리고 있었다. 공간은 크지 않지만 도슨트의 설명을 들으며 전시된 작품들을 보면 작가가 드러내려는 주제를 보다 잘 이해할 수 있어 도슨트 예약을 추천한다.

　전시관의 다른 한쪽 문을 열면 게리의 건축 설계도와 루이비통 재단임을 알려 주는 공간이 나오는데 간단한 드로잉만으로 건축물의 특징을 표현하는 건축가의 천재성을 느낄 수 있었다. 전시는 인터넷으로 사전 예약하고 무료로 관람할 수 있으니 명품 브랜드의 컬렉션이 궁금한 분들은 발걸음을 옮겨 봐도 좋을 테다.

미술과 일상 사이, 파티클

마지막 여행지는 분당선 압구정로데오역에서 멀지 않은 곳에 있는 이미지 문화 탐구를 표방하는 '파티클(PARTICLE)'이다. 카메라 입체 캐릭터가 전시장 앞에 설치되어 있어 카메라 매장만 있다고 오해하기 쉬운데 1층은 카메라 매장이고, 지하 1층은 후지 필름에서 100퍼센트 예약제로 운영하는 전시 공간이다.

　이곳의 문을 열고 들어서면 카메라들이 전시된 1층 공간을 지

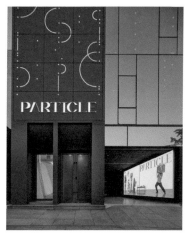

▲ 파티클의 전경　　　　　　　　　▲ 임지빈 작가의 작업 영상 상영

나 직원의 예약 확인을 받고서 비밀스러운 느낌의 지하 계단
으로 안내된다. '사진을 넘어, 이미지를 사랑하는 사람들이 하
나로 연결되는 만남의 장'이라는 수식어답게 연중 다양한 작가
들의 전시가 이어진다. 방문한 날에는 팝 아트 작가 임지빈의
'EVERYWHERE' 전시가 한창이었다. 예상보다 넓은 지하 공간
에 설치된 거대한 벌룬 베어와 함께 작가가 세계를 다니며 찍은
사진과 작업 영상이 재생되고 있어 작가의 작업을 전체적으로
잘 보여 주는 공간이라는 생각이 들었다. 게다가 관람객 1명당
1,000원의 기부금을 적립해 국내 아동을 지원한다는 이야기를
듣고 나니 숨은 보석 같은 공간을 발견한 즐거움을 더 크게 느꼈
다. 동시대 미술의 궁금증으로 시작한 하루의 답사가 뜻밖의 작
은 선행으로 마무리되는 행복한 경험을 할 수 있었다.

꿀팁이 가득한 여행 코스

이번 여행에서는 동시대 미술 경향을 알아볼 수 있는 예술의전당과 미술관 송은을 중심에 두고 움직여 보세요. 명품 브랜드의 전시관에서는 최신 미술의 트렌드를 경험할 수 있어요.

테마 최신의 미술 트렌드를 만나다
난도 ◆◆◇
추천 계절 봄, 가을
만남의 장소 예술의전당 1층 로비

예술의 풍경을 담는 전시 공간
예술의전당

예술의전당은 크게 음악당, 미술관, 서예관, 오페라하우스로 구성된 한국 최대 복합 예술 공간으로 서울 미래 문화유산으로 지정되었어요. 연간 300만 명의 방문객이 찾는 문화 예술의 중심지로 5월부터 10월까지는 세계 음악 분수가 하루 3번 운행돼요. 한가람미술관, 디자인미술관, 서예관 전시를 관람할 때 시기별로 다른 음악과 분수 공연을 함께 즐기면 좋아요.

◆ 서울특별시 서초구 남부순환로 2406
◆ https://www.sac.or.kr ⓘ @seoul_arts_center
◆ 매주 월요일 휴관(전시에 따라 상이)

🚶 ➤➤ 도보 10분

프랑스 가정식, 샤퀴테리 전문점
메종조

예술의전당 근처에는 백년옥과 봉산옥 등 오랜 맛집이 많은데, 그중에 샤퀴테리 전문점 메종조를 추천해요. 한국인 최초, 프랑스 국가 공인 샤르퀴티에 자격증을 취득한 셰프가 제주산 돼지로 다채로운 메뉴를 선보이는 곳이예요. 2023 서울 미식 100선, 양식 부분에 선정된 식당으로 대기 앱을 통해 예약하고 방문하세요.

◆ 서울특별시 서초구 반포대로7길 35
◆ https://maisonjo.co.kr ⓘ @maison_jo_
◆ 매주 월, 화요일 휴무, 수~일 12:00~20:00

🚶 ➤➤ 대중교통 40분

동시대 미술을 조명하는 미술관

송은

서울에서 가장 상업적인 지역에 자리 잡은 무료 전시 공간으로 유망한 국내 젊은 작가와 동시대 미술의 트렌드를 읽을 수 있는 곳이에요. 로비에서 시작되어 나선형의 계단으로 이어지는 전시 공간을 통해 건축물의 아름다움까지 충분히 느낄 수 있어요.

◆ 서울특별시 도산대로 441
◆ https://songeun.or.kr ⓘ @songeun_official
◆ 연중무휴, 매일 11:00~18:30[전시에 따라 상이]

🚶 ➡➡ 도보 7분

명품 브랜드에서 만나는 소장품

에스파스 루이비통 서울

루이비통 재단이 보유한 예술 작품을 대중에게 소개하고 관람 기회를 제공하는 곳으로, 루이비통 메종 서울 4층에 있어요. 전시 공간은 작지만 굵직한 작가의 작품을 만날 수 있고 수원 화성과 전통 동래 학춤의 우아한 움직임에서 영감 받은 건축물을 확인하는 즐거움이 있어요.

◆ 서울특별시 강남구 압구정로 454
◆ 1월 1일, 설날·추석 연휴 휴관, 매일 12:00~19:00

🚶 ➡➡ 도보 7분

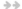

사진을 넘어 이야기가 되는 전시

파티클

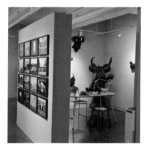

다양한 카메라를 체험할 수 있는 1층을 지나 "YOU ARE WHAT YOU SEE."라는 문구가 적힌 계단으로 내려가면 감각적인 작품들을 볼 수 있어요. 이벤트에 참여하면 선물도 받을 수 있으니 잊지 말고 해 보세요.

◆ 서울특별시 강남구 선릉로 838
◆ http://fujifilm-korea.co.kr ⓘ @fujifilm_kr
◆ 매주 월요일 휴무, 화~일 11:00~20:00

송파구

1 롯데뮤지엄
애비뉴엘아트홀
넥스트 뮤지엄

2 에브리데이
몬데이갤러리
송리단길

3 소마미술관

4 올림픽조각공원

랜드마크 속
미술관을 거닐다

김보라·김혜성·남동훈·조현경

한국의 곡선미를 담은
롯데월드타워 속 미술관으로

햇볕을 받으며 석촌호수의 동호 근처 아레나광장으로 발걸음을 옮겼다. 이곳은 롯데월드타워와 롯데월드몰 사이에 있는 약 600평 규모의 잔디 광장으로, 늦여름의 더위에도 다채로운 문화 행사가 개최되어 가족, 연인을 비롯한 많은 인파가 모여 있었다. 아레나광장에는 다양한 조각품들이 많은데 그중 8.5미터의 거대한 인간 형상을 한 흰색 스테인리스 작품이 가장 먼저 눈에 들어온다. 스페인 출신의 세계적인 공공 예술가 하우메 플렌자(1955~)의 작품인 〈가능성〉(2016)은 한글을 사용해 사람 형상의 작품을

194

안과 밖에서 감상할 수 있도록 열린 구조로 제작했다. 하늘, 사랑, 사람, 벗, 꿈, 평화 등의 숨어 있는 단어를 찾으며 희망과 도전의 메시지를 발견하는 즐거움이 가득한 작품이다.

조각 작품과 잔디 광장 곁에는 하늘을 찌를 듯 높이 솟은 123층의 롯데월드타워가 자리 잡고 있다. 2023년 기준으로 대한민국 최고층 건물, 세계에서 5번째로 높은 건물로 고려청자나 한옥이 가진 한국 전통의 유려한 곡선미를 살려 지어, 마치 붓을 형상화한 것 같은 우리나라 대표 랜드마크 중 하나이다.

롯데월드타워 7층에 위치한 우리의 첫 목적지 롯데뮤지엄은 세계의 다양한 회화, 조각, 영상 등 현대 미술을 소개하고 전시

▲ 입구에서부터 곡선의 아름다움이 느껴지는 롯데뮤지엄

하는 컨템퍼러리 미술관이다. 컨템퍼러리 아트는 20세기 중후반 이후부터 지금까지의 동시대 미술을 일컫는 말이다. 우리가 방문한 시기에는 미국 뉴욕을 기반으로 활동하는 아티스트 오스틴 리(1983~)의 국내 첫 개인전 '패싱 타임(Passing Time)'이 전시 중이었다.

이른 시간이었지만 꽤 많은 관람객들이 전시장을 채우고 있었는데 인간 내면의 다양한 감정이 투영된 회화, 조각, 영상 등 총 50여 작품이 넓은 공간에 전시되어 있었다. 오롯이 작품에 집중할 수 있도록 최적화한 조명과 동선, 공간 활용을 통해 작가의 의도가 효과적으로 전달된다는 느낌을 받았다. 확실히 웹상에서 보던 전시와 달리 대형 스크린으로 보이는 영상이나 설치 작품들을 통해 느껴지고 전해지는 현장감이 남달랐으며 감동이 더욱 컸다.

작품을 감상하고 아트 숍을 통해 나오면 롯데백화점 애비뉴엘 6층으로 연결되는데 놓치지 말고 들러야 할 가까운 전시장이 두 곳 더 있다. 첫 번째는 애비뉴엘 6층의 애비뉴엘아트홀로 우리가 갔을 때는 일본 출신의 세계적인 디자이너 미하라 야스히로(1972~)와 한국 작가들의 컬래버레이션 전시 'KNOT KNOT LAND'가 한창 진행 중이었다. 2018년 미키마우스 90주년 특별전을 시작으로 꾸준히 양질의 무료 전시를 진행하고 있어 롯데뮤지엄 전시를 보고 나오면 반드시 들르는 곳이다. 연속으로 전시를 보니 창의적인 작품들에 눈과 마음은 즐거웠지만 집중하

▲ 미래 예술을 제시하는 넥스트뮤지엄

느라 피곤함이 조금 몰려들었다. 이에 쉬기도 할 겸 차를 마시며
작품을 감상할 수 있는 두 번째 장소로 이동하기로 했다.

애비뉴엘아트홀에서 나오면 왼쪽에 롯데월드몰 6층과 연결
된 통로가 있는데 그곳을 통해 롯데월드몰 2층으로 내려가면
쇼핑몰 사이에 자리 잡은 넥스트뮤지엄을 만날 수 있다. 회화,
NFT(대체 불가 토큰) 작품, 브랜딩 등 다양한 영역을 소개하는 현
대 미술 전시 공간으로 미래 미술관의 모습을 제시하는 곳이다.
또한 뮤지엄의 일부는 카페로 구성되어 있어 마치 작품 속에 들
어가 티타임을 가지는 듯한 묘한 기분을 경험할 수 있었다.

시간 관계상 롯데월드타워 11층에 있는 BGN갤러리는 방문하
지 못했지만 서로 다른 색채를 가진 롯데뮤지엄, 롯데아트홀, 넥

스트뮤지엄, BGN갤러리가 하나의 복합 쇼핑몰 안에 있어 참 다행이라는 생각이 들었다. 바쁜 일상에 쫓기는 현대인이 예술 작품에 대한 갈증을 해소할 도심 속 오아시스, 문화 예술 공간이 이렇게 있다는 점이 말이다.

송리단길과 에브리데이몬데이 갤러리(EM)

미술관에서 나와 송리단길로 향하는 길에는 석촌호수가 있다. 옛 한강의 본류였던 송파강을 매립할 때 남겨 놓은 호수로 둘레길은 봄에는 벚꽃이, 여름에는 시원한 그늘이, 가을에는 단풍이, 겨울에는 반짝이는 조명이 아름다워 많은 사람이 찾는 도심 속 호수이다. 석촌호수의 동호를 건너가면 송리단길이 나온다. 송파구의 한빛로와 백제고분로 사이에 위치한 약 5.2킬로미터 길이의 문화 거리로 각종 문화 행사나 축제가 주기적으로 열리며, 세계의 다양한 요리를 선보이는 음식점과 디저트 카페가 밀집되어 숨은 가게를 찾는 재미가 있는 곳이다. 또한 인근에 미술관과 갤러리가 있어 미식과 문화 예술에 관심이 많은 사람이 즐겨 찾는다. 식사를 하려고 간 식당이 대기가 길어 기다리는 동안 도보로 2분 거리에 있는 에브리데이 몬데이미술관(이하 EM)을 먼저 관람하기로 했다. 언제나 'MONSTER'(여러 작가의 독창적인 캐릭터)

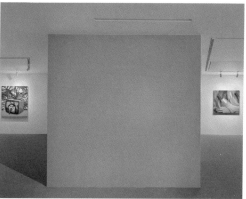

와 함께한다는 뜻을 담은 합성어인 'EVERYDAY MOOONDAY' 는 그 이름만큼이나 독특한 외관이 방문자의 눈을 사로잡았 다. 회색의 모던한 건축물이 얇고 견고한 금속 프레임 속에 들 어 있는데 마치 예쁜 새장 속에 미술관을 넣어 둔 느낌이었다. 이 건축물은 뉴욕, 보스턴, 서울에 기반을 둔 SsD건축사무소 가 설계했으며, 이 건물의 설계도가 2012년 'A|A/BSA Un-built Architecture Awards'를 수상했다는 설명을 들으니 건물 외관부 터가 하나의 거대한 작품으로 보인다.

이곳은 컨템포러리 아트에 중점을 두고 국내외 유망한 예술가 의 작품을 소개하는 갤러리로 전시 외에 작가와의 대화와 소규 모 공연, 수업과 세미나 등 다양한 행사가 진행된다. 출입문은 지 하로 내려가는 계단으로 연결되어 있고 작품은 지하 1층과 2층 에 전시되고 있으며 엘리베이터를 이용해 오갈 수 있다. 우리가

갔을 때는 조안 코넬라(1981~)의 개인전이 열리고 있었다. 갤러리의 내부는 여러 개의 독립적인 공간에 작품이 전시되어 있었는데, 차분한 조명과 하얀색 외벽이 코넬라의 유쾌한 작품을 더욱 돋보이게 했다. 작품을 감상하고 나오니 대기 앱에서 입장 연락이 와서 가벼운 마음으로 식당으로 발걸음을 옮겼다.

결과만큼 중요한 산책의 과정, 소마미술관으로 가는 길

식사를 마치고 20분 거리에 있는 소마미술관까지 산책하기로 했다. 독일의 철학자 칸트는 산책을 매우 즐겼다고 한다. 아무런 목적 없는 산책은 오히려 복잡한 사유를 정돈하여 정갈한 결론을 내릴 수 있게 해 주는 과정이라는 것이 그의 신념이었다. 하루도 빼먹지 않고 정확히 같은 시간, 같은 장소에 나타날 정도로 그는 그 과정을 즐겼다. 단 두 번, 프랑스 철학자 루소의 『에밀』을 읽다가 충격을 받았을 때와 프랑스 혁명이 실린 기사를 구해 읽을 때를 제외하고는. 독일의 미학자 발터 베냐민, 지크프리트 크라카우어를 비롯한 학자들은 혼란한 19세기 파리의 지식인들에게 '대도시 산책자'라는 이름을 붙였다. 근대화가 휘몰아치는 대도시의 환상, 물신주의, 상업화의 면면을 구석구석 몸으로 만나며 그 파편화와 불안을 안고서 유유히 도시를 부유하고 사유하

며 자신의 길을 걸었던 그들, 어쩌면 대도시에서 바쁘게 하루하루 살아가는 우리와도 닮아 있다.

칸트에 관해 이야기를 나누다 어느새 도착한 소마미술관은 2004년 개관한 문화 예술 공간이다. 아름다운 올림픽공원 한가운데에 그림처럼 서 있는 미술관 건축물을 보면 굽이굽이 공원 산책으로 차분해진 마음 한곳에 점을 찍는 기분이 든다.

소마미술관은 두 개의 관으로 이루어져 있는데 1관은 상설 특화 전시장인 백남준비디오아트홀을 포함해 6개의 전시실로 구성되어 있다. 우리가 방문한 시기에는 소마미술관 신소장품전이 열리고 있었는데 이름만 들어도 가슴이 떨릴 법한 미술사 거장들의 전시는 물론 동시대 미술을 우리에게 선보이고 있었다.

2관은 지하철과 바로 연결된 지하 공간으로 4개의 전시실과 전시 교육실, 드로잉센터로 구성되어 있다. 드로잉센터는 연 2~3회 드로잉을 주제로 공모전을 열고 전시를 기획하여 선보이는 등 작품 제작 과정과 사유에 대해 눈으로 보며 생각할 수 있는 기회의 장을 열어 주는 곳이다.

마침 서울올림픽 35주년 기념전 'Futuredays: ONE IS ALL, ALL IS ONE'이 열렸는데 시간과 공간에 대한 고찰을 가상 현실(VR), 증강 현실(AR), 혼합 현실(MR), 확장 현실(XR)과 같은 새로운 기술을 활용하여 표현하고 있었다. 이러한 작품들을 보니 마치 미래의 미술관을 체험하는 느낌이 들었다. 새로운 미술의 가능성과 방향성에 관해 이야기하며 미술관에서 나오니 늦여름

오후, 평화로운 올림픽조각공원의 풍경이 눈에 들어온다.

1988년 뜨거운 역사의 기록, 올림픽조각공원

대한민국의 발전사를 이야기할 때 빼놓을 수 없는 것이 바로 1988년 서울 하계 올림픽 개최이다. 올림픽 개최를 통해 대한민국은 전 세계의 주목을 받으며 외교, 경제, 문화의 전반적인 측면에서 성공적인 발전을 보여 주었다.

이러한 88올림픽의 흔적을 미술로 느낄 수 있는 공간이 바로 이곳 올림픽조각공원이다. 올림픽공원 자체가 거대한 야외 전시장이 되어 우리는 산책로를 따라 당시 찬란했던 서울의 흔적을 발견할 수 있다. 올림픽조각공원에는 총 221점의 작품이 설치되어 있는데 때로는 걸어서 때로는 자전거를 타며 삶 속에서 작품을 감상할 수 있다. 144만 7,122제곱미터의 넓은 면적을 자랑하는 올림픽공원이 하나의 전시장이기 때문에 우리는 소마미술관과 컨벤션센터, 올림픽홀 등 공원 내 부대 시설이 위치한 구역을 중심으로 둘러보기로 했다.

밖으로 나와 첫 번째 코스로 미술관 주변에 설치된 80여 점의 작품을 감상하며 산책했다. 1관 입구로 나오면 넓은 잔디와 함께 철과 화강암으로 제작된 조각 작품이 관람객의 시선을 사로잡는다.

▲ 이우환의 <관계항.예감 속에서>

　대한민국을 대표하는 작가 중 한 사람인 이우환(1936~)의 작품
인 〈관계항.예감 속에서〉(1989)는 올림픽조각공원의 특징을 대
변하는 듯하다. 날씨, 바람, 온도 등 자연과 함께 어우러진 작품
을 바라보며 사색의 시간을 맞이할 수 있는 이 공원의 분위기가
작품에서 발견되기 때문이다. 돌이라는 자연의 재료와 철이라는
인위적인 재료가 만나 원형 구도를 이루고, 철판 표면에 있는 부
식의 흔적이 점차 자연과 인공의 경계를 지워 나가 미묘한 관계
를 형성하고 있다. 재료에서 전달받는 인상과 표면을 관찰하며
곡선을 따라 걷다 보면 어느새 감각에 집중하고 있는 자신을 발
견하게 된다. 올림픽조각공원은 바로 이런 곳이다. 관람객이 굳
이 작품을 감상하려고 마음먹지 않아도 친구와 산책하거나 가족

과 소풍을 왔을 때 자연스럽게 일상에 스며들어 미적 경험을 할 수 있는 공간.

미술관 뒤편의 산책로를 따라 이동하면 두 번째 코스 '지구촌 공원-한성백제박물관-장미공원'이 등장한다. 코스를 따라 일본, 중국, 미국 등 세계 각지에서 온 작품을 감상하다 보면 어느새 올림픽조각공원 답사의 마지막을 장식할 작품 앞에 다다른다.

베네수엘라 출신 작가인 헤수스 라파엘 소토(1923~2005)가 만든 작품인 〈가상의 구〉(1988)는 장미공원의 중심에 터를 잡아 대표 작품으로서의 위엄을 자랑한다. 빨간색과 파란색을 이용하여 올림픽 개최국인 한국의 이미지를 시각적으로 표현하고 이로써 한국을 향한 작가의 존경심이 보는 이에게도 전달된다. 거리를 두고 작품을 바라보면 이제 색상이 아닌 움직임에 집중할 수 있다. 공중에 매달린 색상 조각들이 바람에 따라 움직이며 유동적으로 변화하는 형태를 관찰하고, 조각들이 부딪히며 내는 소리는 관람객의 새로운 감각을 일깨워 재미를 선사한다.

올림픽조각공원의 작품을 온전히 즐김에 있어 사계절을 빼놓을 수 없다. 계절과 시간의 변화에 따라 작품이 주는 인상이 달라지기 때문이다. 이곳을 답사하게 된다면 한 번에 모든 구역을 둘러보는 것보다 천천히, 시간적 여유를 두어 계절과 함께 작품을 감상하기를 추천한다.

잠실에서 시작한 미술관 답사는 올림픽조각공원까지 천천히 산책하며 작품들과 대화하는 과정으로 마무리되었다. 우리는 21

▲ 시간과 자연 변화에 반응하는 작품 <가상의 구>

세기 새로운 대도시 산책자가 되었다. 마음에 점을 찍듯 산책길 위에 놓인 미술관에 들러 작품들을 감상했다. 작품과 드로잉에 고스란히 묻은 작가들의 산고와 사유가 우리 눈에 와닿을 때, 마치 그의 삶과 작품에 대한 고뇌를 직접 본 것만 같은 기분이 든다. 백제고분로를 따라간 미술관 산책으로 마음이 갈피를 찾고 무언가 다시 해 볼 힘이, 또 생을 살아 낼 힘이 생겨난다.

꿀팁이 가득한 여행 코스

이번 여행은 아레나광장을 비롯해 석촌호수길, 송리단길, 올림픽조각공원같이 산책하기에 적합한 야외 코스와 함께 롯데뮤지엄을 비롯해 넥스트뮤지엄, 애비뉴엘아트홀, BGN갤러리같이 실내에서 작품을 감상하는 코스가 균형 있게 이루어져 있어요.

테마 랜드마크에서 미술관을 만나다

난도 ◆◆◇

추천 계절 봄, 가을

만남의 장소 잠실역 1, 2번 출구

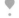

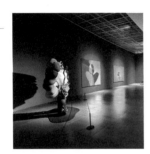

한국에서 제일 높은 곳에 있는 미술관
롯데뮤지엄

가장 높은 건물에 여러 갤러리가 모여 있어서 날씨에 구애받지 않고 짧은 시간 안에 많은 전시를 보기 좋아요. 홈페이지에 롯데타워에서 롯데뮤지엄까지 가는 방법을 다양하게 소개해 주고, 오디오 가이드를 활용할 수 있어 자신이 원하는 코스를 짤 수 있어요. 쇼핑몰에서 각종 먹거리를 즐기고 쇼핑도 즐겨 보세요.

◆ 서울특별시 송파구 올림픽로 300
◆ https://www.lottemuseum.com ◎ @lottemuseum
◆ 월~일 10:30~19:00(매달 휴관일 상이)

🚶 ⇢⇢ 도보 10분

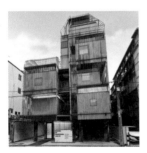

이름만큼이나 독특한 외관의 갤러리
에브리데이몬데이 갤러리(EM)

국내외 유망한 아티스트들을 소개하는 갤러리로 회화뿐 아니라 다채로운 형식의 작품을 감상할 수 있어요. EM만의 독특한 전시장 구조를 활용한 전시로 관람객에게 최적화된 작품 감상을 경험할 수 있어요. 주택가 사이에 있어 헤매기 쉬우니 지도 앱을 활용하세요.

◆ 서울특별시 송파구 송파대로48길 14
◆ https://www.everydaymooonday.com
◎ @everydaymooonday
◆ 매주 월요일 휴관, 화~일 12:00~20:00

🚶 ⇢⇢ 도보 2분

정통 나폴리피자로 완벽한 점심 식사
앨리스리틀이태리

이태리 화산석으로 만든 화덕에서 갓 나온 바쁜
레(식전 빵)와 아뮤즈 부쉬(식전 음식)가 이색적이
에요. 나폴리 피자나 특색 있는 파스타를 맛보
길 원한다면 추천해요.

◆ 서울특별시 송파구 백제고분로41길 43-21 1층
◆ 명절 휴무, 월~일 11:30~22:00(15:00~17:30 휴식)

🚶 ⇢ 도보 20분

양질의 기획 전시를 만날 수 있는 곳
소마미술관

어떤 전시를 하고 있는지 알아보고 방문하면 관
람의 즐거움이 훨씬 클 거예요. 안내 데스크 옆
에 비치된 올림픽조각공원 안내 책자에는 작품
의 이름과 위치 등의 정보가 자세히 나와 있어
체계적인 관람이 가능해요. 카페에서 공원 풍경
을 감상하는 것도 추천합니다!

◆ 서울특별시 송파구 위례성대로 51
◆ 홈페이지: https://soma.kspo.or.kr
 ◎ @soma_museum
◆ 매주 월요일 휴관, 화~일 10:00~18:00

🚶 ⇢ 도보 2분

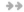

미술과 자연이 공존하는 공원
올림픽조각공원

총 5개의 구역으로 분류되어 있어 그날의 기분,
함께하는 사람에 따라 코스를 선택하여 작품을
감상할 수 있어요. 소마미술관 홈페이지와 유
튜브에 관련 교육 프로그램, 작품 맵 등이 올라
와 있으니 활용해 보세요. 더 많은 작품을 보고
싶다면 자전거로 이동하세요.

◆ 서울특별시 송파구 위례성대로 51
◆ https://www.ksponco.or.kr/olympicpark/menu.
 es?mid=a20304010000
◆ 운영 시간 05:00~24:00(일부 지역은 22:00까지)

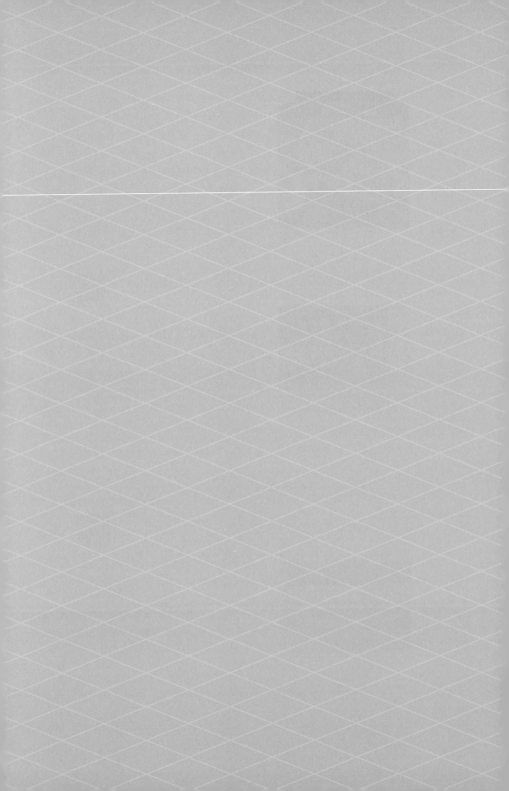

경기 / 인천 편

과천시 · 성남시 · 남양주시 · 용인시 · 수원시
파주시 · 양주시 · 안산시 · 양평군 · 인천시

전통과 현대의
예술 문화 놀이터

신정민·안지선·장효은·정서정

아이와 함께 깨우치는
전통 놀이를 찾아서

한여름 토요일 오전부터 우리가 선택한 과천의 미술관 여행 시 작점은 아해한국전통문화어린이박물관(이하 아해박물관)이었다. 이 박물관을 처음 보았을 때 아담하고 잘 정돈되었다는 느낌을 받았다. 아름다운 꽃나무가 흐드러진 옆에 무채색의 단정한 건 물이 눈에 들어왔다. 아담한 주차장에 차를 대고 전시관 입구에 들어서자 친절한 도슨트분이 사전 예약 여부를 확인했다. 2층에 서 다음 전시를 준비하고 있었지만 자세하게 설명해 주었다.

이름만 봐도 알 수 있듯이 아해박물관은 아이들을 위한 다양한

콘텐츠가 있는 전통문화 어린이 박물관이다. 설립자인 문미옥 관장은 아동 교육을 공부하며 외국의 놀잇감을 우리나라의 교육에 적용하는 현실이 안타까워 전통 놀이에 대한 연구를 시작했다고 한다. 문 관장은 아동의 발달에 있어 놀이가 얼마나 중요한지를 인지하고 한국 전통 놀이의 역사와 우수성을 알리기 위해 아해박물관을 세웠다.

아담한 첫인상과 달리 아해박물관은 전시관 뒤쪽에 어린이 체험장인 아해숲(4,000여 평)이 대규모로 구성되어 있다. 이는 자연과 호흡하고 대중과 소통하며 모든 어린이에게 열린 문화 공간을 제공하기 위해서라고 한다. 아해숲에서는 감자, 고구마를 구워 먹거나 곳곳에 놓인 다양한 놀이 활동을 할 수 있다.

내부로 들어가 보자. 1층에서는 상설전을 운영하고 있다. 전시관 동선은 태아부터 성장 시기에 따라 놀이 문화를 이해하도록 짜여 있다. 아기가 직접 놀이를 할 수는 없으므로 아기 놀이 코너에는 조선 시대에 썼던 아이들의 출생과 관련한 의복 등 유물들을 전시해 두었는데, 그중 『천인천자문千人千字文』이라는 책이 이목을 집중시킨다. 한 아이의 출생을 축복하며 일 년 동안 천 명의 사람들이 한 자씩 써서 만든 천자문 책으로 조상들의 자식 사랑을 엿볼 수 있다.

아기 놀이 코너를 지나면 아이가 조금 성장하면 할 수 있는 팽이치기, 공기놀이, 썰매, 연날리기, 줄다리기 등 친숙한 놀이가 지역별로 전시되어 있는데 직접 체험할 수 있어 더욱 흥미를 유

▲ 아해박물관의 서당관

발한다. 이후에는 서당에서 할 수 있는 칠교놀이, 윷놀이, 썰매, 굴렁쇠, 격구, 장치기 등 전통 보드게임들이 전시되어 있으며, 1980~90년 대의 딱지, 옷 입히기 스티커, 달고나, 잉어엿 틀 등 친숙한 현대 놀잇감까지 관람할 수 있다. 이러한 경험으로 아이들은 시대별, 지역별로 선조들이 개발한 우수한 놀이 문화의 다양성을 인지하고 궁극적으로 주위의 모든 것이 놀이가 될 수 있음을 깨우친다.

이제 건물 외부의 아해숲으로 나가 보자. 아해숲은 최대 400여 명의 아이들을 수용할 수 있다. 나무에 걸린 그네, 고누놀이 판, 맷돌과 다듬잇돌이 놓인 아해숲에서 아이들은 스마트폰이 없던

시절, 자연 속에서 발생했던 놀이 문화를 몸소 경험할 수 있다. 친구들과 연을 날리고 줄다리기도 할 수 있다. 계절마다 달리 피는 꽃, 숲속의 작은 곤충, 도토리와 솔방울에 부러진 나뭇가지까지 모든 것이 아이들의 놀잇감이다. 여름날에는 무더운 날씨로 운영하지 않으니 가을과 봄에 방문하는 것을 추천한다. 아해박물관에는 다양한 유료 교육 프로그램도 마련되어 있다. 기간마다 교육, 전시, 체험 프로그램이 달라지니 방문 전에 박물관 홈페이지에서 내용을 확인하고 예약하는 것을 추천한다.

추사 김정희의
예술혼이 깃든 곳

추사박물관은 경기도 과천에 자리 잡고 있다. 추사 김정희는 생을 마감한 1856년 10월 10일까지 만 4년을 과천에 살면서 학문과 예술을 꽃피웠기에 과천과 인연이 깊다. 추사 김정희는 국보로 지정된 〈세한도歲寒圖〉(1844)와 '추사체'로 불리는 독특한 글씨를 만든 조선 말기의 실학자이자 예술가이다.

추사박물관에는 문화 관광 해설사들이 상주하며 전시를 설명해주는데 전시 해설을 들으면 〈불이선란도不二禪蘭圖〉(1852~1856?) 왼쪽 하단에 지워진 자국과 관련된 재미있는 이야기도 들을 수 있으니 이용하는 것을 추천한다. 전시 해설은 2층, 1층, 지하 순서

로 진행된다. 2층은 추사의 유년 시절과 유학 생활, 진흥왕 순수비 금석 연구, 한양에서의 관직 생활, 두 번의 유배 생활, 말년의 과천 생활로 구분되어 전반적인 시대 변화와 함께 추사의 인간적인 모습을 살필 수 있다. 1층에서는 북학파의 영향을 받은 추사가 새로운 문물에 눈 뜨는 과정과 학문 교류 등을 살필 수 있으며 독창적인 추사체가 실현되기까지 자연스럽게 연결된다.

지하 1층은 시기에 따라 전시 주제가 달라지며 체험 공간과 아트숍이 함께 있다. 체험 공간에서는 아래와 같은 체험을 할 수 있다.

> **아날로그 체험**: 탁본 체험, 추사 그림 따라 그리기, 추사 글씨 쓰기, 추사 인장 찍기
>
> 1인당 1가지 방법의 탁본만 체험할 수 있다. 시간은 좀 더 걸리지만 섬세한 습식 탁본과 먹으로 목판에 새겨진 그림을 한지에 프로타주 기법으로 복사하는 건식 탁본 방법이 있다. 또한 붓과 먹물, 한지가 준비되어 추사 그림과 글씨를 따라 해 볼 수 있으며, 완성한 작품에 추사의 인장을 찍어 갈 수 있다.
>
> **디지털 체험**: 디지털 체험 기기는 총 4대로 추사 글씨와 그림 따라 하기, 추사 편지 쓰기, 하늘에서 떨어지는 글씨 중에서 추사체를 찾는 3가지 유형을 체험할 수 있다.

관람 후에는 카운터 쪽에 마련된 『알기 쉬운 추사 해설집』과 〈세한도〉, 김정희 초상화 등에 대한 교육 활동지를 들고 박물관

▲ 추사가 말년을 보낸 과지초당의 재현

밖 오른편에 마련된 조그만 한옥에 들러 보자. 말년에 추사가 생애를 보낸 과지초당(瓜地草堂)이 재현되어 있는데, 추사가 생활한 방에 들어갈 수 있으며 마당을 돌아보거나 마루에 앉을 수도 있으니 학생들과 추사박물관을 관람한 소감을 이야기해 보고 사진을 촬영하며 휴식하기에 좋다. 전시를 보기 전에 전서, 예서, 초서 등의 차이점에 대해 공부한다면 보다 이해가 쉬울 것이며, 전시를 본 후에는 문인화, 전각 수업과 연계해도 좋겠다.

특히 김정희의 특징이 가장 잘 나타나는 '예서' 글씨는 마치 그림을 그린 것 같고 때로는 파격적이라 이해하기 힘든 어린아이

의 천진난만함을 닮아 있다. 서법에 충실하면서도 그것을 뛰어넘는 독창성과 창의성을 발휘해 자신만의 서체인 추사체를 예술의 경지에 올릴 수 있었던 것은 그가 어린아이의 마음을 잃지 않았기 때문이었을 것이다.

야외 조각 공원에서 만나는 시대의 거장들

국립현대미술관은 서울, 과천, 덕수궁, 청주 등에 있는데 그중 과천은 '어린이·가족 중심의 자연 친화적인 미술관'이라는 타이틀에 걸맞게 도심 속에 위치한 다른 국립현대미술관들과 달리 청계산과 관악산 주변의 아름다운 자연 경관과 조화를 이루며, 어린이들의 교육과 체험에 특화된 어린이 미술관이 별도로 조성되어 있다.

국립현대미술관 과천은 주차장이 방문 인원보다 협소한 편이기 때문에 주말에 방문하여 차를 주차하려면 서울대공원과 가족 캠핑장의 인파로 최소 1시간 이상 대기할 수 있으니 서울대공원 주차장에 주차한 뒤에 코끼리 열차를 타고 이동하는 방법을 추천한다. 또한 대공원역 4번 출구에서 미술관으로 가는 무료 셔틀버스도 20분 간격으로 운행하고 있으니 대중교통을 이용하는 것도 좋다.

미술관 입구로 향하는 길이 아름답다. 산책로 주변의 잘 관리된 잔디 위로 뜨거운 햇빛이 쏟아지고 나무의 녹음과 조각이 한데 어우러져 절로 감탄을 자아냈다. 주말에 차량으로 방문한 탓에 긴 대기 시간과 더위로 지쳐 있었는데 마침 만난 풍경으로 눈이 시원해지는 느낌이었다. 야외 조각 공원 산책로를 따라 걷다 보면 다양한 조각 작품을 마주하게 된다. 이곳은 1986년 국립현대미술관 과천 개관과 더불어 조성되었으며, 약 3만 3,000제곱미터의 규모로 국내외 유명 작가들의 작품 85점이 전시되어 있다. 조나단 보로프스키의 〈노래하는 사람〉(1994), 구사마 야요이의 〈호박〉(2006), 자비에르 베이앙의 〈말〉(2007), 박이소의 〈무제〉(2018), 장피에르 레이노의 〈붉은 화분〉(1968) 등의 작품들이 있으며, 조각의 위치는 때때로 변경되기도 한다. 계절마다 다른 느낌으로 감상할 수 있다는 점이 또 하나의 관람 포인트이다. 또한 야외 음악회, 공연, 축제 등 여러 행사가 열려 종합 문화 공간으로서의 역할도 톡톡히 하고 있다. 다양한 형태의 작품들이 많아 학생들이 자유롭게 사진을 찍으며 추억을 남기기에도 좋다. 너무 덥지 않은 날씨라면 야외 조각 공원 전부를 관람하며 약 1시간 정도를 소요해도 뜻깊은 시간이 되리라.

이중 〈노래하는 사람〉은 국립현대미술관을 대표하는 랜드마크와 같은 작품이다. 미국의 조각가 조나단 보로프스키(1942~)는 전 세계 여러 도시의 공공장소나 빌딩 앞에 초현실적이고 몽상적인 대형 조각을 설치하는 것으로 유명하다. 작가는 현실 사회에서 사

람들의 존재와 삶의 문제에 관심을 가지며 특히 인간의 존재를 표현하기 위해 인간을 형상화한 조각 작품을 많이 제작했다.

대표작인 〈망치질하는 사람〉(2002)은 서울 광화문의 홍국생명 빌딩 앞에 설치되어 있으며 이곳의 입구에 설치된 〈노래하는 사람〉은 1994년 시카고아트페어를 기념하기 위해 제작되었다. 높이 5미터에 달하는 이 거대한 인물상은 스테인리스 스틸 소재로 빛을 받아 반짝거리며 관람객들을 맞이한다. 키네틱 아트의 일종으로 턱관절이 연속적으로 움직이도록 설계되어 입을 여닫으며 노

▲ 조나단 보로프스키의 〈노래하는 사람〉

래하는 움직임을 표현한다. 관람 시간을 잘 맞춰 방문한다면 작품의 입에 내장된 스피커에서 흘러나오는 흥얼거리는 노랫소리를 들을 수 있다. 일정한 규칙성 없이 낮은 음으로 편안한 허밍처럼 들리는 이 노래는 작가 본인이 직접 녹음한 것으로 영혼의 안식과 평화를 담아 명상적인 느낌을 전달하고자 한 것이라 한다.

지지직, 다시 켜진 백남준의 <다다익선>

건물 내부로 들어가면 건물 중앙을 세로로 가로지르는 거대한 작품이 시선을 압도한다. 국립현대미술관 과천에서는 엄청난 규모의 작품, 백남준의 <다다익선>(1988)을 만날 수 있다. 나선형의 오르막을 오르며 <다다익선>을 감상하면 탑돌이를 하던 조상들의 마음을 느낄 수 있다고 하는데, 높이 쌓아 올려진 모니터를 바라보며 오르막으로 된 경사 길을 오르다 보니 그 마음이 무엇인지 체감할 수 있었다. <다다익선>은 모니터의 내구성 문제로 매주 목~일요일 오후 2시에서 4시까지만 상영하므로 관람 시 반드시 참고하도록 한다. 작품을 가운데 두고 서로 감성 사진도 찍을 수 있어 학생들이 재미를 느낄 것이다.

오랜 시간 꺼져 있던 백남준의 <다다익선>을 복원해 다시 작동한 것을 기념하는 아카이브 전시가 2024년 4월까지 진행되기

도 했다. 전시는 네 개의 영역으로 나뉘었는데 먼저 〈다다익선〉이 국립현대미술관 과천에 설립되기까지의 과정을 보여 주는 문서, 도면, 사진이 전시되어 있었다. 두 번째 영역에서는 〈다다익선〉에 상영되는 8개의 영상 작품 원본을 큰 화면으로 볼 수 있었다. 세 번째 영역에서는 〈다다익선〉의 완공 이후 지금까지 기능 유지 기간이 10년인 기계를 34년 동안 전시하면서 생산된 자료들이 전시되어 있었다. 마지막으로는 백남준의 작품을 오마주한 동시대 작가들의 작품을 만날 수 있었다. 공간이 넓고 회화, 영상, 체험 등 다양한 방식의 전시를 경험할 수 있으며 포토존이 많아 학생들의 흥미 유발에 도움이 되겠다고 생각했다.

〈다다익선〉 주변으로 만들어진 나선형 통로를 따라 위로 올라가 3층에서 '다다익선: 즐거운 협연전'을 감상했다. 한 층 내려오니 3전시실에서 '동녘에서 거닐다: 동산 박주환 컬렉션 특별전'이 한창이었다. 동산방화랑의 설립자 동산 박주환이 수집하고 그의 아들 박우홍이 기증한 작품 209점이 전시되는 뜻깊은 자리였다.

동산방화랑은 인사동 화랑가를 거점으로 하는 한국화 전문 화랑으로, 당대 한국 화가들과 지속적으로 교류하며 다양한 작품을 수집하고 유통하는 곳이라고 한다. 그만큼 많은 수의 한국 화가 작품이 전시되어 있어 1920년대에서 2000년대 한국 회화 작품을 시대순으로 관람할 수 있다. 총 4부로 나누어진 이 전시에서는 한국 근현대 미술이 구상에서 추상으로 나아가는 과정을 체험할 수 있었다. 전시관 내부에 붓을 물에 담가 적신 후 그림

을 그리고 시간이 지나면 점점 사라지는 종이가 설치되어 학생들의 체험을 유도하여 흥미를 더했다.

학생들과 전시를 관람하다 보면 휴식이 필요한 경우가 왕왕 있다. 아무래도 아이들은 쉽게 지루해할 수도 있고 친구들과 놀면서 관람하는 경우도 많으니까, 그때 2층 동그라미 쉼터를 이용하면 좋을 것이다. 이곳의 외부에는 계절마다 변화하는 과천 지역 토종 식물의 정원이 조성되어 있는데 자연의 순환을 경험할 수 있도록 설계된 곳이다. 다시 1층으로 내려와 왼쪽으로 들어가면 1전시실에서 어린이 미술관이 운영되고 있다. '예술가의 지구별 연구서'라는 이름으로 아이들이 체험을 하며 이것저것 만들어 낼 수 있는 장소가 마련되어 있다. 어두컴컴하고 다소 어려운 내용의 전시에 지친 아이들에게 휴식의 시간을 선사하면서도 재미있고 흥미로운 체험을 선사한다. 재미있는 체험일 뿐 아니라 환경 오염에 대한 경각심을 가지게 되는 경험을 할 수 있어 유익한 시간을 보낼 수 있다.

이처럼 과천에 있는 전통과 현대의 예술적 만남을 테마로 어린 아이부터 청소년, 어른까지 쉽고 즐겁게 접할 수 있는 전시 관람 여행을 해 보았다. 우리 대부분은 과거 아이들이 뛰어놀던 아름다운 자연과 거리를 둔 채 도심 속에서 단조로운 일상을 살아간다. 이 여행이 어른들에게는 잃어버린 동심을 떠오르게 하고, 아이들에게는 자연 속 아름다운 놀이와 문화 예술을 잠시나마 느끼게 하는 휴식 같은 경험이 되었으면 한다.

꿀팁이 가득한 여행코스

이번 여행은 자연 친화적인 공간에서 아이들이 즐겁게 전통과 현대의 예술 문화를 체험할 수 있도록 코스를 짜 보았어요. 아해박물관, 국립 현대미술관 과천을 답사의 중심에 두고 추사박물관은 여유 일정이 있을 때 방문해 보세요.

테마	전통과 현대가 공존하는 예술 놀이터를 만나다
난도	◆◆◇
추천 계절	봄, 가을
만남의 장소	선바위역 1번 출구

숲속의 전통 놀이터
아해박물관

주차장이 협소해 추사박물관에 주차하고 도보로 이동해 관람하는 것을 추천해요. 건물 외부의 아해숲은 최대 400명까지 수용할 수 있어요. 너무 덥거나 추운 날이 아니면 예약해서 아해숲을 꼭 체험해 보세요.

◆ 경기도 과천시 추사로 133
◆ http://www.ahaemuseum.org ⓞ @ahae_museum
◆ 매주 일요일, 공휴일 휴관, 월~토 10:00~18:00

🚶 ➡➡ 도보 9분

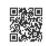

추사체에서 느끼는
동심과 전통의 미
추사박물관

2층부터 시작해서 1층, 지하의 순서로 전시 동선이 짜여 있어요. 전문 문화 관광 해설사들이 상주하며 전시 해설을 제공하니 시간에 맞춰 들어보면 좋아요. 탁본 체험은 건식과 습식 중 선택할 수 있는데 습식은 좀 더 섬세함이 필요해서 초등 고학년 학생부터 추천해요.

◆ 경기도 과천시 추사로 78
◆ https://www.gccity.go.kr/chusamuseum
◆ 매주 월요일, 1월 1일, 설날·추석 연휴 휴관,
 화~일 09:00~18:00

🚶 ➡➡ 자동차 15분
대중교통 1시간

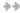

미술관 안 파스타
라운지디

국립현대미술관 과천에는 라운지디 외에 별도의 식사 공간이 없어요. 그래서 점심시간엔 혼잡할 수 있어요. 하지만 음식이 맛있고 공간도 쾌적해서 식사하기 좋아요. 특히 치즈케이크와 티라미수는 꼭 드셔야 해요. 날씨가 좋은 날에는 테라스를 이용해도 좋아요.

◆ 경기도 과천시 광명로 313
◆ 매주 월요일 휴무, 화~일 10:00~17:30

🚶 ➜➜ 도보 1분

자연 속 아름다운 조각 공원
국립현대미술관
과천 야외 조각 공원

공간이 매우 넓어서 학생들과 탐방할 때는 조별로 구역을 나눠서 보는 것을 추천해요. 홈페이지에 탑재된 야외 조각 공원 안내 자료를 다운로드해서 지도 속 작품을 직접 찾아가며 관람해도 좋고, 유튜브에 게시된 야외 조각 공원 안내 영상을 미리 시청하고 관람해도 좋아요.

◆ 경기도 과천시 광명로 313
◆ www.mmca.go.kr ◉ @mmcakorea
◆ 매주 월요일, 1월 1일 휴관, 화~일 10:00~18:00

🚶 ➜➜ 도보 1분

전통과 현대의 만남
국립현대미술관 과천

엘리베이터를 타고 위에서부터 <다다익선>을 품은 중앙 계단을 이용해 탑돌이를 하듯이 내려오며 관람하는 동선을 추천해요. 중간에 2층 동그라미 원형 쉼터에서 휴식을 취하거나, 이곳을 학생들과의 중간 집결지로 활용할 수 있어요.

◆ 경기도 과천시 광명로 313
◆ www.mmca.go.kr ◉ @mmcakorea
◆ 매주 월요일, 1월 1일 휴관, 화~일 10:00~18:00

성남시

1 디자인코리아
뮤지엄

2 성남아트센터
큐브미술관

3 분당중앙공원

4 현대어린이책
미술관

탄천변을 거닐며
예술을 만나다

유재현·황유진·장희경·조은선

우리나라 최초의 디자인 전문 박물관,
디자인코리아뮤지엄

일상 속에 스며 있는 예술은 삭막한 도심 속에서 예술을 향유하고자 하는 우리를 위해 다가가기 쉬운 형태로 존재한다. 청명한 8월의 여름, 성남 중심을 흐르는 탄천변을 따라 예술을 둘러보기 위해 미술 교사 네 명이 모였다.

야탑역 4번 출구를 빠져나와 성남대로925번길 사거리에서 서쪽으로 걷다 보면 성남 임시 버스 터미널 옆에 줄지어 늘어선 택시들이 있다. 어딘가 시큰둥한 택시 기사님의 눈빛을 흘려보내며 횡단보도 하나를 건넜다. 약 2분 후 늘어선 가로수들 위로 코

리아디자인센터의 투명한 외벽과 한국디자인진흥원의 스탠딩 로고 조형물을 발견할 수 있었다. 장식 없이 간결하게 구성된 직육면체의 조형물이 여럿 모인 광장을 지나 코리아디자인센터의 문을 열고 들어가면 지하 1층으로 내려가는 엘리베이터를 탈 수 있다. 라운지에는 DK SHOP과 글로벌 생활 명품으로 선정된 제품들이 전시되어 있는데, 관람에 앞서 글로벌 생활 명품과 다양한 국내 디자인 브랜드의 굿즈를 보는 재미가 쏠쏠하다.

디자인코리아뮤지엄은 2008년 설립된 근현대디자인박물관을 모태로 하며 개화기 이후부터 2000년대 초반까지의 근현대 디자인 사료 2만여 점을 소장하고 있다. 한국 디자인 역사의 흐름을 한자리에서 조망할 수 있는 우리나라 최초의 디자인 전문 박물

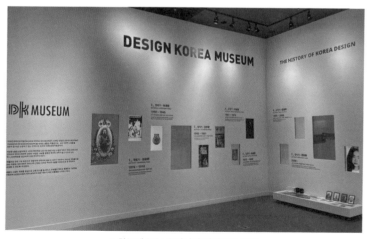

▲ 한눈에 보는 우리나라 디자인의 흐름

관이라는 점에서 의의가 크다. 박물관은 모두 7개 섹션으로 구분되어 있으며 우리나라 최초의 태극기 자료부터 2002년 한일 월드컵 관련 자료에 이르기까지 우리나라 근현대 디자인 역사의 흐름을 시대순으로 살펴볼 수 있도록 구성되어 있다.

실제로 무선 호출기 삐삐와 아이리버 MP3 등 드라마 〈응답하라 시리즈〉에서 보았던 과거의 물건들을 실물로 접할 수 있었다. 우리가 일상에서 많이 사용하는 물건들의 초창기 디자인도 볼 수 있어 유쾌한 웃음이 나왔다. 전시된 자료의 수가 많아 전체를 모두 감상한다면 1시간 정도 소요된다. 자료 속에서 과거의 생활 모습을 상상하며 그 흐름을 따라가 보면 디자인의 매력을 새롭게 느끼는 뜻깊은 시간이 될 것이다.

다채로운 전시가 펼쳐지는
성남아트센터 큐브미술관

디자인코리아뮤지엄에서 8분 정도 걸어 야탑역으로 다시 돌아가면 버스 정류장이 있다. 여기서 17번, 51번, 220번 등의 버스를 타고 성남아트센터/태원고교 정류장에서 내려 5분 정도 더 걸으면 다음 행선지인 성남아트센터에 도착한다. 성남아트센터에는 우리의 목적지인 큐브미술관 외에도 미디어홀, 앙상블 시어터, 콘서트홀, 오페라 하우스 등 다양한 시설이 있어 많은 예술 분야

▲ 큐브미술관에서 열리는 기획 전시

를 함께 즐길 수 있다. 성남 시민의 '문화 예술 아지트'라는 별명이 괜히 붙은 게 아닌 듯싶다. 성남아트센터에서는 현대 작가의 감각적인 전시들도 무료로 관람할 수 있다는 것이 큰 장점이다. 매년 개최되는 성남 청년 작가전을 통해 성남에 거주하는 역량 있는 작가들을 발굴하고 지원하여 지역에서 활동하는 청년 작가들의 예술 작품을 대중에게 소개해 준다.

성남아트센터 전시장 중 가장 규모가 큰 큐브미술관은 흥미로운 기획 전시를 운영한다. 우리가 갔을 때는 〈미술관에서 만난 이상한 과학자〉라는 전시를 하고 있었는데, 제목을 듣자마자 요즘 교육 과정의 핵심 키워드인 '융합'이 먼저 떠올랐다. 미술과 과학의 융합은 그야말로 우리가 상상할 수 없는 무한한 가능성

을 현실에 구현해 내는 무적의 조합이다. 전시는 크게 다음의 총 7개의 섹션으로 구성되었다.

1. 강해지는 것과 도망가는 것: 키네틱 아트
2. 형상의 형상: 라이트 아트
3. 돌아가고 돌아오는 것: 조이트로프와 애니메이션의 원리
4. 정의되지 않은 정의: 가상 공간 시뮬레이션
5. 소리를 그리다
6. 너와 나 핑퐁: 빛의 3원색
7. 어디까지 나아갈 수 있을까: 우주의 공간

각 섹션에는 작동 원리가 자세히 설명되어 있고 직접 체험해 볼 수 있는 장치가 많아 매우 흥미로웠다. 미술 작품을 눈으로 감상하고 그 속에 숨어 있는 과학적 원리까지 머리로 이해하여 즐겁고 알찬 전시를 입체적으로 체험할 수 있었다.

도심 속 센트럴 파크, 분당중앙공원

미국에 센트럴 파크가 있다면 성남에는 무엇이 있을까? 성남 시민들의 휴식처 분당중앙공원이 자리 잡고 있다. 높고 푸른 하늘

과 함께 울창한 나무 속에 거대한 공원 하나가 보일 것이다. 도심의 분위기와 자연스레 어울리도록 조경을 한 이곳은 성남에 온다면 꼭 들러야 할 장소이다. 생각보다 너무 넓어 어디부터 가야 할지 막막할 수 있지만 정문에서 안으로 조금만 들어가면 이정표가 있어 쉽게 길을 찾을 수 있다.

화창한 날씨 속 양옆에 그늘막이 되어 주는 나무 길을 따라 걷다 보면 분당호 속 돌마각을 찾을 수 있다. 경주 월지의 축조 양식으로 쌓은 분당호와 경복궁 경회루에서 영감을 받은 돌마각은 누각 옆에 있는 다리를 건너면서 아름다운 자연 경관을 감상하도록 건축되었다. 돌마각은 2층 누각으로 익공 양식을 사용해 자

▲ 분당호와 돌마각의 조화로운 모습

첫 단조로울 수 있지만 오방색의 다채로운 단청 때문에 전체적으로 우아하고 화려해 보인다. 공원의 풍경을 한눈에 감상하기 위해 2층에 올라가니 사방으로 부드러운 바람이 불어와 지친 나를 조금이나마 달래 주는 느낌이 들었다.

잠시 앉아 휴식을 취하고 옆을 돌아보니 전통 가옥이 눈에 띈다. 1989년에 경기도 문화재 자료로 지정된 가옥으로, 한산 이씨 가문이 살던 집이며 조선 후기 경기도 살림집의 모습을 알 수 있는 중요한 문화재이다. 분당중앙공원 주변은 한산 이씨의 집성촌으로 이와 관련한 비석들도 발견할 수 있다. 이곳저곳 구경하며 돌아다니다 보면 어느새 해가 저물어 있는데 분당호의 조경과 가로등 빛으로 날이 밝을 때와는 사뭇 다른 느낌이다. 바쁘고 정신없는 나날을 벗어나 심신의 안정을 위해 여유롭게 공원을 거닐어 보면 어떨까.

예술과 문학이 공존하는 문화 교육 공간, 현대어린이책미술관

현대어린이책미술관은 책을 주제로 한 국내 최초 어린이 미술관으로, 전시뿐만 아니라 어린이부터 성인까지 전 연령을 대상으로 다양한 문화 예술 교육을 제공하는 공간이다. 단순히 그림책 속 그림을 전시하는 것이 아닌 이야기를 읽고, 쓰고, 표현하는

▲ 동심을 되살리는 현대어린이책미술관 입구

▲ 현대어린이책미술관에서 진행하는 어린이 체험 프로그램

활동을 통해 어린이들이 문학적 상상력과 예술적 감수성을 키울 수 있도록 전시와 프로그램을 기획한다.

　미술관은 분당중앙공원에서 차로 약 10분 거리에 있는 현대백화점 판교점 5층에 있다. 미술관 입구 앞에는 회전목마가 있어 마치 놀이공원에 들어갈 때처럼 설레는 마음이 든다. 미술관 내

부에는 상상력을 자극하는 징검다리 모양인 '버블 스텝'과 자유롭게 책을 읽고 그림을 그리며 글을 쓸 수 있는 문화 예술 체험 공간이 6층까지 이어져 있다. 어린이를 위한 미술관인 만큼 다양한 프로그램이 있으니 홈페이지를 확인해 보자. 보통의 미술관에서는 뛰어다니기, 큰소리 내기, 작품 만지기 등이 금지되어 있지만 이곳에서는 놀이공원에 온 것처럼 즐겁고 흥미로운 경험을 할 수 있다.

현대어린이책미술관의 전시는 주로 일정 기간만 전시하는 기획 전시로 이루어진다. 우리가 갔을 때는 포스트모던 그림책의 대표 작가인 '존 클라센&맥 바넷'의 전시가 진행되고 있었다. 이 전시는 출판된 그림책의 원화와 책에 등장하는 오브제를 함께 배치하여 관람객들이 직접 만지고 체험할 수 있도록 한 관객 참

▲ '존 클라센&맥 바넷' 전시

여 형식으로 구성되었다. 또한 전시와 연계된 팝업 빌리지가 중간중간마다 위치해 이를 통해 관람객은 다양한 관점에서 글과 그림을 다시 곱씹을 수 있어 더욱 기억에 남았다.

성남시 한복판을 가로지르는 탄천변을 따라 도심 속 자연과 예술이 아름답게 조화를 이루는 장소들을 찾아 떠나 보았다. 디자인코리아뮤지엄에서 디자인의 역사를 살펴보며 추억을 떠올리고, 성남아트센터 큐브미술관에서 다양한 기획 전시를 보니 창의적인 생각이 샘솟았다. 시원하게 그늘이 진 분당중앙공원의 정자에 앉아 탁 트인 호수와 아름다운 자연 경관을 눈으로 즐기며 잠시 쉼에 빠졌다. 훌훌 자리를 털고 다시 찾은 현대어린이책미술관에서는 예술을 만나는 다양한 체험을 했다. 오늘 하루 온전히 미술이 내 일상에 스며드는 즐거움을 만끽해 가슴속에 벅참이 차오른다. 이제 여러분이 다녀갈 차례이다.

꿀팁이 가득한 여행 코스

이번 여행은 성남시를 가로지르는 탄천변을 따라 도심 속 우리 곁에 있는 아름다운 예술을 만나도록 구성했어요. 반복되고 지루한 일상을 잠시 잊고 예술과 함께 쉬어 가며 지친 마음을 달래 봅시다.

테마	탄천변을 따라 예술을 산책하다
난도	◆◆◇
추천 계절	가을
만남의 장소	야탑역 4번 출구

대한민국 디자인의 모든 것
디자인코리아뮤지엄

1층 DK SHOP에서 다양한 국내 디자인 브랜드의 제품을 살펴볼 수 있어요. 클리어런스 세일 기간에는 할인율이 높으니 기간을 맞춰 방문하면 마음에 드는 제품을 좋은 가격에 살 수 있어요. 지하 1층 박물관 내부에는 음료 반입이 금지되니 주의하세요. 사진 촬영 역시 금지되므로 필기구를 챙겨 오는 것이 좋아요.

◆ 경기도 성남시 양현로 322 지하 1층
◆ http://www.designmuseum.or.kr
◆ 매주 주말, 설날·추석 연휴 휴관, 평일 10:00~17:00

대중교통 20분
도보 30분

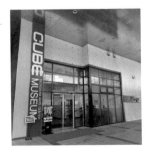

다채로운 전시가 펼쳐지는 곳
성남아트센터 큐브미술관

기획 전시와 상설 전시 등 남녀노소 누구나 즐겁게 즐길 수 있는 다양한 전시들이 열리는 미술관입니다. 입장 마감은 오후 5시이니 관람에 참고하세요.

◆ 경기도 성남시 분당구 성남대로 808
◆ https://www.snart.or.kr
◎ @seongnam_artscenter
◆ 매주 월요일 휴관, 화~일 10:00~18:00

대중교통 25분

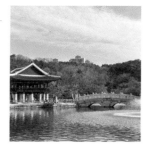

성남 시민의 휴식 공간
분당중앙공원

네 개의 잔디 광장(잔디 광장, 상록수 광장, 역말 광
장, 황새울 광장), 분당호, 돌마각이 있는 도심 속
자연 친화적인 공원이에요. 코스 꿀팁! 주차장
(A, B주차장)-주차장 옆 중앙공원 정문-정문 정
면에 있는 분당천 도보 2교 걷기-중앙공원 종합
안내도로 와서 오른쪽으로 가면 분당호, 돌마
각에 접근하기 쉬워요.

◆ 경기도 성남시 분당구 성남대로 550
◆ 연중무휴, 중앙공원 정문 좌우로 A, B 주차장이 있음

**대중교통
20분**

판교에서 가장 큰 쇼핑 문화 공간
현대백화점 판교점

백화점 5층과 9층에는 식당가가 있는데 한식,
중식, 일식 등 다양한 음식점과 카페가 있어요.
점심시간에 가면 평일, 주말 할 것 없이 사람들
이 워낙 많아 기다려야 해요. 가게 앞에 배치된
태블릿으로 대기를 걸어 두면 나의 순서를 실시
간으로 안내받을 수 있어요.

◆ 경기도 성남시 분당구 판교역로146번길 20
◆ https://www.ehyundai.com
◆ 월~목 10:30~20:00, 금~일 10:30~20:30

도보 5분

국내 최초 어린이 책 미술관
현대어린이책미술관

현대백화점 판교점 5층에 있어요. 입장권을 사
면 미술관 입구에 있는 회전목마 이용권 1장을
준답니다. 또한 홈페이지에서 미술관 교육을 미
리 신청해서 관람하면 더욱 좋아요.

◆ 경기도 성남시 분당구 판교역로146번길 20, 현대백화점 판교
점 Office H, 5F
◆ https://www.hmoka.org ◎ @hmoka3700
◆ 매주 월요일, 1월 1일, 설날 및 추석 전일과 당일 휴관,
화~일 10:00~19:00

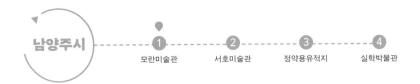
우리 산과 돌 그리고 창의의 물결

송민지·이도연·이여림·이해민

남양주시를 대표하는 마석의 두 미술관

모란미술관에 가기 위해서는 경춘선 마석역에서 동쪽으로 25분 정도를 걸어가거나 버스를 타야 한다. 언덕을 넘어가는 일이 예사롭지 않아서 우리는 차로 이동하기로 했다. 내비게이션 안내에 따라 골목길을 따라가 보면 막다른 갈림길에서 왼쪽에는 모란미술관, 오른쪽에는 모란공원 공동묘지가 나타난다. 예술과 삶 그리고 죽음을 나타내는 공간이 같은 이름을 공유하고 있는 셈이다. 사업을 하던 남편이 1987년 묘원을 인수하고 아내는 3년 뒤인 1990년 4월 미술관을 개관했다. 모란공원은 민주화 운동,

노동 운동 활동가가 많이 안장된 묘지로 유명하기도 한데 모란 미술관에 작품을 기증하거나 작품, 전시를 비평한 다수의 인연 들도 함께 묻혀 있다.

모란미술관에 도착하면 목가적인 분위기와 대비되는 기하학 적인 파란색 대문이 관람객을 맞이한다. 대문 또한 페루 출신의 작가 알베르토 구즈만(1927~2017)의 작품이다. 작가는 모란미술 관을 위해 특별히 〈문〉(1994)을 제작했다. 대문 입구에서 오솔길 을 따라 걷다 보면 잔디밭을 중심으로 맞은편에 우뚝 솟은 콘크 리트 탑과 연노랑의 건물이 보인다. 건축가 이영범이 설계한 〈수 장고와 노래하는 탑〉(2002)이다. 피사의 사탑은 오랜 세월 지반의 불균형으로 기울어진 탑이지만 이 노래하는 탑은 건축가의 계산 에 따라 의도적으로 기울어지게 설계되었다. 건축가는 미술품과 자료를 보관하는 기능성을 갖춘 수장고와 기능성을 거부하고 존 재 자체에 의미를 둔 순수 조형물로서의 탑을 결합했다. 순수 미 술과 응용 미술을 구분 짓는 기능성을 제거함으로써 건축물의 존재 자체에 의미를 주고자 한 것이다. 또한 북쪽 벽에 북두칠성 을 새기고 여기에 종을 달아 바람이 불면 탑이 노래를 부르게끔 했다. 이 건축물은 조형성을 인정받아 2003년 미국 건축가 협회 뉴욕시 지부에서 디자인상을 받기도 했다.

이곳에는 모란미술관의 대표적인 소장품 오귀스트 로댕의 〈발 자크Balzac〉(1892~1897)가 전시되어 있다. 전시실 내부로 들어가 보니 27미터의 회색빛 콘크리트 탑이 더 중압감 있게 다가온다.

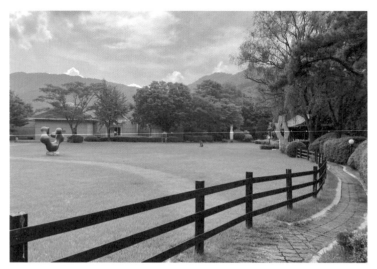

▲ 모란미술관의 야외 조각 전시장

뻥 뚫린 천장에서 내려오는 빛은 발자크 상의 묵직한 덩어리 감을 더욱 극적으로 만든다.

 총 6개의 전시실과 2층으로 이루어진 모란미술관 본관은 기획전이 열리는 공간으로 국내외 다양한 장르의 전시를 대중에게 소개하고 있다. 또한 모란미술관에 있는 8,600여 평의 야외 전시장은 꼭 둘러봐야 할 코스이다. 이 드넓은 야외 조각 전시장에는 110여 점의 작품들이 자연과 함께 어우러져 있는데, 관람객에게 위압감을 주지 않으면서도 관람객의 참여와 관람을 유도하는 조각이 주를 이루어 여유롭게 거닐며 작품을 감상할 수 있다. 게오르기 차프카노프, 알베르토 구즈만 등 1991년 국제모란심포지엄에 참여한 해외 작가들 작품 외에도 구본주, 최만린, 김세중 등

▲ 서호미술관 전시장에서의 관람

우리나라 1세대 조각가들의 작품도 함께 감상할 수 있다.

모란미술관에서 차로 북한강 변을 따라 20분 정도 이동하면 서호미술관이 보인다. 인사동에서 '갤러리서호'를 운영해 온 홍정주 관장이 지방 문화의 균형적 발전을 취지로 3년의 건축 기간을 거쳐 개관한 곳이다. 1층은 70평 규모의 전시장과 아트 숍, 학예실 등으로 이루어져 있는데, 벽돌로 켜켜이 쌓아서 올린 높은 층고가 시원한 개방감을 준다.

특히 전시장에서는 작품과 함께 탁 트인 격자창 너머의 북한강 풍광을 함께 감상할 수 있다. 이러한 미술관의 건축적 특성을 고려해서일까? 서호미술관에서는 숲과 돌을 주제로 한 자연 친화적인 기획전이 자주 열린다. 전시의 이해를 돕기 위한 어린이

프로그램과 아트 토이 만들기, 원목 도마 만들기 등 다양한 문화 체험 프로그램도 운영하고 있으니 홈페이지에서 신청한 뒤 방문하기를 권한다.

2층에는 이탈리안 레스토랑 '더 서호(The Seoho)'가 있다. 7미터나 되는 높은 천장에서는 한옥의 대들보와 서까래가 돋보이는 한편, 인테리어는 고풍스러운 유럽식으로 꾸며져 이색적이다. 레스토랑의 원목 테이블, 장식용 소품 대부분은 '한국민예사'에서 제작한 전통 목가구이다. 인사동에서 한국민예사를 운영하고 전통 목가구를 제작하며 한지 예술을 펼친 홍정주 관장 어머니의 영향을 받은 것으로 보인다. 스테이크, 이탈리아식 정통 화덕 피자 등 근사한 식사와 음료를 북한강의 아름다운 경치와 함께 즐기니 이보다 더 만족스러울 수 없는 한 끼 식사가 되었다.

정약용의 발자취를 따라가는 길

조선 시대 최고의 실학자인 다산 정약용(1762~1836)이 태어나고 생을 마감한 남양주 마재마을(경기도 남양주시 조안면)에는 선생의 생가인 여유당과 묘, 사당이 모여 있어 정약용의 생애뿐 아닌 여러 볼거리가 곳곳에 자리하고 있다. 바로 옆에 있는 실학박물관을 함께 관람하면 조선 후기 실학의 발전 과정과 실학이 조선 사

회에 미친 영향에 대해 배울 거리가 더욱 풍부해져 교육적 효과가 높다.

유적지 입구의 기념탑을 지나 문화관에 들어서면 정약용을 현대적으로 재조명한 공간이 돋보인다. '정약용의 향기로 그린 풍경'이라는 주제로 남양주시 학생과 어린이가 참여한 공공 미술 프로젝트 작품들이 전시되어 있는 것. 정약용에 대한 지역 주민의 애정을 듬뿍 느낄 수 있다. 공공 미술은 지역 사회를 위해 제작되고 지역 사회가 함께 소유하는 미술을 말한다. 공원의 조각이나 빌딩의 벽화 등 공공의 공간을 장식하는 창작 활동에서부터 지역 주민과 예술인이 함께 만들어 내는 작품까지로 그 범위가 확장되고 있으며, 이는 사람들과 문화를 공유하고 소통하는 역할을 한다. 정약용유적지에 전시된 공공 미술 프로젝트 전시 작품들은 코로나19로 어려움을 겪는 예술인을 지원하기 위한 정부 사업 중의 하나로 시행되었다. 이에 남양주시는 시를 대표하는 인물인 정약용과 관련된 작품을 제작한 것이다.

문화관을 나오면 넓은 부지의 탁 트인 전경과 함께 곳곳에서 오디오 가이드 안내를 볼 수 있다. 큐알 코드를 통해 앱을 다운받을 수 있는데 가이드를 활용하면 더욱 깊이 있고 즐거운 관람이 될 것이다. 특히 정약용의 6대 후손인 배우 정해인 씨가 목소리 재능 기부를 하여 정해인 씨의 오디오 가이드를 들으니 다산의 삶이 더욱 생생히 전해지는 듯했다.

문화관 바로 옆의 기념관으로 들어가면 시대를 앞서간 거장의

업적과 자취를 엿볼 수 있다. 정약용이 발명한 거중기를 이용하여 수원 화성을 축조하는 모습을 재현해 놓은 디오라마가 인상적이다. 또한 18년 동안의 긴 유배 생활을 축약한 안내 지도에는 고된 유배길의 자취가 그려져 있다. 그는 힘들고 외로운 유배 생활을 견디기 위해 『목민심서牧民心書』(1818), 『흠흠신서欽欽新書』(1822), 『경세유표經世遺表』(1817) 등의 수많은 연구와 저작을 세상에 내놓았다. '다산 정약용, 유배를 즐기다'라고 소개된 코너에서는 그가 유배 생활 동안 느꼈을 외로움을 달래 주는 듯 긴 세월을 학문 연구에 매진하는 학자로서의 모습을 조명하고 있다. 가족들과 헤어져 그리움으로 보냈을 세월과 아내와 자녀들, 형님을 생각하는 인간 정약용의 모습도 고스란히 담겨 있다.

생가인 여유당에는 나라의 부패를 걱정하던 정약용의 검소함이 곳곳에 녹아들어 있다. 이곳은 정약용이 태어나고 자란 곳으로 정약용은 관직 생활을 하는 동안에는 고향을 떠나 서울에서 지내다가 정조가 승하하자 고향집으로 돌아와 사랑채에 '여유당(與猶堂)'이라는 편액을 걸었다. 이는 겨울 냇물을 건너듯 신중하고, 사방의 이웃을 두려워하듯 경계하라는 뜻을 담고 있다. 정조 임금이 세상을 떠났을 때 정약용이 느꼈을 불안을 보여 주는 듯하다. 이 집은 원래의 집이 1925년의 큰 홍수로 떠내려가서 정약용 사후 150년이 되는 1986년에 복원한 것이다. 여유당 내부는 개방되어 있어 마루에 잠시 앉아 휴식을 취하는 관람객들도 쉽게 볼 수 있었다.

▲ 정약용유적지 여유당의 전경

여유당 밖으로 나와 조금 걸어가면 묘지가 있는 동산이 보이고 동산에 올라가서 다시 돌아보면 고즈넉한 이곳의 전경이 한눈에 들어온다. 실학박물관 방향으로 나오면 정약용의 업적을 기리는 조형물들이 서 있는 다산 거리가 이어진다. 부지가 넓고 조용한 편이어서 가족과 친구와 또는 학생들과 함께 유익한 시간과 여유로운 정취를 느끼고 싶다면 이곳이 제격이다.

실학으로 꽃피운
조선만의 예술

정약용유적지에서 바로 맞은편에 보이는 현대식 건물이 실학박물관이다. 실학을 주제로 한 국내 유일의 박물관으로, 실학이란

조선 후기 정치·경제·사회·문화 등 제반 제도의 개혁을 추구한 실용적 학풍을 말한다. 17세기 후반에서 19세기 전반에 걸쳐 전개된 실학은 다산 정약용에 의해 집대성되었으며, 실학박물관에서 정약용과 함께 교우한 이들의 사상과 당대 실학의 전개 상황을 낱낱이 살펴볼 수 있다.

　1층에서는 실학 유물과 실학자를 쉽고 재미있게 이해할 수 있도록 상설 프로그램과 다양한 교육 활동을 제공한다. 또한 매년 새로운 주제로 반기마다 특별히 기획된 전시를 관람할 수 있다. 우리가 방문한 날에는 정약용이 유배지에서 가족에게 보낸 편지와 시를 소개하는 특별 전시가 있었는데, 이러한 전시는 시즌이 지나면 또 다른 주제로 바뀐다. 정약용과 실학에 관해 다양한 관점으로 이해하고 싶은 사람이 있다면 이곳을 주기적으로 방문할

▲ 실학박물관 특별 전시실의 일부

것을 추천한다.

2층 계단으로 올라가면 상설 전시실이 주제에 따라 나뉘어 있다. 상설 제1전시실은 '실학의 형성'을 테마로 하여 조선 후기의 대내외적 배경과 초기 실학자들의 사회·경제 문제에 대한 개혁론을 조명한다. 상설 제2전시실은 '실학의 전개'로, 중농학파, 중상학파, 실사구시파를 대표하는 각 실학자의 저술을 다양한 시청각 매체를 통해 소개한다. 마지막으로 상설 제3전시실은 '천문과 지리' 테마로 구성되어 있는데, 실학자들이 연구한 천문학과 구형의 지구에 관한 연구 자료를 두루 살펴볼 수 있다.

정약용이 태어난 이곳 마재마을은 오늘날 드라이브 코스로 유명한 두물머리 근처에 있는데 당시에도 아름다운 풍광으로 유명했던 듯하다. 정조의 부마인 홍현주(1793~1865)는 이곳을 모티프로 한 산수화를 그린 적이 있다. 평소 정약용은 그의 예술적 자질과 그림 됨됨이를 퍽 아꼈던 것으로 알려져 있는데, 홍현주의 그림에 정약용이 시구를 적기도 했다. 당시 정약용이 사랑한 홍현주의 그림 화풍을 살펴보자면 맑고 엷은 먹빛의 수묵화로, 언뜻 보면 중국의 영향을 받은 전형적인 남종 문인화풍으로 보일 수 있다. 하지만 자세히 살펴보면 그 필법이 실증주의에 기반하여 겸재 정선(1676~1759)이 완성한 진경산수화풍임이 확실하다. 진경산수화란 우리나라 산천을 직접 답사하고 그 경치를 사생한 실경 산수에서 더 나아가, 경관에서 받은 정취와 감흥을 추가한 가장 한국적이고 민족적인 화법이다.

사실 실증주의가 유행하기 전까지는 국내에서도 중국의 유명한 화보를 모방한 산수화가 주요한 화풍이었다. 하지만 이는 우리나라 식물의 생태적 특징이 반영되지 못한 허상의 그림이었다. 당시 정선은 실학사상과 남종화의 토대 위에 우리나라 고유의 식물과 풍경의 표현 필법을 직접 고안하여 진경의 표현 기법을 완성했다. 대표작으로 〈인왕제색도仁王霽色圖〉(1751), 〈인곡유거도仁谷幽居圖〉(18세기)가 있다. 인왕산을 나타낸 바위의 표현, 넓은 활엽수와 뾰족한 침엽수의 표현 기법 등은 홍현주의 그림에서도 찾아볼 수 있다. 이로써 정약용이 교류한 많은 이들이 실증주의와 밀접한 관계를 지니고 있음을 알 수 있다.

정약용과 홍혜완(1761~1838)의 슬하에 6남 3녀가 태어났으나 대부분을 천연두로 잃고 2남 1녀만 장성했다. 정약용은 경상도 장기와 전라도 강진에서 유배 생활을 하는 중에도 두 아들을 유배지로 불러 직접 교육했다. 두 아들은 아버지의 영향을 받아 실학주의자로 성장했는데, 특히 차남 정학유는 실증주의가 깃든 사실주의 화풍을 구현하기도 했다.

당시 정약용의 오언 절구로 구성된 시첩의 뒤에는 정학유(1786~1855)가 그린 사실적인 나비 그림 3폭이 묘사되어 있다. 가느다란 세필을 사용해 자세히 묘사하는 방식은 기존 한국 미술사에서 보기 드문 표현 기법으로, 당대의 실증주의 문화에 영향을 받아 새롭게 시작된 화풍이다. 정학유가 표현한 사실주의 화풍과 당시 실학의 관계를 살펴보자면, 당시 북학파와 실학의 성행으로

다양한 서양 기술이 전래되어 정약용의 저서에도 카메라 옵스큐라 등 서양의 사실주의 표현 기법이 기록되어 있다. 당시에는 과거의 그림과는 달리, 카메라 옵스큐라 기법을 사용한 것으로 추측되는 매우 사실적인 관찰 묘법이 표현되기 시작했다. 정학유의 나비 또한 이러한 영향을 받은 것이라고 볼 수 있겠다.

돌이 유명하여 붙여진 맷돌의 마을 '마석(磨石)'. 그 옆을 유유히 흐르는 북한강과 드넓게 자연이 펼쳐진 곳에서 오늘도 예술적 가치를 실현하고자 모란미술관과 서호미술관이 자리를 굳건히 지키고 있다. 그리고 세차게 흐르는 실사구시의 물결을 따라 시대를 앞서간 조선의 다빈치, 정약용의 업적과 끊임없는 연구 정신을 한껏 느낄 수 있었다. 그의 마음을 오늘의 우리가 모쪼록 이어받을 수 있기를 바라며 남양주를 떠났다.

꿀팁이 가득한 여행코스

이번 여행은 남양주를 대표하는 모란미술관과 서호미술관에서 출발하여 조선의 실학자 다산 정약용의 생가와 묘소를 둘러보도록 구성했어요. 특히 실학과 관련된 기획 전시와 교육 프로그램을 체험할 수 있는 실학박물관이 이 코스의 핵심입니다.

테마	우리의 사상과 창의가 깃든 땅을 만나다
난도	◆◆◇
추천 계절	봄, 가을
만남의 장소	마석역 1번 출구

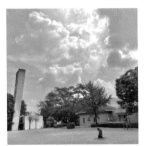

자연 속 조각 전문 미술관
모란미술관

야외 조각 전시장에서 국내외 조각가들의 110여 점 작품을 감상할 수 있어요. 정원과 산책길 곳곳에서 작품들을 감상할 수 있으니 날씨가 좋은 날에 방문하길 추천해요.

◆ 경기도 남양주시 화도읍 경춘로2110번길 8
◆ https://www.moranmuseum.org
◆ 매주 월요일, 1월 1일, 설날 연휴, 추석 연휴 휴관,
 11~3월 09:00~17:00, 4~11월 09:30~18:00

자동차 11분
대중교통 20분

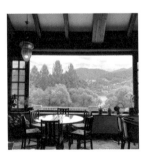

자연에서 얻는 예술적 영감
서호미술관

전통 한옥 서호서숙과 함께 근대식 건축물인 서호미술관 본관이 북한강 앞에 나란히 있어요. 남양주시에 많은 숲과 돌을 주제로 한 자연 친화적인 전시를 주로 기획·진행해요. 미술관 옆 한옥 서호서숙과 야외 잔디 등 다양한 포토 존에서 인생 사진도 남겨 보세요. 2층 레스토랑에선 아름다운 북한강을 바라보며 이탈리안 음식도 맛볼 수 있어요.

◆ 경기도 남양주시 화도읍 북한강로 1344
◆ http://www.seohoart.com
◎ @seoho_museum_of_art
◆ 설날 연휴, 추석 연휴 휴관, 월~일 10:00~18:00

자동차 5분
대중교통 9분

아트 갤러리 겸 레스토랑 카페
아유스페이스

45년간 개인 여름 별장으로 사용된 곳이 건축가 조병수의 설계를 통해 아트 갤러리 겸 카페로 재탄생했어요. 북한강 풍광과 함께 3,500평 부지에 조성된 아름다운 정원을 감상해 보아요.

◆ 경기도 남양주시 화도읍 북한강로1462번길 71
◆ https://ayuspace.kr ⓞ @ayu.space
◆ 연중무휴, 평일 10:00~21:00, 주말 09:00~22:00

🚶 ➡➡ **자동차 16분**
대중교통 28분

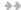

역사와 자연이 함께 어우러진 곳
정약용유적지

매년 10월 중순 정약용문화제에서 문예 대회, 역사 골든벨, 체험 연극, 플리 마켓 등을 경험할 수 있어요. 앱을 다운로드해 마재마을 모바일 스탬프 투어로 스탬프를 모으면 정약용 굿즈를 받을 수 있답니다. 정약용유적지로 가는 길목인 다산길은 드라이브 코스로도 좋아요. 유적지 앞의 주차장은 무료입니다!

◆ 경기도 남양주시 조안면 다산로747번길 11
◆ 매주 월요일, 1월 1일 휴관, 화~일 09:00~18:00

🚶 ➡➡ **도보 3분**

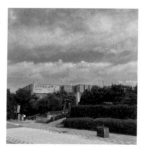

국내 유일 실학 주제의 박물관
실학박물관

정약용유적지 바로 앞에 있어요. 1층에는 기획 전시실, 아트 숍 등이 있고, 무료 실학 교육 프로그램도 운영합니다. 2층은 상설 전시실로 실학의 형성, 실학의 전개와 천문과 지리 등 세 구역으로 구성되어 있어요. 입구에 전시 안내 활동지가 마련되어 있으니 관람할 때 활용해 보세요.

◆ 경기도 남양주시 조안면 다산로747번길 16
◆ https://silhak.ggcf.kr ⓞ @silhakmuseum
◆ 매주 월요일, 1월 1일, 설날 및 추석 휴관, 화~일 10:00~18:00

가장 개인적인 것이
가장 창의적인 것이다

박민정·이주연·정연우·홍서희

미술사에 길이 새겨진 백남준이 숨 쉬는 곳,
백남준아트센터

세계적으로 한국 미술의 위상을 크게 드높인 아티스트를 꼽아
보라고 하면, 두 명의 남준을 꼽을 수 있다. 한 명은 백남준, 한
명은 김남준. 김남준(RM, BTS)은 근현대 미술 작품 컬렉터로서
한국 미술을 알리는 데 있어 가히 역사적이라고 표현할 정도의
영향력을 행사하고 있다. 그는 SNS에서 수천만 팔로워를 보유하
고 있으며 스스로가 한국인이라는 자부심이 매우 높은 아티스트
이다. 김남준이 수집하거나 언급하면 해당 작가의 작품들은 경
매에서 가격이 달라지기도 하고, 그 작가의 다른 작품들을 보기

위해서 여러 국가, 여러 인종의 미술 애호가들이 한국을 방문하기도 한다.

공교롭고 신비하게도 그와 이름이 같은 또 한 명의 남준, 미술사에 크게 이름을 남긴 한국 작가가 있다. 바로 백남준! 우리가 서양 미술이라고 부르는 유럽과 미국 중심의 미술사에서 하나의 양식을 대표하는 작가 중 거의 유일한 동양인의 이름이 바로 한국인 백남준이다.

1932년에 태어난 백남준은 도쿄대에서 작곡과 미술사학을 공부한 후 교수의 추천서를 받아 1956년 독일 유학길에 올랐다. 음악과 철학을 공부하던 백남준에게 1958년, 존 케이지와의 만남은 자신이 앞으로 어떤 예술을 해야 할지 가장 큰 영감을 받는 계기가 되었다. 케이지는 작품 〈4분 33초〉(1952)를 통해 아무것도 연주하지 않는 무음도 연주가 될 수 있다는 것을 제시한 음악가이다. 백남준은 한 걸음 더 나아가 바이올린을 파괴하는 퍼포먼스로 침묵을 넘어 파괴와 미술(퍼포먼스)도 연주가 될 수 있다는 것을 제시하며 '소리를 해방시켰다.'라는 평가를 받는다. 이 도전적이고 파괴적인 예술 행보로 '아시아에서 온 문화 테러리스트'라는 별명을 얻을 정도였다.

백남준은 서독의 정치적 언론 탄압을 지켜보며 TV가 지닌 의미와 역할을 고민했다. 항상 감상자들에게서 놀라움과 격렬한 반응을 강하게 끌어내는 행위 예술을 통해 작품의 주인을 '감상자'가 되게 하고, 작품의 생명이 '감상자와의 소통' 안에서 존재

하도록 설계했던 백남준이었다. 이러한 백남준이 TV를 작품의 재료로 활용했을 때는 TV가 더 이상 권력자의 정치 도구일 수 없었다. 1960년대 초 조작된 TV를 통해 백남준은 비디오 아트라는 장르를 미술사에 등장시킨다. 백남준이 미술로 제시한 TV는 수상기 조작으로 방송 이미지를 왜곡했으며, 정확한 의미를 알 수 없는 이미지가 감상자들의 주체적이고 다양한 반응을 불러일으켰다. 최초의 〈참여 TV〉였다. 백남준의 비디오 아트는 난해하고 무의미한 이미지로 인해 감상자와 창작자가 수평적인 위치에 놓이며, 대중(감상자)에 의해 미디어가 재창조되거나 재해석되는 열린 예술이다. 지금은 1인 방송국이 당연한 세상이 되었지만, 유튜브가 2005년에 시작된 것을 생각하면 1960년대 비디오 아트를 통해 TV와 미디어가 나아가야 할 사회적 방향을 제시한 백남준의 혜안은 40년 이상 앞서 있었던 것이다.

인종 차별이 만연했던 시대에 미국과 유럽에서 주로 활동한 동양인 예술가 백남준은 승무, 한복, 고궁, 부채춤 등 한국 전통문화에서 오는 이미지를 영상에 자주 활용했다. 그는 외국인들에게 우리 한국 문화가 주는 낯섦이 오히려 신선하고 창의적인 해석을 끌어내는 예술의 좋은 재료가 될 것을 현명하게 간파했다.

세상을 바꾸는 창의성이란 무에서 유를 창조하는 능력이 아니라 '이미 우리가 가지고 있는 것 중에서, 남들이 아직 소중하게 바라봐 주지 않는 것을 소중하게 바라보는 능력'임을 백남준은 알았던 것 같다. 케이지가 '무음'을 음악이라고 하는 모습을 보

고, 백남준이 '파괴'도 음악임을 깨달았던 것처럼 말이다.

백남준이 '백남준이 오래 사는 집'이라 불렀던 백남준아트센터에 들어서면 1층 로비에서 압도적인 크기의 〈TV 정원〉이 우리를 반겨 준다. 이것은 화단으로 조성되어 여러 대의 텔레비전이 식물들 사이에 다양한 각도로 놓여 있는 작품으로, 텔레비전 화면에는 백남준의 〈글로벌 그루브〉가 재생되고 있다. 〈글로벌 그루브〉는 다양한 문화권의 사람들이 언어의 장벽을 넘어 음악과 춤을 통해 함께 즐길 수 있음을 보여 주는 비디오 작품이다. 우리나라 부채춤, 북춤에서 흘러 나오는 구수한 전통 가락과 샬럿 무어만의 〈동물의 사육제〉 중 '백조' 파트의 첼로 연주가 조화를 이루는 장면에서는 감상자가 TV 모니터 앞에 멈춰 설 수밖에 없다. 실내에 만들어진 자연 속에 어울리지 않을 것 같은 텔레비전이 하나의 공간을 이루듯 시공간을 넘어 동양과 서양이 음악을 통해 소통하고 있음을 발견할 수 있다.

소장품 전시를 비롯해 기간별로 기획 전시가 제1전시실, 제2전시실에서 진행되고 있으며, 2층 공간의 '메모라빌리아'는 백남준의 작업실을 재현한 곳으로 작품 제작 과정을 짐작할 수 있는 소품과 서류, 기계 소품과 모니터 등이 전시되고 있다. 그리고 '플럭스룸'에는 백남준의 생애, 활동, 작품 등을 한 번에 볼 수 있는 디지털 연보와 어린이와 함께 읽을 수 있는 백남준에 대한 이야기, 다양한 디지털 놀이를 할 수 있는 공간도 마련되어 있다. 비디오 아트는 우리에게 익숙한 장르는 아니지만 체험을 통해 충

▲ 재현한 백남준의 작업실

분히 이해하고 즐길 수 있게 구성되어 있으니 백남준을 만나러 꼭 한 번 가 보길 추천한다.

가장 나다운 시선으로
우리 미술을 다시 보다

앞서 이야기한 백남준의 미술은 한국적인 재료를 매우 잘 활용했다는 특징이 있다. 한국 전통문화를 퍼포먼스와 영상에 잘 녹여냈을 뿐 아니라 상형 문자를 생각나게 하는 문구나 조각들을 작품에 응용함으로써 문화 간의 소통이 지역과 시간의 장벽을

▲ 관람객과 함께하는 AI 강세황

▲ 볼거리가 풍성한 고려 조선실

뛰어넘을 수 있도록 한 점이 돋보인다.

경기도박물관은 앞선 관람의 연장선으로 학생들이 '우리 전통 문화를 활용한 영상 만들기 프로그램'을 운영하기 매우 좋은 공간이다. 역사에 이름을 남기지 못했지만 많은 사람들이 삶 속에서 아름다움을 향유하도록 도왔던 각 시대의 예술가들! 그들의 숨결이 살아 있는 공예품들을 보면서 자랑스러운 우리만의 독특하고 고유한 미감을 느낄 수 있기 때문이다.

이곳의 1층과 2층에는 기증실, 선사 고대실, 기획 전시실, 실감 영상실, 고려 조선실이 있다. 전통 복식, 전통 혼례 관련 물품들, 도자 공예품, 고려와 조선 시대의 가구, 문방 서예품, 초상화와 풍경화 등 다양한 볼거리가 많다. 특히 2층에는 시와 글씨, 그림에 뛰어나 조선 시대 삼절(三絶)로 불린 강세황의 예술 세계를 'AI 강세황'이 소개하는 키오스크가 있어 많은 관람객에게 깊은 인상을 남긴다.

경기도박물관에서는 미술 교과와 역사 교과를 융합한 수업도 할 수 있다. 지도 및 역사 서적이 풍부하여 국가 근본의 땅이라 일컬어진 경기도를 한눈에 이해하기가 좋기 때문이다. 또한 단체 관람 시 학생들이 흩어지지 않고 모여 있기 좋은 야외 공연장이 있어 안전에 유의할 수 있다. 소수 인원이 관람하는 경우라면 옆 건물(어린이 박물관) 지하 1층 실내에 쉴 수 있는 곳이 마련되어 있으니 참고하자. 우리가 이동할 다음 장소인 호암미술관은 마당이 너무 넓어서 학생들이 흩어지면 안전사고에 대처하기 어려웠다. 되도록 경기도박물관에서 함께 식사하고 다음 목적지로 이동하기를 추천한다.

개인적인 것이 가장 창조적인 것이다

창업주의 호를 따서 이름 지은 호암미술관. 사람들이 가족이나 친구와 함께 자주 찾는 우리나라 최대 놀이공원 옆에 위치하는데 두 곳의 분위기는 사뭇 다르다. 이곳은 조용하고 고요한 중에 너른 정원, 희원(熙園)을 산책하며 마음을 쉬어 갈 수 있는 곳이다. 호암미술관에 가면 가장 개인적인 이야기로 세계적인 영향력을 갖게 된 프랑스 미술 작가의 작품들을 만날 수 있다. 1992년에 카셀 도큐멘타에서 상을 받은 장미셸 오토니엘(1964~), 20

세기 가장 위대한 조각가 중 한 명인 루이스 부르주아(1911~2010)
가 그 주인공이다.

먼저 매표소 앞 호수를 내려다보는 거대한 거미 모양의 조각,
〈엄마〉(1999)를 만나 본다. 이 조각은 부르주아가 자신의 어머니
에 대한 이야기를 담아 모성을 상징적으로 풀어낸 것으로 전 세
계에 단 6개뿐인 귀한 작품이다. 부르주아가 어릴 때 작가의 어
머니는 태피스트리(여러 색실로 그림을 짜 넣는 직물)를 만들어 가족
의 생계를 꾸렸는데, 작가는 그러한 어머니의 모습에서 거미가
거미줄을 짜는 모습이 연상되었나 보다. 이 조각을 보면 크기의
웅장함에서 오는 모성의 위대함과 강인함이 먼저 와닿는다. 하

▲ 자연과 조화를 이룬 작품 〈엄마〉

지만 조금만 더 자세히 바라보면 가느다란 다리로 그 큰 몸집을 감당하기에는 불안해 보이기도 하고 연약해 보이기도 한다.

실제로 부르주아는 아버지의 오랜 외도를 알면서도 아이들을 위해 가정을 지키려고 애썼던 어머니의 여리고 상처받은 마음을 잘 알고 있었다. 그래서 아버지를 증오하기도 했고 어머니에 대한 연민도 더욱 커졌다. 그렇기에 이 작품은 가녀리고 연약한 여성으로서 가족과 아이들을 지키기 위해 있는 힘껏 몸집을 부풀려 무언가를 품어 내려는 듯한 자세로 실을 짜낸 작가 어머니의 모습과 자식들을 위해서라면 한없이 강인해지는 우리네 어머니를 떠올리게 한다.

전통 정원인 희원 안 소원(小園)에 가면 관음정(觀音亭) 앞에 장미셸 오토니엘의 〈황금 연꽃〉과 〈황금 목걸이〉가 설치된 연못을 만날 수 있다. 오토니엘은 살아 있는 작가로 현재 프랑스가 가장 사랑하고 자랑스러워하는 거장이다. 그는 2000년 파리 지하철 개통 100주년을 기념하는 장식의 미술가로 선정되어 〈몽유병자의 키오스크〉(2000)라는 작품으로 '팔레 루아얄-루브르박물관 지하철역'을 꾸몄고, 2011년 조르주 퐁피두센터에서 최연소로 회고전을 열었다. 2015년에 베르사유 궁전을 꾸미며 설치한 〈아름다운 춤〉은 여전히 많은 관람객의 사랑을 받고 있으며, 2019년 루브르박물관에서 유리 피라미드 개장 30주년을 맞아 선보인 〈루브르의 장미〉 시리즈는 영구 컬렉션이 되었다.

이렇게 국제적으로 인정받는 대중성 높은 작가이지만 미술계

에 처음 등장했을 때 그의 작품 주제는 매우 충격적이었다. 성 소수자인 오토니엘은 어린 나이에 자신이 사랑한 애인이 스스로 생을 마감한 사건을 겪었다. 그 사람은 예비 사제로 본능적인 사랑과 예비 사제로서의 죄책감 사이에서 큰 고통을 겪었던 것으로 보인다. 오토니엘은 꽁꽁 얼어 있는 댐 앞에서 죽은 연인의 사제복을 입고 진혼무를 추는 퍼포먼스 사진 작품 〈사제복을 입은 자화상〉(1986)으로 미술계의 큰 주목을 이끌며 등장했다. 이후 너무나 화려하고 아름다운 색을 지녔지만 위험한 물질인 유황('Soufre', 'Sulfur'의 어원이 '고통'과 같음)으로 사랑의 고통을 솔직하게 드러내는 작품을 선보였다.

우리나라 미술 교과서에 자주 실리는 〈LA에서 로스의 초상〉(1991)이라는 작품이 있다. 이는 작가의 죽은 애인(로스) 몸무게만큼의 사탕을 미술관에 쌓아 두고, 관람객이 가져가서 먹게 한 후 다시 그 몸무게만큼을 채워 놓는 작업을 했던 펠릭스 곤살레스-토레스(1957~1996)의 작품이다. 오토니엘은 곤살레스-토레스를 무척 존경했다. 자신처럼 성 소수자인 곤살레스-토레스가 에이즈로 세상을 떠나자 그는 무라노섬의 유리 공예 장인들과 협력하여 깨지기 쉽지만 영롱하고 아름다운 유리를 활용한 작품 〈목걸이-상처〉(1997)로 곤살레스-토레스를 오마주하고 추모했다. 이후 그에게 있어 목걸이는 애도를 표현하는 소재로 활용되었다.

우리나라에서는 2010년 국제갤러리와 2011년 삼성미술관을 시작으로 꾸준히 그의 전시가 열렸다. 특히 2022년도 서울시립

미술관과 덕수궁에서 열렸던 '장미셸 오토니엘: 정원과 정원' 전시에 많은 인파가 몰리면서 국내에서도 유명해졌다. 지금 호암 미술관에 있는 〈황금 연꽃〉, 〈황금 목걸이〉는 2022년 덕수궁에서 자연 속 한옥과 잘 어우러져 호평받았던 작품이다. 당시 오토니엘은 인간이 어떤 초월적인 존재에게 소원을 비는 마음을 목걸이에 비유했다. 묵주를 나무에 묶는 행위처럼 스테인리스 스틸로 만든 목걸이를 나무에 거는 작품으로 연결한 것이다. 여기에는 구슬 알알이 '햇빛을 닮은 신성한 색'을 입혀 우리의 희망과 소망이 하늘에 닿기를 바라는 마음을 담았다. 여러분도 이 공간을 찾아 마음으로 커다란 목걸이 하나를 만들어 어느 나무에 거는 상상을 해 보면 어떨까. 아니면 오토니엘의 〈황금 목걸이〉에 살포시 내 소원 하나쯤 얹어 봐도 좋으리라.

아버지의 외도라는 개인적인 상처와 어머니의 일에 대한 서사를 바탕으로 '엄마'라는 주제를 모두가 공감할 수 있게 풀어낸 루이스 부르주아, 동성애라는 성 소수자의 감정을 대중들도 공감하는 '사랑'의 담론으로 끌고 와 함께 고민하게 한 장미셸 오토니엘. 이 두 사람은 가장 개인적인 이야기를 통해 가장 창의적이고 설득력 강한 작품을 보여 주었다. 사람들은 그들의 작품을 보면서 그들의 상처를 헐뜯지 않는다. 오히려 각자 말하지 못한 자신들의 상처를 대입하며 큰 위로를 받기도 한다.

사람들은 누구나 상처가 있고 아픔을 간직하며 살아간다. 이 글을 읽는 여러분이 이 작품들을 직접 보게 된다면 그 두 조각

작품과 어우러진 아름다운 자연을 바라보며, 지극히 개인적인 이야기를 자연의 무언가에 빗대어 세상에 내놓을 상상을 해 보는 건 어떨까?

하루 미술 여행을 마무리하며 백남준의 작품들, 경기도박물관에 있던 이름 모를 작가들의 수많은 작품, 호암미술관에서 만난 작품들을 마음에 품고 자연에 빗대어 온전한 '나의 이야기'를 만드는 시간을 가져야겠다고 다짐했다.

✳ ✳ ✳ 꿀팁이 가득한 여행 코스 ♧✦✗

이번 여행은 비디오 아트의 선구자 백남준을 만날 수 있는 백남준아트센터와 근처의 경기도 박물관을 중심으로 코스를 짜 보았어요. 회원이 유명한 호암미술관은 날씨가 좋은 날 둘러보면 더욱 좋아요.

테마 세계적인 거장의 숨결을 만나다

난도 ◆◆◆

추천 계절 모든 계절

만남의 장소 버스 대절, 기흥역 또는 상갈역

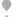

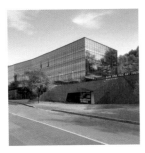

국내 유일의 미디어 아트 미술관
백남준아트센터

백남준아트센터에서는 도슨트 및 학교 연계 교육 프로그램을 제공하니 단체 관람 시 반드시 사전에 전화 문의를 해 보세요. 2층에 마련된 라운지&에서는 '음악의 전시–전자 텔레비전' VR 전시를 직접 체험할 수 있어요. 홈페이지에서 앱을 내려받아 개인 데스크탑 PC에 설치하면 집에서도 게임을 하듯 쉽게 경험할 수 있답니다.

◆ 경기도 용인시 기흥구 백남준로 10
◆ https://njp.ggcf.kr ⓞ @njpartcenter
◆ 매주 월요일, 1월 1일, 설날, 추석 휴관,
 화~일 10:00~18:00

🚶 ➤➤ 도보 5분

 ➤➤

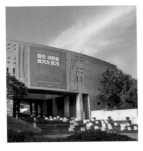

경기도 전통문화 예술의 보고
경기도박물관

단체 관람 시 미리 전화로 작품 해설을 예약할 수 있어요. 또한 박물관 소장품 사진을 핸드폰으로 무료 전송하는 서비스를 제공하니 로비 키오스크를 활용해 보세요. 박물관에서 자체 개발한 활동지가 비치되어 있고 뮤지엄 숍에 볼거리가 많으니 두루 구경해도 좋아요.

◆ 경기도 용인시 기흥구 상갈로 6
◆ https://musenet.ggcf.kr
 ⓞ @gyeonggiprovincemuseum
◆ 매주 월요일, 1월 1일, 설날, 추석 휴관,
 화~일 10:00~18:00

🚶 ➤➤ 자동차 5분
 도보 10분

부드러운 순두부의 맛
삼대째손두부

앞서 두 곳을 차례로 관람하고 나면 슬슬 배가
고파 올 거예요. 여기는 경기도박물관에서 멀지
않은 곳에 여러 명이 먹을 수 있는 공간이 있는
순두부 전문점이에요. 두부로 만드는 다양한
메뉴가 있어 골라 먹는 재미도 있어요.

◆ 경기도 용인시 기흥구 신갈로 25
◆ 연중무휴, 월~일 09:00~21:30

🚶 ➤➤ **자동차 20분**
대중교통 2시간

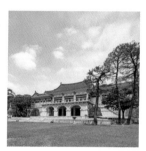

자연 속에 녹아든
거장의 작품이 모인 곳
호암미술관

호암미술관은 김환기, 박수근, 이중섭을 비롯해
로댕, 모네, 달리 등 유명 작가의 작품들을 많이
소장한 미술관으로, 개보수 후 재개관해 수많
은 관람객이 찾는 곳이에요. 특히 전통 정원인
회원이 유명한데 홈페이지에서 예약을 하고 방
문해야 해요. 정원을 보려면 봄이나 가을에 가
기를 추천합니다.

◆ 경기도 용인시 처인구 포곡읍 에버랜드로562번길 38
◆ https://www.leeumhoam.org/hoam
◆ 매주 월요일, 1월 1일, 설날, 추석 휴관, 화~일 10:00~18:00

수원시

1 팔달문
2 화성행궁
3 수원시립 미술관
4 수원 화성 박물관
5 행궁동 벽화마을
6 방화수류정

수원 화성 성곽 따라 걷는 시간 여행

권내림·이성희·이윤선·임수아

수원 화성, 정조의 꿈을 따라 함께 걷다

수원에서 옛 자취를 가장 잘 느낄 수 있는 수원 화성 안에 들어오니 지금 걷고 있는 이 땅이 200여 년 전엔 조선 사람들이 한복과 고무신 차림으로 거닐었던 곳이었겠지, 기분 좋은 상상에 빠졌다. 수원 화성은 조선 22대 임금 정조가 아버지에 대한 효심과 함께 개혁의 꿈을 품고 건설한 계획도시이다. 요즘으로 치면 신도시인 셈. 아버지 사도 세자의 묘를 참배하러 갈 때 자주 머물렀던 곳이라고 하는데, 아버지가 잠든 융릉이 가장 잘 보이는 화성 정상에 올라 그는 얼마나 그리움에 사무쳤을까?

돌아가신 아버지를 수천 번 떠올리며 나라의 개혁을 위해 어찌해야 할지 고뇌하는 시간을 보냈을 그 땅, 수원의 화성에서 과거와 현재를 넘나들며 천천히 거닐고자 한다.

수원의 문화유산 팔달문과
예술로 물들어진 거리

수원 시민들이 타고 있는 버스와 승용차가 빠르게 지나다니는 도로 한복판에 화성의 남문인 팔달문(八達門)이 우뚝 서 있다. 팔

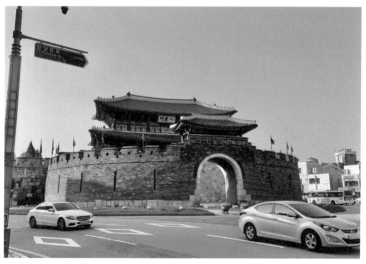

▲ 사통발달의 관문 팔달문

달문은 200여 년이 지났어도 그 장대함과 화려함을 그대로 갖추고 수원 화성으로의 진입을 반갑게 맞아 준다. 유네스코 세계 문화유산으로 등재되어 있으며 보물로 지정된 팔달문은 수원 중앙에 위치한 팔달산의 이름에서 따왔으며 사방팔방으로 길이 열려 배와 수레가 모인다는 의미를 갖고 있다. 지금의 모습도 마찬가지다. 주변에 많은 차들이 지나다니고 사람들이 북적이는 걸 보니 이름 따라 그 역할을 하는 것 아닌가 싶다. 팔달문 성문 앞에는 반달 모양의 옹성이 쌓여 있는데 출입문이 중앙에 크게 나 있는 것이 특징이다. 옹성은 성문을 보호하고 방비를 견고하게 하려고 설치되었으며, 항아리를 반으로 쪼갠 모양이라 붙여진 이름으로 팔달문 우진각 지붕과 함께 곡선의 아름다움을 한껏 뽐내고 있다.

팔달문에서 북서쪽으로 나 있는 도로인 행궁로를 따라 걸어가다 보면 어느새 수원 공방 거리로 접어든다. 수원 공방 거리는 행궁동에서 활동하는 예술가들의 작품을 구매하고 공방 체험도 할 수 있는 길로 도자기 공예, 규방 공예, 금속 공예, 종이 공예, 목공예, 레진 공예, 캐리커처 등의 다양한 작품들을 만날 수 있다. 예술가들의 손길이 묻어난 작품들을 흥미롭게 감상하면서 공방 거리를 지나가다 보면 저 멀리 정조의 작품 화성행궁도 그 모습을 드러낸다.

정조의 효심과 애민 정신이 담긴
화성행궁

효심이 지극했던 정조는 아버지의 묘소를 당시 최고의 명당이라 불리던 수원 화성으로 이장하고 신도시를 건설하여 성곽을 축조했다. 그 내부에 건립한 것이 화성행궁이다. 우리나라에 건축된 행궁 중 규모가 가장 큰 곳으로 특별한 날엔 궁중 행사를 거행했고 평소에는 수원부 관아로 사용했다. 이처럼 다양한 역할을 하던 화성행궁은 특히 정조의 애착이 깊었던 곳으로, 이곳을 거닐면 옛 정취에 사로잡혀 당시의 숨결을 느낄 수 있다. 화성행궁은 총 17개 건축물이 있는데 그중에 인상 깊었던 세 곳을 소개하고자 한다.

정문에 웅장하게 있는 신풍루(新豊樓)가 가장 먼저 눈에 들어온다. '새로운 또 하나의 고장'이라는 뜻을 가진 이름으로 정조가 옛 고사를 인용해 지었다고 전해진다. 이곳에서 사람들에게 쌀을 나눠 주고 죽을 끓여 먹이는 진휼 행사가 이루어졌는데 백성을 사랑했던 임금의 마음이 수백 년 뒤의 지금도 같은 공간 속에서 은은히 느껴졌다.

신풍루를 지나 위쪽으로 걸어가다 보면 봉수당(奉壽堂)이 나온다. 정조가 수원 화성에 방문하면 봉수당에 주로 머물렀다. 원래 왕이 머무는 건물엔 '전(殿)' 자가 붙어야 하지만, 평소 왕이 없을 때는 화성 유수가 집무를 보던 공간이었기에 '당(堂)' 자를 붙

여 봉수당이란 이름이 되었다고 한다. 아끼던 관리가 편하게 집무를 볼 수 있도록 한 정조의 배려가 느껴졌다. 그리고 이곳에서 정조의 어머니인 혜경궁 홍씨의 회갑연이 열렸는데 그 규모가 상당히 컸다고 한다. 어머니와 나이가 같았던 아버지 사도 세자를 그리워하며 당시 어린 나이라 아무것도 할 수 없었던 자식으로서의 죄송함과 죄책감이 더해진 성대한 회갑연이 아니었을까 하는 생각이 들었다.

마지막으로 봉수당에서 오른쪽으로 나가면 노래당(老來堂)이 나온다. 노래당은 정조가 어머니와 안락한 노후를 보내기를 꿈꾸며 지은 건물이다. 하지만 정조는 그 꿈을 이루지 못하고 재위 24년, 49세의 나이로 생을 마쳤다. 노래당을 거닐다 보니 화성행궁이 단지 임시 거처가 아니라 어머니와 함께 여생을 마무리하고자 했던 정조의 희망과 애착이 깃든 곳임이 전해져 왔다.

전통과 변화가 함께하는 역동적인 랜드마크, 수원시립미술관

수원아이파크미술관은 HDC현대산업개발의 기부 채납으로 개관한 지 7년 만인 2022년에 수원시립미술관으로 명칭이 변경되었다. 미술관은 콘크리트 시공을 기초로 송판 무늬를 차용하여 현대와 자연이 어우러지도록 설계되었다. 특히 주변 화성행궁의

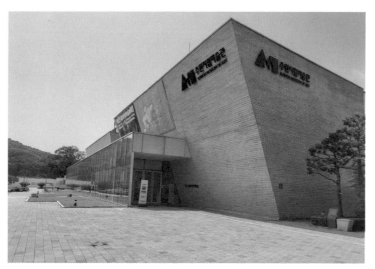
▲ 수원 시민의 품에 안긴 수원시립미술관

전통적이고 자연적인 환경 가운데 자리한 현대적인 조형미를 지닌 건축물로, 많은 시민들이 문화생활을 향유할 수 있는 수원의 랜드마크로 자리매김하고 있다.

미술관 전시는 기획전, 상설전, 특별전으로 구성되어 있다. 1층에서 티켓을 구매한 후 입장하면 통유리창을 통해 화성행궁과 주변 경관이 한눈에 보이는데 옛것과 새것의 조화로운 운치가 아름답게 느껴진다.

1층에는 안내 데스크 및 기획 전시실, 카페와 쉼터가 있다. 2층에는 상설 전시실과 어린이를 위한 체험 전시실, 라이브러리가 있고 규모에 따라 기획 전시가 자연스럽게 이어진다. 라이브러리는 아트&디자인 특화 도서관으로서 미술, 디자인, 건축 등

의 전문 도서는 물론 다양한 정기 간행물을 열람할 수 있는 공간이다. 그 옆에는 3층 옥상 정원으로 이어지는 외부 계단이 있어 옥상에서 계절에 따라 배경이 바뀌는 화성행궁을 바라보며 사진 촬영을 할 수도 있다. 산과 어우러져 보이는 화성행궁이 아름답게 펼쳐진다.

기획전의 경우 주기마다 현대의 유명한 작가뿐만 아니라 근현대 작가, 신진 작가에 이르기까지 다양한 작가들의 전시를 연다. 특히 현대 작가들은 관객과 소통하는 참여형 전시를 선보이는 경우가 많아 관람객들이 작품을 온전히 완성하는 데 기여한다. 우리가 방문했을 당시 상설전의 경우 줄리언 오피, 어윈 올라프, 나혜석과 같은 거장의 작품을 한 전시실에서 만날 수 있어 뜻깊은 경험이었다. 다채로운 전시를 통해 관람객들은 동시대의 살아 있는 현대 작가들의 고민을 보고 느낄 수 있으며, 엽서에 그림을 그리고 벽에 거는 등의 참여형 전시를 통해 작가와 소통하는 기회도 있어 즐거운 경험을 만끽할 수 있다.

팔달산에서 화성행궁으로, 팔달문과 장안문 사이에 길게 늘어진 도시와 자연스럽게 만나는 통로인 수원시립미술관에 이르는 여정이 만족스러웠다. 전통과 첨단 산업이 공존하는 수원 한가운데서 화성의 숨결과 현대 미술이 어우러지는 문화적 풍요로움을 여러분도 함께 느껴 보면 어떨까?

박물관 속으로 들어온 수원 화성, 수원 화성박물관

수원 화성은 당대 최첨단 기술과 기자재를 도입하여 지은 혁신적인 성이다. 전통적인 건축 방식에 해외 과학 기술을 도입하여 내구성을 높이고 축성 기간을 단축하였으며, 일상생활을 위한 상업적인 기능뿐만 아니라 전쟁 대비를 위한 군사 시설까지 갖춘 매우 실용적이면서도 아름다운 성곽 건축물이다. 수원 화성박물관은 이러한 화성의 우수성을 널리 알리기 위해 건립되었다. 전시 공간은 크게 1층의 중앙 전시홀, 2층 화성 축성실과 화성 문화실 그리고 야외 전시장으로 이루어져 있다.

중앙 전시홀에 들어서면 수원 화성의 주요 시설과 건물의 위치를 한눈에 내려다볼 수 있는 축소 모형이 관람객을 맞이한다. 위에서 본 성곽은 봄의 버들잎같이 동서로 긴 불규칙한 곡선 형태를 띠는데 이는 기존의 민가를 강제 이주시키는 대신 이들을 포용하고자 성곽의 위치를 조정하면서 자연스럽게 생긴 것이다. 구불구불한 성곽 모습에서 백성을 아끼는 정조의 따뜻한 마음을 엿볼 수 있다.

화성 축성실에서는 수원 화성의 축성 방법과 신도시 수원의 발전 과정을 살펴볼 수 있다. 오늘날 수원 화성은 일제 강점기와 6·25전쟁으로 훼손된 것을 『화성성역의궤華城城役儀軌』(1801)에 따라 1970년대에 복원한 것이다. 『화성성역의궤』는 건물의 설계

도, 공사 기기와 도구, 자재의 수량, 공사 비용과 일정, 참여자 명단과 수입 지출 내역 등 축성의 전 과정을 글과 그림으로 상세히 기록한 건축 종합 보고서이다. 이를 바탕으로 원형에 가깝게 복원한 점을 인정받아 복원 문화재로는 이례적으로 유네스코 세계 문화 유산에 등재될 수 있었다. 등재에 결정적인 역할을 한『화성성역의궤』를 직접 살펴볼 수 있으며, 축성과 행차 등의 내용을 정조가 어머니 혜경궁 홍씨가 쉽게 읽을 수 있도록 한글로 제작하라 명한『뎡니의궤』(1797)도 함께 볼 수 있다. 이를 통해 조선의 치밀한 기록 문화에 다시 한번 놀라고 어머니를 향한 정조의 아름다운 효심 또한 느낄 수 있다.

▲ 수원 화성 축소 모형

▲『뎡니의궤』

▲ 정조가 그린 국화와 파초 그림

▲ 야외 전시장의 모습

화성 문화실은 수원 행차와 행사, 축성을 주도한 충신 채제공과 화성에 주둔한 국왕의 친위 부대 장용영, 우수한 화성의 방어 체계 등을 소개하고 있다. 전시실의 시작 부분에는 1795년 8일간 수원 행차의 주요 행사를 그린 〈화성행행도華城行幸圖〉가 있다. 그림은 아버지 사도 세자의 능인 현륭원 성묘, 어머니 혜경궁 홍씨의 회갑연, 군사 훈련, 불꽃놀이 등 여러 행사를 치르는 모습과 6,000명이 넘는 인원이 배다리를 만들어 한강을 건너 창덕궁으로 돌아가는 모습 등 당시 상황을 자세하게 기록하고 있다. 전시실의 마지막 작품은 1907년 독일 장교가 수원을 여행하면서 찍은 사진으로 이는 남수문을 복원할 때 중요한 자료가 되었다. 100년 전 수원 화성의 근현대 모습을 살펴보는 것으로 전시는 마무리된다.

　야외 전시장에서는 축성 당시 사용했던 기기들을 실제 크기로 만들어 전시하고 있다. 도르래의 원리를 이용하여 무거운 물건을 가볍게 들어 올릴 수 있는 거중기(擧重器)와 빠르고 가볍게 움직일 수 있는 수레인 유형거(遊衡車) 등의 모형을 통해 축성의 어마어마한 규모를 체감할 수 있다.

　"아는 만큼 보인다."라는 말이 이토록 와닿은 적이 있었을까. 전시 관람과 문화 해설사의 설명을 통해 우리 문화에 대해 자세히 알게 되었고, 어서 성곽을 걸으며 그 위대함과 새로움을 내 눈으로 직접 느끼고 관찰하고 싶어 박물관을 나설 때 절로 설레는 마음이 들었다. 수원 화성의 우수성, 정조의 애민 정신과 효

심, 우리 역사에 대한 자긍심으로 웅장해진 가슴을 안고 행복한 기대감으로 다음 장소로 발길을 옮겼다.

예술로 물든
행궁동과 방화수류정

수원 화성의 성곽 일대는 현재 행궁동이라는 이름이 붙여졌는데, 행궁동 안에는 과거와 현재를 잇는 예술 공간인 자그마한 벽화 마을이 있다. 행궁동 벽화 마을은 옛 모습을 그대로 간직한 동네에 새로운 생기를 불어넣기 위한 지역 주민과 예술가 들의 자발적인 참여로 만들어졌다. 행궁동 벽화 마을은 6가지 테마로 이루어져 있는데 각 골목길은 행복하길, 사랑하다길, 처음아침길, 눈으로가는길, 로맨스길, 뒤로가는길이라는 따뜻한 이름으로 불린다. 어떤 테마의 벽화 골목길을 먼저 보든 상관없이 행궁동 벽화 마을 안내 지도와 마주하면 그때부터 골목골목 벽화를 찾아 사진 찍는 재미를 누릴 수 있다. 재치 있는 그림들에 감탄하며 좁은 골목길을 꺾어 돌면 또 어떤 벽화를 만날지 기대하게 하는 묘미가 이곳에 있다.

　행궁동 벽화 마을에서 동쪽으로 조금만 걷다 보면 울창한 나무들 사이에 수원천이 유유히 흐른다. 천을 따라 북쪽으로 걸으면 화성의 북쪽 수문인 화홍문(華虹門)이 보이는데 무지개 모양을

▲ 행궁동 벽화 마을에서 마주치는 그림들

한 7개의 수문 사이로 흘러온 물이 하얀 물보라를 일으키면서 장관을 이룬다. 화홍문을 다리 삼아 수원천을 건너면 바위 언덕 위에 있는, 수원 화성에서 가장 아름다운 건축물로 손꼽히는 방화수류정을 볼 수 있다.

수원 화성의 동북쪽 각루인 방화수류정(訪花隨柳亭)은 주변을 감시하고 화포를 쏘는 군사 시설로 사용됨과 동시에 경치를 조망하는 정자의 역할을 두루 했다고 한다. 방화수류정이 "꽃을 찾고 버들을 따라 노닌다."라는 뜻을 지니고 있어서일까? 성곽 너머 보이는 아름다운 연못과 언덕을 따라 쌓은 성곽의 경치를 감

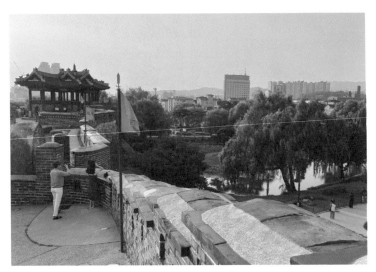

▲ 방화수류정과 이어진 성곽 길

상하다 보면 이곳이 한때 장용영의 용맹한 군사들이 서 있던 곳
이라는 것을 잊고 평화로움과 유유자적의 말이 앞서 떠오른다.

　방화수류정은 다른 성곽에서는 볼 수 없었던 독창적인 모습을
하고 있는데 가장 독특한 점이 바로 지붕이다. 팔작지붕을 기역
자로 꺾어서 짰는데 그 위에 또 작은 지붕을 덧붙여 놓아서 바라
보는 위치에 따라 색다른 모습을 발견할 수 있다. 또한 용마루와
내림마루에는 용머리 모양의 장식 기와인 용두가 설치되어 있
고, 지붕 꼭대기에는 호로병과 같이 생긴 장식 기와인 절병통이
세워져 있어 더욱 화려하다. 가까이 다가가서 보면 석재, 목재,
전돌을 적절하게 사용한 2층 구조를 확인할 수 있다. 이처럼 주
변 지형과 지세를 고려한 독특한 건물의 형태와 구조는 18세기

정자 건축의 뛰어난 기술을 보여 준다는 점에서 그 가치가 크다 하겠다.

붉게 물들어 가는 노을 아래 방화수류정을 병풍 삼아 연못 주변으로 가족끼리, 연인끼리 피크닉을 즐기고 있는 이들이 가득하다. 바위 언덕 위 방화수류정에서 성곽 주변에 펼쳐진 아름다운 풍경을 내려다보니 수원 화성을 건축해 이 나라를 개혁하고자 했던 정조의 마음이 더욱 뜨겁게 다가온다. 지금 이곳에서 우리가 평화와 안식을 누리는 것이 그가 그토록 바라던 후손들의 삶이 아니었을까.

꿀팁이 가득한 여행 코스

이번 여행은 수원 화성의 문화유산과 예술이 조화롭게 어우러진 장소들로 준비했어요. 200여 년 동안 잘 보존된 수원 화성과 현대 예술로 한층 더 아름답게 재탄생된 공간의 어우러짐을 함께 느껴 보세요.

테마	수원 화성과 예술의 어우러짐을 만나다
난도	◆◆◇
추천 계절	봄, 가을
만남의 장소	수원역 9번 출구

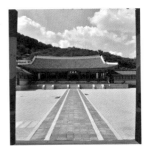

아름다움과 웅장함이 깃든 곳
화성행궁

정문인 신풍루를 지날 때 숨을 크게 들이쉬며 옛 향기를 느껴 보세요. 타임머신을 타고 조선시대로 돌아간 듯할 거예요. 오전 10시부터 오후 3시까지 있는 문화 해설을 들으면 더욱 의미 있게 관람할 수 있어요. 참, 한여름이라면 밤에 방문하는 걸 추천해요. 달빛과 어우러지는 화성행궁의 고즈넉함과 도심 속 궁궐의 아름다움을 느낄 수 있으니까요.

◆ 경기도 수원시 팔달구 정조로 825
◆ 연중무휴. 월~일 09:00~18:00

 🚶 ➤➤ 도보 5분

전통과 현대의 미가
조화를 이루는 곳
수원시립미술관

팔달문과 화성행궁에서 옛 정취를 느끼고, 현대적인 수원시립미술관에서 트렌디한 전시를 보다 보면 마치 시간 여행을 하는 것 같은 기분이 들 거예요. 관람 후 미술관 주변 골목의 여러 맛집과 카페에서 감성도 충전해 보세요. 매월 마지막 주 수요일 '문화가 있는 날', '경기도 문화의 날'에는 무료로 관람할 수 있어요.

◆ 경기도 수원시 팔달구 정조로 833 (신풍동)
◆ https://suma.suwon.go.kr
◎ @suwon.museum.of.art
◆ 매주 월요일 휴관, 화~일 동절기 10:00~18:00,
　하절기 10:00~19:00

 🚶 ➤➤ 도보 8분

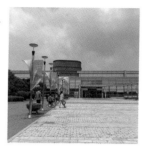

수원 화성의 우수성을 배우는 곳
수원 화성박물관

수원 화성박물관의 전시는 1층 중앙 전시홀의 기획전, 2층 화성 축성실과 화성 문화실의 상설전 그리고 야외 전시장으로 구성되어 있어요. 정시마다 1층 중앙 전시홀에서 시작하는 문화 해설사의 설명을 들으면 수원 화성의 아름다움과 우수성을 훨씬 잘 알 수 있으니 참여해 보세요.

◆ 경기도 수원시 팔달구 창룡대로 21
◆ https://hsmuseum.suwon.go.kr
ⓞ @hwaseongmuseum
◆ 매주 월요일 휴관, 화~일 09:00~18:00

🚶 ➡➡ 도보 9분

6가지 테마의 벽화 골목길
행궁동 벽화마을

벽화마을 안내 지도가 곳곳에 붙어 있어 6가지 테마 길을 확인하며 벽화를 감상할 수 있어요. 주민이 살고 있는 가옥에 그린 것이니 소음에 주의하며 골목골목 벽화를 찾아 사진을 찍어 보세요. '예술공간 봄', '대안공간 눈' 등의 갤러리도 있으니, 작가들의 전시도 관람하면 좋아요.

◆ 경기도 수원시 팔달구 화서문로72번길 9-6

🚶 ➡➡ 도보 8분

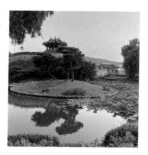

소풍과 산책을 즐길 수 있는곳
방화수류정

노을 질 무렵 방화수류정에 올라 성곽길을 걸으며 해가 저무는 풍경을 감상해 보세요. 방화수류정에서 성곽 밖으로 용연이라는 작은 연못이 있는데, 이곳에서 돗자리를 깔고 수원에서 유명한 수원왕갈비통닭을 배달시켜 먹으면 그 순간 작은 행복을 느낄 수 있을 거예요.

◆ 경기도 수원시 팔달구 수원천로392번길 44-6

파주시

1 지혜의숲
2 활판인쇄박물관
3 미메시스 아트뮤지엄
4 명필름 아트센터
5 아트센터 화이트블럭

책과 사색의 숲에서 발견한 예술

김민선·문금남·이상설·정휘민

책과 건축의 도시 속으로

파주출판도시는 출판사 및 출판 관련 업체들이 모여 있는 산업 단지로 한국의 출판사와 출판 인쇄소의 반 이상이 이곳에 있다고 한다. 파주출판도시에 들어섰을 때 주변에 보이는 낮고 거대한 건물들의 모습에 시야가 탁 트여 마음이 잔잔해지고 고요한 느낌이 들었다. 단지를 구성하는 각 회사 사옥의 건축물은 외관이 아름답고 독특해서 건축학도들이 견학을 오고 드라마나 광고, 뮤직비디오 촬영을 자주 하는 곳이기도 하다. 동네를 천천히 걷는 것만으로도 기분이 좋아지는 이곳은 미술 교사로서 학생들과 다양한 교육적 활동을 상상하게 하는 곳이다.

280

책이 가득한 사색의 공간
지혜의숲

파주출판도시에서 처음 방문한 곳은 지혜의숲이다. 지혜의숲은 가치 있는 책을 한데 모아 보존, 보호하고 관리하며 함께 보는 공동의 서재라고 한다. 이곳은 출판도시문화재단이 운영하는 복합 문화 공간으로 책을 사랑하는 시민들을 모아 행사나 이벤트를 열기도 하고, 전시와 강연을 진행하기도 한다. 파주시에 근무하면서 지혜의숲 대회의실에서 교사 연수를 하게 되어 자연스럽게 이곳을 방문한 적이 있었다. 지혜의숲 건물 외관은 한눈에 들어오지 않을 만큼 거대하다. 주변의 나무, 건축물, 한옥과 습지 및 산이 조화를 이루고 있어 여유 있게 산책하며 건물 전체 분위기를 감상한다면 이곳을 더욱 잘 느낄 수 있을 것이다.

건물에 들어서면 벽면 전체에 배치된 책과 높은 층고가 눈에 들어온다. 처음에는 책이 주는 분위기에 압도되었다가 이내 자유로우면서도 집중하여 책을 읽는 사람들 틈에서 마음이 편안해짐을 느꼈다. 벽 전체에 가득한 책, 책을 읽는 사람들과 책장 넘기는 소리 등 조용한 분위기 때문에 나도 덩달아 책과 가까워지고 사색에 잠기게 되는 듯하다. 학생들도 이곳에 방문하면 책을 펼쳐 보고 싶어지고 자연히 종이와도 친해지지 않을까? 다만 자연스럽게 책을 접하는 공간이라 일반 도서관과 다르게 책을 대출하거나 책 정보를 검색하는 공간은 없다. 하지만 이곳에서 편

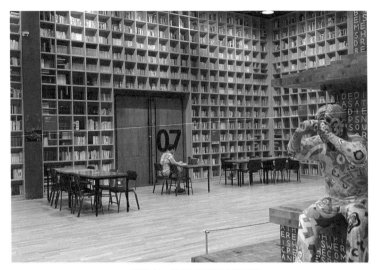

▲ 지혜의숲 내부의 압도적인 책장 벽

하게 책을 읽거나 공부를 할 수 있으며 내부에 있는 카페에서 음
료를 마시며 휴식을 취할 수도 있다.

이곳은 크게 세 부분으로 나누어진다. 지혜의숲 1관은 학자, 지
식인이 기증한 책을 소장한 공간, 2관에는 여러 출판사가 기증한
책이 있는 공간이다. 3관은 이곳 숙소에서 머무는 사람들을 위한
공간이다. 2관에 위치한 갤러리 지지향은 작품을 전시하는 공간
으로 지혜의숲을 둘러보며 미술 작품까지 만날 수 있다. 건물 내
별도 공간에 식당, 책방, 체험관 등도 있다. 건물 전체가 정숙한
공간이어서 학생들과 같이 오려면 사전에 이곳의 공간 구성과
책을 보며 지켜야 할 예절을 익히고 와야 한다. 학교 도서관 교
육과 연계한 뒤에 방문하면 좋을 것이다.

세계에서 가장 많은 활자를 보유한
활판인쇄박물관

활판인쇄박물관은 지혜의숲 2관 건물 지하에 자리하고 있다. 문을 열고 들어가자마자 종이와 잉크 향이 풍기면서 주변에 보이는 옛 타자기와 활자, 인쇄판 등이 눈에 들어와 과거를 여행하는 느낌이 들었다. 활판인쇄박물관은 세계에서 가장 많은 활자를 보유하고 있는데, 이곳의 활자를 모두 만들어 내려면 숙련된 주조공이 50년 동안 쉬지 않고 일해야 할 정도라고 한다.

 내부에 아트 숍, 인쇄판과 활자가 전시된 공간이 있고 안쪽에는 체험 공간이 있다. 내 손으로 직접 제작해 보면 집중력도 높아지고 활동하는 것만으로도 의미가 충분하기에 학생들과 같이 온다면 체험 프로그램을 해 볼 것을 적극 추천한다. 교육 프로그램에는 장비 시연 및 체험, 견학, 해설 과정이 포함되어 있는데, 직접 종이를 만들고 스스로 원고를 고르고 프린팅을 하며 작품을 제작할 수 있다. 체험 공간이 넉넉해서 30명 정도의 학생이 함께 와도 충분히 체험할 수 있다. 소집단, 대집단 체험과 교육이 연령별로 다양하게 준비되어 있는데 단, 홈페이지를 통해 사전에 체험을 예약해야 한다. 전시된 활자, 인쇄판, 타자기 등은 손으로 만지면 안 되기에 이 또한 학생들에게 알리는 사전 교육이 필요하다. 지혜의숲과 활자인쇄박물관의 운영 시간이 다르고 이곳엔 점심시간이 있으니 잘 알아본 뒤에 일정을 짜는 것이 좋다.

빛으로 채워진
미메시스 아트뮤지엄

포르투갈의 건축가 알바로 시자 비에이라(1933~)가 설계한 미메
시스 아트뮤지엄은 건축물 자체로 미적인 아름다움을 지니고 있
어 보는 순간, 전시 이상의 큰 즐거움을 안겨 준다. 알바로 시자
는 1988년에 알바 알토 메달을 받았고 1992년에는 프리츠커상,
2001년 울프 예술상, 2002년 베니스 건축 비엔날레 황금사자상
을 받은 세계적인 건축가이다. 알바로 시자가 한국에 설계한 건
축물로는 아모레퍼시픽 용인 연구소, 안양예술공원 알바로 시자
홀, 미메시스 아트뮤지엄이 있다. 알바로 시자의 건축적 특징은
미메시스 아트뮤지엄 건물에서 잘 느껴지는데, 자연과 조화로우
면서도 볼륨을 가진 백색의 미니멀리즘 공간이라는 점이다.

　이 건물은 외부에서 보면 노출 콘크리트의 거대한 곡면 외벽 때
문에 한눈에 들어오지 않아 거대하고 복잡해 보이지만 찬찬히 살
펴보면 두 개의 덩어리가 날개처럼 펼쳐진 것이 보인다. 건물 상
단에 창을 내어 자연의 빛을 은은하게 실내로 들어오게 하는 전
시 공간으로, 날씨와 시간에 따라 다양하게 표현되는 분위기로 건
물 입구에 발 디딜 때부터 건물이 주는 예술적 요소를 느낄 수 있
다. 우리가 갔던 때도 공간 곳곳에서 따뜻한 햇살을 느낄 수 있었
다. 시시각각 변하는 빛의 영향을 받기 때문에 작품 관람 시간과
계절에 따라 같은 작품도 다르게 감상할 수 있을 것 같다.

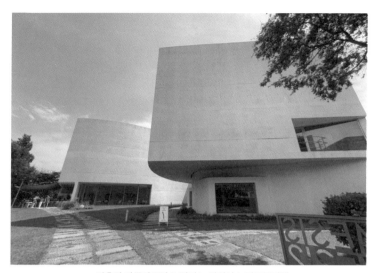

▲ 건축적 아름다움이 느껴지는 미메시스 아트뮤지엄

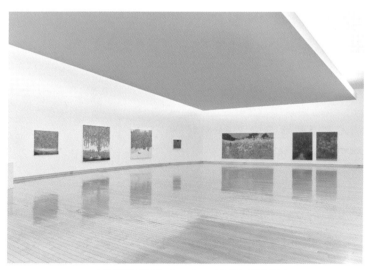

▲ <MIMESIS AP7: broken pieces 파편들> 전시 전경

실내로 들어오면 카페가 있다. 이 공간에서 미술관 마당 공간을 바라보며 편안하게 앉아 쉴 수 있다. 카페 유리창을 통해 보이는 잔디와 조형물로 구성된 마당 공간도 퍽 아름답기 때문에 카페만 이용하는 사람들도 많다. 미술관은 다양한 주제의 전시혹은 개인전을 개최하고 있으며, 관람객은 아름다운 공간을 충분히 느끼면서 작품을 감상할 수 있다.

학교 현장에서 미술관 교육이나 건축 분야를 다루기 쉽지 않은데 특히 예술적 가치를 지닌 건축물을 학생이 접하기는 어렵다. 학생들과 이곳에 온다면 사전에 건축가와 건축의 특성을 함께 알아보고 오는 것이 좋겠다. 공부한 뒤에 직접 보면 건축물이 주는 아름다움, 빛의 표현, 디테일을 생생히 느낄 수 있어 더욱 의미 있는 건축 및 미술관 교육의 시간이 될 것이다. 이곳은 많은 숫자보다는 20명 이내의 학생들과 동행하는 편이 적당하다.

파주출판도시 속의 영화 도시
명필름 아트센터

명필름 아트센터 건물은 한쪽 벽면이 통유리로 되어 있어 내부 공간이 밖에서도 훤히 보인다. 들어서면서부터 탁 트인 느낌이었다. 명필름 아트센터는 영화사 명필름이 문화 콘텐츠의 발전, 공유, 확장을 목표로 세운 공간이라고 한다. 이 건물은 사옥과 문

화 공간의 두 부분으로 되어 있는데 방문객은 문화 공간을 둘러볼 수 있다. 문화 공간은 공연장, 영화관, 카페로 구성되어 다양한 문화 콘텐츠를 한곳에서 누리고 즐길 수 있다. 파주에 사는 주민들에게 이곳은 편하게 영화를 관람하는 동네 영화관 같은 곳이라고 한다. 영화사 건물답게 영화관 음향 시설이 무척 잘되어 있고 보통 극장에서 잘 볼 수 없는 독립 영화도 상영한다.

우리가 방문했을 때 전시 공간에는 영화사의 영화 소품, 애니메이션 〈마당을 나온 암탉〉(2011) 제작 과정 스토리 보드 등을 전시하고 있었다. 애니메이션 개념과 기법 및 제작 수업을 먼저 하고 해당 애니메이션을 관람한 뒤 전시장까지 둘러보면 의미 있을 것이라는 생각이 들었다. 2, 3, 4층의 전시장이나 건물 자체만 둘러보기에는 입장료도 있고 여러 명이 같이 보기에는 규모가 협소하여, 학생들과 방문한다면 수업과 관련된 흥미 있는 공연이나 영화 관람을 사전에 예약하고 오기를 추천한다.

헤이리예술마을 속 하얀 미술관으로
아트센터 화이트블럭

헤이리예술마을(이하 헤이리마을)은 문화계 인사들이 문화와 예술을 위해 자발적으로 만든 곳으로 국내 최대 규모의 예술 마을이다. 마을 전체에서 진행되는 다양한 문화 예술 프로그램에 참

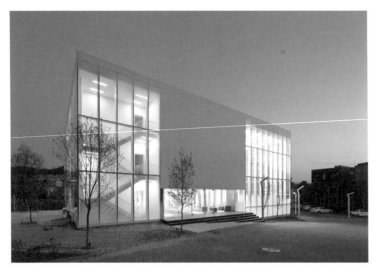

▲ 자연과 조화를 이루는 아트센터 화이트블럭

여하거나 스튜디오, 작업실을 견학할 수 있다. 이곳은 한때 문화
예술인들이 모여 살며 작품을 제작하는 한적한 곳이었지만 점
차 파주의 유명 관광지가 되어 식당과 카페가 많아져 주말마다
사람들로 붐비곤 한다. 걸어서 헤이리마을 전체를 구경하기에
는 규모가 크기 때문에 자전거를 빌리는 것도 좋다. 파주출판도
시에서 헤이리까지 걸어서 이동하긴 어려워서 학생들과 갈 때는
대중교통이나 단체 버스를 이용해야 한다. 출판도시에서 헤이리
마을까지는 동선이 길어서 따로 이곳 방문을 계획하여 미술관
관람을 포함하는 것을 추천한다.

아트센터 화이트블럭은 이름처럼 하얀색의 네모난 미술관이
다. 백색의 건물에 창이 전체적으로 크게 나 있어 개방감이 느껴

지며 내부가 무척 환하다. 헤이리마을 속 갈대 광장에 자리하여 자연과 건축의 조화가 멋들어져서 더욱 아름다웠다.

이곳은 작가들의 작품을 발표하고 작가를 위한 지원 사업을 펼치고 있으며, 마을 주민을 위한 예술 교육 등을 운영하고 있다. 삶에서 미술을 편하게 만나고 향유하도록 도와주는 친절한 미술관으로 느껴졌다. 미술관의 작품 전시는 매번 주제가 바뀌는데 우리가 방문했을 때는 동양화 작가들의 전시가 한창이었다. 하얗고 모던한 공간에 걸린 현대적인 주제나 재료로 표현한 동양화 작품들이 참 매력적으로 다가왔다.

파주시 미술 답사를 마치며

파주시에 있는 학교에 근무하면 교사 연수나 모임을 하기 위해 헤이리 마을이나 파주출판도시의 공간을 종종 접하게 된다. 다양한 학생 프로그램이 많고 거리가 가까운 장점이 있어 동아리나 학교 체험 학습으로 학생을 인솔해 가기 수월하다. 이곳은 파주시나 고양시 학생들의 경우 대중교통으로 방문하기 편하겠지만, 타 지역 학생들의 경우 이곳에 함께 오려면 버스를 대절해야 한다. 파주에서만 경험할 수 있는 문화 체험이니 다소 멀고 번거로워도 연간 계획이나 수업 내용에 이를 반영한다면 학생들과 미술 교사에게 두루 좋은 경험이 되리라 생각한다.

꿀팁이 가득한 여행코스

이번 여행은 파주출판도시의 지혜의숲과 활판 인쇄박물관, 미메시스 아트뮤지엄을 중심에 두었어요. 명필름 아트센터는 흥미 있는 공연이나 영화가 있는 경우 함께 방문해 보세요. 아트센터 화이트블럭은 이동 거리가 있어서 헤이리마을을 따로 계획하여 방문하길 추천해요.

테마 책과 사색의 숲에서 미술을 만나다
난도 ◆◆◇
추천 계절 봄, 가을
만남의 장소 파주출판도시 은석교 사거리 정류장

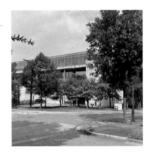

파주출판도시 속 사색의 공간
지혜의숲

책으로 둘러싸인 곳으로 지혜의숲 1층은 무료, 2~3층은 입장료를 받아요. 자유 관람 시 1층만 해당하며 20~30분 정도면 충분히 둘러볼 수 있어요. 단체 관람은 예약이 필요하고 1팀 10명 이상, 문화 관리비 1인 1,000원이에요. 3층에서는 책이 만들어지는 과정을 체험할 수 있으니 예약하고 방문해 보세요.

- ◆ 경기도 파주시 교하읍 회동길 145
- ◆ http://forestofwisdom.or.kr ⓐ @pajubookcity
- ◆ 연중무휴, 월~일 10:00~20:00

🚶 ➔➔ 도보 3분

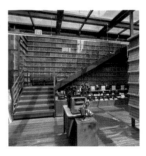

활판 인쇄 체험의 공간
활판인쇄박물관

지혜의숲 2관 건물 지하에 있어요. 입장료는 4,000원(아트 숍 노트 구매 시 무료)이고 둘러보는 시간은 10분이면 충분해요. 연령별로 할 수 있는 다양한 체험이 있으니 예약하여 프로그램에 참여하는 것을 추천해요. 전시된 장비는 눈으로만 관람하고 휴게 시간을 꼭 확인하세요.

- ◆ 경기도 파주시 교하읍 회동길 145
- ◆ http://www.letterpressmuseum.co.kr
- ⓐ @letterpresshwal
- ◆ 설날·추석 휴관, 월~일 09:00~18:00

🚶 ➔➔ 도보 15분

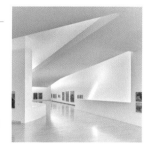

자연 빛이 스며드는 백색의 미술관
미메시스 아트 뮤지엄

전시에 따라 임시 휴무일도 있고 날에 따라 입장 시간이 다를 때가 있어요. 전시 주제를 홈페이지에서 확인하고 방문하세요. 카페 이용 시 입장료가 1,000원 할인 돼요. 20명 이상이 단체로 방문할 때는 홈페이지에서 꼭 사전 예약을 해야 해요.

◆ 경기도 파주시 문발로 253
◆ https://www.mimesisartmuseum.co.kr
 ⓘ @mimesis_art_museum
◆ 매주 월, 화요일 휴관, 수~일 10:00~18:00

🚶 ➤➤ 도보 16분

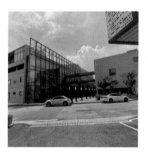

영화와 공연 관람이 있는 곳
명필름 아트센터

건물에서 문화 공간만 입장 가능하고 입장료가 있어요. 10명 이상 단체가 내부만 둘러보기에는 공간이 협소해요. 흥미 있는 공연이나 영화가 있을 때 예매하고 가는 것이 좋아요. 단체 방문이나 대관은 사전 문의가 필요하고, 카페와 쇼룸 등 세부 운영 시간은 홈페이지를 확인하세요.

◆ 경기도 파주시 회동길 530-20
◆ http://mf-art.kr ⓘ @mfac.paju
◆ 연중무휴, 영화관은 주말 및 공휴일 운영

🚶 ➤➤ 대중교통 36분

헤이리마을 속 감성 미술관
아트센터 화이트블럭

주변에 맛집과 카페가 많고 주말에는 사람이 많아 주차 공간이 부족할 수 있어요. 1층 카페 이용 시 전시 관람이 무료이고, 홈페이지에서 전시 주제를 미리 확인하면 좋아요.

◆ 경기도 파주시 탄현면 헤이리마을길 72
◆ https://www.whiteblock.org ⓘ @whiteblock_official
◆ 연중무휴, 주중 11:00~18:00, 주말 및 공휴일 11:00~18:30

별 하나,
그리고 예술

김다나·김혜인·민예빈·임세은

자연 속 작은 미술 마을,
가나아트파크

아침 공기가 차가워지는 여름의 끝, 서울 근교에 있는 양주 예술 거리로 떠날 계획을 세웠다. 양주의 예술 거리는 서울에서 1시간 정도 걸린다. 3호선 열차를 타고 구파발역에서 내리면 버스를 타고 올 수 있다. 산으로 둘러싸인 웅장한 풍경 아래 자연과 작품을 함께 즐길 수 있는 장소들을 소개하고자 한다.

　가나아트파크는 국내 최초 사립 미술관으로 1984년 설립되었다. 대중에게 다양한 미술 장르를 알림으로써 "인간과 자연 그리고 예술이 공존하는 예술 복합 공간"을 실현한 장소이다. 가나아

292

트파크 미술관은 조각 공원을 중심으로 가나어린이미술관, 블루스페이스, 레드스페이스, 옐로스페이스, 어린이 체험관, 목마 놀이터, 야외 공연장으로 나뉘어 있다. 입장하면 바로 눈앞에 펼쳐지는 곳이 가나어린이미술관이다.

가나어린이미술관은 지하 1층과 지상 2층의 각기 다른 높이의 6개의 전시관으로 구성된, 아이 어른 할 것 없이 다양한 연령대가 함께 즐길 수 있는 복합 전시 공간이다. '세계 유명 작가의 전시'와 '기획 전시', '풀불 아일랜드'로 구성되어 있는데 전체적으로 아이들의 눈을 즐겁게 해 준다.

1층과 3층에 전시된 기획 전시는 서너 개 정도의 작가 콘셉트로 배치되어 있다. 기획 전시 작품이 전시된 공간 사이에 조성된 풀불 아일랜드는 아이들이 신발을 벗고 뛰기도 하면서 즐겁게 놀기 좋은 자그마한 풀장이다. 위에는 대중에게 친숙한 앤디 워홀, 키스 해링, 데미안 허스트의 회화 작품과 함께 설명 부분에는 미술 교과서 페이지까지 상세하게 나와 있어서 아이들이 작가와 작품에 다가가기 쉬워 보인다. 이외에 백남준, 장은선 등 우리나라 유명 작가의 조소, 회화 작품들도 전시되어 어른들도 함께 전시에 집중할 수 있었다.

어린이 미술관 뒤편의 '오월'이라는 작은 카페는 바깥 공원이 보이는 큰 창으로 햇살이 들어와 여유롭게 휴식을 취할 수 있으며, 미술관 속 카페답게 에바 알머슨의 작품들을 전시해 두어 커피와 함께 미술 작품을 감상할 수 있음에 충만했다. 카페 문 쪽

▲ 블루스페이스와 레드스페이스가 함께 보이는 가나아트파크

으로 나오면 블루스페이스인 피카소어린이미술관이 있다.

피카소어린이미술관 1층에는 피카소의 조각과 도자기 작품이 전시되어 있고, 2층은 1층과는 다른 분위기로 피카소의 생애부터 회화 작품, 판화 작품, 도자기 작품 등으로 공간을 알차게 구성했다. 피카소가 누군지 모르는 아이들, 피카소에 대해 잘 몰랐던 어른들도 피카소를 세세하게 알아 갈 수 있는 곳이다. 20세기의 거장 피카소가 쓰던 당시 작업실과 그의 가족, 가치관 등 다양한 모습을 생생하게 들여다보는 것도 의미 있는 여정일 것이다. 블루스페이스에서 나오면 시원한 풍경과 함께 분수가 있는 공원이 있다. 바로 옆에 또한 레드스페이스가 자리한다. 감각적인 풍경이다.

디자인의 거장 우치다 시게루(1943~)가 설계한 레드스페이스

는 모던함이 돋보이면서 액자 같은 풍경을 보며 전시를 감상할 수 있는 곳이다. 레드스페이스에서는 시기에 따라 특별한 기획전이 운영된다.

옐로스페이스는 어린이 전용 놀이터이다. 토시코 호리우치 맥아담(1940~)의 텍스타일 작품이자 그물 놀이터로, 섬유 조직인 에어 포켓으로 만든 체험관에서 아이들이 즐겁게 놀 수 있는 공간이다. 예약한 뒤에 이용할 수 있기에 사전에 알아보고 가는 것이 좋다. 바로 옆에 있는 만들기 교실에는 신발을 벗고 들어가 벽에 색을 칠하고 낙서하는 공간과 4개의 모래 부스로 배치된 모래 교실이 있어 많은 인원이 자유롭게 낙서를 하거나 모래로 그림을 그릴 수 있다. 이 외에 블록 교실 등도 있다.

조각 공원 주변에는 '한진섭 어린이 정원'의 돌 조각이 있고 김진송 작가가 쓴 『목마와 책벌레 이야기』라는 책에 나오는 주인공을 주제로 만든 목마 놀이터가 있다. 상업화된 장난감과 게임에 익숙해진 어린이들에게 순수한 동심을 일깨워 주기 위해 조각된 커다란 목마는 나무라는 소재부터 산과 멋진 조화를 이룬다. 이처럼 많은 조각 작품들과 함께 아이들이 재미있게 즐길 수 있는 놀이터나 시소 의자와 같은 요소가 더해진 곳이어서 공원 안에 어떤 요소들이 있는지 아이와 함께 찾아보는 과정도 흥미로울 것이다.

전시관을 다 돌면 넓은 공원이 보인다. 산으로 둘러싸인 공원에 돗자리를 깔고 여유를 즐기는 사람들이 많다. 공원 안에는 피자와

파스타를 파는 카페도 있고 큰 분수대가 설치된 공연장도 있다. 가나아트파크는 예술 복합 공간으로 전시를 보는 것뿐만 아니라 다양한 볼거리와 즐길거리를 체험하고 쉬어 가는 작은 휴양지 같은 공간으로 이 '마을'에 들어오는 순간, 일상을 잠시 잊고 다채로운 미술적 경험을 충분히 즐기는 기회를 만날 것이다.

자연과 가족을 사랑한 화가, 장욱진을 만나는 곳

양주는 한반도의 심장부에 자리한 곳으로 우리나라 문화·예술의 중심점이 되어 주었다. 그만큼 미술, 음악, 공연 등 다양한 분야의 예술을 함께 느낄 수 있는 지역이다. 그중 여러 갤러리가 모여 있는 장흥면을 대표하는 양주시립장욱진미술관(이하 장욱진미술관)은 가나아트파크에서 멀지 않은 곳에 자리 잡고 있다. 늦여름의 푸릇푸릇하면서도 선선한 공기를 맞으며 기분 좋게 걷다 보니 어느새 장욱진미술관과 민복진미술관이 나란히 우리를 반겨 주었다.

　장욱진(1917~1990)은 자연과 가족을 사랑한 우리나라 근현대 미술을 대표하는 서양화가이다. 소박한 형태와 정감 가는 색채로 우리나라의 아름다운 자연을 표현한 그의 작품에서는 어린아이 같은 순수함이 느껴진다. 순수한 이상적 내면세계를 추구

한 장욱진을 기리는 미술관도 그를 매우 닮았다. 평생 자연과 더불어 살았던 그의 인생을 대표하듯 장욱진미술관 건물은 자연과 어우러진 모습이었다.

▲ 장욱진미술관의 안과 밖

입구에 들어서자 널찍한 조각 공원이 나타났다. 곳곳에 자리 잡고 있는 민복진(1927~2016), 문신(1923~1995) 등 한국 근현대 조각가의 작품들이 눈에 띄었다. 이러한 작품들은 하나같이 오랫동안 그 자리를 지키고 있었던 듯 주변 자연 풍경과 자연스럽게 동화되어 있었다. 관람객들이 자유롭게 조각 작품들 사이를 산책하며 예술과 하나 될 수 있는 점이 인상 깊었다. 조각 공원을 지나 계곡을 가로지르는 다리를 건너면 장욱진미술관 본관이 등장한다. 이 건물은 장욱진의 호랑이 그림 〈호작도〉(1984)와 집의 개념을 모티프로 설계했다고 한다. 푸르른 잔디와 어울리는 흰색 건물로, 탁 트인 통창이 있는 입구를 포함해 여러 방으로 구성된 독특한 구조를 지녔다. 방과 몸, 풍경을 모티프로 장욱진의 예술 세계라는 별에 건축이라는 별을 더해 하늘에 별자리를 만들고자 했다는 건축가의 말을 떠올리며 작품을 감상해 보자.

장욱진은 1947년 김환기(1913~1974), 유영국(1916~2002) 등 한국 근현대 화가들과 함께 '신사실파'를 결성했다. 신사실파는 "사실을 새롭게 보자."라는 주제 의식을 바탕으로, 관념적으로 규정된 사실을 초월하고 구상과 추상의 구분을 타파하여 개념적인 사실, 즉 사물의 내면과 본질을 추구했다. 이러한 신사실파의 이념을 반영하여 장욱진은 다양한 소재를 사실적으로 재현하기보다 그 안에 내재한 근원적인 본질을 추구했다. 산, 나무, 가족 등 소박하면서도 친근한 소재를 물 흐르듯 자연스럽게 표현한 그의 작품에서는 누구보다 순수했던 그의 정신세계가 엿보이는 듯하다.

따뜻한 사랑을 조각하다
민복진미술관

장욱진미술관과 마주하고 있는 양주시립민복진미술관(이하 민복진미술관)은 건물과 내부 공간에서 민복진 작가의 예술관을 반영하듯 따뜻함이 가득했다. 한국 현대 조각의 대가 민복진(1927~2016)은 1927년 경기도 양주에서 태어나 홍익대학교 미술

▲ 민복진미술관에 있는 소장품들

학부 조각과를 졸업하고 조각가의 삶을 살며 많은 작품을 제작했다. 그의 일생 동안 작품을 관통하는 하나의 주제가 있다면 그것은 바로 '사랑'이다. 미술관에서 볼 수 있었던 수많은 작품들은 서로를 사랑하는 따뜻한 가족의 모습을 하고 있었다.

전체적인 조각 작품에서 느껴지는 부드러운 곡선과 단순하고 절제된 형태는 부족함도 넘침도 없이 보는 이로 하여금 편안함을 느끼게 하며, 돌과 브론즈를 주재료로 활용했음에도 웬지 모를 따스함이 느껴졌다. 연작인 〈모자상〉, 〈가족의 기쁨〉, 〈가족〉, 〈사랑〉 등의 제목에서부터 아이를 안고 입 맞추고 있는 작품 속 어머니의 모습에서도 우리는 사랑을 느낄 수 있다. 작가는 인간의 삶에 내재한 사랑의 가치와 위대함을 시사하며, 자신의 작품을 통해 인간이 서로 사랑하고 안아 주고 아껴 주며 살아가도록 아름다운 세상을 만들어 나가자는 메시지를 던지고 있다.

좋은 작품은 시대를 초월하여 관람객의 가슴에 울림을 준다. 민복진미술관에서 볼 수 있었던 많은 작품들은 우리가 어떤 사랑을 하며 어떤 삶을 살아가야 할지에 대하여 방향을 알려 주는 듯 느껴졌다.

"나는 모자·가족상을 만들면서 예나 지금이나 사랑의 공간을 창출했다. 이 인간애적 조형물이 시대를 초월한 전달자적 표상이 되어 모두의 가슴속에 영원하기를."

– 민복진

울창한 숲속에 숨겨진 자연 안의 별을 찾아
송암스페이스센터

장욱진미술관을 따라 흐르는 석현천을 거슬러 나지막한 오솔길을 따라 올라가면 이름에 걸맞게 달빛을 듬뿍 받을 법한 캠핑장이 나온다. 캠핑장에서 흘러나오는 정다운 웃음소리와 맛있게 익어 가는 음식 냄새에 기분이 들뜬다. 사람들의 즐거운 기운을 받으며 힘차게 가파른 언덕까지 올라 산 정상에 도달하면 눈앞에 또 다른 광경이 펼쳐지는데! 파노라마처럼 펼쳐진 숲속의 아름다운 조경과 함께 모습을 드러내는 것이 바로 송암스페이스센터이다. 이미 찾아가는 과정만으로도 도심을 벗어나 자연 속에서 느끼는 특유의 안온한 감성에 빠져들어 눈을 감고 숨을 들이마시게 된다.

2003년 늘 푸른 소나무처럼 청소년들이 한자리에서 묵묵히 성장하는 인재가 되길 바라는 마음으로 설립한 송암스페이스센터는 송암천문대, 스페이스센터, 케이블카센터 및 여러 부대 시설을 함께 운영하고 있다. 우리가 방문했을 때 관람할 수 있었던 프로그램은 천문대 관측, 케이블카 탑승, 플라네타륨이었는데 이중 원하는 프로그램을 관람하도록 안내하고 있다.

▲ 송암스페이스센터의 다양한 체험 프로그램

체험 1: 실내에서 만나는 작은 우주, 디지털 플라네타륨

스페이스센터에는 챌린저러닝센터와 디지털 플라네타륨이 있다. 디지털 플라네타륨은 지름 15미터의 돔으로 된 반구형의 스크린으로, 좌석에 누워 관람하는 구조에서 온전히 영상으로 제공되는 우주 영상을 입체적으로 경험할 수 있는 것이 특징이다. 스크린과 좌석 간의 거리가 멀지 않아 압도적이면서 몰입감 넘치는 관람을 할 수 있으며, 영상에 담긴 우주의 아름다운 광경이 눈앞에 펼쳐지는 생생한 경험은 마치 우주 공간을 유영하는 듯한 특별함을 제공한다.

체험 2: 도화지에 그려 보는 별의 우주, 나만의 성도 그리기

스페이스센터에서는 성도 그리기 프로그램을 진행하고 있다. 지구와 연관된 별, 신화와 설화 속에 등장하는 계절별 별자리를 직접

성도로 그려 가면서 체험하기 때문에 집중도가 높고 별에 대한 이해도를 더욱 높이는 계기가 되어 준다. 특히 야광 풀로 촘촘히 그린 자신만의 성도가, 불이 꺼지는 순간 야광으로 탁! 하고 밝아지는 모습에 별과 별자리에 대한 감탄과 애정이 샘솟는 경험을 할 수 있다.

체험 3: 아름다운 산등성이를 따라가는 우주 탐험, 케이블카 센터

송암스페이스센터 뒤편에는 개명산 형제봉이 있다. 개명산과 나란히 서 있어서 형제봉이라고 부르게 되었다고 하는데, 옛날 이 근처에 살았던 우애 있는 형제에서 비롯되었다는 전설도 있다. 이 산봉우리 정상에 천문대가 자리 잡고 있는데, 그곳으로 가기 위한 케이블카센터가 스페이스센터에 있는 것. 해발 450미터를 오르면서 산의 모습과 멀어지는 스페이스센터를 만끽하도록 조성된 점이 인상적이다. 케이블카를 타는 과정에서 녹음이 우거진 풍경과 함께 도심의 빛나는 불빛, 밤하늘의 쏟아지는 풍경을 보다 보면 자연이 주는 시각적인 유희가 마치 시시각각 변화하는 풍경을 그린 인상주의의 화폭 같다는 감상에 빠질 것이다.

체험 4: 내 눈에 담는 실제 우주, 천문대

케이블카를 타고 올라 천문대에 다다르자 반갑다는 듯 다양한 프로그램이 관람객을 맞이한다. 로봇들의 공연과 현장에서 관측 가능한 별자리와 별에 대한 정보를 알려 주는 강연을 통해 별을 관

측함에 있어 몰라서 놓치는 부분이 없도록 도와준다. 날이 맑으면 서울과 인천 시내까지 보이는 화려한 야경을 자랑하는 하늘 정원이 있어 별과의 만남이 더욱 기대되는 곳이다.

다시 한번 위쪽으로 향하면 마침내 밤하늘을 오롯이 느낄 수 있는 천문대에 닿는다. 먼저 갈릴레이관에 도착하여 안내 선생님과 같이 레이저를 통해 육안으로 밤하늘을 수놓은 별들을 바라본다. 이후 주요 별들을 관측할 수 있는 보조 망원경이 놓인 공간으로 이동해 안내에 따라 망원경으로 별들을 직접 관측한다. 모두 최상급의 망원경들로 선명하게 별을 볼 수 있기에 허리를 숙이고 눈을 맞춰 렌즈 속에 비치는 별의 모습을 내 눈에 담아 보자. 저 멀리 수백 광년 거리에 존재하는 별이 마치 눈앞에 만져질 듯 보이는 황홀한 우주 탐험을 하게 될 것이다.

차례대로 관람을 마치고 나면 주 망원경이 있는 뉴턴관으로 입장한다. 국내 최초로 국산화된 리치크레티앙식 망원경이 설치되어 있어 일반 망원경으로는 관찰할 수 없는 별의 모임, 은하를 보는 데도 엄청난 성능을 발휘한다. 이 망원경은 돔 안에 조성되어 차분하고 고요하게 집중한 상태에서 별을 만날 수 있는 귀한 시간을 선사한다. 1년에 깨끗한 밤하늘을 만날 수 있는 시간이 총 80여 일밖에 되지 않는다고 하니 날씨를 미리 확인해 보자. 설사 별들이 보이지 않아도 너무 낙심하지는 말자. 아쉬움을 달랠 대체 프로그램이 제공된다.

오늘 하루 도심을 벗어나 양주에 도착하자마자 우리를 맞아 준 상쾌한 공기와 아름다운 풍경만으로도 지친 심신을 달래기 충분한 휴식이 된 터였다. 더 나아가 자연과 어우러진 아름다운 미술관과 자연과 사랑을 소재로 한 따스하고 친숙한 장욱진과 민복진의 작품들, 평소 접하기 힘든 별이 쏟아질 듯한 밤하늘을 만나면서 감동은 배가되었다. 우리의 예술적 영감 또한 하나의 별처럼 반짝이며 빛나는 경험으로 남을 것이다.

꿀팁이 가득한 여행코스

이번 여행은 양주의 아름다운 자연 풍경 속에서 힐링하며 미술 체험을 할 수 있도록 코스를 짜 보았어요. 여행지에서 느긋하게 다양한 즐거움을 만끽하며 신체의 오감이 새로운 경험을 할 수 있도록 충분한 시간을 두고 방문해 보세요.

테마	자연과 함께하는 미술을 만나다
난도	◆◆◆
추천 계절	가을(늦여름~초가을)
만남의 장소	가나아트파크

자연 속 오감 체험
가나아트파크

인간과 자연, 예술이 만나는 공간을 목표로 만들어진 복합 예술 공간인 이곳! 총 8개의 공간으로 각 공간의 대상과 전시물이 다양하니 미리 공간의 특성을 확인하고 관람해 보세요. 돗자리 등을 챙겨 와 조각 공원에서 소풍을 즐기면서 소중한 사람과 함께 여유를 나눠도 좋아요.

◆ 경기도 양주시 장흥면 권율로 117
◆ http://www.artpark.co.kr ⓘ @ganaartpark
◆ 매주 월요일 휴관, 화~금 10:00~18:00,
　주말 10:00~19:00

🚶 ➤➤ 도보 5분

전통과 전통의 만남
탈마당

경기도 무형 문화재 김기철 명인이 아내와 운영하는 카페로 고즈넉하고 아름다운 곳이에요. 작업 공간과 주변 경치도 아름답지만 직접 담근 수제 청으로 만드는 차가 일품인 곳! 아름다운 계곡 풍경을 바라보며 멋진 전통 수공예품과 깊은 맛의 전통차로 힐링하는 시간을 보내세요.

◆ 경기도 양주시 장흥면 일영리 산27-19
◆ 매주 화요일 휴무

🚶 ➤➤ 도보 10분

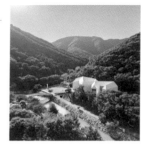

소박함을 그리다
양주시립장욱진미술관

전시실 외에 강연과 교육 프로그램이 진행되는 지하 1층 강의실과 장욱진의 생애를 다룬 다큐멘터리가 상영되는 2층 영상실이 있어요. 또한 1층에는 물품 보관함, 카페, 아트 숍이 있어 편하게 관람할 수 있어요.

◆ 경기도 양주시 장흥면 권율로 193
◆ https://www.yangju.go.kr/changucchin
◆ 매주 월요일, 1월 1일, 설날, 추석 휴관,
 화~일 10:00~18:00

➤➤ 도보 1분

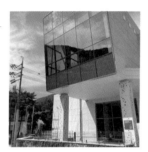

따뜻한 사랑의 조각들
양주시립민복진미술관

민복진미술관은 총 2층으로 되어 있어요. 푸근함이 느껴지는 그의 작품을 통해 소중한 사람을 떠올리면서 사랑과 감사함을 느껴 보세요. 양주시립미술관 통합권을 구입하면 장욱진미술관과 민복진미술관 모두 관람할 수 있어요.

◆ 경기도 양주시 장흥면 권율로 192
◆ https://www.yangju.go.kr/minbokjin/index.do
 @minbokjin
◆ 매주 월요일, 1월 1일, 설날, 추석 휴관,
 화~일 10:00~18:00

➤➤ 도보 20분

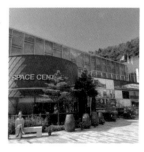

별 하나의 추억과 예술
송암스페이스센터

홈페이지에서 관람할 수 있는 시간과 케이블카 이용 시간을 꼭 확인하도록 해요. 케이블카는 하루에 1~2회만 운행하기 때문에 사전 확인이 필수랍니다. 다양한 프로그램이 준비되어 있으니 열린 마음으로 참여한다면 동심으로 돌아가는 신나는 경험을 할 수 있을 거예요.

◆ 경기 양주시 장흥면 권율로185번길 103
◆ http://www.starsvalley.com @songamspacecenter
◆ 매주 일, 월요일 휴관, 일반 관람은 토요일만 이용 가능

기억,
이미지를 만나는 곳

허예원·오연수·김수정·박지원

참여와 발견의 공간,
경기도미술관

초지역에서 경기도미술관까지 도보로 약 20분이 걸린다. 걷기에 다소 먼 거리 같지만 평화로운 주변 풍경을 감상하다 보면 어느새 미술관에 도착해 있다. 경기도미술관은 경기도가 설립하고 경기문화재단이 운영하는 공립 미술관으로, 현대 미술 작품을 수집·전시하고 관람객을 대상으로 한 다양한 교육 프로그램을 운영하고 있다. 특별한 점이 있다면 사회를 구성하는 다층적 구성원을 고려한 전시 연계 프로그램이 운영된다는 것. 연령과 관계없이 유아, 초등학생, 노인, 장애인으로 대상을 다양화하여 프

로그램을 진행하기 때문에 모든 관람객이 전시 연계 프로그램에 참여할 수 있다.

전시 연계 프로그램은 2층 메인 전시실에서 전시를 관람하고 1층으로 내려오는 동선에 맞춰 준비되어 있으니 참여해 보기를 추천한다. 화랑유원지의 아름다운 풍경과 함께 햇살이 가득 들어오는 1층 창문에 직접 참여한 활동지를 전시할 수도 있고 기념으로 소장해도 좋다. 그날의 이미지를 담은 특별한 작품이 될 것이다.

경기도미술관은 건축적으로도 매력적인 공간이다. 화랑유원지 내에 위치한 이곳은 전면에 있는 호수를 활용하여 미술관과 호수를 시각적으로 연계하여 아름다움을 더했다. 유리벽판(T.P.G)을 적극적으로 활용하여 자연 채광과 녹지의 푸름을 가득 품어 물과 빛의 요소를 반영한 공간으로 설계한 것이다. 그뿐만 아니라 동서축으로 길게 뻗은 유리벽판은 배의 돛대를 연상시켜 해양 도시인 안산의 이미지를 담아냈다.

실내 공간은 크게 1층과 2층으로 나누어져 있다. 1층에는 전시와 연계된 다양한 프로그램이 진행되는 공간과 교육실, 뮤지엄숍, 카페 등이 있고 2층에는 메인 전시실이 있다. 메인 전시가 진행되는 2층 전시실은 여러 개의 섹션으로 공간이 나뉜 흔한 미술관과 달리 하나의 넓은 공간으로 이루어져 있다. 높은 층고와 넓은 이동 통로로 구성된 구조는 도슨트 설명을 듣기 위해 많은 사람이 몰려도 공간이 여유로워 관람 동선을 방해하지 않고, 같

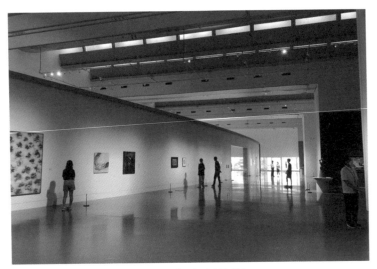

▲ 경기도미술관 전시실 내부

▲ 관람객 참여 작품 전시

이 온 일행과 작품에 대한 감상을 나지막히 나누어도 다른 관람객에게 크게 방해가 되지 않아 자유롭게 감상할 수 있다. 하나의 넓은 공간에 모든 작품이 전시되어 있어 동선이 헷갈린다면 전시실 입구에 비치된 감상 맵을 활용해 보자.

전시장의 한쪽 벽면은 전체가 투명 유리 벽으로 이루어져 화랑유원지의 아름다운 풍경을 감상할 수 있을 뿐만 아니라 전시실 안으로 들어오는 자연 채광 덕분에 어두운 공간 속 강렬한 핀 조명에서는 느낄 수 없는 작품의 자연스러운 색감과 질감을 온전히 감상할 수 있다. 넓은 전시 공간 안 곳곳에 편안한 의자가 놓여 있어 경직되지 않은 편안한 분위기에서 작품을 감상할 수 있는 것도 큰 장점으로 꼽힌다.

경기도미술관은 1950년대 이후 국내외 현대 미술품 600여 점을 소장하고 있다. 이를 바탕으로 다양한 기획 전시를 진행하는데, 전시장 입구에서부터 시작해 미술관을 둘러싼 큰 규모의 야외 전시 작품들과 인증 사진을 찍는 것도 하나의 재미일 것이다. 사진 또한 공간에 대한 기록이니까. 또한 전시를 감상하는 것에서 그치지 않고 전시와 연계된 다양한 참여형 프로그램에 참여한다면, 전시를 관람하며 느낀 감정과 인상을 심화하고 내면화하는 좋은 교육으로 이어지리라 생각한다.

자연의 아름다움과 문화의 교차점, 화랑유원지

경기도미술관을 둘러싸고 있는 화랑유원지는 안산시 단원구에 위치한 도심 유원지이다. 자연과 문화가 어우러진 아름다운 공간으로 사계절의 변화를 온몸으로 느낄 수 있는 특별함을 지닌 자연 생태 공원이다. 반짝이는 화랑 호수, 넓은 잔디밭, 푸른 숲을 품은 자연의 아름다움을 느끼며 바쁜 도시 생활에서 벗어나 여유로움을 만끽할 수 있는 곳.

화랑유원지는 봄이 찾아오면 특히 아름다움을 뽐내는 숨은 벚꽃 명소이다. 봄의 절정에 수많은 벚꽃 나무가 꽃잎을 흩날리는 절경을 감상해 보라. 아직 사람들에게 널리 알려지지 않아 인파를 피해 벚꽃놀이를 즐길 수 있다는 것이 큰 장점이다. 이제 화랑 호수를 둘러싼 산책길을 걸어 본다. 하늘에선 흰 나비와 작은 새들이, 나무 위에선 귀여운 청설모가 그리고 호수 위에선 예쁜 연꽃이 여러분의 산책에 함께할 것이다. 걷다가 힘들면 잠시 멈추고 주위를 둘러보자. 시선이 닿는 곳마다 조각 공원 속 많은 작가들의 독특하고 다채로운 조형물들이 우리의 눈을 즐겁게 해줄 것이다. 이곳의 산책길은 자전거 도로 관리가 잘 되어 있어 자전거 타기에도 아주 안성맞춤이다.

경기도미술관을 등지고 오른쪽 길로 돌아 나오면 안산화랑오토캠핑장을 만날 수 있다. 캠핑 사이트뿐 아니라 글램핑과 카라

▲ 탁 트인 화랑유원지의 호수 전경

반을 이용할 수 있고 어린이 놀이 시설과 집라인 등의 부대시설을 갖추고 있어 취향에 맞는 캠핑을 즐길 수 있다. 한편 화랑유원지 대공연장에서는 주기적으로 공연과 행사가 열린다. 특히 여름밤에 무더위를 날려 줄 공연들이 자주 열리니 일정을 확인하고 방문하는 것을 추천한다. 화랑유원지의 사계절 속에서 자전거 타기, 산책, 소풍, 캠핑, 암벽 등반, 공연 등 다양한 활동을 즐기며 행복한 시간을 보내 보길 바란다.

이곳 화랑유원지에서 출발해 자연 속에서 위안을 얻은 뒤 경기도미술관으로 들어가 예술의 아름다움을 느껴도 좋다. 순서는 상관없다. 어떤 쪽이라도 자연의 고요한 아름다움과 예술의 창조적인 감동이 어우러진 매력적인 하루를 보낼 수 있을 테니.

기억을 넘어 희망을 이야기하는
4·16기억교실

2014년 4월 16일, 제주도로 향하던 세월호가 진도 앞바다에서 침몰했고 수많은 사람이 목숨을 잃었다. 그중 수학여행을 떠나던 안산 단원고 구성원의 피해가 가장 컸다. 아마 수많은 사람이 잊을 수 없는 참사일 테다. 4·16기억교실은 시민들이 4·16의 의미를 기억하고 성찰할 수 있도록 단원고 학생과 선생님 들이 생활하던 교실을 그대로 이전하여 복원한 공간이다.

고잔역에서 10분 정도 걷다 보면 만날 수 있는 기억교실은 1년 내내 누구에게나 열려 있다. 이곳은 공간 전체가 국가 지정 기록물로 지정되었기에 보존 및 관리를 위해 음식물 반입, 낙서, 화분이나 드라이플라워 등의 식물류, 액체류(향수, 디퓨저) 반입이 불가능하고, 희생자의 신상이 드러나는 근접 사진 촬영 등을 철저히 제한하고 있다. 편안하고 안전한 관람을 위해 큰 짐이나 가방은 맡겨 두고 입장하는 것이 좋은데 소수 인원으로 입장한다면 상황에 따라 예약 없이도 해설을 통해 자세히 기억 공간을 둘러볼 수 있도록 도와주기도 한다.

세월호 참사 이후 단원고 교실에는 떠난 이들을 그리워하며 추모하는 편지와 메모 등이 점점 쌓여 갔다. 이후 경기도교육청, 4·16 세월호 참사 가족 협의회 등 7개 기관은 협약을 통해 별도의 시설을 건립하여 교실들을 이전·복원할 것을 결정했고 여러

임시 공간을 거쳐 2021년 4월 12일, 학생들이 사용하던 책상, 의자, 칠판, 게시판, 교실 문 등 모든 것을 그대로 복원하여 민주시민교육원 기억관 2, 3층 4·16기억교실에 보관하게 되었다.

희생자를 기리는 시민들의 편지로 빼곡하게 덮인 게시판을 지나 기억관 입구로 들어가면 1층에서 공감터를 만날 수 있다. 밝고 깨끗한 공간에 노란 리본을 형상화한 조형물과 그림, 영상 등 다양한 작품이 전시되어 있고 팔찌, 볼펜, 스티커 등의 추모 물품을 가져갈 수 있는 공간도 마련되어 있다. 2층에는 기억교실 4실 (2-7~2-10반), 기억 교무실이 있고 3층엔 기억교실 6실(2-1~2-6반)이 자리한다.

문을 열고 교실에 들어가면 각자의 책상 위에는 학생들에게 보내는 편지와 학생들이 평소에 자주 사용하던 물건, 학생들의 사진, 캐리커처 등 그리움을 담은 물건들이 가득 놓여 있다. 모든 기록물이 훼손되지 않도록 온·습도를 조절하고 아크릴 덮개 등을 사용하여 세심하게 관리하고 있다고 한다. 관련 기관과 유가족들의 노력에 시민들의 배려가 더해져 기록물이 깨끗하고 안전하게 보존되고 있다는 생각에 콧등이 시큰거렸다. 직접 가지 못하는 이들을 위해 '4·16 민주시민교육원' 홈페이지에 들어가면 온라인으로도 기억교실을 관람할 수 있게 해 두었다. '기억교실 VR'을 통해 360° 방향으로 모든 기억교실과 교무실을 둘러볼 수 있고, '기억할게, ○○○'에 들어가면 학생과 선생님의 이름을 클릭하여 추모 영상을 볼 수 있다. 또한 '기억 노트' 게시판을 통해

세월호 참사로 희생된 분께 편지를 보낼 수도 있다. 다양한 방법을 통해 4·16기억교실을 관람한다면 희생자들께 더욱 깊은 마음을 보낼 수 있으리라.

4·16기억교실을 관람했다면 여기서 그치지 말고 천천히 산책하듯 걸어가 단원고에 있는 추모 조형물 '노란 고래의 꿈'을 함께 보는 것도 좋다. 이왕 여기까지 발걸음을 했으니 단원고에서 멀지 않은 '4·16전시관'에 들러 세월호 참사의 기억과 경험을 공유하는 전시를 감상하는 것도 추천한다. 함께 기억하면 영원히 사라지지 않는 법이다.

4·16기억교실은 4·16의 의미를 온전히 기억하고 추모할 수 있

▲ 교실을 그대로 재현한 4·16기억교실

는 공간이다. 와자지껄 소리를 높여 수다를 떨던 학생들, 열정적으로 수업에 매진하던 선생님들의 흔적이 고스란히 보존된 교실, 시민들의 참여로 이루어진 프로젝트 전시, 희생자를 기리는 조형물 등을 감상하다 보면 세상의 슬프고 억울한 일에 시민의 한 사람으로서 내가 외면하면 안 되겠구나, 하는 마음이 든다. 부디 평안히 계시기를 바랄 뿐이다.

예술의 경계를 확장하는 안산 속 예술 공간, 김홍도미술관

중앙역과 한대앞역 사이에 김홍도미술관이 있다. 역에서부터 도보로 20분, 버스로 10분가량 소요된다. 김홍도미술관은 안산문화재단에서 운영하는 미술관으로, 2013년 4월 설립 당시에는 단원미술관이라는 이름으로 시작했으나 2022년 3월 김홍도미술관으로 이름을 바꾸었다. 지역 미술 문화 발전에 기여해 온 이곳은 시민 참여형 프로그램을 통해 시민들의 문화 욕구를 충족시켜주고 예술적 경험을 돕는 미술관이기도 하다. 전시관은 총 3관으로 이루어져 있으며 각각 상설 전시와 기획 전시가 다양하게 진행되고 있다.

 전시장은 깔끔하고 쾌적해서 작품을 편안하게 즐길 수 있다. 특히 실마다 자원봉사자들이 상주하고 있어서 모르는 부분이 있

▲ 김홍도미술관의 상설 전시

거나 시설 안내 등의 정보가 필요할 때 즉시 해결할 수 있어서 좋다. 전시장 동선도 구획별로 잘되어 있어 전시 순서에 따라 자연스럽게 관람할 수 있다. 학생들에게 입구와 전시 시작점만 알려 주고 감상을 시작하면 학생들이 흐름에 따라 그림을 감상하기 좋은 곳이다.

상설 전시 '조선의 그림 신선, 김홍도'는 김홍도의 생애를 20대부터 50대 이후까지 나이대별로 나누어 전시해 놓았기에 작가의

삶에 따른 화풍의 변화를 학습하기에 맞춤하다. 전시 작품으로 〈씨름〉, 〈무동〉, 〈옥순봉도〉, 〈여동빈도〉, 〈팔가조도〉, 〈공원충효도〉 등이 있는데, 관람 전에 김홍도의 생애와 작품 등을 학습하고 간다면 전시 관람 및 학습 효과가 배가될 것이다.

 김홍도미술관은 안산 출신 화가인 김홍도에 대해 보다 적극적으로 탐색할 수 있는 곳이기도 하다. 그의 호인 '단원'이 세월이 흘러 이 도시의 지명이 되기도 했고, 무엇보다 조선 시대를 대표하는 화가인 김홍도에 대하여 자세히 학습하고 직접 그림을 체험하는 시간을 통해 학생들의 삶 속에 스며드는 미술 교육을 수행할 수 있을 것이다. 학생들의 미적 감수성을 높이고 미술을 향유할 수 있는 다양한 체험이 가능한 김홍도미술관에 꼭 한번 오기를 권해 본다.

 안산에서 우리가 본 것은 단순한 미술 여행에 그치지 않았다. 작품을 넘어 사람의 기억이 예술로 어떻게 승화했는지, 우리가 지키고 가꾸어야 할 가치가 무엇인지 그 섬세한 이미지를 마음속에 아로새겨 주는 것이었다. 사람이 여기에 살았고 앞으로도 살아가리라는 것일 테다.

❋ ✳ ✿ 꿀팁이 가득한 여행 코스 ♣ ✦ ✕

이번 여행은 자연과 예술 작품의 아름다움을 모두 만끽할 수 있는 곳, 화랑유원지에 있는 경기도미술관을 시작으로 아프지만 잊지 말아야할 4·16기억교실, 풍속화의 대가를 만나는 김홍도미술관을 방문해요. 안산의 기억과 이미지를 깊이 있는 체험으로 만나 보세요.

테마 기억과 이미지를 가슴에 새기다

난도 ◆◆◇

추천 계절 봄

만남의 장소 초지역 1번 출구

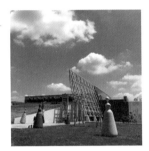

자연과 예술, 삶을 연결하는 곳
경기도미술관

경기도에서 설립한 공립 미술관이에요. 유리 벽면으로 이루어진 전시 공간에서 작품과 함께 화랑유원지의 아름다운 풍경도 담아 보세요. 다양한 전시 연계 프로그램을 예약하고 참여하면 더욱 의미 있는 관람이 될 거예요. 경기도미술관을 둘러싼 거대한 야외 전시 작품을 감상하는 것도 놓치지 않기!

◆ 경기도 안산시 단원구 동산로 268
◆ https://gmoma.ggcf.kr
◉ @gyeonggimoma @edu_gmoma
◆ 매주 월요일, 1월 1일, 설날, 추석 휴관,
　화~일 10:00~18:00

🚶 ➜➜ 도보 1분

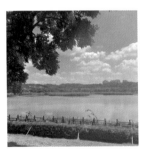

자연 속에 녹아든 문화 예술
화랑유원지

화랑 호수, 경기도미술관, 조각 공원, 안산 화랑 오토 캠핑장, 대공연장 등을 포함하는 화랑유원지는 도심에서 여유를 즐길 수 있는 복합문화 공간이에요. 사계절 모두 다른 느낌을 지닌 화랑유원지를 때마다 방문해 보세요! 안산화랑오토캠핑장을 예약해 가족, 친구와 신나는 캠핑을 즐기는 것도 강력 추천!

◆ 경기도 안산시 단원구 화랑로 259
◆ https://hwarangcamp.ansanuc.net

🚶 ➜➜ 자동차 6분
　　　　자전거 10분

기억을 넘어 희망을
이야기하는 공간

4·16기억교실

4·16의 의미를 되새기고 성찰할 수 있는 공간이
에요. 화랑유원지에서 출발해 4·16 기억전시관
을 둘러보고 단원고 산책길을 지나 4·16기억교
실을 방문해 보세요. 작은 주차 공간과 장애인
편의 시설이 마련되어 있고 10인 이상의 단체 관
람은 일주일 전까지 사전 예약을 통해 가능하니
참고하세요.

◆ 경기도 안산시 단원구 적금로 134
◆ https://www.goe416.go.kr
◆ 연중무휴, 평일 09:00~18:00
　주말·공휴일 10:00~17:00

🚶 ➔➔ 자동차 13분

단원 김홍도를 만나는 곳

김홍도미술관

관람료와 주차비가 없고 넓은 주차장까지 있어
서 부담 없이 즐길 수 있는 미술관이에요. 운영
시간, 전시 정보 등을 홈페이지를 통해 알아보
고 방문하면 더욱 좋아요. 감상 후 근처 노적봉
공원에서 산책도 즐겨 보세요.

◆ 경기도 안산시 상록구 충장로 422
◆ https://www.ansanart.com/danwon
📷 @kimhongdoartmuseum
◆ 매주 월요일, 1월 1일, 설날, 추석 휴관.
　화~일 10:00~18:00

🚶 ➔➔ 자동차 7분
　　　 도보 22분

싱싱하고 다양한 굴 요리

굴마을낙지촌

알찬 답사의 마무리로 배를 든든히 채우는 건
어떨까요? 주 재료인 굴과 낙지로 만든 다양한
메뉴와 더불어 꼬막 비빔밥, 해산물을 못 먹는
사람들을 위한 메밀국수와 갈비탕도 있어요. 식
성껏 골라 드세요.

◆ 경기도 안산시 상록구 송호1길 7
◆ 연중무휴, 월~일 10:00~18:00

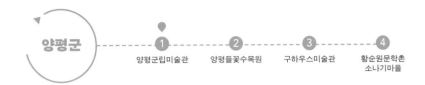
문학과 예술의 영감이
샘솟는 곳

모미아·서윤선·안혜신·이소라

예술인이 사랑하는 지역의 자존심,
양평군립미술관

많은 예술인이 모여 사는 양평군을 대표하는 미술관은 무언가
달라도 달랐다. 우리가 양평군립미술관에 갔을 때는 미술관 앞
이 한창 공사 중이어서 가림막이 늘어서 있었는데, 그동안 미술
관에서 기획 전시한 포스터들이 줄지어 붙어 있었다. 서울을 벗
어나 있는 한적한 미술관이라고 얕보았다가는 큰코다칠 만큼 그
뜨거운 열정과 훌륭한 수준을 가늠할 수 있는 전시 포스터들이
시선을 사로잡았다.

　기대를 저버리지 않는 수준의 다채로운 작품 전시와 야외 전

▲ 양평군립미술관 앞 공사 가림판에 꾸며진 전시 포스터들

시 및 디지털 전시를 진행하는 것은 물론이고 체험 및 교육 프로 그램도 활발하게 진행하는 부지런한 미술관임을 금세 알 수 있 었다. 아이와 쾌적하게 관람하도록 키즈 룸과 수유실이 마련되 어 있고 유모차를 대여해 주며, 7세 이하의 아이들을 위한 교육 프로그램도 제공되어 아이와 부모가 함께 관람하는 모습을 쉽게 볼 수 있다. 2011년 개관한 젊은 미술관답게 전시 기획의 신선함 과 연령을 아우르는 문턱 낮은 이곳 미술관은 양평을 더욱 예술 가의 창작촌답게 만들어 주고 있었다.

발길을 돌려 승용차로 3분여 남한강 줄기를 따라가다 보면 양 평들꽃수목원에 도착한다. 이 아기자기한 수목원은 개인의 취향 을 담은 수목과 조형물로 꾸며져 있다. 수목원 가장 안쪽으로 들

어가면 남한강을 바라볼 수 있는 정자가 있는데, 이곳에 앉아 찍은 사진은 아무렇게나 찍어도 작품이 되었다. 미술관의 여운을 들꽃이 핀 오솔길에서 나누며 만끽하기에 충분한 곳이다.

일상이 예술이 되는 '구하우스'

미술관이라는 이름으로 전시를 계획해 관람객을 모으는 일반 미술관과는 다르게 구하우스는 명칭부터가 그 전형성에서 벗어나 있다. 이곳은 한국 1세대 그래픽 디자이너인 구정순 대표가 평생 수집한 500여 점의 미술 작품과 디자인 오브제를 기반으로 2016년에 설립한 미술관이다. 예술과 디자인을 '집'이라는 일상의 공간에서 관람객이 편안하게 감상하고 즐기기를 바란 의도에서 비롯된 명칭이라 한다. 그래서 구하우스에 들어서는 순간 마치 미술 수집가의 집에 초대받은 손님이 되는 기분에 사로잡힌다.

구하우스는 2014년 베니스 비엔날레 국제 건축전에서 황금사자상을 받은 조민석 건축가가 설계한 건축물로 산과 강을 가진 양평의 자연 경관과 한껏 어우러져 있다. 산의 능선을 따라 드로잉한 듯한 건물의 유기적인 곡선 형태는 콘크리트의 차가움을 상쇄시킨다. 아울러 다양한 형태의 벽돌로 벽면을 감싸는 픽셀레이션(각각의 픽셀을 보이게 하는 효과) 방식으로 채워진 건물 외벽

▲ 감각적인 구하우스의 전경

은 채광에 따라 변화하여 다채로운 모습을 뽐낸다.

주 전시관의 각 방에는 벽과 천장 및 사소한 인테리어 소품까지 내로라하는 유명 작가들의 작품들로 가득하다. 데미안 허스트, 데이비드 호크니, 앤디 워홀, 제프 쿤스, 필립 스탁, 디터 람스, 백남준, 서도호, 최정화 등의 회화, 사진, 조각, 설치 등 다양한 장르의 작품들이 생활 공간의 가구처럼 집을 구성하고 있는 것. 관람객은 지인의 집들이에 와서 생활 소품을 구경하는 것처럼 소소한 재미와 편안함을 느끼다가 명패처럼 적힌 유명한 작가 이름에 멈칫하며 이곳이 엄연히 '미술관'임을 자각하게 된다.

1층의 가장 안쪽 거실 방에 있는 데이비드 호크니의 대형 프린팅 작품 〈전람회의 그림〉(2018)은 이러한 일상과 예술의 경계가

▲ 구하우스 야외 정원

모호함을 절실히 느끼게 하는 작품이 아닐까 한다. 주 전시관에서 실내 관람을 마치고 내려오면 야외 정원이 펼쳐지고 별관이 보인다. 이 정원은 2021년 양평군 내의 아름다운 민간 정원으로 선정되었을 만큼 그림 같은 사계절의 풍경을 자랑한다.

누구에게나 집은 편안한 안식처이자 일상을 나누는 공간일 것이다. 구하우스는 이런 집이 주는 편안함과 일상을 매개로 삼아 자연 속에서 발견한 낯선 회색빛 미술관에서 예상치 못한 낯섦을 경험하게 한다. 익숙함이 낯설어지는 그 신선한 경험을 통해 예술은 멀리 있는 것이 아니라 일상의 시선 변화, 생각의 변화에서 꾀해지는 즐거움이 아닐까 생각해 보는 것이다. 이처럼 구하우스는 21세기의 많은 현대 작가들이 작품의 목표로 삼았던 '일

상과 예술의 경계 타파'라는 과제를 갤러리 자체로 보여 주는 곳일 테다. 언제든 다시 가 보고 싶은 집의 모습으로 말이다.

어느 산골 소년과 소녀의 이야기, 황순원문학촌소나기마을

지역을 다니다 보면 낯익은 작가 이름이 붙은 역이나 지명 혹은 문학관 등을 볼 수 있다. 작가의 업적을 기리거나, 작가가 태어난 생가를 보존하거나, 작품 속 배경을 구현하거나, 유작들을 전시하는 문학관은 그 지역의 자랑이자 관광 명소가 되곤 한다. 동네를 둘러보며 관람객은 작품의 모태가 되었을지도 모를 지리적 환경을 바라보거나 작가의 시선을 상상하며 작품을 깊이 내면화한다. 양평군 서종면에도 유명한 문학관이 자리하는데 바로 황순원문학촌소나기마을(이하 소나기마을)이다.

소나기마을이란 별칭은 황순원의 단편 소설 「소나기」에 나오는 단 한 문장에서 시작된다. "어른들의 말이, 내일 소녀네가 양평읍으로 이사 간다는 것이었다." 양평은 평안남도 대동 출생인 황순원 작가의 고향도 그가 오래 거주한 지역도 아니다. 그가 생전에 양평을 아꼈고 작품에도 언급했기에 작가가 재직했던 경희대에서 양평군과 손잡고 황순원 묘역을 중심으로 2009년 문학촌을 완성하여 일반에 공개한 것이다.

▲ 황순원문학촌소나기마을의 문학관 전경

　주변이 산으로 둘러싸인 한적한 길 위로 '양평군 황순원문학촌
소나기마을'이라는 큰 비석이 길의 시작을 알린다. 그 옆으로 난
오르막길에서 매표소가 나오고 본격적인 관람이 시작된다. 병풍
처럼 산이 둘러싼 양평의 지리적 특색을 무대 삼아 펼쳐진 중앙
소나기 광장을 중심으로 문학관과 고인의 묘역, 징검다리, 들꽃
마을 등이 있고 '고백의 길', '너와 나만의 길'이란 오솔길과 산책
로 등이 이어져 있다. 이곳의 하이라이트는 중앙 소나기 광장의
인공 분수와 움집이다. 초록색 풀밭 가운데 자리한 이 분수는 정
해진 시간이 되면 물을 내뿜는데 마치 소설 속 한 장면의 소년과
소녀처럼 소나기를 맞고 뛰어다니는 경험을 해 볼 수 있다. 곳곳
에는 움집이 놓여 있는데 비를 피하려고 수숫단을 덧세워 만든
공간으로 소설 속 주인공이 된 관람객이 숨어들 수 있도록 유도
한 것이다. 두 층으로 이뤄진 문학관 내부는 황순원 작가의 소장

품과 유품을 비롯하여 작가의 삶과 문학 정신을 기리는 전시품으로 채워져 있다. 그중에서 특히 눈에 들어온 것은 이제는 고인이 된 작가에 대해 지인이 남긴 회고록이었다.

> "선생님이 작품을 쓰거나 구상하실 때 신중을 기한다는 것은 누구나 다 아는 일이다. 어느 날 선생님께서 어디를 좀 가자고 해서 모시고 간 적이 있었는데 나중에 안 일이지만 그건 작품에서 단 두 줄을 쓰기 위한 취재임을 알았다. 작품 속에서 길이 어디로 난 것인지 정확히 기술하기 위하여 하루를 허비한 것이었다."
>
> – 故 고경식 교수의 회고담에서

 짧은 글이라도 문체와 내용 하나도 허투루 쓰는 법이 없던 작가의 고요한 열정과 신중함에서 굵직한 여운이 남는 「소나기」가 탄생한 것이리라.

 문학관 건물 옆에는 황순원 작가와 그의 아내 양정길 여사의 묘역이 있다. 남녀노소 가리지 않고 소설 속 장면을 체험해 보고 싶은 사람들, 향토적 감성을 느끼고 싶은 아이들, 동심에 젖어 문학적 감수성에 흠뻑 젖어 보고 싶은 어른들에게 소나기마을은 한여름 쏟아지는 소나기같이 짧지만 굵은 추억을 선물해 줄 것이다. 한결 시원해진 공기 속에 그 시절 소년과 소녀를 떠올리며 양평에서의 일정을 마쳤다.

꿀팁이 가득한 여행 코스

이번 여행은 예술과 문학이 살아 숨 쉬는 코스로 안내할게요. 양평군립미술관과 황순원문학촌소나기마을을 답사의 중심에 두고 양평의 다채로운 전시 테마를 즐겨 보세요.

테마	예술의 영감을 주는 공간을 만나다
난도	◆◆◇
추천 계절	봄, 가을
만남의 장소	양평역 1번 출구

문턱은 낮고 안목은 높일 수 있는 곳
양평군립미술관

양평군에서 운영하는 미술관으로 지하 1층에서 2층까지 전시홀이 있고, 1층에는 어린이 체험 공간과 수유실, 도서관이 있어요. 해설사의 설명을 듣고 체험까지 하면 더욱 깊이 이해할 수 있어요. 저렴한 관람료로 훌륭한 예술 체험을 할 수 있는 곳이랍니다.

◆ 경기도 양평군 양평읍 문화복지길 2
◆ https://www.ymuseum.org/home ⓘ @y_museum
◆ 매주 월요일, 1월 1일, 설날, 추석 휴관,
　화~일 10:00~18:00

자동차 3분
대중교통 10분
도보 25분

노을도 쉬어 가는 들꽃 놀이터
양평들꽃수목원

개인이 운영하는 3만 평 규모의 수목원이며 야생화와 허브 등이 조화를 이루어 아름답게 조성되어 있어요. 개인이 운영하는 수목원이어서 입장료가 저렴하지는 않지만 아름다운 이곳에서 잠시 쉬어가 보세요.

◆ 경기도 양평군 양평읍 경강로 1698
◆ https://www.wildflower-garden.com
　ⓘ @wildflowergarden_yp
◆ 연중무휴, 월~일 09:30~18:00

자동차 30분
대중교통 1시간

내 집처럼 편하게
즐길 수 있는 미술관

구하우스 미술관

주 전시 공간 외에 야외 정원, 별관에도 전시 공간이 있어요. 2층으로 이뤄진 주 전시관 내부는 거실, 서재, 라운지, 침실, 다락방 등 우리에게 익숙한 생활 공간 명칭으로 명명되어 10개의 방으로 나뉘어 있어요. 익숙한 곳에서 유명 작가의 작품을 만나는 재미를 느껴 보세요.

◆ 경기도 양평군 서종면 무내미길 49-12
◆ https://koohouse.org ⓐ @koohouse_museum
◆ 매주 월, 화요일, 1월 1일, 설날, 추석 휴관,
　수~금 13:00~17:00, 주말·공휴일 10:30~18:00

🚶 ➤➤ **자동차 5분**
대중교통 10분

싱싱한 해물과 수타면이 맛있는 곳

박승광해물손칼국수

출출하다면 잠시 배를 채우고 가기 좋은 곳으로 해물찜에 손칼국수를 얹은 듯한 푸짐함이 특징이에요. 해물파전도 빠뜨리면 아쉬우니 함께 즐겨 보세요.

◆ 경기도 양평군 서종면 북한강로 962
◆ 연중무휴, 월~일 11:00~21:00

🚶 ➤➤ **자동차 10분**
대중교통 35분

동심을 느끼는 추억의 문학 마을

황순원문학촌소나기마을

서종면 수능리 일원에 소설 「소나기」의 배경 무대와 지상 3층 규모로 지은 소설가 황순원의 문학관이 조성되어 있어요. 소설을 읽고 방문하면 더 생생하게 체험할 수 있을 거예요. 그 중심인 문학관에는 황순원의 유품과 작품을 전시하는 3개 전시실이 있으니 꼭 둘러보세요.

◆ 경기도 양평군 서종면 소나기마을길 24 산 74
◆ https://www.yp21.go.kr/museumhub/contents.do?key=1022,
　ⓐ @sonagivillage
◆ 매주 월, 화요일, 1월 1일, 설날, 추석 휴관,
　동절기 09:30~17:00, 하절기 09:30~18:00

인천시

1 짜장면박물관

2 인천아트플랫폼

3 대불호텔전시관
중구생활사전시관

4 인천개항박물관

개항의 중심지에서 만나는
근대화의 문화예술

전단비·박현진·정지혜·이규연

근현대사의 맥을 함께한
'짜장면'을 만나는 곳

경인선 종착역에 있는 차이나타운을 찾은 날은 뙤약볕 내리쬐는 늦여름이었다. 인천역을 빠져나와 남쪽 대문 제1패루(붉은 기둥 위에 지붕을 얹은 중국식 대문) 중화가(中華街) 입구를 마주하자 중국 건축 방식을 본뜬 건축물과 다채로운 거리 풍경이 이어진다. 오르막을 따라 걷는 길은 이색적인 간판과 길거리 음식, 문화 행사와 축제가 어우러져 독특한 분위기가 풍긴다. 문화와 전통의 향기가 짙게 느껴지는 이곳에는 1883년 제물포항 개항 이후 서구 문물이 집결하고 일제 수탈이 본격화되었던 아픈 역사를 지닌

▲ 짜장면박물관의 외관과 내부

개항장의 흔적이 남아 있다. 지금에 이르러 배달 음식의 대명사가 된 보편적이고 대중적인 짜장면은 이러한 외세 침탈의 역사와 함께 시작되어 우리 근현대사와 맥을 함께해 왔다.

국가 등록 문화재로 지정된 짜장면박물관은 옛 '공화춘' 건물을 개보수하여 개관한 곳이다. 중국집이 즐비한 중심 도로에서 조금 벗어나 한중문화관 방면으로 걷다 보면 화강암 석축 위에 회백색 벽돌을 쌓아 올린 2층 벽돌조 건물 옆으로 철가방을 든 배달원 조형물이 시선을 사로잡는다.

입구에 들어서면 정면에 보이는 중앙 계단을 올라가 2층에서 1층으로 내려오는 동선으로 관람한다. 6개의 상설 전시실과 1개의 기획 전시실로 구성된 이곳은 짜장면의 유래와 역사, 문화를 시기별로 구분해 놓았다. 부둣가에서 일하며 짜장면을 즐겼던 산둥 지방 출신 노동자 '쿨리'를 시작으로 화교 중심으로 퍼져

나간 짜장면 변천의 역사, 쌀 중심 식습관을 크게 변화시킨 혼분식 장려 운동 포스터, 무거운 목재 가방으로 시작하여 기능과 디자인을 보완해 철가방으로 발전한 배달 가방 이야기 등 짜장면을 테마로 한 다양한 유물과 콘텐츠는 오랜 문화 보존과 연구의 노력을 가늠케 한다.

1930년대 공화춘 접객실, 1960년 공화춘 주방은 마치 영화 속 세트장처럼 실제와 가까운 모형으로 전시하고 있어 당시 모습을 쉽게 엿볼 수 있다. 1960년대 짜장면 한 그릇의 가격은 15원이었다. 물가 변동과 화폐 가치 변화, 경제 위기를 겪으며 50여 년 동안 값이 450배나 오른 행적을 당시 인천중화요식업조합에서 공시했던 가격표를 통해 알 수 있었다. 특히 현대에 이르기까지 레토르트 인스턴트식품 용기 디자인의 변천사를 살펴보는 것도 관람에 재미를 더한다.

역사와 마주하고
문화 예술의 발산지로 거듭나다

인터넷에 인천아트플랫폼을 검색하면 다음과 같은 키워드가 나온다. '이국적인', '독특한', '재미있는'. 공통점을 특별히 찾아볼 수 없는 묘하게 이질적인 단어들의 조합이다. 공간의 이름 또한 흔히 아는 미술관, 박물관이 아닌 인천, 아트, '플랫폼(platform)'

▲ 대한통운 건물을 리모델링한 인천아트플랫폼

으로 불린다. 이쯤 되면 궁금해진다. 인천아트플랫폼은 도대체 어떤 곳일까?

처음 만난 인천아트플랫폼의 인상은 확실히 '이국적'이었다. 한중문화관, 생활사전시관, 개항박물관, 근대건축전시관 등 고개만 돌리면 보이는 개항장 일대의 옛 건물들 속에 붉은 벽돌과 철제 프레임이 어우러진 건물이 눈에 띄었다. 인천시는 원도심 재생 사업의 일환으로 일본인이 남기고 간 건축물들을 문화 예술 공간으로 변모시켰다. 인천아트플랫폼은 건축가 황순우가 인쇄소, 대한통운, 대진상사 등의 건축물을 계획부터 완공까지 10여 년에 걸쳐 탈바꿈한 대표적인 복합 문화 공간으로, 도시의 역사성과 장소성을 문화적으로 재활용하자는 시민들의 뜻으로 탄생했다.

거리 양쪽으로 건물이 늘어선 형태의 인천아트플랫폼은 건축물의 형태가 매우 '독특하게' 구성되어 있다. A~C동인 인천생활문화센터, 전시장, 공연장, D~H동인 사무실, 스튜디오 및 프로젝트 공간, 생활문화센터로 나뉘어 있으며, 이 공간 중 E~G동은 한때 인천 지역 예술가들이 '피카소 작업실'로 사용한 곳으로 현재 국내외 예술가들의 레지던시 프로그램의 창작을 지원하고 있다. 1년에 한 차례 작가 스튜디오를 공개하는 '오픈 스튜디오'와 함께 이곳에서 열리는 다양한 전시·공연을 자유롭게 관람할 수 있으니 시기에 맞춰 꼭 한번 방문하면 후회 없는 경험이 될 것이다.

시립미술관이 없는 인천의 아쉬움 또한 이곳 인천아트플랫폼 전시장에서 해소할 수 있다. 1984년에 지어진 B동은 대한통운 창고로 사용해 왔는데 외형을 복원하여 전시장으로 새롭게 리모델링했다. 또한 복합 문화 예술 공간이라는 호칭에 걸맞게 시민들 누구나 일상에서 자연스럽게 예술을 접할 수 있도록 '재미있는' 교육 프로그램을 운영하고 있다. 방문 당시에는 일러스트레이터 김다예 작가가 참여한 '작가의 방' 프로그램이 진행 중이었는데, 작가가 직접 제작한 벽화와 작업 공간에서 사진도 찍어 보고 체험지, 스티커, 스탬프를 통해 추억을 남길 수 있었다. 인상적이었던 것은 가족 단위의 사람들이 방문하여 아이들이 자유롭게 이 공간에서 놀고 있었다는 점이다. 관람의 단위가 가족으로 확대되어 시민들이 즐길 수 있는 공간으로서 기능하는 아트플랫폼을 만날 수 있었다.

▲ 작가의 방에서 이루어지는 체험 프로그램

　공통점이라곤 찾아볼 수 없는 서로 다른 키워드가 살아 움직이며 공존하는 곳. 그곳이 바로 인천을 대표하는 연결 공간, 인천아트플랫폼이다. 과거와 현대, 원도심과 신도심, 인천과 세계, 예술과 시민, 창작과 향유를 연결하는 플랫폼으로서 이곳이 터를 지키며 오래 살아 숨 쉬길 바란다.

근대화, 생활 문화 양식이 태동한
최초의 서양식 호텔

짜장면박물관과 인천아트플랫폼을 지나서 세 번째 코스인 대불호텔전시관으로 향했다. 이곳은 이름부터 다소 생경하게 느껴졌다. 인천이 개항한 이후 다양한 나라의 근대 문물이 들어와 많은 외국인들이 우리나라에 찾아오면서 외국인들이 머무를 숙소가 필요했고, 이러한 필요에 의해 건립된 것이 대불호텔이다. 대불호텔전시관은 제1관인 대불호텔전시관과 제2관인 중구생활사전시관으로 이루어져 있다. 대불호텔은 우리나라 최초의 서양식 호텔로 대불호텔을 건립한 일본인 해운업자인 호리 히사타로의 덩치가 큰 편이라 큰 불상을 연상시킨다고 하여 붙여진 이름이다.

전시관은 1층부터 3층까지 제1전시실, 제2전시실, 제3전시실로 구성되어 있다. 제1전시실에서는 대불호텔의 터에서 발견된 호텔의 옛 흔적을 볼 수 있다. 향수를 불러일으키는 그 시절 대불호텔의 모습을 영상으로 안내하고 있어 시각적인 아름다움을 더한다. 제2전시실에서는 그 시절 대불호텔의 내부를 실제처럼 재현해 놓은 모습을 볼 수 있다. 고풍스러운 가구와 카펫, 천장의 조명, 고급 식기들이 눈을 사로잡았다. 오늘의 가정집에 두어도 절대 촌스럽지 않은 호텔 내부의 소품들이 탐이 날 정도였다. 정교하게 재현된 대불호텔의 모습과 함께 조선 시대 다양한 숙박 시설의 분류, 인천에 세워졌던 일본식 여관의 위치, 철도 개통

▲ 우리나라 최초의 서양식 호텔인 대불호텔의 자취

으로 인한 숙박 시설의 변화가 상세하게 설명되어 있어 전시물에 대한 궁금증을 해소해 주었고 보는 즐거움까지 있다. 당시 신문에 실린 광고를 보면 제물포항을 통해 여러 가지 서양 음식이 수입되어 유통되었던 것을 확인할 수 있다. 대불호텔은 우리나라에서 처음으로 커피가 제공되던 호텔이었을 것이다. 제3전시실에서는 당시의 연회장 모습을 볼 수 있고, 입구에 인천 스마트 관광 도시 증강 현실(AR), 가상 현실(VR) 체험 공간이 있어 더욱 알차고 흥미로운 관람을 할 수 있다.

대불호텔전시관을 관람한 후에 입구와 바로 연결된 중구생활사전시관으로 발걸음을 옮겼다. 이곳은 지하 1층과, 1, 2층으로 구성되어 있는데 특히 입구의 인천 지하철 모형이 눈길을 사로잡는다. 먼저 지하 1층에서 인천의 중요한 교통수단이었던 전철 내부의 모습과 정류장 앞의 매점을 관람하고 1층과 2층에서 1960~70년대의 의식주와 문화생활을 재현해 둔 것을 볼 수 있다. 1층에 생활 문화가 전시된 곳에서는 1960~70년대의 의상을 대여해 주고 사진 촬영을 해 볼 수 있어 오랜만에 옛 기억을 떠올리거나 겪어 보지 않은 시간 속에서 추억을 남기고 싶은 방문객에게 참여를 권하고 싶다. 세대를 초월해 같은 시간대에 함께한다는 즐거움을 얻게 될 것이다. 당시에는 청소년의 음식점 출입이 자유롭지 못해 주 고객을 학생으로 한 빵집이나 분식집이 많이 등장했다고 한다. 분식은 예나 지금이나 청소년이 좋아하고 즐겨 먹는 메뉴인 것이 분명하다. 1층을 둘러보고 2층으로 올라

가면 빨간색의 낡은 공중전화와 함께 극장이 전시되어 있다. 인천에 여러 개의 극장이 문을 열었었는데, 지금은 100년 역사를 자랑하는 애관극장만이 남아 운영되고 있다.

변화의 중심지
개항 도시의 정취

마지막으로 인천개항박물관으로 향했다. 인천개항박물관은 과거에 일본 제1은행 인천 지점으로 운영되기 위해 건립된 장소이다. 평소 건축물에 관심이 많았다면 박물관 입구에 박물관 실제 크기의 25만분의 1로 축소하여 알루미늄 3D로 제작해 놓은 모형에 눈길이 저절로 갈 것이다.

전시장 1층 1전시실에는 개항 이후 일본과 중국의 영향을 받아 시작된 우편 사업에 대한 내용과 여러 가지 우편이 전시되어 있다. 동인천 먹자골목을 지나오는 길에 만날 수 있는 내리교회와 우리나라 최초의 사립 초등학교인 영화학당의 역사도 소개되어 있다. 2전시실에서는 1899년에 개통된 우리나라 최초의 철도 경인선의 100년 역사의 흐름을 볼 수 있다. 근현대사에 대해 공부하고 나서 인천개항박물관을 방문한다면 더욱 생생한 역사 공부가 될 것이다. 3전시실에는 개항기의 인천역 일대 거리 모습을 입체적으로 그려 놓아 그림 앞에서 사진을 찍으며 마치 그 시절 주

▲ 일본 제1은행 지점으로 쓰인 인천 지점의 모형

인공이 된 듯한 즐거운 시간을 보낼 수 있다. 4전시실에는 이곳이 일본의 제1은행으로 운영되었을 때 사용했던 금고와 자료 등이 전시되어 있어 당시 은행의 모습을 생생하게 짐작할 수 있다.

　무엇보다 인천개항박물관은 서양식 석조 건축물로 아름다운 자태를 자랑하고 있어 파란 하늘과 어우러져 아름다운 풍경을 감상하기에 알맞은 곳이다. 대불호텔전시관과 인천개항박물관은 앞선 인천 개항장 문화 시설과는 다른 분위기를 풍기지만 우리나라의 근현대사와 인천의 역사를 함께 살펴볼 수 있는 중요한 문화 공간이 아닐까 싶다.

　1호선의 끝에서 만난 개항의 중심지는 마치 근대화 시기로 시간 여행을 떠난 기분을 들게 했다. 남녀노소 누구든 소통하고 연

결되는 인천의 개항 문화와 예술의 발자취를 따라가 보며 근대
와 현대의 경계를 허문 거리에서 자신만의 여행을 떠나 보면 좋
겠다.

꿀팁이가득한여행코스

이번 여행은 개항의 중심지인 인천아트플랫폼을 중심으로 떠나 보아요. 전시관에서 운영 중인 다양한 프로그램들을 미리 알고 간다면 더욱 알차게 보낼 수 있답니다. 인천시민애집과 제물포구락부도 함께 방문해 보세요.

테마 예술이 된 근대화의 공간을 만나다

난도 ◆◇◇

추천 계절 봄, 가을

만남의 장소 인천역 1번 출구

짜장면의 역사, 공화춘 첫 입성!
짜장면박물관

차이나타운 길거리를 따라가다 보면 제일 먼저 짜장면박물관이 보인답니다. 짜장면 이야기 외에도 철가방 이야기, 시기별 패키지 디자인, 곰표 밀가루의 역사 등 흥미로운 주제까지 함께 볼 수 있어요. 이곳에서 통합 관람권을 구매하면 5개 박물관 관람을 할 수 있으니 참고하세요.

◆ 인천광역시 중구 차이나타운로 56-14
◆ https://ijcf.or.kr/load.asp?subPage=522.05
◆ 매주 월요일, 1월 1일, 설날, 추석 휴관,
　화~일 09:00~18:00

👟 ▶▶ 도보 5분

소통하는 문화 예술의 집합체
인천아트플랫폼

인천아트플랫폼은 7개의 동으로 조성된 스트리트 뮤지엄이에요. 방문하는 시기에 진행하는 전시 일정을 홈페이지에서 미리 확인하면 좋아요. 이곳에서만 참여할 수 있는 미술사 강연, 나만의 책 만들기, 아트 마켓, 아트 페어, 문학 축제 등 특별한 교육과 행사 프로그램도 놓치지 마세요.

◆ 인천광역시 중구 제물량로218번길 3
◆ https://inartplatform.kr 📷 @incheonartplatform
◆ 매주 월요일 휴관

👟 ▶▶ 도보 2분

옛 추억으로의 시간여행
중구생활사전시관

생활사전시관 내부에 있는 의상실에서 옛날 교
복, 개화기 의상 등을 대여하여 스냅 촬영을 해
보세요. 추억의 돌림판 뽑기로 1,000원에 추억
의 과자를 맛볼 수도 있어요.

◆ 인천광역시 중구 신포로23번길 97
◆ 매주 월요일, 설날, 추석 휴관

🚶 ➤➤ 도보 1분

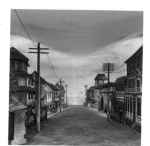

근대 문물의 집합소
인천개항박물관

인천개항박물관에서는 인천항을 통해 처음 유
입된 근대 문물들을 관람할 수 있어요. 초등학
생과 함께할 수 있는 무료 교육 프로그램이 다
양해요. 교육 시작 2주 전부터 인천중구문화재
단 홈페이지에 공지하고 접수를 받으니 확인 후
예약해 보세요.

◆ 인천광역시 중구 신포로23번길 89
◆ https://ijcf.or.kr/load.asp?subPage=522.04
◆ 매주 월요일, 1월 1일, 설날, 추석 휴관,
 화~일 09:00~18:00

🚶 ➤➤ 도보 6분

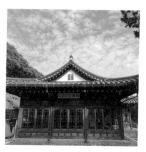

자연 속 정원과 한옥이 어우러진
인천시민애집

예쁜 정원과 자연 속에서 휴식을 즐기기 좋아
요. 역사 전망대에 올라가 개항의 중심지인 인천
을 한눈에 조망해 보세요. 상설 프로그램으로
전통 간식, 다식 만들기 체험도 있답니다. 정오
부터 1시간 점심시간이니 참고하세요.

◆ 인천광역시 중구 신포로39번길 74
◆ https://www.인천시민애집.kr
◆ 매주 월요일 휴관, 화~일 09:30~17:30

사진·자료 출처

- **19쪽** 덕수궁 석조전 사진 ➜ 국가유산청 궁능유적본부 홈페이지(https://royal. cha.go.kr/ROYAL/main/index.do)

- **25쪽** 덕수궁 중명전 사진 ➜ 국가유산청 궁능유적본부 홈페이지(https://royal. cha.go.kr/ROYAL/main/index.do)

- **46쪽** '싱크 넥스트' 전시 포스터 ➜ 세종문화회관 제공

- **56쪽** 국립현대미술관 서울 사진 ➜ 국립현대미술관 제공 / 사진: 박정훈

- **81쪽** 국립중앙박물관 뮤지엄 숍 사진 ➜ 국립박물관문화재단 뮷즈 제공

- **89쪽** 브런치 카페 뭍 사진 ➜ '뭍' 제공

- **112쪽** 담인복식미술관 민간원삼 전시 홍보 이미지, 조선 시대 원삼 사진 ➜ 이화여자대학교박물관 제공

- **118쪽** 스페이스K 서울 사진 ➜ 스페이스K 서울 제공

- **135쪽** 은평 역사실 사진 ➜ 은평역사한옥박물관 제공

- **136쪽** 은평역사한옥박물관 사진 ➜ 은평역사한옥박물관 제공

- **139쪽** 삼각산금암미술관 사진 ➜ 은평역사한옥박물관 제공

- **142쪽** 진관사 태극기 사진 ➜ 문화재청 국가문화유산포털 홈페이지(https:// www.heritage.go.kr/heri/cul/culSelectDetail.do?ccbaKdcd=12&ccbaAsno=21420000&ccbaCtcd=11&pageNo=1_1_1_0)

- **145쪽** 삼각산금암미술관 사진 ➜ 은평역사한옥박물관 제공

- **145쪽** 진관사 사진 ➜ 한국민족문화대백과사전

- **151, 156쪽** 성북선잠박물관 사진 ➜ 성북선잠박물관 제공

- **151쪽** 선잠례 사진 ➜ 성북선잠박물관 제공

- **165쪽** 한양도성박물관 사진 ➜ 한양도성박물관 제공

- **170쪽** DDP 건축 투어 프로그램 포스터 ➜ 서울디자인재단 제공

- **191쪽** 파티클 사진 ➜ 후지필름 일렉트로닉 이미징코리아 ㈜ 제공

- **192쪽** 메종조 사진 ➜ '메종조' 제공

- **199쪽** EM 사진 ➜ 에브리데이몬데이 갤러리(EM) 제공

- 203쪽　이우환 〈관계항.예감 속에서〉 ➔ 국민체육진흥공단 소마미술관 소장
- 205쪽　헤수스 라파엘 소토 〈가상의 구〉 ➔ 국민체육진흥공단 소마미술관 소장
- 218쪽　조나단 보로프스키 〈노래하는 사람〉 사진 ➔ 국립현대미술관 소장·제공
- 231쪽　어린이 체험 프로그램 사진 ➔ 현대어린이책미술관 제공
- 232쪽　'존 클라센&맥 바넷' 전시 사진 ➔ 현대어린이책미술관 제공
- 235쪽　현대어린이책미술관 사진 ➔ 현대어린이책미술관 제공
- 239쪽　서호미술관 사진 ➔ 서호미술관 제공
- 257쪽　루이스 부르주아 〈엄마〉 사진 ➔ 호암미술관 제공
- 262쪽　백남준아트센터 사진 ➔ 백남준아트센터 제공
- 262쪽　경기도박물관 사진 ➔ 경기도박물관 제공
- 263쪽　호암미술관 사진 ➔ 호암미술관 제공
- 285쪽　〈MIMESIS AP7: broken pieces 파편들〉 전시 사진 ➔ 미메시스 아트
 뮤지엄 제공 / 사진: 임장활
- 288쪽　아트센터 화이트블럭 사진 ➔ 아트센터 화이트블럭 제공
- 291쪽　미메시스 아트뮤지엄 사진 ➔ 미메시스 아트뮤지엄 제공 / 사진: 임장활
- 297쪽　장욱진미술관 사진 ➔ 양주시립장욱진미술관 제공
- 299쪽　민복진미술관 소장품 사진 ➔ 양주시립민복진미술관 제공
- 307쪽　장욱진미술관 사진 ➔ 양주시립장욱진미술관 제공
- 325쪽　구하우스 사진 ➔ 구하우스미술관 제공
- 326쪽　구하우스 야외 정원 사진 ➔ 구하우스미술관 제공

지은이 재직 학교

서울 편

중구
김선호(인천상정중)·백수연(서울사대부고)·심예율(검단중)·이은하(백석중)·황세현(간재울중)

종로구 부암동
박수빈(덕성여고)·이승인(예원학교)·이예진(이화·금란중)·진미리(건국사대부고)

종로구 서촌
안서빈(공릉중)·김현아(상계고)·이예진(목일중)·김유림(풍성중)

종로구 삼청로와 북촌로
권민경(문래중)·정윤정(시흥중)·최수영(수도여고)

용산구 한남동
강지수(용산고)·이유나(자양고)·신혜윤(용산중)·최은영(분당영덕여고)

용산구 용산동
김수지(선일여고)·박유정(검단중)·배수연(마곡중)·진미현(연천중)

마포구
홍성미(연수여고)·정지혜(만수여중)·이채윤(광문고)·김은경(용강중)

서대문구
김희정(인헌중)·안지선(덕수중)·이예진(월곡중)·이현경(강빛중)

강서구
양혜진(부명고)·윤정은(잠일고)·이은지(구암고)·임해인(성수고)

은평구
고다솜(불암고)·이주현(신도중)·오민주(김포한가람중)·조은선(대영중)

성북구
최경미(중평중)·김송희(봉원중)·강진영(경인중)·박희주(남양중)

동대문구

김예진(관악중)·송민경(당산서중)·엄지인(장위중)·육휘영(마곡하늬중)

성동구

박경은(서울매그넷고)·강지원(여량중)·김민정(역곡중)·최승우(솔빛중)

강남·서초구

한혜성(서울고)·박슬기(구암중)·김정윤(서현중)·조유미(고천중)

송파구

김보라(대신고)·김혜성(가락중)·남동훈(잠신중)·조현경(명덕고)

경기·인천 편

과천시

신정민(항동중)·안지선(양천중)·장효은(양천중)·정서정(하안중)

성남시

유재현(태전고)·황유진(천보중)·장희경(갈매중)·조은선(전주오송중)

남양주시

송민지(청학고)·이도연(당곡고)·이여림(미사강변중)·이해민(염경중)

용인시

박민정(용인신촌중)·이주연(용호중)·정연우(귀인중)·홍서희(감일중)

수원시

권내림(고색고)·이성희(태장중)·이윤선(길음중)·임수아(점동중)

파주시

김민선(다원중)·문금남(백마고)·이상설(두일중)·정휘민(잠원중)

양주시

김다나(소명여고)·김혜인(양주고)·민예빈(예림디자인고)·임세은(혜화여고)

안산시

허예원(덕이중)·오연수(시흥능곡고)·김수정(고잔고)·박지원(안산부곡중)

양평군

모미아(명지고)·서윤선(남한고)·안혜신(상우고)·이소라(혜원여고)

인천시

전단비(함박중)·박현진(서인천고)·정지혜(구월여중)·이규연(상인천중)

선생님과 함께하는
하루 미술 여행
서울·경기·인천 코스 25

초판 1쇄 발행 2024년 5월 17일

지은이 • 미술 선생님 102명
펴낸이 • 김종곤
편집 • 김현정 최윤영
조판 • 이주니
펴낸곳 • (주)창비교육
등록 • 2014년 6월 20일 제2014-000183호
주소 • 04004 서울특별시 마포구 월드컵로12길 7
전화 • 1833-7247
팩스 • 영업 070-4838-4938 | 편집 02-6949-0953
홈페이지 • www.changbiedu.com
전자우편 • contents@changbi.com

ⓒ 미술 선생님 102명 2024
ISBN 979-11-6570-250-2 03600